U0153709

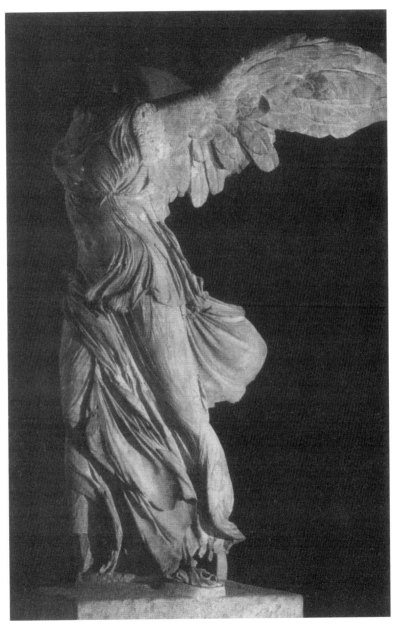

《帶翅膀的勝利女神》，收藏於羅浮宮

《普韋布洛印第安人陶器》巴恩斯基
金會收藏品

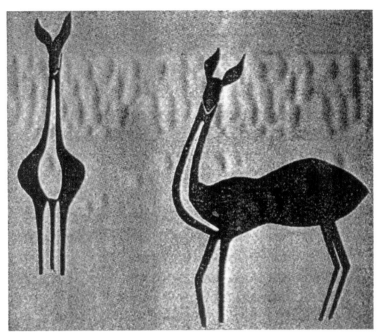

非洲布希曼人岩畫

俄羅斯冬宮博物館所藏西徐亞人金飾

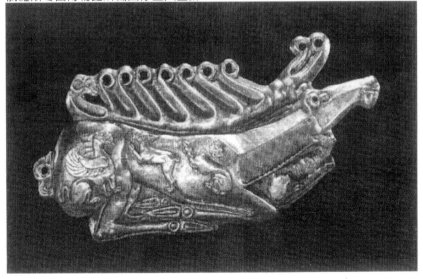

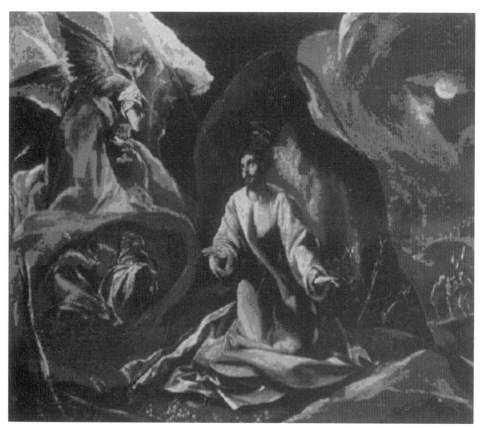

格列柯：《客西馬尼園》，收藏於倫敦大英博物館

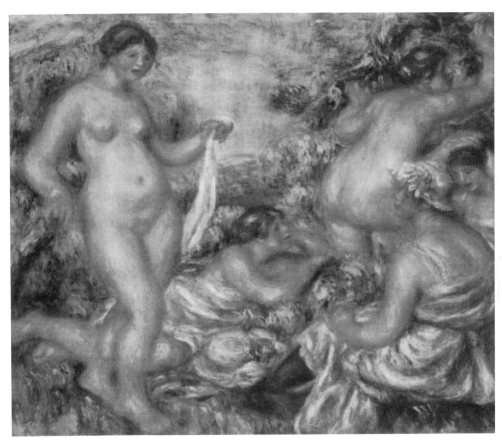

雷諾瓦：《浴女》，收藏於巴恩斯基金會

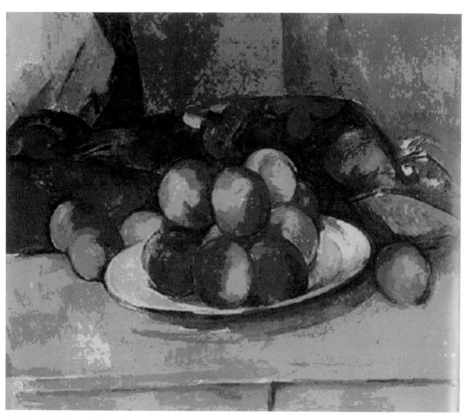

塞尚：《靜物・桃》，收藏於巴恩斯基金會

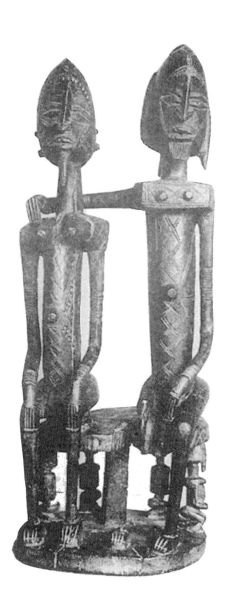

《黑人雕像》，
收藏於巴恩斯基金會

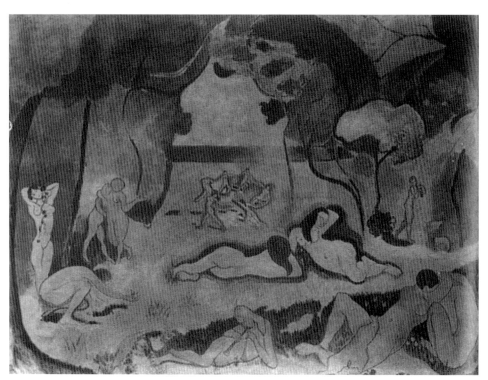

馬蒂斯：《生之愉悅》，收藏於巴恩斯基金會

思想的・睿智的・獨見的

經典名著文庫

學術評議

丘為君　吳惠林　宋鎮照　林玉体　邱燮友

洪漢鼎　孫效智　秦夢群　高明士　高宣揚

張光宇　張炳陽　陳秀蓉　陳思賢　陳清秀

陳鼓應　曾永義　黃光國　黃光雄　黃昆輝

黃政傑　楊維哲　葉海煙　葉國良　廖達琪

劉滄龍　黎建球　盧美貴　薛化元　謝宗林

簡成熙　顏厥安（以姓氏筆畫排序）

策劃　楊榮川

五南圖書出版公司 印行

經典名著文庫

學術評議者簡介（依姓氏筆畫排序）

- 丘為君　美國俄亥俄州立大學歷史研究所博士
- 吳惠林　美國芝加哥大學經濟系訪問研究、臺灣大學經濟系博士
- 宋鎮照　美國佛羅里達大學社會學博士
- 林玉体　美國愛荷華大學哲學博士
- 邱燮友　國立臺灣師範大學國文研究所文學碩士
- 洪漢鼎　德國杜塞爾多夫大學榮譽博士
- 孫效智　德國慕尼黑哲學院哲學博士
- 秦夢群　美國麥迪遜威斯康辛大學博士
- 高明士　日本東京大學歷史學博士
- 高宣揚　巴黎第一大學哲學系博士
- 張光宇　美國加州大學柏克萊校區語言學博士
- 張炳陽　國立臺灣大學哲學研究所博士
- 陳秀蓉　國立臺灣大學理學院心理學研究所臨床心理學組博士
- 陳思賢　美國約翰霍普金斯大學政治學博士
- 陳清秀　美國喬治城大學訪問研究、臺灣大學法學博士
- 陳鼓應　國立臺灣大學哲學研究所
- 曾永義　國家文學博士、中央研究院院士
- 黃光國　美國夏威夷大學社會心理學博士
- 黃光雄　國家教育學博士
- 黃昆輝　美國北科羅拉多州立大學博士
- 黃政傑　美國麥迪遜威斯康辛大學博士
- 楊維哲　美國普林斯頓大學數學博士
- 葉海煙　私立輔仁大學哲學研究所博士
- 葉國良　國立臺灣大學中文所博士
- 廖達琪　美國密西根大學政治學博士
- 劉滄龍　德國柏林洪堡大學哲學博士
- 黎建球　私立輔仁大學哲學研究所博士
- 盧美貴　國立臺灣師範大學教育學博士
- 薛化元　國立臺灣大學歷史學系博士
- 謝宗林　美國聖路易華盛頓大學經濟研究所博士候選人
- 簡成熙　國立高雄師範大學教育研究所博士
- 顏厥安　德國慕尼黑大學法學博士

經典名著文庫092

藝術即經驗

Art as Experience

（美）約翰·杜威 著
（John Dewey）

高建平 譯

經典永恆・名著常在

五十週年的獻禮・「經典名著文庫」出版緣起

總策劃 楊榮川

五南，五十年了。半個世紀，人生旅程的一大半，我們走過來了。不敢說有多大成就，至少沒有凋零。

五南忝為學術出版的一員，在大專教材、學術專著、知識讀本出版已逾壹萬參仟種之後，面對著當今圖書界媚俗的追逐、淺碟化的內容以及碎片化的資訊圖景當中，我們思索著：邁向百年的未來歷程裡，我們能為知識界、文化學術界做些什麼？在速食文化的生態下，有什麼值得讓人雋永品味的？

歷代經典・當今名著，經過時間的洗禮，千錘百鍊，流傳至今，光芒耀人；不僅使我們能領悟前人的智慧，同時也增深加廣我們思考的深度與視野。十九世紀唯意志論開創者叔本華，在其〈論閱讀和書籍〉文中指出：「對任何時代所謂的暢銷書要持謹慎

的態度。」他覺得讀書應該精挑細選，把時間用來閱讀那些「古今中外的偉大人物的著作」，閱讀那些「站在人類之巔的著作及享受不朽聲譽的人們的作品」。閱讀就要「讀原著」，是他的體悟。他甚至認為，閱讀經典原著，勝過於親炙教誨。他說：

「一個人的著作是這個人的思想菁華。所以，儘管一個人具有偉大的思想能力，但閱讀這個人的著作總會比與這個人的交往獲得更多的內容。就最重要的方面而言，閱讀這些著作的確可以取代，甚至遠遠超過與這個人的近身交往。」

為什麼？原因正在於這些著作正是他思想的完整呈現，是他所有的思考、研究和學習的結果；而與這個人的交往卻是片斷的、支離的、隨機的。何況，想與之交談，如今時空，只能徒呼負負，空留神往而已。

三十歲就當芝加哥大學校長、四十六歲榮任名譽校長的赫欽斯（Robert M. Hutchins, 1899-1977），是力倡人文教育的大師。「教育要教真理」，是其名言，強調「經典就是人文教育最佳的方式」。他認為：

「西方學術思想傳遞下來的永恆學識，即那些不因時代變遷而有所減損其價值

的古代經典及現代名著，乃是真正的文化菁華所在。」

這些經典在一定程度上代表西方文明發展的軌跡，故而他為大學擬訂了從柏拉圖的《理想國》，以至愛因斯坦的《相對論》，構成著名的「大學百本經典名著課程」。成為大學通識教育課程的典範。

歷代經典・當今名著，超越了時空，價值永恆。五南跟業界一樣，過去已偶有引進，但都未系統化的完整舖陳。我們決心投入巨資，有計畫的系統梳選，成立「經典名著文庫」，希望收入古今中外思想性的、充滿睿智與獨見的經典、名著，包括：

• 歷經千百年的時間洗禮，依然耀明的著作。遠溯二千三百年前，亞里斯多德的《尼各馬科倫理學》、柏拉圖的《理想國》，還有奧古斯丁的《懺悔錄》。

• 聲震寰宇、澤流遐裔的著作。西方哲學不用說，東方哲學中，我國的孔孟、老莊哲學，古印度毗耶娑（Vyāsa）的《薄伽梵歌》、日本鈴木大拙的《禪與心理分析》，都不缺漏。

• 成就一家之言，獨領風騷之名著。諸如伽森狄（Pierre Gassendi）與笛卡兒論戰的《對笛卡兒沉思錄的詰難》、達爾文（Darwin）的《物種起源》、米塞斯（Mises）的《人的行為》，以至當今印度獲得諾貝爾經濟學獎阿馬蒂亞・

森（Amartya Sen）的《貧困與饑荒》，及法國當代的哲學家及漢學家余蓮（François Jullien）的《功效論》。

梳選的書目已超過七百種，初期計劃首爲三百種。先從思想性的經典開始，漸次及於專業性的論著。「江山代有才人出，各領風騷數百年」，這是一項理想性的、永續性的巨大出版工程。不在意讀者的眾寡，只考慮它的學術價值，力求完整展現先哲思想的軌跡。雖然不符合商業經營模式的考量，但只要能爲知識界開啓一片智慧之窗，營造一座百花綻放的世界文明公園，任君遨遊、取菁吸蜜、嘉惠學子，於願足矣！

最後，要感謝學界的支持與熱心參與。擔任「學術評議」的專家，義務的提供建言；各書「導讀」的撰寫者，不計代價地導引讀者進入堂奧；而著譯者日以繼夜，伏案疾書，更是辛苦，感謝你們。也期待熱心文化傳承的智者參與耕耘，共同經營這座「世界文明公園」。如能得到廣大讀者的共鳴與滋潤，那麼經典永恆，名著常在。就不是夢想了！

二〇一七年八月一日　於

五南圖書出版公司

譯者導言

約翰・杜威，美國哲學家，生於一八五九年，逝於一九五二年，曾先後在密西根大學和哥倫比亞大學執教，一生著述甚豐。美國南伊利諾斯大學出版社分早期、中期、晚期出版了他的三個系列的文集，共有三十七卷，內容涉及哲學、教育學、心理學、邏輯學等學術領域。他的許多著作很早就翻譯出中文譯本。但是，中國學術界一般只是將杜威看成是一位實用主義哲學家和教育學家，對他的美學介紹不多。而在國外，特別是在最近一、二十年裡，杜威的美學受到廣泛的重視。這本《藝術即經驗》，是他的美學代表作。

一

在二十世紀，杜威無論在中國還是在全世界都經歷了一個受到廣泛歡迎，普遍被冷落，又重新受到重視的過程。

杜威曾於一九一九年到一九二二年間訪問中國，在中國居住兩年多，作了多次講

演，「」受到中國知識界的熱烈歡迎。但是，隨著中國革命的向前發展，他那溫和的、局部修補和漸進的立場，很快被當時迫切渴望一場社會巨變的中國人和激進的中國左翼知識界所拋棄。他的學生胡適，原本是新文化運動的積極宣導者，後來也與左翼知識界關係弄僵。

杜威在一九二八年曾訪問蘇聯，回到美國後曾在報紙上連載訪問觀感《蘇俄印象》，對當時的蘇聯社會頗有好感。蘇聯官方評價他是「民主和進步的哲學家」。然而，在此之後，隨著蘇聯社會的變化，他的看法也有了改變。一九三七年，杜威赴墨西哥主持調查了莫斯科當局對托洛茨基的指控，並發表題為《無罪》的調查報告。史達林領導下的蘇聯政府對此反應激烈，將他說成是「蘇聯人民凶惡的敵人」。

在東方世界否定杜威時，二十世紀中葉的西方學術界對杜威的評價也有一個反覆的過程。哈貝馬斯說，「在整個二十世紀三十年代，杜威的哲學在美國已經某種程度處於從奧地利和德國進口的分析版科學哲學的下風。」此後，「在美國的一些大〔哲學〕系，相當時期內他是一條『死狗』〔ein toter Hund〕。」[2] 人們開始迷戀海德格爾、阿多諾、卡爾

[1] 見《杜威五大講演》，合肥：安徽教育出版社，一九九九年。

[2] 哈貝馬斯的這段話引自尤根‧哈貝馬斯所寫的書評《論杜威的《確定性的尋求》》，童世駿譯，引自約翰‧杜威，《確定性的尋求》，傅統先譯，上海：上海人民出版社，二〇〇五年版，序言第三頁。

納普，杜威被遺忘了。

杜威的美學也遭遇了同樣的命運。杜威的《藝術即經驗》一書出版於一九三四年。用理查德‧舒斯特曼的話說，實用主義美學始於這本書，又差不多「在他那裡終結」[3]。舒斯特曼總結其原因時說：「第一是由於杜威的政治觀點傾向於左翼，而在麥卡錫時代的政治氣氛下，這種左翼的觀點不受歡迎。第二是杜威的藝術觀點比較保守。他不欣賞後印象派以後的任何藝術流派，對先鋒派藝術持貶斥的態度。」[4]在二十世紀中葉的美國，與同一時期的歐洲一樣，分析美學大行其道。在分析美學家看來，杜威的美學是「自相矛盾的方法和未受訓練的思辨的大雜燴。」[5]

到了二十世紀後期，就像十九世紀後期黑格爾那條「死狗」復活了一樣，杜威的哲學和美學都引起了學界的廣泛注意。在羅蒂出版於一九七九年的名著《哲學和自然之鏡》

【3】 理查德‧舒斯特曼，《實用主義美學》，彭鋒譯，北京：商務印書館，二○○二年版，第十頁。

【4】 高建平等，《實用與橋梁：訪理查德‧舒斯特曼》、《哲學動態》，二○○三年第九期，第十七頁。

【5】 A‧伊森伯格（A. Isenberg）「分析哲學與藝術研究」（Analytical Philosophy and the Study of Art），見《美學與藝術批判雜誌》，一九八七年第四十六期，第一二八頁。

中，杜威與維特根斯坦、海德格爾被共同列為「本世紀三位最重要的哲學家」。[6]

二

在美學上，杜威起著更為重要的作用。許多知名的美學家都將杜威的《藝術即經驗》一書視為二十世紀最重要的美學著作之一。[7] 舒斯特曼認為，在英、美美學傳統中，沒有一本書在涉及範圍的廣泛、論述細緻和激情有力方面可與《藝術即經驗》相比。這本書對於那種將藝術品看成是固定、自足而神聖不可侵犯之對象的傳統美學觀的衝擊，預示了羅蘭・巴特、德里達和傅柯等的後結構主義者的思想，並且，杜威的理論要比這些歐洲大陸哲學家更為健全，而不像他們那樣極端。[8]

杜威的思想，可以被理解為從一個概念開始，這個概念就是：live creature。有的中

【6】理查德・羅蒂，《哲學和自然之鏡》導論，李幼蒸譯，北京：三聯書店，一九八七年版，第三頁。

【7】例如，國際美學協會前主席阿諾德・貝林特（Arnold Berleant）和國際美學協會前祕書長柯提斯・卡特（Curtis Carter）都說，這本書是美國人所寫的最好的一本美學著作。

【8】見舒斯特曼，「實用主義：杜威」，見《勞特里奇美學指南》，倫敦：勞特里奇出版社，二〇〇一年，第一〇三頁。

國學者將這個詞翻譯爲「活的創造物」，以突出 creature 與 create 和 creator 等一類詞之間的聯繫。杜威選用這個詞，將人與動物都包括在內。在西方人心目中，人與動物都是上帝所創造的，但是，由於中國沒有創世說的文化背景，一提創造，人們所想到的只有人的創造，爲避免誤解，我決定還是譯爲「活的生物」。

從哲學史上來說，人與動物之間的區別已經被強調得太久、太過了。人們用理性、語言、意識等各種各樣的詞來說明人與動物的區別，而忽視了人與動物間共同的東西。有鑑於此，杜威提出，「爲了把握審美經驗的源泉，有必要求助於處於人的水準之下的動物的生活。」[9] 根據這一思路，他從動物身上找到了一種經驗的直接性和整體性。他認爲，在動物的活動中，「行動融入感覺，而感覺融入行動——構成了動物的優雅，這是人很難做到的。」[10] 杜威還更爲明確地說，「狗既不會迂腐也不會有學究氣；這些東西只有過去在意識中與當下分隔開，過去被確定爲模仿的模式，或經驗的寶庫時，才會出現。」[11] 因此，從動物的行爲來看審美經驗的起源，這是杜威的一個重要出發點。這裡的「過去」一詞，指的是經驗的保存。在《哲學的改造》一書中，杜威指出，動物不保存過去的經驗，

[9] 見本書第十八頁（即中譯本邊碼，下同）。

[10] 見本書第十九頁。

[11] 見本書第十九頁。

而人保存這種經驗。【12】然而，就針對當下事物形成經驗這一點而言，人與動物是一致的。

並且，我們可以從這種經驗追溯審美經驗的起源。

以「活的生物」為基石，杜威建立了他的一元論哲學。如果說，西方哲學從柏拉圖開始，就出現了理念世界與物質世界對立的話，那麼，亞里斯多德有形式與質料、聖奧古斯丁有上帝之城與人類之城、笛卡兒有精神與肉體、康德有本體與現象界，這些都顯示在幾千年的歐洲哲學史上，二元論的哲學傳統始終占據著主導地位。哲學家們將原本單一的世界劃分成了精神與物質兩個世界，又想出種種辦法來實現兩個世界之間的連結。杜威認為，各種各樣的連結都是不成功的，要改造哲學，就要超越物質與精神的二元論，回到一個世界之中。

在上述種種二元論的哲學中，成為他最主要的理論挑戰對象的，當然還是康德的理論。康德建立了主體與客體對立的理論體系，認為主體透過將範疇強加到客體之上而使知識成為可能。但是，人們所認識的只是客體的現象，處於現象背後的本體（noumenon）卻是不可認識的。主體與客體這兩個世界，只能相互連結、相互對應，而不能看成是一個連續的整體。

【12】 見杜威，《哲學的改造》，許崇清譯，北京：商務印書館，一九五八年版，第一—二頁。

杜威早年受莫里斯的影響，接受了黑格爾哲學。黑格爾哲學運用理念外化爲自然、社會，最後又回歸精神的辯證運動來解釋從自然、生物、人類，直到精神的歷史發展，從而建立了一個無比巨大的一元論體系。在這個體系中，精神與物質的二元對立被統一到精神中。杜威的早期著作中有著明顯的黑格爾的烙印。後來，透過吸收達爾文思想，杜威開始走出黑格爾的思辨體系。正如羅蒂所說：「杜威的獨特成就在於，仍然足夠黑格爾化，因此不把自然科學看作對於獲得事物本質方面具有優先地位，同時又足夠自然主義化，因此根據達爾文理論來考慮人類。」[13]

二元論的哲學總是將世界看成是對象，從而形成精神是主體，而物質是對象的二元對立關係。杜威要改變這種看法，將世界看成是人的環境。人與動物一樣，只是一個「活的生物」而已。動物沒有主客體意識，牠們與自身的生活環境是結合在一起的。杜威用這種他稱之爲自然主義的視角來看待人，指出人與環境也具有這樣的結合關係。人是環境的一部分，環境也是人的一部分。我們的皮膚不是隔離自我與環境的牆。人的活動是在環境刺激下形成的，我們的思想也是環境的產物。人的活動表現爲與環境中的其他力量的相互作用；更進一步說，人並不是置身於環境之外對環境進行思考的。當人置身於環境之外

[13] 理查德・羅蒂，《哲學和自然之鏡》，第八章注釋八，見該書中譯本第三四三頁。

時，環境就變成了對象。然而，我們無法置身於環境之外，而只能處於環境之中。我們不是世間各種力量相互作用的旁觀者，而是參與者。

三

除了要恢復人與動物、有機體與自然之間的連續性之外，在美學上，杜威談更多的是恢復藝術與非藝術之間的連續性。在本書中，作者開門見山就明確指出，從事藝術哲學寫作的人有一個重要任務是，「恢復作為藝術品的精緻經驗與強烈的形式，與普遍承認的構成經驗的日常事件、活動，以及苦難之間的連續性。」【14】

杜威所講的藝術與非藝術之間的連續性的恢復，包括幾個層次：第一是藝術品的經驗與日常生活經驗之間的連續性。我們並非只在接觸藝術品時才產生經驗，在日常生活中，經驗是無處不在的。任何能夠抓住我們的注意力、使我們產生興趣、帶給我們愉悅的事件與情景，都能使我們產生經驗。我們在街頭看到車禍、在電視上看到某地有一個爆炸性新聞、聽到一則笑話、農村孩子跑一、二十里去看火車、在城裡工作和居住的人不遠千里萬里去旅遊，所獲得的都是經驗。這些經驗過去被認為與藝術經驗毫不相干。藝術經驗

被當作是穿著禮服在音樂廳和劇院裡正襟危坐聽音樂和看戲，被看成是去博物館和畫廊觀賞藝術名作，被局限於閱讀文學名著。藝術理論的研究，只是從這些藝術經驗出發，或者說，只是從公認的藝術作品出發。杜威認為，建立在這種認識基礎上的藝術理論，是一種空中樓閣。這是藝術理論走向形式主義，變得蒼白無力的原因。針對這種情況，他提出，「為了理解藝術產品的意義，我們不得不暫時忘記它們，將它們放在一邊，而求助於我們一般不看成是從屬於審美的普通力量與經驗條件。我們必須繞道而行，以達到一種藝術理論。」【15】透過對藝術經驗與日常生活經驗之間的連續性的認識，他在探求一種新的藝術研究方法。

除了藝術與日常生活之間的連續性之外，杜威還進一步尋求高雅藝術與通俗藝術之間的連續性。我們今天看到的雅典帕德嫩神廟是一件偉大的藝術品，但它對於當時的雅典人來說，只是神廟。被我們奉為經典的許多古代藝術作品，在其產生時也都與當時人的生活有著密切聯繫。那些以大寫字母 A 開頭的「藝術」（Art）似乎具有某種被稱為「靈韻」（aura）的精神性，被人們高高地供奉起來，放進了博物館。大寫字母開頭的「藝術」（Art），與小寫字母開頭的「藝術」（art），即一些大眾藝術區分了開來。這種區分是

【15】見本書第三頁。

現代社會發展的結果。高雅藝術與通俗藝術區分之後，有教養者將自己的欣賞範圍局限於前者，而人民大眾則既由於缺乏財力、時間和教育水準，又由於覺得它蒼白無力而去「尋找便宜而粗俗的物品」。[16]由此，造成了高雅藝術與通俗藝術的分野。這種分野對藝術的發展來說，是具有災難性的，前者失去了大眾，後者則失去了品味。一方面，高雅藝術使普通人望而生畏，無法接近，不構成生活的一部分；另一方面，大眾就只能求助於凶殺、色情的粗俗品來滿足審美渴望。杜威指出，原始人就不是如此：「紋身、飄動的羽毛、華麗的長袍、閃光的金銀玉石的裝飾，構成了審美的藝術的內涵，並且，沒有今天類似的集體裸露表演那樣的粗俗性。」[17]原始藝術所具有的生氣和力量，使現代藝術相形失色，原因在於，當時沒有高雅藝術與通俗藝術的分野，藝術成為人的族群生活的一部分。有一個笑話：「問：什麼是經典的文學作品？答：是那些老師讓學生讀，學生不讀，老師實際上也沒讀的作品。」也許，事實並沒有發展到這個程度。但是，老師在課堂上要求學生讀與他們自己實際上經常讀的作品，美學家們在理論論述中所分析的作品與他們實際上經常接觸與欣賞的作品之間，正在形成愈來愈大的差距，這確實是不爭的事實。對此，杜威的回答是，看看原始人是如何對待藝術的，看看原始藝術如何在今天愈來愈受到人們的歡迎。

[16] 見本書第六頁。
[17] 同上。

杜威生活在十九世紀末和二十世紀的前期，他對許多先鋒派的藝術持懷疑的態度，但是，對於原始藝術，他卻給予高度的評價。當然，我們無法回到原始時代，但重建高雅藝術與通俗藝術之間的連續性，卻是我們所能夠完成的任務。

杜威由此再進一步，試圖建立一種美的藝術與實用的或技術的藝術之間的連續性。從中世紀的手工作坊中，一方面發展出現代的製造業，另一方面也發展出美的藝術。由於受審美無利害觀點的影響，傳統的看法是，只有那些不是為著實用目的而製造出來的製成品，才是藝術品。杜威認為，實用與否，不是區分是否具藝術的標誌。他指出：「黑人雕塑家所做的偶像，對他們的部落群體來說具有最高的實用價值，甚至比他們的長矛和衣服更加有用。但是，它們現在是美的藝術，在二十世紀起著對已經變得陳腐的藝術進行革新的作用。它們是美的藝術的原因，正是在於這些匿名的藝術家們在生產過程中完美的生活與體驗。」[18] 他所提出的藝術標準，在我們今天看來頗具新意。他提出，美的藝術在生產過程中「使整個生命體具有活力」，使藝術家「在其中透過欣賞而擁有他的生活」。[19]

　　上面的這些論述顯示出，杜威努力要建立一種回到日常生活的藝術理論。對於他來說，藝術不是無用的擺飾，不是有閒階級的無病呻吟。在這裡，他直截了當地將自己的

【18】見本書第二十六頁。
【19】見本書第二十七頁。

主張稱為工具主義。當然，他的工具主義，不能簡單地理解為藝術在社會歷史的發展中起著工具的作用。關於這一點，我們參考一下他關於藝術意義的論述，是有益的。杜威反對那種藝術不表達任何意義的說法，他以船上的旗幟為例，指出藝術也許沒有船上旗幟所具有的向其他船隻傳達旗語信號的意義，但的確具有為跳舞而用來裝飾甲板時所具有的意義。[20] 這就是說，杜威並不像一些藝術理論家那樣，認為藝術沒有意義，只有情感或形式。同時他又指出，藝術的意義，與詞的意義不同。詞是再現對象與行動的符號，代表著這對象與行動。藝術的意義則是「在擁有所經驗到的對象時直接呈現自身」。[21] 從這一思路出發，他認為，藝術是工具，但這個工具不是用於外在的目的。藝術的功能在於加強生活的經驗，而不是提供某種指向外在事物的認識。

四

杜威將他的哲學稱之為經驗自然主義。經驗是他的哲學的核心，也是他的美學的核

【20】見本書第八十三頁。
【21】同上。

心。本書的書名，如果直譯的話，可譯爲「作爲經驗的藝術」。但我覺得，譯爲「藝術即經驗」符合原作的意思。杜威對藝術作品與藝術產品作了區分，提出前者從經驗的方面考察藝術，而後者脫離經驗。因此，杜威談連續性、談聯繫，但是，所有的聯繫都是由經驗，並在經驗之中實現的。對他來說，「不作爲經驗的藝術」就不是考察的對象。

杜威的經驗與之前的英國經驗主義不同。對於英國經驗主義者來說，世界是既定的事實，而哲學的任務是解釋人關於世界的知識的源泉，經驗主義者將這一源泉歸於經驗。與英國經驗主義相對立的是歐洲大陸的理性主義，主張知識的源泉是理性。杜威哲學的對立面是主觀與客觀相對立的二元論。對於他來說，無論是英國經驗主義者，還是大陸理論主義者都屬於這種二元論。他提出，經驗是超越這種二元論的關鍵概念。世界並不處於人的對立面，而只是人的環境而已。活的生物與環境之間的關係才是給定的事實。活的生物與環境接觸產生了經驗。這種經驗，既包括環境作用於活的生物所產生的事實，也包括活的生物作用於環境所產生的「做」（do）。因此，經驗並不只有被動的一面，也有主動的一面。不僅如此，他還指出，經驗是動態而非靜態的。活的生物在與環境的相互作用中，不斷處於平衡喪失和平衡恢復的過程之中。這種平衡的失與得的過程，就是活的生物與環境相互改造的過程。由此，環境成了屬於活的生物的環境，而活的生物也適應了環境。在這種動態平衡的過程中，就產生了經驗。這種經驗既不是純粹主觀的，也不是純粹客觀的，它是人與環境相遇時出現的。更進一步說，只有經驗才是第一

性的。有了「經驗」，才能對經驗進行反思。一切關於「自我」和「對象」的意識、思考和理論，都是第二性的，是在「經驗」的基礎上生長起來的。

從這種對經驗的定義出發，杜威進一步提出了他的「一個經驗」（an experience）的概念。經驗有完整與不完整之分。日常生活的經驗常常是零碎的、不完整的。在生活之流中，各種各樣的經驗在錯綜複雜地相互錯雜，我們的注意力常常被不同的事件所吸引，我們的情感表現常常被打斷和壓抑，我們的某一項具體的活動不斷受到其他活動的干擾。但是，人具有一種獲得完整經驗的內在需求：一塊石頭從山上滾下，不到山谷不會停；一件事沒有做完，我們會總是想著它；一盤沒有下完的棋，會讓我們惦念不已；一句話沒說完而被別人打斷，會使人不快以至惱怒。有一個相聲中說：一個戲迷邊騎自行車邊哼一段戲，自行車撞電線杆倒地他還接著哼，過路人去拉他，他要把戲哼完再起來。這也許可以成為「一個經驗」的誇張的描繪。我們讀小說讀到關鍵處不想被打斷，看戲、看電影不想只看一半，都基於獲得「一個經驗」的要求。由此，說書人在說到關鍵處時停下，要聽眾「欲知後事如何，且聽下回分解」，則是利用聽眾對經驗延續性的要求而實現不同時間獲得的經驗之間的連接。這樣，聽書人在一次聽書活動中，既獲得了「一個經驗」，又沒有獲得完整的「一個經驗」。他這次所獲得的「一個經驗」，是一個大的「一個經驗」之中的小的「一個經驗」。我們在讀長篇小說、聽系列演講和看電視連續劇時的經驗歷程，也具有類似的模式。

「一個經驗」，就是一次圓滿的經驗。這種經驗在生活中到處可見。一項工作圓滿完成、一道數學題成功地解答出來、一場遊戲玩得很盡興、一篇文章寫完，都得到了「一個經驗」。在生活之流中，不完整的經驗不具有累積性，不令人深刻印象，時過境遷，我們可能很快就會將它忘記了。但有時，我們會將一次刻骨銘心的戀愛，也可以是一次聚會、一次旅遊、一餐飯、一件事的處理等。這些經驗不一定是正面的，使人興奮、愉悅、陶醉，它也可能是反面的，使人感到痛苦、憂傷、悔恨。只要具有一種自身的整一性，從而具有意味，就成為「一個經驗」。

「一個經驗」給我們提供了一把理解「審美經驗」的鑰匙。過去的美學家都把「審美經驗」看得很神祕。特別是英國經驗主義者，常常利用「審美感官」來論證「審美經驗」，並將這種「內在感官」看成是獨立的、與「外在感官」——即我們通常說的視、聽、嗅、味、觸感官並列的思想源泉。與這種觀點不同，杜威致力於恢復審美經驗與日常生活之間的連續性。對於他來說，我們只有五種感官，而沒有什麼第六感官，並不存在「內在感官」。只要經驗獲得完滿發展，就成了「一個經驗」。「一個經驗」不一定就是「審美經驗」，但它的確是具有審美性質的經驗，而「審美經驗」只是「一個經驗」的集中與強化而已。審美經驗也不是康德美學所強調的那樣，其中沒有實用的考慮、沒有理智的概念。杜威寫道：「審美的敵人既不是實踐、也不是理智；它們是單調、目的不明而導

（internal sense），在夏夫茨伯里和哈奇生眼中視為是一種「內在感官」

致的懈怠，屈從於實踐和理智行為中的慣例。」[22]因此，具有整一性、豐富性、積累性和

最後的圓滿性的經驗，就具有了審美的特質。

五

「一個經驗」從衝動開始，但衝動還不是「一個經驗」。「一個經驗」的形成，依賴

於雙重改變的過程。在這個過程中，一個活動轉變為一個表現行動，而環境中的事物轉變

成了手段和媒介。在「一個經驗」之中，凝聚了活的生物與環境的相互作用的結果。

杜威在這裡區分了「刺激」（impulse）與「衝動」（impulsion）。前者是有機體特

殊而專門化的對環境的反應，而後者是有機體作為整體對環境的適應。中文翻譯也許不

能準確地體現這一原義，因此必須特別加以說明。在漢語中，刺激表示一種從外向內的作

用，如一個人在光與聲的刺激下情緒發生變化，某人受了刺激，精神異常；而衝動表示一

種從內向外的作用，如一個人受到欲望的驅使，一時衝動，做出某事。但杜威所說的卻不
.
是這個意思。他的意思是：「這是活的生物對食物的渴求，而不是吞咽時舌頭與嘴唇的反

應⋯⋯作為整體的身體像植物的向日性一樣趨向於光明，而不是眼睛追隨著一束具體的光

【22】
見本書第四十頁。

線」[23]。他解釋，前者是衝動，後者是刺激。由此看來，內在與外在，在這裡是結合在一起的。「刺激」和「衝動」都既具有外在的因素，也具有內在的因素。杜威強調一種由內向外的運動，但又表示，這種運動的根源仍在於有機體對環境的適應。情感的表現，與這種運動有著密切的關係，也同樣具有這種整體性。

情感的表現，是美學研究中的一個老問題，從二十世紀初到二十世紀中葉，許多美學家都對此作過論述。因此，杜威的表現論，為這一古老的問題提出了新的視角。關於表現，我們對一些觀點可能不會陌生。例如，列夫・托爾斯泰曾講過要在心中喚起情感，並用動作、線條、色彩和聲音來傳達這種情感。[24]克羅齊的表現說，強調表現與直覺的統一，認為材料只是在傳達一種已經存在的情感。這似乎暗示了一種情感傳達說，即外在的透過線條、色彩、聲音和文字實現了表現，才成為真正的直覺。他否定外在的物質材料與表現有關，藝術作品從本質上來說是一個精神的與想像的綜合體，將印象融合成一個統一的整體而已。在他的心目中，物質材料只是傳達已經實現的表現，而表現在真正的直覺

【23】見本書第五十八頁。

【24】參見列夫・托爾斯泰，《什麼是藝術？》，引自 Thomas E. Wartenberg, *The Nature of Art: An Anthology* (Beijing: Peking University Press, 2002)，pp. 98-106。

中就已實現了。[25]克萊夫‧貝爾提出一切視覺藝術的共同性質是「有意味的形式」、一種「線、色的關係和組合」、「審美地感人的形式」。[26]克萊夫‧貝爾在設想形式與情感的對應關係，然而，二元論的哲學框架使他不能解釋這種對應關係形成的原因。

與這二人的觀點不同，杜威認為，表現需要兩個條件，即內在的衝動和外在的阻力。它是被壓出（express 即 press out）的，因此，依賴於被壓的東西和壓力的存在。不存在一種先在的情感，然後用符號將它記錄下來。情感的表現過程，也同時就是產生過程。這是一種情感形成的「檸檬汁」理論。藝術家在藝術創作活動中產生情感，而不是傳達已經產生的情感。藝術是在一種表現性動作中形成的。在表現性動作的發展之中，情感就像磁鐵一樣將合適的材料吸向自身。情感的直接發洩不是表現，只有在它「間接地被使用在尋找材料之上，並被賦予秩序，而不是被直接消耗並向前推進」[27]。

不僅情感，思想也具有與材料結合的特點。杜威認為，人可以透過圖像和聲音來思維，語詞並非是唯一的思想媒介。當然，語詞是重要的思想媒介，但並非所有的意義都能透過詞語得到表現。繪畫和音樂由於其直接可見和可聽的性質而能夠表現一些獨特的意

【25】克羅齊，《美學原理》，朱光潛譯，北京：外國文學出版社，一九八三年版，特別是第七—十八頁。

【26】克萊夫‧貝爾，《藝術》，周金環、馬鍾元譯，北京：中國文聯出版公司，一九八四年版，第四頁。

【27】見本書第七十頁。

義。當我們詢問，繪畫和音樂所表現的是什麼意義時，我們是在要求一種從圖像和聲音的意義向語詞意義的轉換，而這本身就否定了圖像和聲音的意義的獨特性。因此，藝術家是用形象來構思他們的作品的，這種形象同時也與藝術所使用的媒介，即實際的材料結合在一起。因此，這種思維，既是圖像的思維，也是材料的思維。

杜威還進一步將表現中所出現的情感與形式的關係歸結到表現性動作上來。他在書中有一段對素描的論述，對表現的這種特點作出了生動的論述。他說：「畫（drawing）是抽出（draw out）：是提取出題材必須對處於綜合經驗中的畫家說的東西。此外，由於繪畫是由相關的部分組成的整體，每一次對具體人物的刻畫都被『引入』（be drawn into）一種與色彩、光、空間層次，以及次要部分安排等其他造型手段的相互加強的關係之中。」[28] 傳說五代畫家荊浩在《筆法記》中否定「畫者華也」，而肯定「畫者畫也，度物象而取其真」，表達了類似的意思。在表現性動作之中，藝術創作的主客體之間的統一得以實現。

更為重要的是，杜威提出，藝術作品所表現的，並不是情感，而是帶有情感的意義。他認為，情感與思想、意義都是不可分開的。藝術所表現的，也不是「自我」。相

【28】見本書第九十二—九十三頁。

反，並不存在一種先於表現的自我。我們是在與他人的交流中，逐漸學會表達意義的。我們學會了表達的方式，這些表達方式既塑造了我們的「自我」，也使我們能夠「表現」。

六

　　對一個人的思想，可以從兩個方面來評價。第一是看他與前人相比，有沒有提出新的東西；第二是從今天的角度看，這個人的思想有無意義，可產生什麼作用。有的人身上這兩者是重合的，有的人身上則不重合。從這兩個方面來看杜威，我們會得到一些有趣的結論。

　　杜威的確提供了許多前人沒有提供的東西。在他之前，美學界受康德和黑格爾的影響。康德給二十世紀初的西方美學界帶來了二元論、形式主義，黑格爾給美學界帶來了唯心主義精神。杜威是這兩種影響的挑戰者。他反對克萊夫・貝爾的形式主義，反對克羅齊的唯心主義，將達爾文的自然主義精神帶入到美學之中，為美學提供了一個新的支點。

　　杜威對今天的美學的意義，是在一個新的背景下形成的。二十世紀的美國美學，取得了許多成就。在著名的美學家中，有我們所熟知的魯道夫・阿恩海姆、蘇珊・朗格、門羅・比厄斯利、喬治・迪基、亞瑟・丹托、納爾遜・古德曼等，這個名單列舉出來會很長。在這批人裡面，有深受康德哲學影響的阿恩海姆和朗格。阿恩海姆代表著格式塔心理

學在美學上的發展，康德式主體爲客體提供範疇的思想模式爲這種心理學提供了理論基礎。朗格關於情感符號的觀點，是新康德主義在美學上的顯現。至於比厄斯利等一批分析美學家們的思想，則是維特根斯坦思想的發展。維特根斯坦本來對美學持否定的態度，然而，分析美學正是在他們的思想基礎上發展起來的。這種美學致力於對藝術批評所使用的概念進行分析。分析美學對康德美學和黑格爾美學都持批判的態度，但是，這種美學仍然繼承了康德和黑格爾對學術分科和將藝術孤立化的做法。這些美學家們花了很多的精力論證藝術的定義問題，認定藝術是人類的一種獨特活動所產生的獨特的產品，而忽視藝術生產與日常產品生產之間的聯繫。對於是否存在大寫字母 A 開頭的「藝術」（Art）問題，分析美學家們的態度是，只對這個已經被認定的事實進行分析。分析美學家們對批評所使用的術語進行分析，滿足於將美學理解成批評。分析美學家們還應對先鋒派對藝術構成的挑戰，思考怎樣的藝術定義才能將這些藝術包括進去，從而使他們的理論跟上時代。由於這種美學的邏輯嚴密性，以及這些美學家們對同時代藝術的親和態度，使得分析美學一度成爲在包括美國美學界在內的西方美學界占據著統治地位的美學。

只是到了二十世紀末，分析美學在國際美學界的統治地位才受到來自一些方面的挑戰。在這些挑戰者中，有人從後現代主義的角度對精英性的藝術概念表示不滿，有人從後殖民主義的角度開始對非西方美學傳統進行闡釋，也有人回到維特根斯坦的後期思想，尋

找語言與生活的聯繫。在這種情況下，杜威的美學成為一個重要的思想資源。杜威美學不像受康德、黑格爾影響而產生的美學以及分析美學那樣，從公認的藝術作品出發，而是要「繞道而行」，從「活的生物」出發，這就使美學建立在了一個新的基礎之上。杜威美學的現實意義，正在於此。

七

本文當然無法對杜威的思想作一全面的介紹。這裡只以杜威的美學為核心，對杜威思想做提要性的評述。一位名叫菲力浦·M·澤爾特納的荷蘭學者曾這樣寫道：「杜威的哲學就是他的美學，而所有他在邏輯學、形而上學、認識論和心理學中的苦心經營，在他對審美和藝術的理解中被推向了頂點。」[29] 這位作者也許出於對杜威美學的偏愛才作出這一結論，但如果了解杜威的基本思想傾向的話，我們就會發現，這種說法中包含著一些深刻的道理。

有一個問題，表面看來與我們所涉及的話題無關，但實際上對我們理解杜威發揮著非

[29] 菲力浦·M·澤爾特納 (Philip M. Zeltner)，《約翰·杜威的審美哲學》 (John Dewey's Aesthetic Philosophy) (Amsterdam: B. R. Grüner, 1975)，第三頁。

常關鍵的作用。這就是杜威對科學的態度。我們知道，杜威一生都非常關注科學的發展。在他的學術論述中，我們常常可以看到，他了解許多當時科學發展的最新成果，並對這些成果持歡迎的態度。在這些科學成果中，達爾文的進化論思想、心理學的最新發展，對他的哲學美學體系產生了至關重要的作用。但是，杜威並不是一個科學主義者。他的哲學模式，並不是依據科學建立起來的。

羅蒂曾將哲學區分爲三個階段，指出從教父時代直到十七世紀，「哲學」一詞「指的是將古代智者（尤其是柏拉圖和亞里斯多德）的思想用於拓展基督教的思想構架」。到了十七、十八世紀，「自然科學取代宗教成了思想生活的中心。由於思想生活俗世化了，一門稱作『哲學』的俗世學科的觀念開始居於顯赫地位，這門學科以自然科學爲楷模，卻能夠爲道德和政治思考設定條件。」這種思想的代表就是康德。現代哲學是在對康德的科學主義的批判過程中形成的。這種批判的特點就是用政治和文藝來取代科學，成爲文化的中心。羅蒂認爲，馬克思選擇了政治，而尼采選擇了文藝；杜威選擇了政治，而海德格爾選擇了文藝。[30] 如果說，在美國大學的哲學系裡，馬克思與尼采沒有對康德體系構成根本威脅的話，那麼，對於羅蒂來說，重新回到杜威則成了挑戰康德傳統的另一番努力。

【30】
羅蒂的話，請參見理查德·羅蒂，《哲學和自然之鏡》中譯本作者序，見該書第十一——十四頁。

杜威是否使他的哲學從屬於政治，這也許是個可引起爭議的話題。至少，就我所讀到的幾本杜威的著作而言，他所做的更多是使他的哲學從屬於教育和美學。我們對羅蒂所謂的杜威選擇政治，應該作寬泛的理解。實際上，他所關注的並非狹義的政治，而是整個社會的改造，而這一點實際上是與他的美學聯繫在一起的。

有人提出一些從學科譜系觀點看不可理解的現象：杜威繼承了席勒關於審美教育的思想，只是將席勒的貴族式的教育理念轉換成了平民的教育理論而已。席勒是康德的信徒，但杜威卻在反對康德的同時，接受了席勒思想的有益因素。透過教育來改造世界、改造人，從而達到一個美的世界，用這句話來概括杜威的理論意願，也許離事實相去不遠。美學是杜威關於哲學改造的一部分，同時也是他關於社會改造和人的改造的一部分。

在本書的最後，杜威提出：「藝術的材料應從不論什麼樣的所有的源泉中汲取營養，藝術的產品應為所有的人所接受」。[31]他提出了一個烏托邦：使藝術從文明的美容院變成文明本身。他滿懷信心地相信藝術會繁盛，認為「藝術的繁盛是文化性質的最後尺度」，[32]藝術將與道德結合，而愛與想像力在其中發揮著重要的作用。這些內容都顯示，假如杜威沒有寫出這本美學著作，他的全部思想體系將是不完整的。當他寫出這本書以

【31】見本書第三四四頁。
【32】見本書第三四五頁。

後，他的全部理論所努力達到的目標，他從改造哲學、改造教育，直到改造社會和人的全部思路，就清晰地顯露了出來。

二〇〇五年二月於北京西壩河

約翰 • 杜威（John Dewey）

目 錄

序　言

一九三一年冬春之際，我應邀到哈佛大學進行了十次系列講座。講演的題目是藝術哲學，那些講演是這本書的緣起。這個講座是為紀念威廉·詹姆斯而設立的，我為這本書哪怕是間接地與這個傑出的名字聯繫在一起而感到莫大的榮幸。在進行這些講演時，哈佛大學哲學系的同事們始終如一的友善和好客也給我留下了愉快的回憶。

有關這個題目，我在對我所受的影響做出說明時，感到有點為難。這種影響也許部分可從書中所提到或所引用的作者中顯示出來。我閱讀這一題目的書籍已經很多年了，英文書籍閱讀面較為廣泛，法文的少一點，德文的則更少一點。我從那些我現在已經無法回想的源泉之中汲取了很多的東西。此外，某些作者對我的影響，要遠比書中所提到的大得多。

說明那些直接向我提供幫助的人則比較容易。約瑟夫·拉特納（Joseph Ratner）博士提供了一些有價值的資料出處給我。邁耶·夏皮羅（Meyer Schapiro）博士閱讀了第十二章與第十三章，並提出建議供我自由地採用。歐文·埃德曼（Irwin Edman）閱讀了本書的大部分手稿，他的建議和批評使我獲益匪淺。悉尼·胡克（Sidney Hook）閱讀了許多

章，這些章現在的形式大都是與他討論的結果；特別是論批評的那一章以及最後一章，就更是如此。我最需要感謝的是巴恩斯（A. C. Barnes）。這本書曾逐章與他討論過，但他對這些章的評論和批評僅只是他對我的幫助其中很小的一部分。在好幾年的時間中，我從與他的談話中獲益非淺，許多談話都是在他那無與倫比的藏畫前進行的。這些談話與他的書都是我關於哲學美學的思考形成的主要因素。如果說這本書有什麼優點的話，那都歸功於巴恩斯基金會良好的教育工作。這個工作比起當代包括科學教育在內的各門學科的優秀教育工作，是更具有開創性的。我為這本書能夠成為這個基金會所產生的廣泛影響的一部分而感到高興。

感謝巴恩斯基金會允許我複製一些插圖，感謝巴巴拉和威拉德・摩根為本書提供照片。

約翰・杜威

第一章　活的生物[1]

[1] 原文是 creature，兼指動物與人。有譯者考慮到這個詞與 create, creator 等同根詞的關係，將它譯為創造物。——譯者

作為事物的過程中常常會有的具有諷刺意味的反常現象，美學理論的構成所依賴的藝術作品的存在成了關於它們的理論的障礙。其中的一個原因是，這些作品是外在地與物質地存在著的產品。在一般觀念中，藝術品是處於人的經驗之外的建築、書籍、繪畫或塑像。由於實際的藝術品是這些產品運用經驗並處於經驗之中才能達到的東西，其結果並不容易為人們所理解。除此之外，這些產品中一部分的完善本身，它們由於擁有無可爭議地受讚賞的長久歷史而具有的特權，形成了一個阻礙新鮮洞見的成見，以及它在實際生活經驗中術產品獲得經典的地位，它就或多或少地與對它產生依賴的人，以及它在實際生活經驗中對人所產生的作用分離開來。

當藝術物品與產生時的條件和在經驗中的運作分開時，就在其自身的周圍築起了一座牆，從而這些物品的、由審美理論所處理的一般意義變得幾乎不可理解。藝術被送到一個單獨的王國之中，與所有其他形式的人的努力、經歷和成就的材料與目的切斷聯繫。因此，從事寫作藝術哲學的人，就被賦予一個重要任務。這個任務是，恢復作為藝術品的經驗的精緻與強烈的形式，與普遍承認的構成經驗的日常事件、活動，以及苦難之間的連續性。山峰不能沒有支撐而浮在空中；它們也非只是被安放在地上。就所產生的一個明顯的作用而言，它們就是大地。弄清楚這一事實的各種含義，是地理學家與地質學家這些與地球的理論有關的人的事。對藝術進行哲學研究的理論家，也要完成類似的任務。

如果有人願意接受這一見解，那麼甚至只要透過短暫的實驗，他將看到隨之而來的是

乍看上去令人驚訝的結論。為了理解藝術產品的意義，我們不得不暫時忘記它們，將它們放在一邊，而求助於我們一般不視為從屬於審美的普通力量與經驗條件。我們必須繞道而行，以達到一種藝術理論。這是由於理論固然與理解和洞察有關，但卻並非沒有讚賞的驚歎，以及稱之為欣賞的情感爆發式刺激。很有可能，我們喜愛花的色彩和芬芳，卻對植物沒有任何理論知識。但如果一個人著手去理解植物開花，他必須尋找與決定植物生長的土壤、空氣、水與陽光間的相互作用有關的東西。

一般人都同意，帕德嫩神廟是一件偉大的藝術品。然而，它僅僅在成為一個人的經驗時，才在美學上具有地位。並且，如果一個人超出了他個人的欣賞範圍，進而建構該建築僅僅是其中一個成員的大的藝術王國的理論時，他就不得不在考慮的某一階段，轉而注意忙亂的、爭吵不休的、極端敏感的、帶著認同一種公民宗教意識的雅典公民。他們並非將帕德嫩神廟當作一件藝術品，而是當作認同一種公民宗教意識的雅典公民。他們並非將帕德嫩神廟當作一件藝術品，而是當作城市紀念物來建築的。這座神廟只是他們的經驗表現而已。對於他們來說，這一轉向就像是人們需要這樣的建築，這個要求在該建築上得到了實現一樣；它不是尋求其目的的物質相關性的社會學家所進行的那種考察。要對體現在帕德嫩神廟上的審美經驗進行理論化的人，必須在思想上意識到該神廟所介入其生活的人，即它的創造者和欣賞者，與我們的家人和街坊的共同之處。

為了以最根本的、為人們所認可的形式來理解美學，必須從它的最初狀態開始；從抓住一個人的眼睛與耳朵的注意力，當他在看與聽時激起他興趣，向他提供愉悅的事件

與情景開始：——抓住大眾的情景——消防車呼嘯而過：機器在地上挖掘巨大的洞；人蠅攀登塔尖；[2]棲息在高高的屋簷上的人將火球扔出去再接住。如果一個人看到耍球者緊張而優美的表演是如何影響觀眾，看到家庭主婦照看室內植物時的興奮，以及她的先生照看屋前的綠地的專注，爐邊的人看著爐裡木柴燃燒和火焰騰起和煤炭坍塌時的情趣，他就會了解到，藝術是如何以人的經驗為源泉的。如果這些被問到他們行動的理由，他們無疑會回到理性的回答。支起燃燒的木柴的人會回答說，這樣就可使火燒得更旺；但是，他無疑被眼前所發生的多樣的戲劇性變化所迷住，並透過想像參與了。他不再是一個冷靜的旁觀者。柯爾律治關於詩的讀者所說的話，就所有快樂地專注於其心靈與身體的活動的人而言，是正確的：「讀者不僅僅，或者並不主要是由好奇心的機械衝動，不由一種不止息的、到達最後解決的欲望，而是由過程本身使人愉悅的活動所推動。」

聰明的技工投入到他的工作中，盡力將手工作品做好，並從中感到樂趣，對他的材料和工具具有真正的感情，這就是一種藝術的投入。無論是在工廠裡，還是在畫室裡，這樣的工人與無能而粗心的笨蛋間都同樣具有巨大的差別。一個產品也許常常不能在使用它的

[2] 人蠅（human-fly），冒險攀登鬧區、市區的高樓，以期引人注目，產生轟動效應的人。一九一六年十月七日，亨利・H・加狄納攀登了美國底特律的一座高樓，有十五萬人觀看，美國總統稱他為人蠅。近年來，由於受一電影的影響，這種人更常被稱為「蜘蛛人」（spiderman）。——譯者

人心裡激發美感。但是，這個問題與其說是由工人，不如說常常是由他的產品將流向的市場的狀況所造成的。如果狀況與機會不同，那些過去的工匠所製作的東西在人的眼中的意義也就不同。

這種思想是如此無所不在，以至於「藝術」（Art）被人們高高地供奉起來。如果有人說他喜歡隨意的娛樂，至少部分是由於其審美的性質時，他引起的是人們的反感而不是歡迎。那些對於普通人來說最具有活力的藝術（the arts）對於他來說，不是藝術：例如，電影[3]、爵士樂、連環漫畫，以及報紙上的愛情、凶殺、警匪故事。這是因為，當所承認的藝術被驅逐到博物館和畫廊之中時，對本身可使人快樂的經驗，其不可抑制的衝動就指向了這些由日常環境所提供的出路。許多對博物館式藝術概念提出抗議的人，從其根源方面來說也犯了同樣概念的錯誤。這是由於流行的觀念將藝術與普通經驗的對象和景象區分開來，許多理論家和批評家以持這個觀點，甚至曾對這個觀點詳加說明而感到自豪。當所選擇與區分出來的物品與一般行業的產品具有緊密聯繫時，也正是對前者的欣賞最爲通行和最爲強烈的。而當這些物體高高在上，被有教養者承認爲美的藝術品時，民眾就覺得它蒼白無力，他們出於審美渴望就會去尋找便宜而粗俗的物品。

【3】
杜威這本書發表於一九三四年，在當時，電影還不被列為高雅藝術。——譯者

那些將美的藝術放置在高高的供奉臺上，並非來源於藝術的王國，它們的影響也並非僅限於藝術。對於許多人來說，一種混雜著敬畏與非現實性的靈韻（aura）包含了「精神性」與「理想性」，而與此相反，「質料」就成了一個受蔑視的術語，表示某種要辯解或道歉的東西。產生作用的是那些不僅將美的藝術，而且將宗教排除在一般或社群生活之外的力量。藝術很難逃脫在歷史上製造出如此眾多現代生活和思想的錯位與分裂的力量的影響。我們無須走遍天涯，也無須回到幾千年前的過去，從不同的民族中尋求證明，一切加強生活感受的物件，都是欣賞的對象。紋身、飄動的羽毛、華麗的長袍、閃光的金銀玉石的裝飾，構成了審美的藝術的內涵，並且，沒有今天類似的集體裸露表演那樣的粗俗性。室內用具、帳篷與屋子裡的陳設、地上的墊子與毛毯、鍋碗罈罐，以及長矛等，都是精心製作而成，我們今天找到它們，將它們放在藝術博物館尊貴的位置。然而，在它們自己的時間與地點中，這些物品僅是用於日常生活過程的改善而已。它們不是被放到神龕中，而是用來顯示傑出的才能，表示群體或氏族的身分，對神崇拜、宴飲與禁食、戰鬥、狩獵，以及所有顯示生活之流節奏的東西。

舞蹈與默劇這些戲劇藝術的源泉作為宗教儀式慶典的一部分而繁榮。彈奏拉緊的弦、敲打繃起的皮、吹動蘆笛，就有了音樂藝術。甚至在洞穴中，人的住所裝飾著彩色圖畫，這些畫活生生地保存著與人的生活緊密相連的、對於動物的感覺經驗。供奉神的處所和方便與更高權力者交流的設施，人們都會精心打造。但在這種情況下，戲劇、音樂、繪

[7]

畫與建築等藝術與劇院、畫廊、博物館之間並沒有特別的聯繫。它們是一個組織起來的社群有意味生活的一部分。

在戰爭、祭神、集會表現出來的集體生活之中，不存在這些場所和活動所特有的東西與使這些東西具有色彩、優雅、尊貴的藝術之間的區分。繪畫、雕塑有機地與建築統一起來，而它們與建築物所服務的社會目的也是一致的。器樂與歌唱是儀式與慶典不可分割的組成部分，在其中集體生活的意義得到了完滿體現。戲劇是集體生活的傳說與歷史的生動再現。甚至在雅典時期，這些藝術仍不能從這種直接經驗的背景中被切割開，還保持著它們的重要特徵。不僅是戲劇，雅典的體育活動也起著讚頌和強化種族與群體傳統，教育人民，紀念光榮事蹟，並加強公民的自豪感的作用。

在這種情況下，毫不奇怪，雅典的希臘人在思考藝術時，會形成藝術是再造或摹仿行動的思想。許多人反對這一想法。但是，這一理論的流行證明了美的藝術與日常生活的緊密聯繫；如果藝術與生活興趣相距遙遠的話，那麼，任何人都不會產生這種想法。這一學說並非表示藝術是對象的精確複製，而是說藝術反映了與社會生活的主要制度聯繫在一起的情感與思想。柏拉圖由於對這種聯繫具有強烈的感受，才產生對詩人、戲劇家和音樂家進行審查的想法。他說從多利安音樂到呂底亞音樂的轉變是城邦衰亡的預兆，這也許是誇大其辭。但當時沒有人會懷疑，音樂是社群的氣質與制度的一個組成部分。「為藝術而藝術」的想法是人們無法理解的。

那麼，美的藝術區分化的觀念的興起必定有其歷史的原因。我們今天將美的藝術品存放的博物館和畫廊，就對那種將藝術隔離開來，而不是將之視為廟宇、廣場及其他社會生活形式的伴隨物的原因作了部分說明。一本有教益的現代藝術史可以依據獨特的現代博物館和畫廊制度的形成過程來寫。在此我可以指出一些突出的事實。歐洲的絕大部分現代博物館都是民族主義與帝國主義興起的紀念館。每一個首都都必須有自己的繪畫、雕塑等物品的博物館，它們部分是用來展示該國過去藝術的偉大，部分是展示該國君主在征服其他民族時的掠奪物，例如，拿破崙的戰利品就存放在羅浮宮。它們證明了現代藝術隔離與民族主義和軍國主義間的聯繫。無疑，這種聯繫有時服務於一個非常有用的目標；日本就是如此，這個國家在西方化的過程中，透過將廟宇國家化，保存了大量的藝術珍寶。

資本主義的生長，對於發展博物館，使之成為藝術品的合適的家園，對於推廣藝術與日常生活分離的思想，都發揮著強有力的作用。作為資本主義制度的重要副產品的新貴們（*nouveaux riches*），特別熱衷於在自己的周圍布置藝術品，這些物品由於稀少而變得珍貴。一般說來，典型的收藏家是典型的資本家。他們為了證明自己在高等文化領域的良好地位而收集繪畫、雕像，以及藝術的小擺飾，就像他們的股票和債券證明他們在經濟界的地位一樣。

不僅個人，而且社群和國家也將修建歌劇院、畫廊和博物館作為它們在文化上具有高尚趣味的證明。一個社群願意將其收入花費在贊助藝術上，就表明，該社群並非完全沉

涵於物質財富。它建立這些建築物，並爲這些建築物收集藏品，就像當時人們修建大教堂一樣。這些東西反映並建立了優越的文化地位，而它們與普通的生活的隔離反映出它們不是本土與自發的文化的事實。它們與某種「比你更神聖」（holier-than-thou）的態度相對應，這種態度並非表現爲針對個人本身，而是針對吸引了一個社群絕大部分時間與精力的興趣與職業。

現代工商業具有一種國際的範圍。畫廊與博物館中的藏品見證著一種經濟上的世界主義的增長。由於經濟體系的原因，貿易與人口的流動性削弱或摧毀了藝術作品與這些藝術作品曾經是其自然表現的地方特性（genius loci）。由於藝術品在失去它們的本土地位時，取得了一種新的地位，即成爲僅僅是美的藝術的一個標本。由於藝術品在失去它們的本土地位時，取得了一種新的地位，即成爲僅僅是美的藝術的一個標本。此外，這時藝術品像其他物品一樣，是爲著在市場上出售而生產的。有錢與有權的個人對藝術的贊助曾在許多情況下對促進藝術生產發揮過作用。也許許多野蠻的部落都有它們自己的梅塞納斯[4]。但現在，甚至那種親密的社會聯繫也在一種世界市場的非人格性中喪失了大半。過去由於其在社群生活中的地位而有效並有意義的物體，現在從它們起源時的條件中孤立出來。由於這個原因，它們也與普通的經驗分離，成爲趣味的標誌和特殊文化的

【4】梅塞納斯（Gaius Maecenas，約西元前七十一—前八），羅馬皇帝奧古斯都·屋大維的朋友和支持者，著名的文學贊助人，與維吉爾和賀拉斯有著深厚的友誼。——譯者

證明。

由於工業狀況的變化，藝術家被活躍著的、興趣的主流所排除。工業被機械化了，藝術家卻不能機械性地為大規模生產而工作。他與正常的社會服務鏈不那麼緊密結合了。這時，出現了一種獨特的審美「個人主義」。藝術家們發現，透過孤獨地進行「自我表現」，他們常常感到有必要將他們的分離性誇大到怪異的程度。相應地，藝術產品附帶了某種更大程度的獨立與祕奧的氣氛。

這些力量作用的集合，再加上現代社會中一般存在著的在生產者與消費者間形成鴻溝的狀況，普通的經驗與審美經驗之間也形成了一個裂痕。作為這一裂痕的記錄，我們最終，彷彿當作是正常狀況一樣，接受了一些藝術哲學，它們在沒有別的生物棲身的區域生存著，在其中審美的靜觀性質不加論證地得到強調。價值的混淆進一步加強了這種分離。批評也受到一些額外的東西，如蒐集、展覽、擁有與展示的樂趣，都被裝扮成審美價值。批評也受到影響。許多對珍寶的欣賞與對沉湎於藝術的超越之美的讚頌，並不怎麼考慮具體的產生審美知覺能力。

然而，我的目的並非對藝術史進行經濟學的闡釋，更不是說經濟狀況或者總是，或者直接與知覺和欣賞相關，甚至可以解釋單個的藝術作品。我想說的是，將藝術與對它們的欣賞放進自身的王國之中，使之孤立，與其他類型的經驗分離的各種理論，並非是它們所

研究的對象所決定的，而是由一些可列舉的外在條件所決定的。這些條件彷彿是嵌到制度與生活的習慣之中，由於不被意識到而具有更強烈的效果。於是，理論家們假定這些條件嵌到物體的本性之中。但是，這些狀況的影響並不局限於理論。正如我所指出的，這深深地影響著生活實踐，驅除作為幸福的必然組成部分的審美知覺，或者將它們降低到對短暫的快樂、刺激的補償的層次。

甚至對那些不贊同前面所說的話的讀者來說，這裡所作的陳述的含意對於確定問題的性質也是有益的：恢復審美經驗與生活的正常過程間的連續性。對藝術及其在文明中的作用的理解既不能靠對它唱頌歌，也不能靠從一開始就專注於公認的偉大藝術品而得到加深。理論所要達到的理解只有透過迂迴才能實現；回到對普通或平常的東西的經驗，發現這些經驗中所擁有的審美性質。只有在審美已經被區分化，或者只有當藝術作品已經被放在一個獨特的地位，而不是作為公認的普通經驗之物時，理論才會從公認的藝術作品開始，並由此出發。甚至一個粗俗的經驗，如果它真的是經驗的話，也比一個已經從其他方式的經驗分離的物體更加適合於提示審美經驗的內在性質。於是，我們就會看到，藝術產品是如何發展與強調在日常欣賞之物中特別有價值之處。循此提示我們能發現藝術作品來自於後者，來自日常經驗得到完全表現之時，就像煤焦油經過特別處理就變成了染料一樣。

許多關於藝術的理論已經存在，要說明提出另一種關於審美的哲學的理由，就必須發

現新的研究方法。在現有理論中進行結合與變換，對喜歡這麼做的人來說並不難，但是，我感到，現有理論的問題在於它們開始於一種現成的區分化的狀況，或從一種出於與具體的經驗物件聯繫而使之「精神化」的藝術觀念出發。然而，取代這種精神化的並非是美的藝術作品的退化或庸俗的物質化，而是一種揭示這些作品使在普遍經驗中所發現的性質理想化的觀念。如果藝術作品被置於受到普遍尊重的人的語境之中，它們就會比鴿籠式藝術理論所贏得的普遍接受具有更廣泛得多的吸引力。

一種從美的藝術與普通經驗間已發現性質的聯繫出發於美的藝術的觀念，將能夠顯示有助於從一般人類活動向具有藝術價值的事物的正常發展的因素與動力。它也將能夠指出限制正常增長的條件。美學理論的論述者常常提出審美哲學是否能夠幫助培養審美欣賞力的問題。這一問題是一般批評理論的一個分支，在我看來，如果它沒有指出要尋找什麼，沒有指出要在具體的審美對象中找到什麼的話，它就沒有完美地實現其所有的功能。

但是，不管如何，這麼說是站得住腳的：除非一種藝術哲學使我們知道藝術相對於其他經驗形式的功能，除非它說明為什麼這種功能實現得如此不充分，除非它表示功能能夠充分實現的條件，一種藝術哲學就是無效的。

如果沒有在實際上試圖將藝術作品貶低成是為著商業目的而製造出來的物品的話，對於一些人來說，將從普通的經驗中出現藝術作品與原料被加工成有價值的產品作比較，似乎就是沒有價值的。然而，關鍵在於，過多的對於已完成作品的狂熱讚頌本身無

助於這些作品的產生和對它們的理解。不知道土壤、空氣、溼度與種子的相互作用及其後果，我們也能欣賞花。但是，如果我們不考慮這種相互作用，我們就不能理解花──而理論恰恰就是理解。理論所要關注的是發現藝術作品的生產及它們在知覺中被欣賞的性質。物體的日常要素是如何變成眞正藝術性的要素的？我們日常對景色與情境的欣賞是如何發展成特別具有審美性的滿足的？這些是理論所必須回答的問題。除非我們願意在我們目前不認爲是審美的經驗中追根尋源，我們就不能找到答案。在發現了這些積極的種子之後，我們也許就能隨著它們的生長線索而進入到最爲完美精緻的藝術形式之中。

眾所周知，除了在偶然情況下，不管植物多麼可愛，也不管我們多麼喜愛它們，在不理解其因果條件的情況下，我們就不能控制它們的生長與開花。同樣，不同於純粹的個人欣賞，審美理解必須從在審美上可讚美的事物得以出現的土壤、空氣與陽光開始。並且，這些條件正是那些使得日常經驗得以實現的條件與因素。我們愈了解這一事實，就愈會發現我們自己面臨著的是問題而不是最終的解決。如果藝術與審美的性質藏於每一個正常的經驗之中，我們又如何解釋它們是怎樣和爲什麼在一般情況下不顯現出來呢？爲什麼對於絕大多數人來說，藝術彷彿是從外部引入經驗之中的，而審美似乎等同於某種故意爲之的東西呢？

除非我們在使用「正常經驗」時對這個概念的意義有一個清楚與連貫的想法，我們無法回答上述問題，也不能從日常經驗中探尋藝術的發展。幸運的是，通向這一思考之路已

經被打通並標明。經驗的性質是由基本生活條件所決定的。儘管人不同於鳥獸，人與鳥獸卻同樣具有基本的生命需要，人類從他們的動物祖先那裡繼承了呼吸、動作、視與聽，以及他們用來協調感官與運動的大腦。這些他們用來維持自身存在的器官並非是他們所獨有，而是受惠於他們的遠古動物祖先長期的努力與奮鬥。

幸運的是，一個關於審美在經驗中的位置的理論，在從最基本形式的經驗出發時，無須在瑣碎的細節中喪失其自身。只要勾畫出大致的輪廓就足夠了。第一個要考慮的是，生命是在一個環境中進行的；不僅僅是在其中，而且是由於它，並與它相互作用。生物的生命活動並不只是以它的皮膚為界；它皮下的器官是與處於它身體之外的東西聯繫的手段，並且，它為了生存，要透過調節、防衛以及征服來使自身適應這些外在的東西。在任何時刻，活的生物都面臨自於周圍環境的危險，同時在任何時刻，它又必須從周圍環境中吸取某物來滿足自己的需要。一個生命體的經歷與宿命就註定是要與其周圍的環境，不是以外在的，而是以最為內在的方式作交換。

一隻狗在吃食時低嚎、在慌張或孤獨時大叫、在他的人類朋友回來時搖尾巴，這些都是包括人類與其所家養的動物在內的自然條件中的一種生活含義的表現。每一個需要，比如說渴望獲得新鮮空氣與食物，都是一種至少是暫時缺乏與周圍環境足夠諧調的表現。但這也是一種要求，一種深入到環境之中補償缺乏，透過建構至少是暫時的均衡來恢復諧

調。生活本身是由這些階段組成，有機體與周圍事物的同步性失去又再次恢復——或者透過努力、或者透過幸運的偶然。並且，在一個生長著的生命中，這種恢復絕不僅僅是回到先前的狀態，它在成功地經歷了差異與抵制狀態之後，使生命本身得以豐富。如果有機體與環境間的間隙過大，這個生物就死亡了。如果它的活動沒有為暫時的異化所加強，它就僅僅在維持。當一個暫時的衝突成為朝向有機體與其生存環境之間的更為廣泛的平衡過渡時，生命就發展。

這些生物學的常識具有超出其自身的內涵：它們觸及經驗中審美性的根源。世界上充滿著對生命漠視，甚至敵對的事物：生命所賴以維持的過程本身即傾向於使它脫離其環境。然而，如果生命持續並在持續中發展，即已存在著對於對立與衝突因素的克服；存在著使它們向由更有力而有意義的生活所區分出來方面的轉化。透過擴展（而不是透過矛盾與被動地適應）進行有機而有生命地調節的奇蹟實際上發生了。在這裡，透過節奏而達到的平衡與和諧初露端倪。均衡並非機械地而無生氣地實現，而是來自於、並由於張力才得以實現。

在自然中，甚至在生命水準之下，也具有某種超過僅僅流動與變化的東西。每當一個穩定的，甚至是運動的、均衡實現時，形式就出現了。變化環環相扣並相互支撐。存在這種連貫之處就存在持續性。秩序並非從外部強加的，而是由能量在其中相互影響的和諧的相互關係所組成。由於它是積極的（並非由於與正在進行的過程無關而呈任何靜態），這

種秩序獨自發展著。它逐漸將多種多樣的變化包容進其平衡的運動之中。

秩序只有在一個常受無秩序威脅的世界（在這個世界中，活的生物僅在利用其自身周圍存在的秩序，並將這種秩序結合進自身之內）中，才能受到讚賞。在像我們這樣的一個世界之中，每一個獲得感受性的活的生物，每當它發現周圍存在著一個適合的秩序時，都帶著一種和諧的感情對這種秩序作出反應。

只有當一個有機體在與它的環境分享有秩序的關係時，才能保持一種對生命至關重要的穩定性。並且，只有這種分享出現在一段分裂與衝突之後，它才在自身之中具有類似於審美的巔峰經驗的萌芽。

與環境相協調的喪失和統一的恢復週期性運動，不僅在人身上存在，而且進入到他的意識之中；它的狀況是人藉以形成目標的材料。情感是已實際發生的或即將出現的突變的意識符號。不諧調是機遇，它會導致反思。作為實現和諧的條件，恢復統一的欲望將單純的情感轉變爲對對象的興趣。隨著這種和諧的實現，反思的材料結合了作爲其意義的對象。由於藝術家以一種特殊的方式關注統一得到實現時的經驗，他並不避開抗拒與緊張的時刻。相反，他致力於研究這些時刻，不是爲了它們本身，而是由於它們的潛力將一種統一而完整的經驗帶入生動的意識之中。與帶有審美目的的人相反，科學研究者對問題，對所觀察的與所思考的事物間的緊張關係所顯示的情況感興趣。當然，他關心問題的解決。但是，他並非以此爲滿足；他將已取得的解決僅作爲進一步研究所需要立足的墊腳

石，從而過渡到另一個問題。

因此，審美活動與理智活動之間的區別在於對活的生物與其周圍環境間相互作用的持續節奏過程的強調之處不同。兩者所強調的基本質料是一致的，一般形式也是一致的。那種認為藝術家不思考，而科學研究者則除思考以外什麼也不做的奇怪的想法，是將進展節拍與著重點的不同轉變為種類的不同。當想法不再僅僅是想法，而成為對象的整體意義時，思想家也在審美了。藝術家也有自己的問題，並且在工作時也思考。但是，他的思想更為直接地體現在對象之中。科學工作者相比之下更為遠離其目的，用符號、語詞與數學代號工作。藝術家以他工作用的媒介種類本身來思考，他的手段與他所製作的物件是如此接近，以至於使前者直接融入後者之中。

有生命的動物無須將情感投射到所經驗的對象之中。遠在自然具有數學的性質，甚至在具有像色彩與色彩的形狀等「第二」屬性[5]的集合之前，自然就是和善的與可惡的、溫和的與乖戾的、使人不快的與使人鼓舞的。甚至像長與短、堅實與空洞這些詞，對於除了那些在理智上專門化的人以外的眾人，都具有一種道德或情感上的含義。詞典將告訴所有

【5】　這裡的「第二」屬性，採用了洛克對事物的「第一」屬性與「第二」屬性的區分。第一屬性指廣延、形體、運動與靜止、數、堅實性；而第二屬性指色彩、滋味、味道、聲音，以及暖與冷等。第一屬性為物質所固有，而第二屬性只是物件所具有的在我們身上產生感覺效果的力量。——譯者

查詞典的人，像甜與苦這些詞的早期用法不是表示感覺性質本身，而是區分喜歡與不喜歡的東西。怎麼可能不是這樣呢？直接經驗來自於自然與人的相互作用。在這種相互作用之中，人的能量積聚、釋放、抑制、受阻、遂願。欲望與實現，行動的衝動與這種衝動被抑制，循環往復，周而復始。

所有在旋風般變化中產生穩定性與秩序的相互作用，都是有節奏的。潮漲潮落，心臟的收縮與舒張：這些都是有規律的變化，這些變化在一個範圍內進行。超過所規定的界限就是毀滅與死亡，然而，新秩序又正是從這裡產生的。在一定比例範圍內對變化的控制建立了一個空間的，而不僅僅是時間的模式：如海上的波浪、海灘上的沙波起伏、清淡與濃黑的雲彩、缺的與滿的、鬥爭與成就，實現了的越軌行為與此後的調整之間的對比，形成了在其中行動、感受與意義合一的戲劇性場面。結果是平衡與反平衡。它們既不是靜態的，也不是機械的。它們表達了一種由於透過克服抵抗去進行衡量所表現出來的強烈的力量。用有利的與不利力量將對象包圍起來。

有兩種可能的世界，審美經驗不會在其中出現。在一個僅僅流動的世界中，變化將不會被積累；它不是朝向一個終極的運動，穩定性與休止將不存在。然而，同樣真實的是，世界是已完成、已結束的，沒有中途停止與危機的痕跡，不提供任何作出決定的機會。在一切都已經完成、已結束之處，沒有完滿。我們帶著愉悅設想涅槃和始終如一的極度的狂喜，僅僅是因為它們被投射到我們現存的緊張與矛盾背景之中。由於我們生活在其中的實際的世

界是運動與到達頂點，中斷與重新聯合的結合，活的生物的經驗可以具有審美的性質。活的存在物不斷地與其周圍的事物失去與重新建立平衡。從混亂過渡到和諧的時刻最具生命力。在一個完成了的世界中，睡與醒沒有區別。在一個完全混亂的世界中，無法作出任何努力。在一個按照我們的模式建立的世界中，完成時以其週期性出現的愉快的間隙，而強化了經驗。

內在的和諧只是在透過某種手段來達到與環境的某種妥協時才能實現。如果這種和諧在沒有「客觀的」基礎時出現，它就是虛幻的──在極端的情況下達到瘋狂的程度。幸運的是，對於經驗的多樣性，妥協可以透過許多不同的方式達到──這些方式最終由選擇性的興趣決定。愉悅（pleasure）可以透過偶然接觸與刺激而實現；在一個充滿痛苦的世界上，這種愉悅並不受到蔑視。但是，幸福（happiness）和快樂（delight）的概念與愉悅則不可同日而語。透過一種完成，幸福與快樂觸及我們存在的深處──一種包括我們生存條件在內的完整存在的調節。在生命過程中，達到一個均衡期同時也就是與環境新關係的開始，這種關係帶有透過鬥爭來實現新的調節潛在力量。達到頂點時也就是重新開始之時。

任何將完滿與和諧的時間延長到超過它的期限的企圖，都構成了一種從世界退隱。因此，這顯示一種活動的降低與喪失。但是，透過不安定與衝突的階段，持續著對內在和諧的深層記憶，就像熔鑄在石頭上一樣，對這種和諧的感受縈繞在生活之中。

絕大多數常人都意識到，在他們現在的生活與過去和將來之間常常出現裂痕。過去

像一個重擔壓在他們身上；過去侵入現在，如後悔沒有利用機會，希望後果得到改變。過去構成對現在的壓迫，而不是信心十足地向前運動的資源寶庫。但是，活的生物利用其過去：該生物甚至可以正視自己過去的愚蠢行為，以此作為對現在的警示。不是努力生活在過去所得到的成就之上，該生物讓過去的成功來提示現在。每一個活著的經驗的豐富性都可以歸結為桑塔耶拿很好地概括的「靜默的迴響」（hushed reverberations）。[6]

對於具有充分活力的存在物而言，未來並非不祥的預兆，而是允諾；它像一個光環一樣包圍著現在。它由被感受為此時此地的可能性所組成。在真正的生活中，一切都重疊與融合。但是，在更常見的情況下，我們存在於對未來可為我們帶來什麼的思慮之中，並在這一點上產生不同的意見。即使在沒有如此過分顧慮時，我們也不讚賞現在，因為我們使之從屬於那些並不存在的東西。由於這種經常放棄現在而投向過去和未來，那種當下所完成的，將自己投入到對過去的回憶和對未來的期待的經驗，逐漸構成了一種審美理想。只

【6】「熟悉的花兒，聽慣了的鳥鳴，忽明忽暗的天空，新耕過帶著青草味的土地，分別與複雜多變的個性聯繫著，這樣的事物是我們想像中母親的語言，充滿著對我們飛逝的童年時光的微妙而無法解脫的聯想。假如沒有仍活在我們心中，將我們的知覺變成愛的那些過去歲月的陽光與草地的話，我們今天從照耀在深深的草地上的陽光感到的歡樂，不過是疲倦的靈魂所獲得的模糊的知覺而已。」引自喬治‧艾略特《弗羅斯河上的磨坊》。

有過去停止使人苦惱，而對未來的期待不再使人憂煩，一個存在物才能完全地與他的環境結合，從而具有充分的活力。藝術帶著獨特的激情讚美這樣的時刻，這時，過去加強了現在，而未來則啟動了當下。

因此，為了把握審美經驗的源泉，有必要求助於處於人的水準之下動物的生活。當工作就是勞動，而思想引領我們從世界退隱時，狐狸、狗與畫眉的活動也許至少可以成為被我們這樣分為幾部分的經驗整體的提示與象徵。活的動物完全是當下性的，以其全部的行動呈現出來：表現為牠警惕的目光、銳利的嗅覺、突然豎起的耳朵。所有的感官都同樣保持著警覺。你看，行動融入感覺，而感覺融入行動——構成了動物的優雅，這是人很難做到的。活的生物從過去所保留的，與牠所期望於未來的，都作為現在的方向而產生作用。狗既不會迂腐也不會有學究氣；這些東西只有過去在意識中與當下分隔開，過去被確定為模仿的模式，或經驗的寶庫時，才會出現。被吸收進現在的過去保持下去；它繼續向前推進。

野蠻人的生活在許多情況下是呆滯的。但是，當野蠻人在極為活躍時，他對周圍世界的觀察力最為敏銳，他的精力最為集中。當他看到他周圍激動的事物時，他自己也被鼓舞著。他的觀察既是行動的準備，也是對未來的預見。他在看與聽時做到全身心地投入，就像他在躡手躡腳地探聽消息或悄悄地逃離仇敵一樣。他的感官是直接的思想與行動的哨兵，而不像我們的感官那樣，常常只是通道，經過它們，材料得以聚集和貯藏，以服務於

久遠的可能性。

因此，將藝術和審美知覺與經驗的聯繫，說成是降低它們的重要性與高貴性的說法，只是無知而已。經驗在處於它是經驗的程度時，生命力得到了提升。不是表示封閉在個人的感受與感覺之中，而是表示積極而活躍的與世界的交流；其極致是表示自我與客體和事件的世界的完全相互滲透。不是表示服從於任意而無序的變化，而是向我們提供一種唯一的穩定性，它不是停滯，而是有節奏的、發展著的。由於經驗是有機體在一個物的世界中鬥爭與成就的實現，它是藝術的萌芽。甚至最初步的形式中，它也包含著作為審美經驗的令人愉快的知覺的允諾。

第二章　活的生物和「乙太物」[1][2]

為什麼將高等的、理想的經驗之物與其基本的生命之根聯結起來的企圖常常被看成是背離它們的本性、否定它們的價值？為什麼當美的藝術的高等成果與日常生活，與我們所有活著的生物所共有的生活聯結起來時，人們就會感到反感？為什麼生活被當成是一個低級趣味的事，或者最多不過是世俗感受之物，隨時可以沉淪到色欲及粗惡殘酷的水準？要完整地回答這個問題，就要寫一部道德史，闡明導致蔑視身體、恐懼感官，將靈與肉對立起來的狀況。

這一歷史的一個方面與所討論的問題密切相關，我們必須給予一定的注意。人類制度性的生活是以非組織化爲其標誌的。這種無序常常被它所採取的靜態等級區分的形式所掩蓋，而這種靜態的劃分只要固定、被廣泛接受、不產生公開的衝突，就被當作是秩序本

【1】太陽、月亮、大地與大地上的一切，是構成更偉大事物的材料，這些更偉大的事物就是乙太物，它們比造物主本身更偉大。（約翰·濟慈語）

【2】「乙太物」（ethereal things）一語來自「乙太」（ether），希臘人想像中的一種物質。德謨克利特認為，它是由微小精細的原子組成，是構成天上的諸種天體的材料。亞里斯多德認為，「乙太」是地、水、氣、火這四種原素以外的第五種原素，太陽、月亮、行星與恆星，以及填補從我們到這種天體之間的透明的空間的東西，都是由乙太構成的。在十九世紀的物理學中，乙太被設想爲普遍存在的一種我們無法測量到的物質。在這裡，作者引用濟慈的詩來解說「乙太物」，用來指在物理意義上存在的自然界。——譯者

身。生活被區分化，而這種制度化的區分有高下之分；其價值有世俗與精神之分、物欲與理想之分。透過一種制衡體系，利益形成外在的與機械的相互聯繫。由於宗教、道德、政治、商務各自有著自己的區分化，使之各安其位，藝術也必須有自己獨特而專屬的領域。職業與利益的區分化，導致活動方式的分離，通常稱之為「實踐」的活動與洞察活動分離、想像與實際去做分離、有重大意義的目標與工作分離、情與思和做分離，各自畫地為限。

那些寫作經驗解剖的書的人，就假定這些區分是人的本性結構所固有的。

在現有經濟與法律制度條件下，我們的許多經驗中的確存在著這種分離。在許多人的生活中，只有在偶然情況下，理性中才充滿著對內在意義的深刻理解而產生的感受。由於機械的刺激物或刺激作用，我們體驗到了感覺，卻沒有意識到存在於它們之中或在它們背後的現實：在許多的經驗中，我們的不同感官並沒有聯合起來，說明一個共同而完整的故事。我們看卻沒有去感受；我們聽，聽到的卻是二手的報告，說它是二手的，是因為它們沒有為視覺所加強。我們觸摸，但這種接觸仍是膚淺的，因為它沒有與那些進入表面之下的感覺融合在一起。我們利用感官激發激情，但沒有滿足洞見的旨趣，這不是由於旨趣沒有潛藏於感官的活動中，而是由於我們屈從於強迫感官停留在表面的激動的生活條件。

只有那些使用他們的心靈而沒有身體的參與，那些透過控制別人的身體與勞動取代自己親身活動的人，才具有這種特權。

在這種狀況下，感官與肉體就招致了一個壞名聲。然而，比起職業的心理學家與哲學

家來說，道德家對於感官與我們作為存在物的其他方面之間的密切關係，有著一個更為真實的感覺，儘管他的這種感覺遵循了一個將我們的生活與周圍環境的關係的潛在事實相反的方向。近代以來，心理學家與哲學家沉湎於知識問題，將「感覺」當成僅僅是知識的因素。道德家知道，感覺與情感、衝動與口味是聯繫在一起的。因此，他譴責僅僅是眼睛的欲望是靈魂向肉體投降的一部分。他將感官的與肉欲的視為等同，將肉欲的與淫蕩的視為等同。他的道德理論是扭曲的，但他至少意識到，眼睛並非只是一架不完善的望遠鏡，用以對關於遠方物體的知識進行理性的接受。

「感覺」一詞具有很寬泛的含義，如感受、感動、敏感、明智、感傷，以及感官。它幾乎包括了從僅僅是身體與情感的衝擊到感覺本身的一切——即呈現在直接經驗前的事物的意義。當生命透過感覺器官出現時，每一個術語表示一個有機生物的生命的一個真實的階段與方面。但是，由於意義直接透過經驗體現出來，它就是經驗的意義，感覺成為表達感官的功能完全實現時的唯一的含義。五官是活的生物藉以直接參與他周圍變動著的世界的器官。在這種參與中，這個世界上的各種各樣精彩與輝煌以他經驗到的性質對他實現。

這一材料不能與行動對立起來，因為動力機制與「意願」本身是這一參與藉以進行與指向的手段。這一材料也不能與「理智」相對立，因為心靈既是參與藉以透過感覺產生成果的手段，也是意義與價值藉以抽取、保存，並進一步服務於活的生物與其周圍環境進行交流的手段。

經驗是有機體與環境相互作用的結果、符號與回報，當這種相互作用達到極致時，就轉化為參與和交流。由於感覺器官及其相連的動力機制是這種參與的手段，任何一次，並且每一次對這些感覺器官，不論是理論上的，還是實踐上的貶低，都既是一種狹窄而沉悶的生活經驗的原因，也是它的結果。所有心靈與身體、靈魂與物質、精神與肉體的對立，從根本上來說，都源於對生活會產生什麼的恐懼。它們是收縮與退卻的標誌。因此，對人這種生物的器官、需要和本能衝動與其動物祖先間連續性的完全認識，並非必然意味著將人降到野獸的水準。相反，這使得為人的經驗勾畫了一個基本的大綱，並在此基礎上樹立人美好而獨特的經驗的上層結構成為可能。人的獨特之處有可能使他降到動物的水準之下。這種獨特之處也使他有可能將感覺與衝動之間，腦、眼、耳之間的結合推進到新的、前所未有的高度。這在動物的生命中得到典型的表現，又在其中滲透著來自交流與特意表現出的意識到的意義。

人具有複雜而細緻的區分能力。這一事實本身使人的存在的各要素間建立許多更為全面而精確的關係成為必要。區分與關係因此而非常重要。但是，情況並非僅限於此。存在著更多的抵抗與關係緊張的機會，更多對實驗與發明的依賴，因而更多的行動的新異性，更為廣泛而深刻的洞察，以及感受程度的進一步增強。隨著一有機體的複雜性的增加，它與周圍環境的鬥爭與實現關係的節奏變得多樣而持久，在其中包含著多種多樣的亞節奏。生命的結構更為豐富了，它的實現就更為重要、也更為精妙。

空間因此而不再僅僅被理解為人們在其中漫遊，時而在這裡、時而在那裡點綴著或是對人構成危險的事物，或是滿足人的需要的事物的某種虛空。它成了一個全面而封閉的場景，在其中人所從事的行動與獲得的經歷的多樣性形成了秩序。時間不再是無窮無盡而始終如一的流水，也不再是像一些哲學家們所斷言的那樣，是許多瞬間的連續。它也是組織起來並發揮著組織作用的媒介，在其中，預期衝動節奏性漲落、前進與向後的運動、抵抗與中止，伴隨著實現與完滿。這是生長與成熟的安排——正如詹姆斯所說，我們在冬天起了一個頭以後，在夏天學習滑冰。生長是在變化中進行組織的時間。它意味著，多樣的變化系列在休止以後開始了，多樣的完成系列成為新的發展過程的新起點。像土壤一樣，心靈在休耕以後變得肥沃，接著就綻放出了新的花朵。

當一束電光照亮夜空時，物體一下子被認出了。但是，認出本身不只是時間上的一個點。它是一個漫長而緩慢的成熟過程達到頂點。它是一個有序的時間經驗的連續性在一個突然而突出的高潮中的顯現。如果將它孤立，就會像戲劇《哈姆雷特》中的一句臺詞或一個單詞失去語境一樣沒有任何意義。但是，「其餘的，僅是寧靜」[3]這句話透過在時間中的發展，成為戲劇的結束時，就充滿著含義；突然看見一幅自然景色時，也是如此。出現

[3]「其餘的，僅是寧靜」（The rest is silence），這是莎士比亞的悲劇《哈姆雷特》中哈姆雷特在臨死前說的最後一句話。他完成了復仇的任務，又委託人將這一切告訴即將產生的新國王以後，說了這句話。——譯者

在美的藝術中的形式，是將發展著的生活經驗的每一個過程中所預示的與空間和時間的組織有關的東西表達清楚的技巧。

時機與場所充滿著長期積聚的能量，儘管有著物質的限制與狹窄的地方局限。回到一處離開很久的童年故地，長期壓抑著的關於此地的回憶與希望就釋放了出來。與一個在本國時偶然認識的人在異國重逢，會產生極大的滿足感，心潮激動難平。單純的認出只是在我們的注意力集中在所認知的物或人以外時才會出現。它標誌著或者是被打斷，或者是企圖用所認知之物作為其目的的手段，看見和知覺大於認出，它並非根據與某物相分離的過去來辨認某物的現在。過去被帶入現在，從而擴展與深化現在的內容。這勾畫出僅僅是外在時間上的連續性向生命秩序與經驗組織的轉化。辨認時點點就過去了，或者說，這表示將一個過去的時刻孤立，表示將僅僅是所填入的經驗中一個死去的點。將生命過程簡化為僅僅是狀況、事件、物體「如此這般」的前後關係，標誌著作為有意識經驗的生命的中止。以單個的、分立的形式實現的連續性是這種生命的本質。

因此，藝術由生命過程本身所預示。當內在的機體壓力與外在的材料結合時，鳥就築巢、河狸就築壩。內在的材料變為一個滿意的狀態。我們也許會猶豫，是否要用「藝術」這個詞，因為我們懷疑定向性意圖的存在。但所有的深思熟慮、所有有意識的意圖，都在曾透過自然能量相互作用而有機地活動的事物中生長。如果不是這樣的話，藝術就將建築在顫動的沙灘上，不，是在流動的空氣中。人的獨特的貢獻就

在於對在自然中所發現的各種關係的意識。透過意識，他將在自然中所發現的因果關係轉化為手段與後果的關係。更確切地說，意識本身是這種變化的開端。原本僅僅是震驚的事物成了籲請；抵抗卻變為某種可用來改變現存物質安排的東西；和順的資質變成表現與交流的工具；它們不再是運動與直接反應的手段。同時，機體的基質仍是活躍而深刻的基礎。沒有自然中的因果關係，構想和發明不可能出現。沒有動物生命中的週期性衝突和實現過程的關係，經驗中將沒有設計和圖式。沒有從動物祖先中繼承來的器官，思想與目的就沒有實現的機制。原始的關於自然和動物生命的藝術是如此具有物質性，並且在其總輪廓上如此為人們有意的成果所效法，以致受神學影響的心靈將有意識的意圖輸入到自然的結構之中——正像人一樣，由於具有許多與猿共有的活動，習慣於將後者想像成是在摹仿自己的動作。

藝術的存在是前面抽象地陳述的事實的具體證明。它證明，人在使用自然的材料和能量時，具有擴展他自己的生命的意圖，他依照他自己的機體結構——腦、感覺器官，以及肌肉系統——而這麼做。藝術是人能夠有意識地，從而在意義層面上，恢復作為活的生物的標誌的感覺、需要、衝動以及行動間聯合的活的、具體的證明。意識的干預增加了選擇與重新配置的規則、需要和力量。因此，它以無窮無盡的方式改變著藝術。但是，它的干預最終導致了作為一種有意識思想的藝術思想——這是人類歷史上最偉大的思維成果。

希臘藝術的多樣與完美導致思想家們構建一個普遍化的藝術觀念，並將此藝術理想投射到人的活動本身的組織中——如蘇格拉底和柏拉圖所構想的政治與道德的藝術。有關設計、計畫、秩序、圖式和目的的思想出現了，它們與使之得以實現的材料相關並相區別。那種將人看成是使用藝術的存在物的觀念，既是構成人類與人類之外自然之區別，也是構成人類與自然聯結之紐帶的基礎。一旦藝術作為人的獨特特徵的觀念被確認，那麼，只要人類沒有完全墮落到野蠻狀態，不僅繼續使用舊藝術，而且發明新藝術的可能性就會成為人類的指導性理想。儘管由於在藝術的力量被充分認識之前所建立的傳統阻止人們對這一事實的認識，科學本身卻是一個產生和使用其他藝術的核心藝術。[4]

在美的藝術與實用或技術的藝術之間，在習慣上，或從某種觀點看必須作出區分。但是，這種必須作出區分的觀點是外在於作品本身的。習慣上的區分是簡單地依照對某種現存社會狀況的接受而作出的。我認為黑人雕塑家所作的偶像對他們的部落群體來說具有最高的實用價值，甚至比他們的長矛和衣服更加有用。但是，它們現在是美的藝術，在二十世紀起著對已經變得陳腐的藝術進行革新的作用。它們是美的藝術的原因，正是在於這些

【4】 我在《經驗與自然》一書的第九章「論經驗、自然與藝術」中展開了這一思想。就這裡的討論而言，結論包含在下面的一段陳述中：「藝術作為充滿著可能欣賞性擁有的意義的活動方式，是自然的最高實現，科學嚴格說來是將自然的事件引向這一愉快結局的侍女。」（見該書第三五八頁）

匿名的藝術家們在生產過程中完美的生活與體驗。一個釣魚者可以吃掉他的捕獲物，卻並不因此失去他在拋竿取樂時的審美滿足。正是這種在製作或感知時所體驗到的生活的完美程度，形成了是否是美的藝術的區分。是否此製品，如碗、地毯、長袍和武器等，被付諸實用，從內在的角度而言，是沒有什麼關係的。遺憾的是，許多，也許絕大多數現在生產出來的實用物品和器皿恰好並非是真正審美的。但是，這一事實並非由於「美的」與「有用的」之間的關係本身。只要在生產行動不能成為使整個生命體具有活力，不能使他在其中透過欣賞而擁有他的生活，該產品就缺少某種使它具有審美性的東西。不管它對於特殊的、有限的目的來說如何有用，它在最高的層次——直接而自由地對擴展與豐富生活作出貢獻——上沒有什麼用處。將有用的與優美的隔斷並最終形成尖銳對立的歷史，也正是透過它許多生產成為延宕生命的形式，許多消費成為對別人的勞動的成果依附性欣賞的工業發展的歷史。

通常存在著一種對藝術觀念的敵意的反應，這種觀念將此反應與一個活的生物在其環境中的活動聯繫了起來。對將美的藝術與正常的生活過程聯繫起來的敵意性，是一種感傷的，甚至是悲劇性的，對日常方式的生活的評論。只是在生活常常發展受阻、受挫，變得呆滯與沉重時，正常生活過程與創造和欣賞審美的藝術作品之間內在對立的思想才會受到歡迎。畢竟，甚至在「精神」與「材料」相互分離並被置於相互對立的地位時，也必然存在著理想可以藉以體現與實現的條件——從根本上來說，這是「物質」所表示的一切。因

[27]

此，這種對立得到流行本身，就證明了一種廣爲傳播的，也許是從處理自由思想的手段轉化爲壓迫性負擔，以及使理想在一種不確定而無根據的氣氛中變成泛泛的欲求之力量的運作。

不僅藝術本身是物質與理想間得以實現並因而可以結合之存在的最好證明，而且，我們手上就有著一些普遍性的理由支援這一觀點。只要連續性是可能的，證明的負擔就落在那些贊同對立和二元論的人身上。自然是人類的母親、是人類的居住地，儘管有時它是**繼母**，是一個並不善待自己的家。文明延續和文化持續——並且有時向前發展——的事實，證明人類的希望和目的在自然中找到了基礎和支持。正如個體從胚胎到成熟的生長與發展是機體與環境相互作用的結果一樣，文化並不是人們在虛空中，或僅僅是依靠人們自身作出努力的產物，而是長期累積性的與環境相互作用的產物。由藝術作品所激起的反應的深度，顯示出它們與這種持續的經驗作用之間的連續性。作品與它們所激起的反應，是與導向意外幸福結局的生活過程本身聯繫在一起的。

關於將審美因素吸收進自然，我引用一個在某種程度上是出現在成千上萬人的身上，但由於是一位第一流的藝術家表述出來，因而更引人注目的例子，這位藝術家就是 W·H·赫德森[5]。「當我看不見生機勃勃地生長著的草、聽不見鳥鳴和各種鄉間的聲音

【5】　赫德森（William Henry Hudson, 1841-1922），作家，生於阿根廷，一八六九年遷居英國。曾寫過一些描寫

時，我就感到活得不舒服。」他接著說，「……當我聽人們說，他們沒有發現世界和生活有趣，使人感到愉快，值得人們去愛，他們對於世界和生活的終結無動於衷，我就會想他們從未很好地活過、從未清楚地看看他想像成卑劣的世界，或者其中的任何東西──甚至連一片草葉也沒有看到。」強烈的審美沉湎的神祕，非常類似於狂熱的宗教信徒所說的與神交流的經驗，啓動了赫德森關於童年時代的生活的記憶。他談到看到金合歡樹的感覺：

「月夜下鬆軟的簇葉顯出灰白色，比起別的樹，這一棵有著更強烈的生機，更意識到我和我的在場。……與一個人在一個超自然的存在物拜訪時所具有的感覺相似，他完全相信，這個存在物在他的面前，不說話也看不見，卻密切地注視著他，預測他心靈中的每一個想法。」愛默生[6]常被人們看成是一個嚴謹的思想家。但正是成年的愛默生說出了與上面所引的赫德森言論在精神上非常相似的話：「穿過一片光禿的公共土地，渾身上下裹著雪和

【6】 愛默生（Waldo Ralph Emerson, 1803-1882），美國作家，受歐洲浪漫主義的影響，主張一種人與自然有著神祕關係的超驗主義理論。美國實用主義美學家理查·舒斯特曼認為，愛默生對杜威美學思想的形成具有巨大的影響，甚至可以說，許多杜威的美學思想在愛默生那裡就已經形成了，只是沒有得到嚴格的哲學形式的表現而已。──譯者

自然和異國情調的傳奇，在二十世紀二○─三○年代的「回歸自然」運動中具有很大的影響。主要代表作是《綠色公寓》。──譯者

泥漿，在黃昏時分，濃雲密布的天空下，沒有想到會出現特別的好運，我感到非常興奮。我高興到快要害怕的程度。」

除了以生命體與其周圍的環境的原始關係中所取得的，不能在獨特的、理智的意識中恢復的素質在活動中的反應作為基礎，我看不出有任何說明這種經驗的多樣性的方法（這種經驗與每一個自發而非強制的審美反應具有同樣的性質）。這種所提到的經驗促使我們進一步考慮自然連續性的確證。對於直接感性經驗中融入意義與價值的能力，並沒有什麼限制。從理論上來說，「理想」和「精神」會被認定為存在於這些意義與價值之中，或與這些意義與價值有關。赫德森童年回憶中所體現出的泛靈論線索的宗教經驗，是一個層次上的經驗的例證。並且，不管是以何種媒介出現的詩意的藝術，都與泛靈論有著緊密的關係。如果我們注意到建築這一在許多方面都屬於另一極的藝術的話，我們就會知道，這一也許最初是由像數學那樣一些高度技術性的思考所構成的思想，是如何可以直接融合進感性的形式的。事物的可感覺到的表面，絕不僅僅是一個表面。人們只根據表面就可以區分岩石與薄薄的餐巾紙，完全不需要觸覺，因為對這兩者抗拒整個肌肉系統壓力強度的感覺早已體現在視覺之中了。這一過程並非只是到達可以給予表面意義的深度的其他感覺的性質得到體現為止。沒有什麼人們的聯翩浮想和深邃洞察天生就不可能成為感覺的核心。

「符號」（symbol）一詞既可用於指抽象思想，如數學符號，也指旗幟、十字架這些體現深刻的社會價值與歷史信仰及神學教義的意義的符號。香火、彩色玻璃、看不見的

鐘發出的鐘聲、刺繡的長袍，伴隨著人進入到一個神聖的境界。許多藝術的起源與原始儀式的聯繫隨著人類學家對過去的探索而變得更為明顯。只有那些遠離早期經驗，以至於失去感覺的人，才會得出結論說，禮儀與儀式僅僅是為了祈雨、得子、求得好收成和打勝仗的技術性手段。當然，他們具有這種魔法式的意圖，但是，儘管在實際上屢屢失敗，他們還是會持續不斷地去做，因為這些禮儀和儀式直接增強了生活經驗。神話並非僅僅是原始人對科學的唯智主義的嘗試。面對不熟悉的事實時的不安的心理，無疑對神話的形成有貢獻。但是，故事、一個好的傳奇線索的生長和演繹使人產生的興奮，在當時起著重要的作用，正如這種興奮在今天的民間神話學中產生作用一樣。不僅直接的感覺成分──情感也是一種感覺方式──傾向於吸收所有觀念性質料，而且，除了身體機制所強制的特殊訓練之外，它壓制並消解了所有僅僅是唯智的東西。

將超自然性引入到信仰之中，以及太具有人性而易於轉向超自然，就更像是關於藝術品產生的心理學，而不是進行科學與哲學解釋的努力。它使情感變得強烈，強調打破常規的興趣。如果超自然只是，或主要是，在理性層次上控制人的思想，那麼，相比之下，它就不那麼重要了。神學與宇宙論抓住人的想像力，是因為它們伴隨著莊嚴的行列、香火、刺繡的長袍、音樂、耀眼的彩色燈光，再加上令人驚歎並引起催眠式讚賞的故事。也就是說，它們必須透過直接訴諸感覺和感性的想像的方式接近人。絕大部分宗教都將它們的聖禮看成是藝術的最高境界，而最權威的信仰被披上最華麗、最壯觀的外衣，給予眼睛與耳

[30]

朵直接的快感，從而激起大量懸虛、驚歎、敬畏的情感。今天，物理學家與天文學家的思想翱翔回應了對想像力滿足的審美需要，而不是任何對理性闡釋非情感的嚴格要求。

亨利・亞當斯[7]指出，中世紀神學是這樣的一種構造，它與大教堂在建築意圖上是一致的構意圖。一般說來，被普遍認為是表現了西方世界的基督信仰頂點的中世紀，是吸收了最高度精神化觀念的感性力量的顯現。音樂、繪畫、雕塑、建築、戲劇和傳奇小說是宗教的婢女，科學與學術也是如此。在教堂之外，藝術幾乎不存在，而在教堂的儀式慶典中，藝術起作用的條件是提供最大限度可能的情感與想像的感召力。我不知道有什麼能比向觀眾和聽眾宣布達到永恆的極樂與幸福的必要途徑更能使他們沉醉於藝術的展現了。

下面一段佩特的話，值得在此引用。「中世紀的基督教部分是以感性的美為其開道路的，這一點為拉丁語的讚美詩作家深刻地感受到。這些作家為表現一種道德或精神的情操而使用一百種感性的意象。一種其發洩途徑被封閉了的激情，會帶來一種神經的緊張，在其中，可感的世界與一種輝煌和紓解結合成一體——所有紅色都變成了血，所有水都變成了眼淚。因此，在所有中世紀的詩歌中，都有著一種癲狂的感官性，自然之物在其中發揮著一種奇特的妄誕作用。對於自然之物，中世紀的心靈有著一種深刻的感覺；但是，這

【7】亨利・亞當斯（Henry Adams, 1838-1918），美國著名歷史學家，美國第二任總統約翰・亞當斯的曾孫，第六任總統J・Q・亞當斯的孫子。曾著有著名的自傳《亨利・亞當斯的教育》一書。——譯者

[31]

種感覺並非客觀的，並非真正逃脫到沒有我們存在的世界之中。」

在自傳體散文《屋裡的孩子》之中，他將這一段所暗含的意義加以普遍化。他說：「在晚年，他接觸到一些對人的知識中感性與觀念成分比例，以及這些成分在知識中所占的部分作評估的哲學；並且，他的理智模式很少歸結為抽象的思想，卻更多地歸結為感性的媒介或場合。」後者「在他的思想之屋中，成為任何對事物知覺的必要伴隨物，足夠真實以具有任何分量與估價⋯⋯他變得愈來愈不能關心或思考靈魂問題，除非將靈魂看成處於實際身體之中；不能關心或思考任何世界，除非其中有水有樹，有男人和女人看著，如此等等，並伸出真實的手」。將理想提升到直接感覺之上和之外，並非僅僅會使這種感覺變得蒼白無力，而是與滿懷色欲之心的陰謀家一樣，發揮著使所有直接經驗的事物變得貧乏和退化的作用。

在這一章的主題中，我冒昧地借用濟慈的用語「乙太物」，來表示許多哲學家和一些批評家認為由於其精神的、永恆的與普遍的性質而不能被感官所接受的意義與價值──因此而表示普遍的自然物與精神的二元論。讓我們再次引用他的話。藝術家也許看待「太陽、月亮、大地與大地上的一切，是構成更偉大事物的材料，這個更偉大的事物就是乙太物」。在這裡引用濟慈時，我也考慮了他將藝術的態度與活的生物的態度等同這一事實；並且，他並非僅僅是在詩中含蓄地，而是在明確用語詞所表現的思想中反映出這種觀點。正如他在一封給他弟弟的信中所說：「人在絕大部分情況下，都是它們比造物主本身更偉大」。

[32]

在同樣的本能驅使之下，像鷹一樣眼睛直盯著自己的目標。鷹需要配偶，人也是——看看鷹與人，他們從開始行動到有所獲取，都用同一種方式。他們都要有一個窩巢，也都以同樣的方式來建造它——他們以同樣的方式取得食物。人這種高貴的動物爲取樂而吸菸斗，而鷹則在雲層中盤旋——這是他們在休閒時唯一的區別。這正是使得生活的娛樂適應於思辨的心靈的原因。我到田野裡，看到鼬獾和田鼠在奔跑，牠們去幹什麼？這些動物有自己的目的，牠們的眼睛爲這個目的而發亮。我在城裡的建築群中走，看到人們來去匆匆，他們要幹什麼？這種生物也有自己的目的，他們的眼睛也爲此而發亮。

「甚至在這裡，儘管我在探究與我所能想像的十足的人科動物所共同具有的本能行爲，無論多麼年輕，我卻是在巨大的黑暗中央努力借著幽暗的微光漫無目的地寫著，不感覺到任何論斷、任何意見的影響？儘管一場街頭的爭吵令人討厭，但其中展示出的能量卻是好的；最普通的人在爭吵時，都能表現出一種魅力。從一個超自然的存在物的角度看，我們的推理也許會取同樣的調子——儘管會是錯誤的，但卻是優美的。詩正是由此組成的。也許會有推理，它們就是詩、它們就美好、它們就有

「在另一封信中，他談到莎士比亞是一個具有巨大的「否定性能力」的人、是一個「能

但當它們取本能的形式，如同動物的形式與運動時，它們就是詩、它們就美好、它們就有優美。」

夠處於不確定、神祕、疑問的狀態，沒有急於追逐事實與理性」的人。他將莎士比亞這方面的特點與他自己同時代的柯爾律治作了對比，後者在詩意的洞察被包圍於朦朧之中時，會由於自己不能在理性上論證它而將它放棄：用濟慈的話說，不滿足於「半知識」。我想，同樣的思想也包含在一段他寫給貝利（Bailey）的信中。他寫道，他「還從來沒能看到某物如何能透過連續推理而獲得確實的知識。……難道甚至連最偉大的哲學家不也是在排除眾多障礙後才能達到他的目標嗎？」這裡所問的實際上不是推理者也必須信賴他的「直覺」，而是在他的直接感性與情感經驗中，甚至在不顧冷靜思考的反對的情況下，所想到的東西。他繼續寫道：「簡單的想像的心靈也許會在持續地以這種突然性對於精神以出人意料的方式重複自身的沉默的工作中得到報答。」這句話包含著比許多文章更多的關於創造性思維的心理學。

儘管濟慈的敘述具有高度的跳躍性，我們還是能從中看出兩點意思。一是他相信，「推理」的起源類似於一個野生動物朝向自己目標的運動，可以成為自發的、本能的，並且，當這些運動成為本能時，它們就是感性的、直接的，因而是詩的。另一點是，他相信，沒有一種作為推理的「推理」，即排除了想像與感覺的推理，能夠到達真理。甚至「最偉大的哲學家」在將自己的思想引導向結論時，也具有一種動物式的傾向性。他在想像的情感活動時進行選擇與放棄。「理性」的極致不能獲得完全的把握和一種自足的保證。它必定會落回到想像、落回到思想在充滿情感的感覺中的體現之上。

對於濟慈在下面的詩句中所表述的意思，存在著許多爭論：

美即眞，眞即美——那畢竟是所
你知道的，也是所有你需要知道的，

爭論還涉及他用散文體所作的同類陳述中所包含的意思——「想像所捕捉到的作爲美的東西必定眞」。人們在爭論中往往忽視了濟慈在其寫作，並賦予「眞」這個術語語意義的獨特的傳統。在這個傳統中，「眞」從來不表示關於事物的知性陳述的正確性，或者現在由於科學而流行起來的意義。它指的是人生活的智慧，尤其是「善與惡的學問」。並且，在濟慈的心目中，與它具有特別關聯的問題是，爲善辯護，並依賴它，而不管其中充滿著惡和毀滅。「哲學」是理性地回答這個問題的嘗試。濟慈相信，甚至哲學家也不能在不依賴想像的直覺的情況下處理這個問題。這種信念在他將「美」等同於「眞」時得到了一種獨立而肯定的陳述——一種正是在生命努力肯定其優越性的領域本身解決使人困惑的毀滅和死亡的問題的獨特的眞，這種眞常常壓在濟慈的心頭。人生活在一個猜想的、神祕的、不確定的世界中。「推理」必定無助於人——這當然是持神示必要性觀點的人長期以來所教導的觀點。濟慈沒有接受這一對理性的補充和替代，想像的洞察力就夠了，「那畢竟是所有你知道的，也是所有你需要知道的。」關鍵的詞是「畢竟」——那處於一個場景之

中，在其中「急於追逐事實與理性」混淆和扭曲，而不是使我們清楚。正是在最強烈的審美知覺的時刻，濟慈找到了他最大的慰藉和最深刻的信念。這是在他的詩的最後所記載的事實。歸根結柢，存在著兩種哲學。其中的一種接受生活與經驗的全部不確定、神祕、疑問，以及半知識，並轉而將這種經驗運用於自身，以深化和強化其自身的性質——轉向想像和藝術。這就是莎士比亞和濟慈的哲學。

第三章　擁有一個經驗

由於活的生物與環境條件的相互作用與生命過程本身息息相關，經驗就不停息地出現著。在抵抗與衝突的條件下，這種相互作用所包含的自我與世界的方面和成分將經驗規定為情感和思想，從而產生有意識的意圖。但是，所獲得的經驗常常是初步的。事物被經驗到，但卻沒有構成一個經驗。存在著心神不定的狀態；我們所觀察、思考、欲求、得到的東西之間相互矛盾。我們的手扶上了犁，又縮了回來；我們開始，又停止，並不由於經驗達到了它最初的目的，而是由於外在的干擾或內在的惰性。

與這些經驗不同，我們在所經驗到的物質走完其歷程而達到完滿時，就擁有了一個·經驗。只是在後來的後來，它才在經驗的一般之流中實現內部整合，並與其他的經驗區分開。一件作品以一種令人滿意的方式完成：一個問題得到了解決：一個遊戲玩到結束了；一個情況，不管是吃一頓飯、下一盤棋、進行一番談話、寫一本書，或者參加一場選戰，都會是圓滿發展，其結果是一個高潮，而不是一個中斷。這個經驗是一個整體，其中帶著它自身的個性化的性質以及自我滿足。這是·一個經驗。

哲學家們，甚至經驗哲學家們，在提到經驗時，一般情況下都只泛泛而談。然而，符合語言習慣的談話都表示著這些經驗各自具有獨特的特徵，有其開頭和結尾。這是由於生活也不是統一的，不間斷地行進和流動。這就是歷史，其中每一個都有著自身獨特的韻律性運動；每一個都有著自身的開端和向著終點運動，其中每一個都有著自己的情節，它自身不間斷彌漫其中不可重複的性質。一段樓梯，儘管它是機械的，卻是由個性化的階梯構

成的，而不是連續的上升，而一個斜面至少通過突然的中斷而與其他物分離開來。

在此關鍵的意義上，經驗是由一些我們情不自禁地稱之為「眞經驗」的情景和事件決定的：在回憶這些情形時，我們說「那是一個經驗。」它也許非常重要——與一個曾非常親密的人吵架、千鈞一髮之際逃脫一場大災難；或者，可能是某種相比之下微小的事件——也許正是由於它微小，因而更說明它是一個經驗。有人將在一家巴黎餐館的一頓飯說成是「那是一個經驗」。它可以是由於對食物所能達到的水準的長久記憶而顯得突出。

那麼，一個人在橫渡大西洋時經歷到的暴風雨——體驗到暴風雨似乎在發怒，在它本身由於集中了暴風雨所可能有的樣子而完成了自身，並以它與前後的暴風雨不同而突顯出來。

在這樣的經驗中，每個相繼的部分都自由地流動到後續的部分，其間沒有縫隙，沒有未塡的空白。與此同時，又不以犧牲各部分的明確性和趣味要大於存在於池塘中同質的部分。在一個經驗中，流動是從某物到某物。由於一部分導致另一部分，也由於這一部分是跟在此前的一部分之後，每一部分都自身獲得一種獨特性。持續的整體由於其相連的、強調其多種色彩的階段而被多樣化。

由於不斷的融合，當我們擁有一個經驗時，中間沒有空洞、沒有機械的結合、沒有

死點[1]。存在著休止、存在著靜止之處，但這只是在強調和限定運動的性質。它們總結已進行的，防止其消散和無謂地失去。不斷地加速會使人透不過氣來，使其中的部分不能獲得獨特性。在一件藝術品中，不同的場和節出現融合，成為一個整體，但是，在這個過程中，各場和各節自身的特性卻沒有消除或失去——正如在一次親切的談話中，存在著意見的不斷交換和混合，但是，每一個談話者都不僅保持了他自身的特性，而且使這種特性獲得了比一般情況下更為清晰的顯現。

一個經驗具有一個整體，這個整體使它具有一個名稱，那頓飯、那場暴風雨、那次友誼的破裂。這一整體的存在是由一個單一的、遍及整個經驗的性質構成的，儘管其各組成部分千變萬化。這一整體既不是情感的或實踐的，也不是理智的，因為這些術語只是說出一些可以在其內部思考的特徵。在關於一個經驗的論述中，我們必須利用這些闡釋性的形容詞。在一個經驗發生以後在頭腦中溫習它時，我們也許會發現一種，而不是另一種特性充分占據著統治地位，因而可以用它來表示作為一個整體的該經驗。存在著一些吸引人的研究與思考，科學家和哲學家強調這些是「經驗」。從最終的意義上來說，它們是理智的。但是，在實際發生時，它們也是情感的；有意志和目的存乎其間。然而，此經驗並非

[1] 死點（dead center），原指蒸汽機的連接桿與曲軸成一直線，從而無法加力的位置，這裡指連續經驗之中的中斷點。——譯者

這些不同特徵的總和；在經驗中，這些特徵失去了其獨特性。沒有思想家會勤勉地從事自己的工作，除非他被吸引，並從具有內在價值的整體經驗得到回報。沒有這些，他不會知道真正去思考什麼，並會在對真正的思想與虛假的東西進行區分時完全不知所措。思維是以意之鏈持續的，但意形成鏈是因為它們遠不只是分析心理學所說的意。它們是在情感上和實踐上所區分的一種發展中的潛在性質的階段；它們是其運動中的變異，不是像洛克和休謨所說的分離而獨立的觀念和印象，而是一種滲透和發展著的色調的微妙差異。

我們談到得出或作出結論的一個思維的經驗。該過程的理論表述常常運用這樣的術語，以至於「結論」與每一個發展著的完整經驗的完善階段之間的相似性被有效地隱藏起來。這些表述顯然以作為前提的命題與作為被印成文字的結論的命題之間的分離為線索。

這一印象來自於首先存在著兩種獨立而現成的實體，然後，它們被控制以產生第三種實體。實際上，在一個思維的經驗中，只有在結論顯示出來時，前提才出現。像觀察一場暴風雨達到高潮，然後慢慢地消退那樣的經驗，是一個題材的持續運動。像暴風雨中的海洋一樣，存在著一系列的風波：動議提出，在衝突中破產，或者被一種合力繼續向前推。如果得到了一個結論，它也僅是一種預期和積累的運動，一個最終達到完成的運動。一個「結論」不是分離和獨立的事物：它是一個運動的終點。

因此，一個思維的經驗具有它自身的審美性質。它與那些被公認為是審美的經驗在材料上不同。美的藝術其材料是由性質所構成的；那些具有理智結論的經驗其材料是一

此記號和符號，它們沒有自身的內在性質，但卻代表著那些可以在另一個經驗中從性質上體驗到的事物。這種差異是巨大的，這是爲什麼嚴格的理智的藝術將會永遠也不會像音樂一樣流行的原因之一。然而，經驗本身具有令人滿意的情感性質，因爲它擁有內在的、透過有規則和有組織的運動而實現完整性和完滿性。藝術的結構也許會被直接感受到。就此而言，它是審美的。更爲重要的是，不僅這一性質是進行智性研究與保持正直的重要動力，而且，除非透過這種性質來加以完善，沒有智性的活動會是一個完整的事件（是‧一‧個‧經‧驗）。沒有它，思維就沒有結果。簡言之，審美不能與智性經驗截然分開，因爲後者要得到自身完滿，就必須打上審美的印記。

同樣的意思也適用於主要是實踐性的行動過程，即由明顯的行動所組成。可能會有行動中的高效率，但卻不存在有意識的經驗的情況。活動過於自動化，以至於不允許一種對於它是什麼與它往何處發展的感覺。它到達了一個終點，但卻沒有到達一個意識中的結束與高潮。障礙被精明的技巧所克服，但這卻無助於發展經驗。還存在著一些行動時動搖、易變、不確定的人，就像古典文學中的幽靈一樣。在無目的性與機械性的高效率這兩極之間，存在著一些行動的路線，在其中，透過連續性的行爲，進行著一種增長著的意義的保留和積累，其終結被感到是一個過程的完成。像凱撒與拿破崙那樣變成政治家的成功的政客與將軍，都有幾分表演者的才能。這本身不是藝術，但我想，這顯示興趣並非完全由於，也許也並不主要由於結果本身（像僅僅考慮效率時那樣），結果是一個過程的結果。

存在著完成一個經驗的興趣。某個經驗可能會對世界有害，人們不願看到它的完成，但是，它卻具有審美的性質。

希臘人將好的行為與均衡、優雅、和諧，等同漂亮的阿迦頌[2]，是一個更為明顯的存在於道德行動中的獨特審美特性的例證。被看作是道德性而流行的一個巨大的缺陷是它的麻痺性質。它不是表示一種全心全意的行動，而是以一種對於責任要求勉強的、零打碎敲的退讓形式出現。但是，這些描述也許僅僅在模糊這一事實，即任何實際的活動，假如它們是完整的，並且是在自身衝動的驅動下得到實現的話，都將具有審美性質。

如果我們想像一塊向山下滾動的石頭擁有一個經驗，我們也許會得到一個一般化的描述。這一活動肯定是充分「實際的」，石頭從某處開始，只要條件允許，就會持續地向著一個地點、向著一個靜止的狀態運動——那是結束。在這種外在的事實之上，我們可以加上這樣的想法，石頭帶著欲求盼望最終的結果：它對途中所遇到的事物，對推動和阻礙其運動，從而影響其結果的條件感興趣：它按照自己歸結於這些條件的阻滯和幫助的功能來

[2] 漂亮的阿迦頌（kalon-agathon）一語源自柏拉圖《會飲篇》。阿迦頌是一個美少年，悲劇作家，柏拉圖所記載的這次有蘇格拉底參加的著名的會飲，是在阿迦頌家裡，在阿迦頌的悲劇得獎後舉行的。阿迦頌（agathon）一詞在希臘語中又有「好人」的意思，kalon一詞的意思在希臘語中接近於現在的「漂亮」，因此，kalon-agathon一語雙關，同時有「漂亮好人」的含義。——譯者

行事和感受；以及最後的終止與所有在此之前作為一種連續的運動的累積聯繫在一起。那麼，這塊石頭就將擁有一個經驗，一個帶有審美性質的經驗。

如果我們從這一想像性的例證轉回到我們自己的經驗上，我們就會發現，我們的經驗比起其他來，更接近石頭的情況，更符合想像所提供的條件。我們的經驗在絕大部分情況下都不關注一個事件的前因後果，不存在著對於控制可被組織進發展中經驗的關注性拒斥和選擇的興趣。事情發生了，但它們既不是被明確地包括在內，也不是被明確地排斥在外；我們在隨波逐流。我們屈服於外在壓力，我們逃避、安協；有開始、有停止，但沒有真正的開端和終結：一物取代另一物，卻沒有吸收它，並將它繼續下去。存在著經驗，但卻鬆弛散漫，因而不是一個經驗。

因此，非審美性存在於兩種限制之中。其一是鬆散的連續性，並不開始於某一特別的地點，也不結束於——從某種意義上來說是中止於——某一特別的地點；另一是抑制、收縮，在那些相互只有機械性聯繫的部分間活動。這兩種經驗存在著多種多樣的情況，它們在無意識之中被當作所有經驗的規範。那麼，當審美出現時，就與已有的關於經驗的形象形成鮮明的反差，以致不能將其特殊的性質與此形象的特徵結合，審美沒有了它的位置。

對於經驗的、主要是理智的和實踐的說明想要證實，在擁有一個經驗時，不存在著這樣的反差；但實際上正好相反，經驗如果不具有審美的性質，就不可能是任何意義上的整體。

審美的敵人既不是實踐，也不是理智。它們是單調；目的不明而導致的懈怠；屈從

於實踐和理智行爲中的慣例。一方面是嚴格的禁欲、強迫服從、嚴守紀律，另一方面是放蕩、無條理、漫無目的地放縱自己，都是在方向上正好背離一個經驗的整體。也許，正是部分出於這些考慮，才促使亞里斯多德求助於「比例中項」來對道德與審美的獨特特徵作出恰當的說明。在形式上，他是正確的。然而，「中項」與「比例」都不是自明的，也不能在一種先驗的數學意義上來接受它們。它們的特性屬於一種具有向著其自身的完滿發展運動的一個經驗。

由於經驗只有在活躍於其中的能量產生合適的作用時才中止，我強調每一個完整的經驗都朝向一個完成和終結運動的事實。這一能量迴圈的封閉性是與靜止和滯積正相對立的。成熟與定型構成兩極對立。鬥爭與衝突是痛苦的，但是，當它們被體驗爲發展一個經驗的中介時，當它們成爲經驗向前發展的成分，而不僅僅作爲事件存在時，本身卻可被欣賞。正像我們後面會看到的，在每一個經驗中，都有著一個所經歷的、從更大的意義上來說是所感到的痛苦的成分。否則的話，將不會包容以前的經驗。在任何重要的經驗中，「包容」都不僅僅是將某物放在對以前所知物的意識之上。它與重構也許是痛苦的東西有關。必要的經歷階段本身令人愉快還是痛苦，這是由具體的條件所決定的。它對整體的審美性質無動於衷，更不用說，很少有強烈的審美經驗完全是愉快的。它們固然不應被描繪成是令人愉悅的，但它們施加在我們身上時，的確部分與愉悅的、完整的知覺一致。

我曾談到，使一個經驗變得完整的審美性質是情感性的。這個說明也許會帶來問

題。我們樂於將情感想像成我們用來稱呼它們的詞那樣是簡單而緊湊的事物。歡樂、悲傷、希望、恐懼、憤怒、好奇被當作各自都是某種已經成形的實體出現在人們面前，當作某種也許會持續或長或短時間的實體，而這種持續或這種增長和遭遇與其本性無關。實際上，當情感重要時，它們是一個運動和變化中的複雜經驗的性質。我說當它們重要時，是因為否則的話，它們就僅僅是嬰兒被打擾後的吵鬧而已。所有的情感都像是一齣戲的特性，隨著戲的發展，這些情感也在改變。常常有人說一見鍾情，但是，他們所鍾情的，並非是存在於那瞬間的某物，如果被壓縮在瞬間之中，其中沒有渴望和牽掛的任何空間的話，那麼愛又從何談起呢？情感的內在性透過人看戲和讀小說的經驗而顯示出來。它參與情節的發展；而情節需要舞臺、需要在空間中發展、需要在時間中展開。經驗是情感性的，但是，在經驗之中，並不存在一個獨立的，稱之為情感的東西。

同樣，情感依附於運動過程中的事件和物體。它們除了作為生理學的例證外，絕不是私人的。甚至一個「無對象」的情感也要求某種處於它自身之外，又供它所依附的東西，因此，它很快就會產生一種缺乏某種真實性的錯覺。情感賦予自我一種肯定性。但是，它是在事件朝向一個所想要的、或不喜歡的問題的運動中賦予這個自我的。我們在受到驚嚇時立刻跳起來、在感到羞愧時立刻臉紅，但是，在這種情況下，害怕和羞怯並非是情感的狀態。它們本身只是本能的反應。要成為情感的，它們必須是一個範圍廣泛而又時間長久的，與對象及其問題有關的情境的一部分。當發現或想到存在著一個必須對付或逃離的威

[42]

脅物時，驚嚇的一跳就成了情感上的恐懼。當一個人在思想上將他的一個舉動與其他人對他的不贊同反應聯繫起來時，臉紅就成了羞愧的情感。

來自地球上遙遠地方的物質的東西被物質性地運輸，物質性地引起相互間的作用與反作用，構成新的物體。精神的奇蹟在於，類似的東西在經驗中發生，再將所選來的東西塗上自己的色彩，因而賦予外表上完全不同的材料一個質的統一。因此，它在一個經驗的多種多樣的部分之中，並透過這些部分，提供了統一。當統一像這樣被描繪時，經驗就具有了審美的特徵，儘管它主要不是一種審美經驗。

兩個人會面：一個是職位申請人，而另一個手中握有處置此事的權力。面談也許是機械的，由一套問題和例行公事式地對問題的回答組成。這兩人會面中不存在經驗，透過接受和拒絕，重複著已多次做過的事。事情的處理彷彿就像會計在記帳一樣。但是，一種相互作用也許正在發生，在其中，一個新的經驗發展著。我們應在哪裡找到這樣一個經驗的說明？不是在分類帳目中，也不是在關於經濟學、社會學，或者人事心理學的文章中，而是在戲劇和小說中。它的性質與含義只是透過藝術才表現出來，這是因為存在著一種經驗的統一，它只能表現為一個經驗。該經驗具有充滿著未定因素的材料，並透過相互關聯的一系列多種多樣的事件向著自身的完善運動。在申請者這邊，主要的情感也許是起初的希望或沮喪，以及結束時的興奮或失望。這些情感使得經驗能夠成為一個統一體。但是，隨著

面談的繼續，次要的情感逐漸形成，成為主要而基本的情感的變異。甚至連每一個態度與手勢，每一個句子，幾乎是每一個詞，都有可能產生不止一種基本情感強度上的波動，即產生性質的色彩和濃淡上的變化。雇主透過他自己的情感反應看到申請者的特徵。他在想像中將申請者投射到要做的工作之中，並透過場面所組合的成分及其間的或是衝突，或是相互適應的關係，來評價他是否合適。申請者的表現與行為或者是與他自己的態度及願望和諧，或者與之相衝突及對立。像這些從性質上而言，天生是審美的因素，是將面談中的多種因素引向決定的力量。它們進入到對每一個其中的存在著懸而未決情境的解決中，而不管這種情境的主導特性是什麼。

因此，不管各經驗的對象在細節上是如何相互不同，各種各樣的經驗中存在著共同模式。存在著一些必須符合的條件，沒有它們，一個經驗就不能形成。這種共同模式的主要原則是由這樣的一個事實所決定的，即每一個經驗都是一個活的生物與他生活在其中的世界的某個方面的相互作用的結果。一個人做了某事；例如，他舉起了一塊石頭，其結果是，他遭受了某種東西：重力、張力和他所舉之物的表面組織。所感受到的特性決定了下一步的行動。石頭太重或太銳利，或者不夠結實；或者，所感受到的特性顯示，它適合於用來達到想要達到的目的。這個過程在持續，直到自我與對象相互適應，而這一種特殊的經驗結束。這個簡單的例子所說明的道理與所有的經驗形成的道理是一樣的。行動著的生物可以是一個在從事研究的思想家，而與之相互作用的環境可以不是由一塊石頭，而是由

一些想法組成的。但是，兩者的相互作用構成所具有的整體經驗，而使之完滿的結局是一種感受到的和諧的建立。

一個經驗具有模式和結構，這是因為它不僅僅是做與受的變換，而是將做與受組織成一種關係。將一個人的手放在火上燒掉，並不一定就得到一個經驗。行動與其後果必須在知覺中結合。這種關係提供意義，而捕捉這種意義是所有智慧的目的。這種關係的範圍和內容衡量著一個經驗的重要內容。一個孩子的經驗可以是強烈的，但是，由於缺乏來自過去經驗的背景，做與受的關係把握得比較少，因而這種經驗在深度和廣度方面不夠。沒有人成熟到看清所有相關的聯繫。曾經有人（欣頓）寫了一篇名叫《無知無識者》的小說。這篇小說描繪了一個人在死後無窮無盡的生活延續中對發生在短暫的人世生活中事件的回顧，對與事件相關的關係的不斷發現。

經驗是受著所有干擾觀察受與做之間關係的原因制約的。出現干擾的原因也許會是由於太多的做，或者太多的受。任何一方的不對稱，都會使知覺變得模糊，使經驗變得片面和扭曲，使意義變得貧乏和虛假。做的熱情、行的渴望，導致許多人幾乎令人難以置信地缺乏經驗，流於表面，特別是在我們生活於其中的這個忙而缺乏耐心的人文環境中，就更是如此。沒有一個經驗能夠有機會完成自身，因為其他的東西來得是如此迅速。被稱之為經驗的東西變得如此分散和混雜，以至於簡直不配用這個名稱。抵抗被當作是需要被摧毀的障礙，而不是對思考的啟發。人們更多的是透過無意識而不是故意選擇，逐漸找到能

在最短時間裡做最多的事的情境。

經驗也會由於過多的接受性而造成揠苗助長。這時，人們就珍視這樣那樣的單純經歷，而不管有沒有看到任何的意義。人們將盡可能多的印象聚集在一起，並將之設想為「生活」，但這些印象只不過是一些浮光掠影罷了。比起被欲望所激發而行動的人來說，感傷主義者與白日夢患者也許有著更多的幻想和印象在他們的意識中穿行。但是，這個行動者的經驗同樣也是扭曲的，這是因為，當不存在做與受的平衡時，沒有什麼能在心靈中扎下根。為了與世界的現實接觸，為了使印象可以與事實關聯，從而使它們的價值得到檢驗和組織，某種決定性的行動是必要的。

由於對所做與所受之間關係的知覺構成了理智的工作，由於藝術家在他的工作過程中被他所把握的已做的與將做的之間的聯繫所控制，那種認為藝術家的思考不如科學研究者那樣專心致志而敏銳透徹的想法是荒謬的。一位畫家必須有意識地感受他畫出的每一筆效果，否則的話，他就不會明白他在做什麼，他的作品會往什麼方向發展。此外，他必須聯繫到他所想要產生的整體來看做與受之間的每一個特殊的聯繫。要理解這樣的關係就要去思考，而且是最嚴格的思考。同樣，不同畫家所作的畫之間的區別，不僅是由於對色彩本身的敏感性以及處理技巧的不同，而且是由於進行這種思考的能力的不同。至於繪畫的基本性質，區別確實是比起其他更依賴於用於影響知覺的理智的性質——當然，理智與直接的敏感性密不可分，同時，儘管以一種更為外在的方式，與技巧聯繫在一起。

任何在藝術作品的生產中忽視理智的不可或缺作用的想法，都是以將思維與使用某種特殊材料，如語言符號和詞語等同為基礎的。根據性質的關係進行有效的思考，與根據語詞的或數學的符號進行思考具有同樣嚴格的對於思想的要求。實際上，由於語詞更易於以機械的方式進行處理，一件真正藝術作品的生產可能會比絕大多數傲慢地自稱為「知識分子」的人進行的所謂的思考要求更多的智力。

在前面幾章中，我們努力說明，審美既非透過無益的奢華，也非透過超驗的想像而從外部侵入到經驗之中，而是屬於每一個正常的完整經驗特徵的清晰而強烈的發展。我將此事實當作審美理論可以建築於其上的唯一可靠的基礎。這一基本事實的一些含義還有待於說明。

在英語中沒有一個詞明確地包含「藝術的」與「審美的」這兩個詞所表示的意思。既然「藝術的」主要指生產的行為，而「審美的」指知覺和欣賞行為，缺乏一個術語來表示這被放到一起的兩個過程，這是不幸的。它的結果有時就是將這兩個區分開來，將藝術看成是附加在審美材料之上，或者認定，既然藝術是一個創造過程，對它的知覺和欣賞與創造行動就沒有任何共同之處。不論如何，存在著某種語詞上的笨拙性，我們有時被迫使用「審美的」這個術語來覆蓋全部領域，有時被迫將它限制在指活動整體的接受知覺方面。

我從這一明顯的事實開始，是為了顯示，有意識的經驗的觀念是怎樣作為做與受的知覺到的關係，使我們理解這樣的聯繫，即藝術作為生產，知覺與欣賞作為享受，是相互支持

的。

藝術表示一個做或造的過程。對於美的藝術和對於技術的藝術，都是如此。藝術包括製陶、鑿大理石、澆鑄青銅器、刷顏色、建房子、唱歌、奏樂器、在臺上演一個角色、合著著節拍跳舞。每一種藝術都以某種物質材料，以身體或身體外的某物，使用或不使用工具來做某事，從而製作出某件可見、可聽或可觸摸的東西。《牛津詞典》引了一句約翰·斯圖爾特·穆勒的話加以說明：「藝術是一種在實踐中對完善的追求」，而馬修·阿諾德[3]稱之為「純粹而無缺陷的手藝」。

「審美」一詞，正如我們已經指出的，指一種鑑別、知覺、欣賞的經驗。它代表一種消費者而不是生產者的立場。它是嗜好、趣味；並且，正如烹調，準備食品的廚師明顯需要有技藝的活動，而消費者需要趣味；在園藝中，種植與耕作的園丁與欣賞完成了的產品的住戶之間也有類似的差別。

然而，正是這些例子，以及擁有存在於做與受之間的一個經驗的關係，顯示我們不能走得太遠，以至於將審美與藝術之間的區別擴展到將它們分開。實踐中的完善不能根據實踐來衡量和定義；它包含了對所實踐的產物的知覺與欣賞。廚師為消費者準備食物，衡量

[3] 馬修·阿諾德（Matthew Arnold, 1822-1888），英國維多利亞時代詩人，著有詩集和詩歌研究著作。他的《文化與無政府狀態》一書由於它對「文化」的理解和宣導而產生巨大的影響。——譯者

所準備的東西的價值尺度是在消費中找到的。孤立地根據其自身來判斷的僅僅是實踐中的完善，也許只有由機器而不是人的藝術才能做到；就其本身而言，它至多是技術性的。一些大藝術家在技術上並非是第一流的（塞尙就是一例），正像一些大鋼琴演奏家並非在審美意義上偉大，正像薩金特[4]並不是一位偉大畫家一樣。

歸根結柢，技巧要具有藝術性就必須有「愛」；必須深深地喜愛技能所運用於其上的題材。一位雕塑家會留心使所塑的胸像奇蹟般地精確。區分胸像的照片和胸像所再現的人的照片也許會很難。從技巧上來說，這些胸像是令人驚歎的。但是，人們會問，是否胸像的製作者自己也具有那些觀看他的作品的人同樣的經驗。要想成爲眞正藝術的，一部作品必須同時也是審美的——也就是說，適合於欣賞性的接受知覺。經常的觀察對於從事生產的製作者來說，是必要的。但是，如果他的知覺不同時在性質上是審美的，那麼它就是蒼白地、冷漠地對所做的事的認知，僅成爲一個本質上是機械的過程的下一步的刺激物。

總之，藝術以其形式所結合的正是做與受，即能量出與進的關係，這使得一個經驗成爲一個經驗。由於去除了所有對行動與接受的因素間相互組織不起作用的一切，也由於僅

[4] 薩金特（John Singer Sargent, 1856-1925），一般被認爲是美國畫家，生於義大利，一八七六年取得美國國籍，後赴歐洲學畫，長期居住在倫敦。作者這裡的意思是說，薩金特在肖像畫技術上非常出色，但卻不是最偉大的畫家。——譯者

[48]

僅選擇了對它們之間相互滲透起作用的方面和特徵，其產品才成為審美的藝術作品。人們削、割、唱、跳、做手勢、鑄造、畫素描、塗顏色。只有在所見到結果具有其所見之•性•質•控制了生產問題的本性時，做與造才是藝術的。以生產某種在直接感知經驗中被欣賞的物品為意圖的生產行動具有一種自發或不受控制的活動所不具有的性質。藝術家在工作時將接受者的態度體現在自身之中。

舉例來說，假定一個精工細作的物品，其組織和比例看上去很令人愉悅，曾被人相信是某原始民族的作品。後來發現的證據卻證明，它是一個偶然的自然產物。作為一個外在的事物，它現在與以前完全一樣。然而，它卻立刻不再是一件藝術品，而成為一件自然「奇觀」。它現在屬於一家自然史博物館，而不再屬於藝術博物館。並且，異乎尋常的是，由此而造成的區別並非僅僅是一種理智上的分類。在鑑賞性知覺中，以一種直接的方式，形成了一種區別。審美經驗——在其有限的意義上——因此是天生與製作的經驗聯繫在一起的。

眼與耳的感性滿足，當成為審美時，就是如此，因為它並非自身獨立，而是與它自身是其結果的活動聯繫在一起。甚至味覺的愉悅對於一位美食家來說，也與對於那些僅僅在吃時對於食物「喜歡」的人在性質上不同。美食家意識到比食品的滋味要多得多的東西。作為直接的經驗而進入到味覺之中的，有著依賴於參照其起源以及與鑑別其是否優秀的標準相聯繫的生產方式的性質。由於生產必須將產品所領悟到的性質吸收到自身之中，並受

其支配，因此，從另一方面說，看、聽、嘗與一種獨特的活動方式的關係與知覺適應時，它們就成為審美的。

在所有審美知覺中，都具有一種激情的因素。然而，當我們被激情所壓倒，如在極端的憤怒、恐懼、嫉妒之中時，經驗就肯定是非審美性的。在產生激情的活動的性質中，沒有感受到關係。這種經驗的材料因此而缺乏平衡和合比例的成分。這是因為，正如在優雅與高貴的行動中一樣，只有在動作被一種它所支撐的對關係敏銳的感覺所控制──它對場合和情景適應時，這些成分才能呈現。

藝術的生產過程與接受中的審美是有機地聯繫在一起的──正像上帝在創世時察看他的作品，並發現它是好的一樣。[5]藝術家會不斷地製作再製作，直到他在知覺中對他所做的感到滿意為止。當結果被經驗為好的時，製作就結束了──並且這種經驗不僅僅是來自

【5】這裡引用了《聖經・舊約・創世記》中的話。上帝在創造世界的幾天裡，幾次評價自己的作品是好的。在此書的早期希臘文譯本中，這裡的「好的」被譯為「美好的」（kalon）。在英文中，它們分別為 good 和 fine。不管是「好的」，還是「美好的」，在《創世記》都是上帝「看」到所創造之物後的評價，因此，它表示的是知覺上的「好」或「美好」。這曾經是中世紀美學家們在神學氛圍中肯定「世界是美的」，從而肯定美的此岸性的一條重要證據。作者這裡用這個例子來說明藝術家在創作過程中活動與知覺的相互作用關係。──譯者

理智的和外在的判斷，而是存在於直接的知覺之中。與同時代人相比，一位藝術家不僅特別具有實踐力的稟賦，而且具有對事物性質的異常敏感。這種敏感也指導著他去做和去製造。

我們在操作時去觸去摸，正像我們看時看到、聽時聽到一樣。手持著蝕刻針或畫筆移動，眼睛注視並報告所做的結果。由於這一緊密的聯繫，做具有一種累積性，它既不是一種任性所爲，也不是例行公事。在一種特殊的藝術審美經驗中，這種關係極其密切，從而同時控制了製作與知覺。如果僅僅是手與眼的參與，那麼這種重要的親密關係也不可能形成。當它們兩者不都是作爲整體的人的器官來行動時，存在著的只能是一種感覺與行動的如同在自動行走時一樣的機械順序。當經驗是審美的時候，手與眼僅僅是工具，透過它整個活的生物自始至終主動而積極地活動，因此，在目的的引導之下，表現是情感性的。

由於做與受之間的關係，對所知覺的事物以共存或衝突的形式，以加強或干涉的形式存在一種直接的感覺。製造動作的結果在感覺中的反映，顯示所做的是將所實踐的想法推向前進，或者是對它的偏差與背離。就對一個經驗的發展是透過參照這種直接感受到的秩序與完成的關係來控制而言，經驗在本性上主要是審美的。對於行動的衝動成了這樣一種行動的衝動，它將導致一個滿足直接知覺的對象。陶工用黏土塑成一個可盛穀物的碗；但他的製作是受概括一系列製作動作的知覺控制的，從而使碗具有長久的韻味和魅力。畫一幅畫或者塑一個像，情況也大致如此。此外，在每一步，都有對於將要成爲某物的預期。

這種預期是在下一步要做的與它將提供給感覺的之間的聯繫環節。因此，所做的與所受的相互作用，逐漸累積，互為手段，迴圈不已。

人們也許會做得精力充沛，受得深刻而強烈。但是，除非它們相互聯繫並在知覺中成為一個整體，所做的東西就不是審美的。例如，製作可以是技術性的藝術技巧顯示，而感受可以是一股情感迸發，或者是一陣聯翩浮想。如果藝術家在工作過程中不是完善一種新的視像的話，那麼，他就是機械地行動，重複某種像印在他的腦海中的藍圖一樣的舊模式。大量的觀察以及在對質的關係的知覺中所使用的那種智力，成為創造性藝術作品的特徵。這種關係不僅應看成是一對一的、成對的，而且與正在建構的整體具有聯繫；它們不僅在觀察中，而且在想像中產生作用。誘惑太多就神不守舍；求得豐富，卻偏離了主題。

有時，當對主導思想把握變得軟弱無力，藝術家就無意識地做出動作，直到他的思想重新變得強大為止。一位藝術家的真正的工作是要建立在知覺中具有連續性，而又在其發展中不斷變化的一個經驗。

當一位作者在紙上寫下他已經清楚地想好，次序連貫的想法時，真正的作品則是在寫之前就已經完成了。或者，他也許依賴由此活動所產生的更大感受能力，以及它的感性回饋來完成這部作品。複製行動本身在審美上是無關緊要的，除非這個行動在整體上進入了通向完成的一個經驗的構造之中。甚至在頭腦中構想的，從而在物質上是私人的結構，就其實質內容上來說也是公眾的，這是因為它是在參照了對可見的，從而從屬於公

[51]

眾的世界的產品的處理來構想的。否則的話，它就將是心理錯亂或過眼雲煙。透過繪畫將所見的一幅風景的性質表現出來的衝動，透過對鉛筆與畫筆的要求來持續。沒有外在的體現，一個經驗就會是不完整的；從生理與功能上來說，感覺器官是運動器官，並且是透過人的身體中的能量配置，而不僅僅從解剖上，與其他的運動器官聯繫在一起。「建築」、「構造」、「工作」[6]既指一個過程，也指其最後的產物，這不是一種語言的巧合。沒有作為這些詞的動詞意義，就沒有這些詞的名詞意義。

作家、作曲家、雕塑家或者畫家在創作過程中，可以回顧他們前面已經做的。當他們在經驗的感受或知覺階段感到不滿意時，他們可以在某種程度上重新開始。這種回顧在建築中不容易做到——這也許是有這麼多醜的建築的原因之一。建築師不得不在將他們的想法譯成完全的知覺對象的行為發生之前，就完成這些想法。不能在形成想法的同時形成它的客觀體現，這是一個不利因素。然而，除非是在機械而刻板地工作，他們也不得不根據體現的媒介以及最終的知覺對象來構想他們的想法。也許，中世紀教堂的審美性質是由於這樣的事實：在某種程度上，它們的建築不像現在那樣，是根據計畫和事先確定的細則

[6] 這三個詞，在英文中既指過程，也指結果。在漢語中，情況略有不同。建築（building），既指過程（造房子的過程），也指結果（建築物）；構造（construction），指過程時可譯為「建造」，指結果時則應譯為「建築物」；「工作」（work），在作為工作的結果時，習慣上譯為「作品」。——譯者

來控制的。計畫隨著建築過程而發展。但是，甚至一件密涅瓦式的產品[7]，如果它是藝術的，都是以一個先在的孕育期為前提，在這裡，投射到想像中的做與知覺相互作用，相互修正。每一件藝術品都繼一個完整的經驗的計畫和類型之後而出現，將這個經驗變得更為強烈，更為集中。

對於接受者與欣賞者來說，理解做與受的親密結合沒有像對於製作者那麼容易。我們自然地以為前者僅僅接受完成了的形式，而不是意識到這種接受活動與創作者的活動有著類似之處。但是，感受性不是被動性。它也是一個由一系列反應性動作所組成，這些動作積累下來指向客體的實現，否則的話，就沒有知覺，而只有認識了。這兩者的區別是巨大的。認識是擁有自由發展機會之前的受抑制的知覺。在認識中，存在著一個知覺行動的開端。但是，這一開端並不能服務於發展一個對所認識的事物完全的知覺。它停留在它服務於其他目的之處，正如我們在街上認出一個人，是為了向他打招呼或者躲開他，而不是基於為了看那究竟有什麼為目的而看他一樣。

在認識中，我們求助於某些先前形成的圖式，就像依賴一種模型一樣。某些細節或細節的安排成了單純的認出某物的線索。在認識中，將這種單純的框架作為範本運用於眼前

[7] 指工匠的產品。密涅瓦是羅馬神話中的女神，司掌各行業技藝。一般被認為對應於希臘女神雅典娜。羅馬的阿文蒂諾山設有她的神廟，此地成為工匠行會的聚會場所，戲劇詩人與演員也在此集會。——譯者

的物體就足夠了。有時，我們碰到的不是一個人，而僅僅是身體特徵的痕跡，對此我們以前並不知道。我們意識到自己以前並不知道此人；從任何可能包含的意義上來說，我們都沒有見過他。現在，我們開始研究並「接受」；知覺取代了單純的認識，有了一種重構的行動，意識變得新鮮而有活力。這一看的行動儘管仍是含而不露，卻涉及諸動力因素的合作，以及所有積存著的、用於完成正在形成中的圖畫的想法的合作。在新與舊之間，沒有足夠的抗爭，從而不能保證對所擁有的經驗的不能激起生動的意識。甚至一隻看到主人回來而高興地叫喚並搖尾巴的狗的這種接待自己朋友的態度，也比一個僅僅滿足於單純地認識的人具有更充分的活力。

單純的認識滿足於爲對象加上合適的標籤，「合適」指服務於認知行爲以外的一個目的——比方說一位推銷員根據一個樣品驗證貨物。這沒有激起有機體的興奮，沒有內在的騷動。但是，一個知覺動作則在擴展到整個有機體的持續波動中進行。因此，在知覺中不存在看或聽外加情感的情況。被知覺的物體或景觀滲透了情感。當一種被激起的情感沒有彌漫在被知覺或被思考的物質之中時，它或者是初步的，或者是病態的。

經驗的審美或感受階段是接受性的。它與服從有關。但是，一種充分的自我退讓只有透過一種控制下的活動，可能是強烈的活動才會實現。我們與周圍世界的許多接觸中都在退讓；有時，在不恰當地消耗貯存的能量情況下，是由於恐懼；有時，在認識的情況下，是由於消除對外在事物的關注。知覺是一種消耗能量以求接受的動作，而不是對能量的保

存。要想使自己沉浸在一個題材之中，我們就必須首先投身進去。當我們僅僅是被動地面對一個景觀時，它壓倒我們，由於我們缺少回應的活動，我們沒有知覺到那壓垮我們的對象。爲了接受它，我們必須鼓起精神，像定好調子一樣確定相應的狀態。

人人都知道，需要透過訓練才能學會使用顯微鏡和望遠鏡，才能學會像地質學家一樣看地形。那種審美知覺是閒暇之事的想法是我們的藝術落後的原因之一。眼睛與視覺器官可以不被使用；像巴黎聖母院和倫勃朗的《亨德里克‧施特夫爾的肖像》這樣的對象可以只具有物理的存在。從某種單純的意義上來說，後者可以被「看見」。它們也許被看，甚至可能還被認識，並且被冠以正確的名稱。但是，由於缺乏在整個有機體與對象之間的持續的相互作用，它們沒有被知覺，尤其沒有審美地知覺。一群訪客在導遊的帶領下走過一個畫廊，注意力被指向四處，這不是知覺；只有在偶然情況下，爲著題材本身看一幅畫的興趣才能生動地實現。

爲了進行知覺，觀看者必須創造他自己的經驗。並且，他的創造必須包括與那種原初的創造者所經受的經驗相類似的關係。它們在字面意義上並不相同。但是，對於知覺者，正像對於藝術家一樣，必須有一種整體的成分的調整，它儘管不是在細節上，卻是在形式上，與作品的創造者在意識中所體驗的組織過程是相同的。沒有一種再創造的動作，對象就不被知覺爲藝術品。藝術家按照自己的興趣來進行選擇、簡化、清晰化、省略與濃縮。觀看者也必須按照自己的觀點和興趣完成這些活動。在兩種情況下都出現了一種

[54]

抽象動作，一種從有意義的東西中抽取的動作。在兩種情況下，都存在著對其字面意義的理解——即從物質意義上將分散的細節與特點集合為一個經驗的整體。無論從感知者，還是從藝術家角度看，都有工作要做。做此工作時太懶、無所事事、拘泥於舊慣例的人，不會看到或聽到。他的「欣賞」將成為學識碎片與一般欣賞的慣例標準，與盡管其中有真實性，但卻是混亂的情感刺激的混合體。

前面所提出的想法，由於具體強調點方面的原因，意味著一個經驗（取其所蘊含的意義）與審美經驗之間既有相通性，也有相異性。前者具有審美性質；否則的話，其材料就不會變得豐滿而成為一個連貫的經驗。一個生機勃勃的經驗是不可能被劃分為實踐的、情感的及理智的，並且為各自確定一個相對於其他的獨特的特徵。情感的方面將各部分結合成一個單一整體；「理智」只是表示該經驗具有意義的事實；而「實踐」表示該有機體與圍繞著它的事件和物體在相互作用。最精深的哲學與科學的探索和最雄心勃勃的工業或政治事業，當它們的不同成分構成一個完整的經驗時，就具備了審美的性質。這是因為，這時，它的各種部分聯繫在一起，而不只是一個接著一個。各部分透過它們在經驗中的聯繫而推向圓滿和結束，而不僅僅最後停止。不僅如此，該圓滿並非只在意識中等待整個活動完成時才實現。它是全部活動的期待所在，並不斷地賦予經驗以特別強烈的滋味。

然而，這裡所討論的經驗，受引起與控制它們的興趣和目的制約，主要還是理智的或實踐的，而不是獨特地審美的。在一個理智的經驗之中，結論有著自身的價值。它可以作

[55]

為一個公式或一個「真理」被抽取出來，並由於它作為一個因素所具有的獨立的完整性，可以用於其他研究之中。在一件藝術作品中，不存在這樣單一的、自足的積澱物。結尾與終點的意義並不在於它自身，而在於它是各部分的結合，它沒有其他的目的。一部戲劇或小說的意義也是如此，它的意義不在於它最後一句話，即使人物被處理為從此幸福地生活著。在一個獨特的審美經驗中，那些屈從於其他經驗的特徵取得主導地位；從屬的變成了統治的——也就是說，依靠這些特徵，經驗成了完整、完全而又獨立的經驗。

在每一個完整的經驗中，由於有動態的組織，所以有形式。我將這種組織稱之為動態的，是因為它要花時間來完成，是因為它是一個生長過程：有開端、有發展、有完成。材料透過與先前經驗的結果所形成的生命組織的相互作用被攝取和消化，這構成了工作者的心靈。這種孵化過程繼續進行，直到所構想的東西被呈現出來，取得可見的形態，成為共同世界的一部分。只有在先前長時間持續的過程發展到一個突出的階段、一個橫掃一切的運動使人忘記一切，在這個高潮中，審美經驗才會凝結到一個短暫的時刻之中。使一個經驗成為審美經驗的獨特之處在於，將抵制與緊張，將本身是傾向於分離的刺激，轉化為一個朝向包容一切而又臻於完善的結局的運動。

經驗過程就像是呼吸一樣，是一個取入與給出的節奏性運動。它們的連續性被打斷，由於間隙的存在而有了節奏，中止成了一個階段的停止、另一個階段的開始和準備。

威廉‧詹姆斯巧妙地將一個意識經驗的過程比喻為一隻鳥的飛翔和棲息。飛翔和棲息密切

地聯繫在一起；它不是許多不規則的跳躍後的許多不規則的停息。經驗的每一休止處就是一次感受，在其中，前面活動的結果就被吸收和取得，並且，除非這種活動是過於怪異或過於平淡無奇，每一次活動都會帶來可吸取和保留的意義。正像隨著一支軍隊前進，所有已經獲得的都週期性地得到鞏固，同時也將眼光放到下一步要做的事上。如果我們前進得太快，我們就會遠離供給基地——即所積累的意義——從而經驗就會變得混亂、單薄和模糊。如果我們在取得一個純價值以後，磨蹭得太久，經驗就會空虛衰亡。

因此，整體的形式存在於每一個成分之中。實際，即臻於完滿是持續的活動，而不僅僅是結束、僅僅處於一個地方。一位雕刻家、畫家或作家時刻處在完成其工作的過程中。他必須時刻處在保持和總結作為已經做的，作為一個整體的一切，又時刻考慮作為一個整體的將要做的一切。否則的話，他的系列動作就沒有連續性和穩定性。處於經驗節奏之中的系列性活動，賦予多樣性和運動；它們使作品免除了單調和無意義的重複。感受是節奏中的相應的成分，它們提供整一；它們使作品不會成為僅僅是一系列刺激的無目的性。當其決定任何可被稱為一個經驗的要素，被高高地提升到知覺的界限之上，並且為著自身原因而顯現時，一個對象就特別並主要是審美的，它產生審美知覺所特有的享受。

第四章　表現的動作

每一個經驗，不管其重要性如何，都隨著一個衝動，而不是作為一個衝動而開始。我說的是「衝動」（impulsion）而不是「刺激」（impulse）。一個刺激是特殊而專門化的；它甚至在本能性的時候，也只是對環境的更為完整的適應機制的一部分。「衝動」表示一種整個有機體的向外和向前的運動，特殊的刺激在這裡只是發揮輔助的作用。這是活的生物對食物的渴求，而不是吞嚥時舌頭與嘴唇的反應；作為整體的身體像植物的向日性一樣趨向於光明，而不是眼睛追隨著一束具體的光線。

由於這是一個有機體整體的運動，衝動是任何完滿的經驗的第一步。對兒童的觀察發現許多專門化的反應。但是，這些反應卻因此不是完滿經驗的開端。它們只有在作為絲線被編織進一種使整個的自我起作用的活動中時，才能成為後者。忽視這些一般化的活動，僅僅注意區分，以及使這種區分變得更為有效的、勞動的分工，是許多經驗闡釋的所有進一步錯誤的根源和原因。

衝動成為完整經驗的開始，是因為它們來源於需要、來源於一種屬於作為整體的有機體的渴望和需求，並且只有透過建立與環境的確定的關係（積極的關係，相互作用）才能滿足這種渴望和需求。皮膚僅僅是以一種最為膚淺的方式表示一有機體終止而環境開始之處。有存在於身體之內而不屬於身體的東西，也有存在於身體之外，如果不是實際上，也是法律上屬於它的東西；也就是說，如果生命要繼續的話，就必須擁有它。在低級的層次上，空氣與食物就是這樣的東西；在高級的層次上，不管是作家的筆，還是鐵匠的鐵砧、

[59]

器皿和傢俱、財產、諸多的朋友和種種人的組織——所有文明生活不可或缺之物。急迫的，要求透過環境，並僅僅透過環境，才能滿足的衝動，顯示需要是對這種自我在整體上對其環境的依賴關係的動態認可。

但是，一個活的生物的命運卻是，它不能在沒有經歷一場從整體上來說它所不擁有的，在其中它沒有固有名稱的世界之中的歷險的情況下而保全自身所擁有之物。每當該有機刺激超出身體的限制時，它就發現自身處於一個陌生的世界之中，並在某種程度上使自身的命運受制於外在的情況。它不能只是挑出它所想要的，而自動地忽視無關緊要的和不利的東西。如果，並且只要有機體還在繼續發展，它就發現著幫助作用，就像跑步者受到順風的幫助一樣。但是，衝動在其向外發展的途中，也碰到許多使它被偏離和受阻礙之物。在將這些障礙和不確定的狀況變成有利的力量時，該生物意識到隱含在此衝動之中的意圖。不管成功還是失敗，自我都不僅僅是將自身恢復到先前的狀態。盲目的波濤轉變成了一個目的，本能的傾向轉化成了按照預想所從事的工作。自我的態度被賦予了意義。

無論何時何地都對我們衝動的直接實現顯出親和的環境，無疑將爲生長創造條件，正如敵意將導致煩躁和毀滅一樣。衝動不斷向前推進，最終自然而然地走向思想與情感的喪失。因爲這樣的話，它就再不需要根據它所遭遇的事物來說明自身，而這些事物也因而不再成爲有意義的對象。它所能意識到它的性質和目標的僅有的途徑是借助於所逾越的障礙和所使用的手段；從一開始就是手段的手段，彷彿被抹平又上了油一樣，與衝動太一致

了，從而使人們沒有意識到它們是手段一樣。自我沒有來自周圍的抵抗，也不能意識到自身；它將沒有感受也沒有興趣，沒有害怕也沒有希望，沒有失望也沒有興奮。如果僅是完全構成阻礙的反對，會產生煩躁和憤怒。但是，喚起思想的抵抗，產生了好奇和熱切的關注，並且，當它被克服和利用時，就導致興奮。

那種只會使一個孩子和缺乏相關經驗的成熟背景的人感到氣餒的障礙，對於那些先前具有與當下的足夠相似的情境的經驗的人來說，會激發一種計畫並將情感轉變爲興趣的智慧。源於需要的衝動開啓了一個並不知道會通向何方的經驗：抵抗和阻礙導致將直接向前的行動變成彎曲的；所依賴的是阻礙條件與自我所擁有的、成爲工作的依託的先前經驗之間的關係。正如能量因此涉及加強原初的衝動一樣，這一活動更爲謹慎地處理關於目的與方法的洞察。這是每一個被罩上意義的外衣的經驗的輪廓。

張力激起能量，完全缺乏對立不利於正常的發展，這是人所共知的事實。一般說來，我們都承認，只要不利條件與所阻礙物有著一種內在的關係，而不是任意而外在的，一種促進與阻礙的條件的平衡，是事物的最爲理想的狀態。然而，所喚起的不僅僅是量的，或僅僅是更大的能量而已，而且是質的，一種透過從過去經驗的背景中吸收意義的、能量向有思想性的行動的轉化。新與舊的交匯不僅僅是一個力的結合，而是一個再創造，在其中，當下的衝動獲得形式和可靠性，而舊的、「儲存的」材料眞正復活，透過不得不面對的新情況而獲得新的生命和靈魂。

[60]

正是這種雙重的轉變，一個活動轉化成一個表現行動。環境中的事物原本只是通暢的管道或盲目的障礙，變成了手段和媒介。同時，從過去經驗中保留下來的事物，原本會由於成爲例行公事而變得陳腐，或由於缺乏使用而形成惰性，在新的遭遇中成爲變化的係數，並被披上新意義的服飾。這裡是所有需要用定義來表現的因素。如果所提到的特性是通過與另一個情境相對照而顯示出來的，這個定義就將取得力量。作爲一個極端，存在著激情的風暴，衝破障礙，掃蕩一切介乎一個人與他所要摧毀的事物之間的一切。有行動，但是從行動者的立場看，沒有表現。一個旁觀者也許會說「一個多麼精彩的憤怒的表現！」但是憤怒者只是在憤怒，與表現憤怒毫不相干。或者，某個觀衆只是說：「那個人是如何透過他的言行表現他的主要性格的。」但是，這裡所說的這個人絕不可能考慮表現他的性格；他僅僅是在一股激情的支配下行動的。同樣，一個嬰兒的哭與笑對母親或護士來說是表現性的，然而卻不是這個寶寶的表現行動。對於旁觀者來說，這是一個表現，因爲它顯示出這個孩子的某種狀態。但是，這個孩子只是直接做某事，從他的角度看，並不比呼吸或打噴嚏有更多的表現，而對於觀察者來說，像呼吸和打噴嚏這些活動也表現了嬰兒的狀況。

將這些例子一般化，會使我們避免犯僅僅受本能和習慣性的衝動所支配的活動當作表現的錯誤，而正是這種錯誤使審美理論不幸受到了排擠。這種動作本身不是表現性的，只是透過一些觀察者的反思性闡釋，它們才是如此，就像護士也許會把一個噴嚏闡釋成即

將到來的感冒的信號一樣。就此運動本身而言，它如果純粹是衝動性的話，只是一次發洩而已。儘管，沒有一種從內向外的噴發就沒有表現，所噴發出的東西必須透過接受先前經驗所賦予的價值以進行清理，才能成為一個表現行動。並且，不透過阻滯直接的情感與刺激的環境中的對象，這些價值就不能發揮出來。情感的發洩是表現的一個必要但不是充分的條件。

表現無不具有興奮和騷動。然而，一種內在的波動在一陣笑與哭中得到發洩，並隨之而消逝。發洩是消除、排解；表現則是留住、向前發展、努力達到完滿。一陣眼淚會帶來安慰，一番破壞也許會使內心的憤怒發散出來。但是，只要沒有對客觀狀況的控制、沒有為了使刺激得以體現而為物質材料造型，就沒有表現。那些有時被稱為自我表現的行動，也許稱其為自我暴露會更好：它將性格（或者缺乏性格）透露給他人。就它本身而言，只是一種噴發而已。

從一個在外在的觀察者的角度看是表現性的動作，過渡到一個內在的表現性的動作，可以用一個簡單的例子來充分說明。起初，一個嬰兒哭泣，與他轉頭去追逐光線是一樣的；存在著一個內在的動力，但沒有表現什麼。當這個嬰兒長大後，他知道特定的動作造成不同的結果，例如，當他哭泣時，他得到注意，而微笑又帶來周圍人的另一種明確的反應。因此，他開始知道他所做的事的意義。當他捕捉到他最初出於純粹的內在壓力所做的動作的意義時，他就具有了做出真正表現動作的能力。聲音，如嬰兒的牙牙學語聲，轉

變為語言，正是這種表現動作的形成以及這些動作與單純的發洩動作間區別的極好的例子。

即使沒有用例證來作過精確論證，表現與藝術相聯繫的情況也被人們提到過。從他曾經是自然而然的動作對他周圍的人的效果得到學習的孩子，「有目的」地做一個他過去是盲目去做的動作。他開始依照其後果來處理和規定他的活動。因為行為與後果的關係被知覺到，所以由於行為而經歷的後果，被作為下一步行為的意義而結合在一起。孩子想要得到注意或安慰時，會為了一個目的而哭；他會開始露出微笑作為誘導或表示喜愛，這時，就有了萌芽階段的藝術了。一個「自然的」，即自發的與非故意的活動，由於被採用來到有意想達到的後果的手段，而在性質上發生了變化。這種變化是每一種藝術行為的標誌。這種變化的結果也許是巧妙的，卻不是審美的。巴結奉承、時常用來致意的假笑只是策略而已。但是，真正高雅的歡迎動作中，也包含著一種從曾經是盲目的、「自然的」衝動的顯示向一個藝術行動的轉變，付諸這個行動時包含有對行動的地點或密切交往過程中人的關係的考慮。

人為的（artificial）、巧妙的（artful）與藝術的（artistic）之間的區別只是表面上的。前者存在著一個公開所做的事與想要做的事之間的分離，外表是誠懇的，意圖在於博取歡心。每當所做的與所存在的目的發生分離時，就存在著虛偽、欺騙、對一個本質上具有另一個效果的行動的模擬。當自然的與培養而成的（因素）混合在一起時，社會交流的行動

就是藝術作品。親切友誼的充滿活力的衝動與所表示出的行為間沒有任何外在目的侵入，達到完滿的一致。笨拙也許會造成表現的不充分。但是，一個製作精巧的贋品，不管技巧多麼高超，都是透過表現形式進行的；它不擁有友誼的形式並遵守它。友誼的本質沒有被觸及。

一個發洩或單純的展示動作缺乏媒介。本能地哭泣與微笑並不比打噴嚏和眨眼更需要媒介。它們透過某種途徑而實現，但是，這種發洩時所用的手段並非當作目的所固有的手段來使用。表示歡迎的動作採用微笑、伸出手、臉上發光作為媒介，這不是故意的，而是由於這些媒介已經成為在遇見一個好朋友時傳達驚喜的有機手段。原來是自發的行動已經變成了使人的交往更為豐富、更為高雅的手段──正像一位畫家使色彩變成表現一個想像的經驗的手段一樣。跳舞和體育運動是這樣的活動，在其中原來是自發而分別從事的活動被人們聯結在一起，從生糙的材料轉變為表現藝術的作品。只有在材料被用作媒介時，才有表現與藝術。野蠻人的禁忌對於外人看來，只是一些強加的禁令而已，而對於那些對它們有體驗的人來說，則可能是表現社會地位、尊嚴和榮譽的媒介。一切都依賴於材料在被使用而起媒介作用時的方式。

媒介與表現動作間的聯繫是內在的。表現動作總是使用自然材料，儘管這裡的自然取的是習慣性，或者原始及本土的意義。當它在被使用時根據其位置和作用，根據其關係，根據其綜合的情況時，它就成為媒介──樂音在一個音調中被有秩序地排列後就成了音

樂。同樣的樂音可以用歡樂、驚奇、悲傷等不同的態度來表現,從而成為種種特殊感情的

自然發洩。當其他的樂音是媒介,在其中一個情感發生時,它們是這個情感的表現。

從詞源上來說,表現的行動是擠出或壓出。當葡萄在榨酒機(wine press)中被壓碎

時,汁就被壓出(express)了:打一個更為平常的比方,豬的肥肉在高溫高壓下變成了

豬油。沒有原初的生的或天然的材料,什麼也壓不出。但是,僅僅是流出或釋放出原材

料,也不是擠出(expression)。透過與某種外在的東西,如榨酒機或者人力踩動的相互

作用,果汁才出現。皮和種子被分離,保留在裡面:只有在這個裝置出了毛病時,它們才

被排除出來。甚至在最機械的表現(擠出)方式中,也具有相互的作用,以及相應的原始材

料,即藝術產品的原材料的轉化,它與實際上被壓出的東西形成對應關係。要想壓出(ex-

press)果汁,既需要榨酒機,也需要葡萄;同樣,不僅需要內在的情感和衝動,而且需要

周圍的、作為阻力的物體,才構成情感的表現(expression)。[2]

【1】在英文中,express, expression 既有「表現」的意思,也有「擠出」的意思。這個詞從詞源上來說指的是壓榨出(press out)。當它被用作藝術學術語時,仍保留著情感從心中擠壓而出的含義。中文將它譯為「表現」,實際上已經失去了這方面的含義。由於中文的這種譯法已經被人們普遍接受,因此這裡沿用這種譯法。——譯者

在談到詩的生產時，塞繆爾‧亞歷山大[2]指出：「藝術家的作品並非始於一個與藝術作品相對應的完成了的想像經驗，而是始於一個對於題材的充滿情感的刺激。……詩人的詩是由使他刺激的主題從他身上擠壓出來的。」對於這段話，我們可以作出四點評論。第一點也許可以被看作是對前幾章所說的意思的強調。真正的藝術作品是由來自一種有機體的與環境的狀況與能量的相互作用的整體經驗的建構。與我們現在所討論的主題更為接近的是第二點：所表現的事物是由客觀事物施加在自然的刺激與傾向之上而從生產者那裡擠壓出來的——表現到目前為止都被理解為來自後者的直接而完美的流露，隨之而來的是第三點，構成一件藝術品的表現行動是時間之中的構造，而不是瞬間的噴發。並且，這一說明的含義，遠遠超出一個畫家要花時間將他的想像性構思傳達到畫布之上，或者雕塑家完成他對大理石的雕琢。它意味著，在時間之中，並透過一個媒介來進行的自我的表現，構成了藝術作品，這本身就是某種從自我中流露出來的東西與客觀條件的延時性相互作用，這是一個它們雙方都取得它們先前不具有的形式和秩序的過程。甚至全能的主也要用七天的時間來創造天地萬物，並且，如果記錄完整的話，我們會了解到，只是在那個階段結束

[2] 塞繆爾‧亞歷山大 (Samuel Alexander, 1859-1938)，澳大利亞出生的哲學家。著有《空間、時間和神》(1920) 一書，試圖根據自發的創造的傾向來說明突生進化現象，從而形成一種以「神」為發展方向的對於世界的解釋。——譯者

時，主才意識到他面對著混亂的原材料要做的是什麼。只有去勢了的主觀的形而上學才會將《創世記》的生動神話變成一種造物主不依賴任何尚未成形的物質而進行創造的構想。[3]

最後一點是，當對於題材的刺激深入時，它激發了來自先前經驗的態度與意義。它們在被啓動以後，就成了有意識的思想與情感，成了情感化的意象。被點燃之物，必定或者是將自身燒光，變成灰燼，或者將自身擠壓到材料中，使該材料從粗金屬變成一種精煉的產品。許多人不幸福，內心受折磨，就因為他不掌握表現性動作。在幸運一點的狀況下客體的材料也許會改變爲一種強烈而清晰的經驗的材料，在不掌握表現性動作的情況下，由於情緒衝突混亂而五臟俱焚，在痛苦的內在分裂以後，會最終平靜下來。

由於親密接觸和相互實踐抵制而進行燃燒的材料構成了靈感。從自我這邊來看，從先前經驗流露出的成分被啓動，具有了新鮮的欲望、衝動與意象。它們從下意識開始，不是冰冷的或等同於過去的某具體物，不是以團塊狀出現的，而是與內部動盪之火融合在一起。由於它們是從一個並不被意識到的自我中流露出的，所以它們看上去不像是來自自

【3】
這兩句話，前一句說造物主在最後階段意識到要做什麼，暗指造人；後一句，則是對哲學界和神學界長期流行的上帝是從「無」中創造世界的觀點的批判。——譯者

我。因此，依據神話，靈感被歸功於某個神或繆斯。然而，靈感只是最初的階段。它本身，在其開端，還是不完善的。燃燒著的內在材料必須得到客體的燃料的補充。透過燃料與已經點燃的材料的相互作用，精煉而成形的產品出現了。表現的動作並非附加在已經完成的靈感之上的某物。它是借助客觀的知覺與想像材料將一個靈感引向完成。[4]

只有在被扔進動盪和騷亂中的時候，一個衝動才能導致表現。除非被壓到一起（compression，壓縮），沒有什麼可被壓出（express，表現）。騷亂劃出了場所，在這裡，內在的刺激，在事實上或思想上與周圍環境的接觸，碰到了並創造了一種騷動。除非存在著即將到來的敵意的襲擊，或者有莊稼需要收割，野蠻人的戰爭舞與收穫舞就不是發自內心。要產生不可或缺的刺激，就必須有某件事物利害攸關，某件事物重大而又不確定——正像一場戰鬥的結果或一次收穫的前景一樣。一個確定的事物並不在情感上激發我們。因此，所表現的並不僅僅是刺激，而是對某個事物的刺激；又因此，甚至只要不是不是完全的恐

【4】 艾伯克龍比（Lascelles Abercrombie, 1881-1938）在他的有趣的「詩的理論」一文中動搖於兩種關於靈感的觀點之間。其中的一個觀點採用了在我看來是正確的解釋。在詩中，靈感是「完全而精巧地確定自身」。在其他情況下，他說到靈感就是詩：「某種自滿自足的，完善而完全的整體。」他說：「每一個靈感都是某種原來沒有和不能以詞的形式存在的東西。」這無疑是正確的；甚至一個三角函數原理也不能僅僅以詞的形式存在。但是，如果它已經自滿自足了，它為什麼還要尋找詞來作為表現的媒介呢？

慌而僅僅是刺激，就會利用那些曾被先前處理對象的活動所用的舊管道。這樣說來，正像演員自動地演自己角色的動作一樣，它模擬表現。甚至一種不確定的不安也在歌曲或默劇中尋找發洩途徑，努力得到清楚的表達。

所有關於表現行動的錯誤觀點都源於這樣的一個觀念：一個情感是在其內部完成的，只有在其吐露出來以後，才會對外在的材料施加影響。但實際上，一個情感總是朝向、來自或關於某種客觀的、以事實或者思想形式出現的事物。情感是由情境所暗示的，情境發展的不確定狀態，以及其中自我為情感所感動是至關重要的。情感可以是壓抑的、危險的、無法忍受的、勝利的。如果不是與作為自我與客觀狀況相互滲透，一個人對自己所認同的群體所贏得的勝利的喜悅，或者對一個朋友的死亡的悲傷就是不可理解的。

這後一個事實從藝術作品的個性化角度看是特別重要的。那種表現是在自身之中完成的情感的直接噴發的觀念，從邏輯上導致個性化是表面而外在的結果。這是因為，照這種觀念，害怕是害怕、興奮是興奮、愛是愛，各歸其類，只是強度上的不同使它們獲得內在的區分。如果這一概念是正確的話，藝術作品將不可避免地落入到某些類型之中。這種觀點對批評產生了感染作用，但卻無助於對具體的藝術作品的理解。除了名義上的以外，並不存在害怕、仇恨、愛這些情感。獨特的、不可複製的所經驗事件和情境的特徵，灌注著所激發的情感。如果言語的功能是再造它所指的對象，我們就絕不能談論害怕，而僅僅談論害怕這輛特定迎面開來的汽車，及其所有時間與空間的具體性，或者害怕處在一個由

於如此這般的材料而得出一個錯誤結論的特定的環境之中。一生的時間對於用詞來再造一個單一的情感來說，也是太短了。然而，在實際上，詩人與小說家比起，甚至一個專門的心理學家來說，也有更多的優越性。他們建立一個具體的情境，允許它刺激情感反應。藝術家不是用理性與符號的語言來描繪情感，而是「由行動而生出」情感。

藝術是選擇性的，這是一個得到普遍承認的事實。這是由情感在藝術動作中的作用所決定的。任何主導性情緒都自動地排斥所有與它不合的東西。一種情感比起任何警覺的哨兵來，都更加有效。它伸出觸角尋求同類，找到可滋養它的東西，使它得以完善。只有在情感消失或被分裂成分散的碎片，外在於它的材料才可能進入意識。這種在一系列持續動作中發展著的情感對材料的有力的選擇性操作，將物質從數量眾多的、空間上相互分離的多種物件中抽取出來，並將抽取出來的東西凝聚在成為所有物件的價值縮影的一個對象上。這種功能創造了一件藝術作品的「普遍性」。

考察為什麼某種藝術作品使我們望而生厭，人們就可能會發現，原因在於沒有個人所感受到的情感來引導所呈現的材料的選擇和結合。我們會產生這樣的印象——藝術家，例如一位小說的作者，試圖透過有意識的意圖來制約所激起的情感的性質。當我們感到，作者操縱材料，以求得一種事先確定的效果時，我們就被激怒了。作品中的各方面，其不可缺少的多樣性，是由某種外力揉合在一起的。各部分的運動和結論顯示出沒有邏輯必然性。作者，而不是題材，發揮著最終決斷的作用。

在讀一部小說，甚至是一個專業寫手寫的小說時，人們也會很快就從故事中感到，小說中男女主人公的命運會很悲慘。這種悲慘不是由於小說中的情況和人物性格，而是由於作者的意圖，他要使人物成為一個木偶，從而展現他所珍愛的思想。所導致的痛苦感受為人們所怨恨的東西，這不是由於痛苦，而是由於強加的某種使我們感到是外在於題材的運動的東西。一部作品可以有更多的悲劇性，但卻留給我們一種滿足的情感，而不是被激怒。我們甘心接受這個結尾，因為它是所描繪的題材的運動所固有的。事件是悲劇性的，但是這命中註定的事件在其中發生的世界，卻不是一個專斷而強加的世界。作者的情感和我們被激發的情感，都由那個世界中的場景所引起，並與題材混合在一起。由於同樣原因，我們厭惡文學中的任何道德設計的侵入，而同時，如果實現了與對材料控制的真誠情感的結合，我們又在審美上接受任何量的道德內容。憐憫或義憤的白熱化狀態可以找到供它燃燒的材料，融化一切，集合成一個有生命的整體。

正是由於情感對於產生了一件藝術作品的表現性動作來說是至關重要的，不準確的分析就容易誤解其操作方式，而得出藝術作品以情感作為其根本內容的結論。一個人在看到一個很久不見的朋友時，可以高興地叫起來，甚至流下眼淚。這個結果，除了對於旁觀者以外，不是一個表現性的對象。但是，如果情感導致一個人對蒐集依附在這種所激起的情緒之上的材料時，一首詩也許就會產生了。在直接的爆發中，某個客觀的情況是情感的刺激或原因。在這首詩中，客觀的材料成了情感的內容和質料，而不僅僅是喚起它的誘因。

在表現性動作的發展之中，情感就像磁鐵一樣適合的材料吸向自身：所謂的適合，是指它對於已經受感動的心靈狀態具有一種所經驗到的情感上的共鳴。對材料的選擇和組織，既是所經驗到的情感性質的一個功能，也是對它的一個檢驗。在看一齣戲、觀賞一幅畫、或者讀一部小說時，我們也許會感到其中的各部分沒有結合在一起，但卻沒有維持下去，而一串不相關的情感對作品構成了干擾。在後一種情況下，注意力搖擺並轉移，隨之而來的是不連貫的部分之間的拼接。敏銳的觀眾和讀者會意識到連結的縫隙，以及隨意填補的窟窿。確實，情感必須起作用。但是，它要造成運動的連續性，在多樣性中的效果的單一性。對於材料，它是選擇性的，對於秩序和安排，它是指導性的。但是，它不是被表現出來的東西。沒有情感，也許會有工藝，但沒有藝術；如果直接顯示，儘管有情感而且很強烈，其結果也不是藝術。

存在著其他的情感超載的作品。根據呈現情感即是其表現的理論，不可能存在著超載；情感愈強烈，「表現」愈有效。實際上，人被一種情感所壓倒，就不能表現它。至少，華茲華斯「平靜中回憶的情感」（用描述擁有一個經驗時的語言）的公式在這一點上是有著真理的成分的。在一個人被情感控制時，太多的東西發生（用描述擁有一個經驗時的語言），太少的達到一個平衡的關係所需要的積極的反應。存在著太多的「自然」，以至不容許藝術的發展。例如，許多梵谷的畫具有一種激起共鳴的強烈性。但是，伴隨著這種強烈性的是一種由於失控而具有

的爆發性。在極端的情感狀態中，它所引發的是擾亂而不是規範材料的作用。不充分的情感在一種冷靜的「正確」產品中得到顯現。過分的情感阻礙了對各部分必要的經營和提煉。

恰當的措辭（*mot juste*），正確的地點中的正確的位置，比例的敏銳性，在確定部分的同時又構成整體的準確的語氣、色彩、濃淡的決定，這些都是由情感來完成的。然而，並非每一個情感都能如此，而只有那些充滿著所掌握和所蒐集的材料的情感，才能做到。情感只有在間接地被使用在尋找材料之上，並被賦予秩序，而不是被直接消耗時，才會被充實並向前推進。

藝術作品常向我們呈現出一種自發性、一種抒情的性質，彷彿它們是一隻鳥未加思索唱出的歌。不管是由於幸運還是不幸，終究人不是鳥。他的最為自發的（情感）迸發，如果是表現的話，並不是瞬間內在壓力的流露。藝術中的自發性在於對新鮮的題材的完全吸收，正是這種新鮮感維持和支撐著情感。題材的陳腐與斤斤計較是表現的自發性的兩個大敵。反思，甚至殫精竭慮的反思，也可能與材料的產生有關。但如果題材被生機勃勃地吸收進當下的經驗，表現將展現自發性。只要任何量的先前勞動的成果表現為與一種新鮮的情感完全融合，一首詩或一部戲劇的不可避免的自我運動就與這種勞動相諧調。濟慈用詩一樣的語言說到美的知覺以前，在理智與其大量的材料之間出現了無窮的構成與分解。」

觸角般的對美的知覺以前，在理智與其大量的材料之間出現了無窮的構成與分解。」

每個人都從包含在過去經驗中的價值與意義裡吸收某種東西。但是，我們在不同的程

度上，並在自我的不同層次上這麼做。某些東西沉在深處，而另一些東西浮在表面，易於替換。舊詩人傳統上作為某種完全外在於他們自己的東西而祈求於管記憶的繆斯女神——外在於他們當下的有意識的自我。這種祈求是將當下的自我，以及一切要說的東西歸結到隱藏在最深處，並因而離意識層最遠處的力量。那種我們「忘記」或扔進無意識的，僅僅是外在的和不受歡迎的事物的說法是不正確的。更為正確的是，那些我們最徹底地使之成為我們自身的一部分的事物，那些我們吸收來，以構成我們的個性而不僅是作為事件存在的事物，不再具有一個單獨的意識存在。某一個場合，不管這是什麼場合，個性被攪動並因此而形成，然後，就出現了表現的需要。所表現的將既不是施加了其形成性影響的過去事件，也不是嚴格意義上的現存場合。它將是依其自發性的程度，一種當下存在的特徵與過去的經驗與個性結合的價值之間的親密聯繫。直接性與個體性這些標誌著具體存在的特徵，來自當下的場合；而意義、實質、內容來自過去對自我的嵌入。

我甚至認為，幼童的舞蹈和唱歌也不能完全以對當時存在著的客觀場景的未學習與未成形的反應為基礎來解釋。顯然，必須存在著某種當下的事物來激發快樂。但是，只有存在著從過去經驗中保存下來的，某種因此而普遍化了的事物，與當下狀況的協調一致，動作才是表現的。在幸福兒童的例子中，過去價值與當下事件的結合很容易發生：很少有障礙要克服，傷口要治療，衝突要解決。對於成年人來說，情況則正好相反。成年人很少會達到這種完全的協調一致；但是，如果出現這種協調，就會是更深一層的，並且意義更加

[72]

豐滿。那麼，儘管經過長時間的醞釀和辛勤的勞動，最終的表現中會有幸福童年的抑揚頓挫的音調和有節奏運動的自發性。

梵谷在一封給他的弟弟的信中寫道：「情感有時會如此強烈，以至於一個人在不知不覺之中做著某事，筆觸具有順序和連貫性，就像在講話和寫信時使用詞一樣。」然而，這種情感的完滿性與表達的自發性僅僅在那些將自己浸入客觀情境之中的人身上才會出現；在那些長期關注對相關材料的觀察，以及其想像長期集中於重構他們的所見所聞的人身上才會出現。否則的話，這就更像是一種癲狂的狀態，有秩序的生產的感受只是主觀和幻覺而已。甚至火山的爆發也是以先前長時間的壓抑為前提的，並且，如果噴發的是熔化的岩漿，而不僅是斷斷續續的岩石與灰燼，它實際上也已經是原始材料的變化了。「自發性」是長期活動的結果，否則的話，它就是空洞的，不是表現性動作。

威廉・詹姆斯關於宗教經驗所寫的一段話，對表現性動作的起源完全適用。「一個人的有意識的理智與意願僅僅是模糊而非精確地指向某物。然而，他自身中純粹的有機體成熟的力量卻始終向著預期的結果發展，並且他的意識到的張力將其場景背後的下意識的相關物，在對其進行重新安排的過程中被丟掉了，而這種所有深層的力量所趨向的重新安排無疑是存在的，絕對不同於他有意識地構想和決定的東西。它也許會相應地在實際上被他的傾向於真正的方向的自願努力所干預（彷彿是被堵塞）。」因此，他補充道：「當這種新的能量中心在下意識中被培養起來，將要開出花朵時，我們只能『袖手旁觀』；它必定

會以自己的力量開出花來。」

很難找到或提供對自發性表現的性質更好的描述了。使用榨酒器時，先有壓力，後有葡萄汁湧出。只有在先前做了大量工作，從而形成新思想可以進入的正確之門時，這些思想才會從容而突然地出現在意識之中。在任何一種人的努力之中，下意識中的成熟都先於創造性的生產。「理智與意願」的直接努力本身從未生產出任何非機械的東西；它們的功能是必要的，但卻放棄了它們範圍之外的相關物。在不同的時間裡，我們斤斤計較於不同的東西；我們所抱持的目的，就意識而言，是獨立的，各自適合於其自身的場合；我們在做著不同的動作，每一動作都有著自身的特殊結果。然而，由於它們都從一個活的生物出發，它們都在意圖的層面之下以某種方式聯繫在一起。它們共同起作用，最終生出某種東西，而幾乎不顧及有意識的個性，更與深思熟慮的意願無關。當耐性所起的作用達到一定的程度時，人就被一個合適的繆斯所掌握，說話與唱歌都像是按照某個神的意旨行事。

「思想家」和科學家等那些習慣上被認為不同於藝術家的人，並非像一般人所想像的那樣達到對有意識的理智和意願依賴的程度。他們也被推向某種模糊而不精確地預示出來的目的，他們的觀察與思考遨遊在一種神聖的氣氛之中，誘導他們去摸索前行。只有心理學才將實際上結合在一起的東西分開，從而認為科學家與哲學家跟詩人與畫家跟著感覺走。在兩者之中，在同樣的範圍內，在它們具有可比等級的程度之中，存在著情感化的思維，也存在著感受，其實質是由可欣賞的意義與思想組成的。正如我曾經說過的，

情感化的想像所堅持的有關材料的種類是僅有的有意義的區分。那些被稱為藝術家的人擁有直接經驗到的事物的性質作為他們的題材；「理智的」探索者在處理這些性質時隔著一層，透過代表著它們的性質的符號媒介來表示，而不是直接呈現其意義。就思想與情感的技術方面而言，最終差異是巨大的。但是，就依賴於情感化的思想，以及在下意識中成熟而言，它們之間沒有區別。直接根據色彩、語調、圖像所做的思維，從技術方面來說，是與用語詞所做的思維不同的運作過程。那種認為由於繪畫與交響樂的意義不能被翻譯成語詞，或者詩不能被翻譯成散文，因而思想為後者所壟斷的觀點，只是一種迷信。如果所有的意義都能被語詞充分地表現，那麼繪畫與音樂藝術就不會存在。有些價值與意義只能由直接可見與可聽的性質來表現，從它們可被用語詞表達的含義上來問它們具有什麼意義，就是否認它們的獨立存在。

不同的人對進入到他們的表現動作中的有意識的理智與意願的相對的參與程度是不同的。埃德加・愛倫・坡[5]留下了一段對那些更具有深思熟慮特性的人的表現過程的說明。他在敘述他寫《烏鴉》的過程時說道：「公眾很少會被允許窺見舞臺布景背後粗糙混亂的排練，在最後一刻捕捉到的真正目的，窺見換布景用的輪盤和齒輪等設施，梯子與臺階，

【5】埃德加・愛倫・坡（Edgar Allan Poe, 1809-1849），美國詩人、小說家和評論家。《烏鴉》是他最為著名的詩歌，發表於一八四五年。——譯者

紅漆團與黑色塊，所有這些，是構成文學顯現（histrio）性質的百分之九十九的事實。」

我們無須太認眞地對待愛倫·坡所講數字的比例關係，是對一個樸素事實的生動呈現。原始而粗糙的經驗材料需要被重新製作，以保證藝術的表現。這一需要在「靈感」的情況下常常比在別的情況下表現得更爲明顯。在這個過程中，被原始材料所喚起的情感得到了修正，彷彿要被依附到新的材料上一樣。這一事實給我們探討審美情感的本性提供了線索。

關於進入到藝術作品構造之中的物理材料，每個人都知道它們必須經歷變化。大理石必須被雕鑿；色彩必須被塗到畫布上；詞必須組合起來。在「內在的」材料、意象、觀察、記憶與情感方面所發生的類似的變化卻沒有得到如此普遍的承認。它們也一步步被再造；同樣，也必須對它們實施管理。這種修正正是一種眞正的表現動作的建立。像動盪的內心要求表述那樣沸騰的衝動必須經歷同樣多、同樣精心的管理，以便像大理石或顏料，像色彩和聲音那樣得到生動的表現。實際上，並不存在兩套操作，一套作用於外在的材料，另一套作用於內在的與精神的材料。

作品的藝術性程度，取決於兩種變化功能被單一的操作所影響的程度。畫家在畫布上布色，或想像在那裡布色時，他的思想與感情也得到了調整。當作家用他的語詞作媒介，組織他要說的東西時，對他來說，他的思想也有了可知覺的形式。

雕塑家不只是根據精神，而且也根據黏土、大理石和青銅來構思他的人像。一個音

樂家、畫家或建築家是用聽覺或視覺的意象還是用實際的媒介來展現他的獨創的情感化思想，這並不重要。意象擁有經過發展了的客觀媒介。具體的媒介可以在想像之中，也可以在具體材料之中被調整。無論如何，物質的過程發展了想像，而想像則是以具體的材料構思而成的。只有透過逐步將「內在的」與「外在的」組織成相互間的有機聯繫，才能產生某種不是學術文稿或對某種熟知之物的說明的東西。

顯露的突然性屬於材料在意識界限之上的顯露，而不屬於其產生過程。如果我們能夠從任何這種顯現追溯到其根源，考察其歷史，我們就能發現，在一開始，一種情感相對而言是粗疏而不確定的。我們會發現，只有在它透過一系列以想像材料來進行的自我改變，它才成形。要想成為藝術家，我們中絕大多數人所缺乏的，不是最初的情感，也不僅僅是處理技巧。它是將一種模糊的思想和情感進行改造，使之符合某種確定媒介的條件的能力。如果表現僅僅是一種貼花法，或者是將一隻兔子從牠所藏身的地方變出來的魔術，藝術表現就將是一個相比之下簡單的事。但是，在受孕到生產之間存在著一個長長的孕育過程。在此期間，內在的情感與思想材料像客觀材料在成為表現的媒介時經歷了的修正一樣，在作用於客觀材料，並被客觀材料所作用的過程中發生很大的變化。

正是這一變化改變了原初情感的性質，使它在本性上具有獨特的審美性。正式的定義就是，情感當附著在一個由表現性動作構成的對象上，而這個表現性動作取前面所給予的定義時，它就是審美的。

在一開始，一種情感直接飛向其對象。愛趨向於珍視所愛對象，而恨趨向於摧毀所恨之物。兩種情感都可能背離其直接的目的。愛的情感可以尋求並找到並非直接所愛，但卻是透過將事物吸引進來的情感而成為親近和同類的材料。任何事物，只要它能充實這種情感，就可成為這種材料。看一看詩人們就可知道，我們可以發現表現在湍急的水流和靜靜的池塘之中，表現在風暴前的焦慮和泰然自若地飛翔著的鳥，遙遠的星辰和圓缺變化的月亮之中。如果「隱喻」被理解為任何有意識的比較活動的結果的話，那麼，這種材料在性質上也不是隱喻性的。詩中有意的隱喻是當情感沒有浸透材料時心靈的依靠。語詞表現可以採取隱喻的形式，但是，在詞的背後，存在著的是一種情感認同，而不是理智比較的運作。

在所有這些例子中，某種對象取代了在情感上與它類似的直接情感對象。它代替了直接的愛撫、代替了遲疑地接近、代替了努力投身到激情的風暴之中。休姆的話是有道理的，他寫道：「美是不能達到其自然結局的受抑制的刺激在原地踏步，在靜止中顫動，以及虛假的狂喜。」[6][7] 如果說這段話有什麼缺陷的話，那麼，這裡用隱晦的方式說出，衝

[6]《思索》英文版第二六六頁。

[7] 休姆（T. E. Hulme, 1883-1917），英國美學家、文學評論家和詩人，意象派詩歌的發起人。第一次世界大戰期間戰死於法國。《思索》（一九二四）一書是他死後由友人整理他的一些筆記和散文編輯而成。——譯者

動應該已達到了「其自然結局」。如果兩性間，愛的情感沒有透過轉移爲情感上同類，但實際上與其直接的對象和結局無關的材料以展示出來，那麼，我們有著充足的理由說，它仍然停留在動物的層面。所抑制的，朝向其生理學上正常的結局的刺激，就詩歌而言，在絕對的意義上並沒有被抑制。它轉向一個間接的管道，在其中找到其他的材料，而不是那「自然地」適合於它的材料，並且，在其與這個材料的融合中，它帶上新的色彩，並具有新的結果。這是任何自然的刺激被理想化和精神化時，都會發生的情況。那將情人的擁抱提升到動物水準之上的，正是這樣一個事實，當它發生時，它就以其自身的意義，將那些活躍的想像的間接偏離結果納入到自身之中。

表現是混雜的情感的澄清：我們的愛好在透過藝術之鏡中反映出來時認識到自身，正如它在被美化時認識到自身一樣。這時，獨特的審美情感就產生了。它不是一種從一開始就獨立存在的感情形式。它是由表現性的材料所引發的，並且，由於它是由該材料所激發，並依附於該材料，因此它由已變化的自然情感所構成。自然的對象，例如風景，引發了它。但是，這些自然的對象這麼做的原因，是由於當攸關到經驗時，它們經歷了一種類似於畫家或詩人造成的從直接的景象到與表現所見價值相關的動作的變化。

一個發怒的人要去做某事，他不能用任何直接的意志動作來壓抑他的怒氣；他最多只能透過這種壓抑使它不再表露出來，這時，它就暗中產生更具破壞力的作用。他必須採取某種行動去消除它。但是，在顯示狀態方面，他卻可以採用兩種不同的方式，一種是直接

的，一種則是間接的。他不能壓抑它，就像他不能按照意志的命令來去除電的作用一樣。

但是，他卻能利用它或者其他某種力去實現新的目的，從而消除自然力的毀滅性力量。被激怒的人並非一定要將怒氣發在鄰居或家人的身上。他也許會記起，一定量的有規則的體育活動是一劑良藥。他去收拾房間、將掛歪的畫放正、理齊凌亂的紙片、抽屜清理乾淨、整理各種東西。他使用他的情感，將它轉到先前的職業與興趣所提供的間接管道之上。但是，既然在這些管道的使用中存在著某些事物，它們在情感上接近於他的怒氣的直接發洩工具，那麼，當他在整理東西時，情感也得到了整理。

這一變化顯示出，當任何一個並且是每一個自然的或原初的情感衝動走間接的表現之路而不是直接發洩時所發生的改變的本質。怒氣的釋放也許會像一支箭向著靶子發射出去那樣在外在世界中產生某種變化。但是，具有一個外在效果與有規則地使用著客觀的條件以使情感得到客觀的實現具有根本的不同。只有後者才是表現，並且，只有依附在作為結果的對象或與之相互滲透的情感才是審美的。如果這個人只是按照慣例來整理房間，他不帶有情感。但是，如果他的原先的煩躁的怒氣由於他所做的事得到了整理和平息，所整理的房間反過來映出了他內心中發生的變化。他不是感到他完成一些需要做的家務，而是達到了某種情感上的實現。像這樣的一種情感的「客觀化」就是審美的。

因此，審美情感是某種獨特的，但卻又不能像某些主張它存在的理論家所做的那樣，以一條鴻溝將這種情感與其他的、自然的情感經驗割裂開來。熟悉近來美學著作的人

都知道，這些著作不是走向這個極端，就是走向另一個極端。一方面，有人堅持，至少在一些天才人物那裡，存在著一種情感，這種情感具有原生的審美性，並且，藝術的生產與欣賞是這種情感的顯示。這一觀念不可避免地成為所有使藝術成為神祕莫測的東西，將美的藝術歸入到一個與日常經驗隔開的王國中的態度的邏輯對應物。另一方面，一種在意圖上完全與此相反的觀點則走向了另一個極端，這種觀點堅持認為，不存在獨特的審美情感這種東西。喜愛的情感沒有透過明顯的愛撫動作，而是透過搜尋一隻飛翔的鳥的觀測資料和圖像，怒氣沖沖的情感沒有用來破壞和傷害，而是賦予東西以令人滿意的秩序，並不在數量上等同於其原初的和自然的狀態。然而，這中間有著一種基因上的連續性。丁尼生[8]在長詩《悼念》中所最終提煉而成的情感，與以哭泣或沮喪的訴說所表現出來的傷心的情感是不同的。前者是一種表現的動作，後者是發洩。然而，兩種情感間的連續性，審美情感是透過對客觀材料的發展和完成而變化了的天然情感這一事實，是顯而易見的。

塞繆爾・詹森（Samuel Johnson）帶著腓力斯人式的對於再造所熟悉物的堅定愛好，以下列的方式批評了彌爾頓的《利西達斯》：「它不應被看成是真正激情的流露，因為激情不去追隨疏離（remote）的暗示和隱晦的觀點。激情不是從香桃木和常春藤上採漿果，

[8] 丁尼生（Alfred Tennyson, 1809-1892），英國維多利亞時代詩歌的主要代表人物。——譯者

也不是去拜訪阿瑞托薩和閔修斯，或談論粗野的、長著分趾蹄的薩堤爾和法烏努斯。有閒暇去虛構的地方，就沒有悲傷。」當然，詹森的批評所依據的原理會阻止任何藝術作品的出現。從嚴格的邏輯上來說，它將使對悲傷的「表現」局限在哭泣和扯頭髮上。因此，在彌爾頓詩作的特殊題材今天不再用作輓歌時，它與任何的其他藝術作品一樣，都註定要處理它疏離的某一面，即從直接的情感流露和從磨損了的材料疏離。超越需要以哭泣與哀號求抒解的成熟的悲傷將訴諸某種詹森稱之為虛構的東西，即想像的材料，儘管這與文學、古代經典、古代神話不同。在所有的原始民族，哀號很快就會採用儀式性的形式，它「疏離」於原初的顯現。

換句話說，藝術不是自然。自然透過進入了新的關係之中，在其中激起新的情感反應而發生了變化。許多演員置身於他們在飾演中顯示的情感之外。這一事實被人們稱之為狄德羅的悖論，因為是狄德羅第一個發展了此論題。實際上，只有從前面所引用的塞繆爾·詹森的那段話所暗示的角度看，這才是一個悖論。更為晚近的研究顯示出，存在著兩種類型的演員。一些演員說，他們的最佳狀態是在情感上「失去」自身，融入所演角色之中。這一事實並非與前面所說原則相衝突。畢竟，這是一個角色，一個演員所認同的「部

分」[9]。作為一個部分，它被構想為，並被當作一個整體的部分來對待；在表演藝術中，角色具有從屬性，從而占據著整體中一個部分的位置。它因此而被審美形式所限定。甚至那些對於所演的人物的情感產生最為強烈的感受的演員，也沒有喪失這樣的意識。在戲臺上，有其他演員參加；他們面對著觀眾，因此，他們必須與其他的表演者合作，以產生某種效果。這些事實要求，並表示著原始情感的一個確定的變化。對酒醉的展現是喜劇表演常用的手段。但是，一個實際上喝醉的人，如果他不想使他的觀眾厭惡，或至少不引人發笑的話，會設法掩飾他自身的狀況。這種笑聲與表演喝醉時所引起的笑聲是根本不同的。兩種類型的演員間的不同，不是在於由所進入的情境關係影響下的情感表現，與一種原始的情感展現之間的不同。區別在於引起所期望的效果間的差異，這無疑與個人的氣質有著密切的關係。

最後，前面所說的一切，如果不是解決的話，也是給予審美的（esthetic）或美的藝術（fine art）與也稱之為藝術（art）的其他生產方式之間關係的使人困擾的問題一個定位。正如我們所見到的，所存在的差異實際上是不可以根據技術和技巧來拉平的。但是，這兩者都不能透過將美的藝術的創造歸結於一種獨特的刺激而上升為一種不可逾越的障

[9] Part，這個詞在英文中兼有部分與角色的含義。作者在後面的論述，就強調了一個演員所扮演的角色是整個戲的組成部分的含義。——譯者

礙，從而與以一種運作時通常不被冠以美的藝術名稱的表現方式的衝動區分開來。行為可以是崇高的、風格可以是優雅的。如果衝動朝向材料組織而發，以便使這些材料呈現出一種直接在經驗中完成的形式，沒有在繪畫、詩歌、音樂，以及雕塑藝術之外存在，它就不存在於任何地方；美的藝術也就不存在。

賦予各種方式的生產以審美性的問題是一個重大的問題。但是，這是人的問題，可由人去解決它；而不是一個由某種人性或者事物的本性中不可逾越的鴻溝所決定的不可解決的問題。在一個不完美的社會（沒有社會是完美的）之中，美的藝術在某種程度上是從生活的主要活動中逃脫，或對它們的外在裝飾。但是，在一個比我們所生活在其中的社會更好地組織起來的社會之中，一個比起現在來要大得不可比擬的幸福將會參與到所有的生產方式裡。我們生活在一個其中有著大量的組織的世界之中，但是，它是外在的組織，而不是一種增長著的經驗，一種涉及活的生物整體，朝向一個完美的終結的秩序。藝術作品並非疏離日常生活，它們被社群廣泛欣賞，是統一的集體生活的符號。但是，它們對創造這樣的生活也發揮著非凡的幫助作用。物質經驗在表現性動作中的再造，不是一個局限於藝術家、局限於這裡或那裡的某個恰好喜歡該作品的人的一個孤立的事件。就藝術發揮作用的程度而言，它也是朝著更高的秩序和更大的整一性的方向去再造社群經驗。

第五章　表現性對象

表現，正像構造[1]一樣，既表示一個行動，也表示它的結果。在上一章中，我們從動作方面對它進行了考察。在這一章中，我們關注產品，即具有表現性的，對我們說了點什麼的對象。如果這兩個意義被分開，對象在被看時，就孤立於產生它的活動之外，並因而處於視覺的個體性之外。這是因為，動作總是從單個的活的生物開始的。執著於「表現」，彷彿它只是表示某對象的那些性質，總是過分堅持一藝術物件純然是已經存在的其他對象的再現。這些理論忽視了個人在給對象增添某種新東西方面的貢獻。他們注重其「普遍的」性質，注重其意義（meaning）——我們將會看到，這是一個曖昧的術語。另一方面，表現動作與對象所具有表現性隔離開來，導致這樣一個想法，即表現僅僅是個人情感的發洩過程——這是上一章所批判過的觀念。

榨酒器壓榨（express，表現）出來的汁由於壓榨動作而成為汁，這是某種新的、獨特的東西。汁不只是代表著其他的東西。然而，這又與其他的物件有著某種共同之處，並且它製作出來以取悅於其他人，而不是它的生產者。一首詩和一幅畫所呈現的是經過個人經驗蒸餾過的材料。它們不存在前身，沒有普遍的本體。然而，它們的材料來自於公眾世界，因此具有與其他經驗材料同樣的性質，同時，該作品在其他人那裡喚起新的對於共同

【1】 請參見第三章對建築（building）、構造（construction）和工作（work）這三個詞，原作者的論述與譯者所提供的注釋。——譯者

世界的意義知覺。哲學家們喧鬧於其中的個體與普遍、主觀與客觀、自由與秩序的對立，在藝術作品找不到地位。作為個人動作的表現與作為客觀結果的表現是有機地聯繫在一起的。

因此，我們無須進入這些形而上學的問題。我們可以直奔主題。既然表現必定具有幾分再現性，那麼，說這件藝術品是再現的，指的是什麼意思？一般性地說一件藝術品是不是再現的，是沒有什麼意義的。再現這個詞具有許多意義，對再現性質的肯定也許會在某個意義上來說是假的，而在另一個意義上來說，則是真的。如果嚴格字面意義上的再現被說成是「再現的」，那麼，藝術作品則不具有這種性質。這種觀點忽視了作品由於場景與事件透過個人的媒介而具有的獨特性。馬蒂斯說，照相機對於畫家來說是很大的恩賜，因為它使畫家免除了任何在外觀上複製物件的必要性。但是，再現也可以意味著藝術作品將藝術家自身關於這個世界的經驗的性質告訴那些欣賞它的人：它提供給這個世界他們所經歷的一個新經驗。

類似的含混性也出現在藝術作品的意義問題之中。詞是再現物件與行動的符號，代表著這些物件與行動；所謂詞具有意義，就在於此。一個路標在它標明幾英里外有如此這般一個地方，並用一個箭頭指明方向時，就具有了意義。但是，在這兩種情況下，意義都具有純然外在的參照物；它透過指向某一外在的東西而代表它。意義並非以其內在本質而對詞和標牌構成從屬關係。它們所指有的，是像代數公式和密碼所具有的那種意義。然而，

還存在著其他的意義，這些意義在擁有所經驗到的對象時直接呈現自身。這裡無須代碼或闡釋慣例；就像花園的意義一樣，這是直接經驗所固有的。因此，否定一件藝術作品的意義會具有兩種極端不同的含義。藝術作品的確沒有那種船上的數學記號或符號才有的意義——這個觀點是正確的。它也可以表示，一件藝術作品沒有那種胡言亂語沒有意義一樣。藝術作品的確沒有那種船上的旗幟用來向另一條船發信號時所具有的意義。但是，它確實有為跳舞旗幟被用來裝飾船上的甲板時所具有的意義。

大概沒有人在說藝術作品沒有意義時，是想說它們不存在任何意義，這似乎只是要將外在的意義，即存在於藝術作品本身之外的意義排除而已。然而，不幸的是，事情沒有這麼簡單。對藝術意義的否定通常依賴於假定一藝術作品所擁有的那種價值（及意義）極其獨特，與除了審美的經驗以外的其他的經驗方式在內容上不一致或沒有聯繫。簡言之，它是另一種展開我所謂美的藝術的祕奧思想的方式。前面各章對待審美經驗的方式所隱含的觀念確實顯示藝術作品具有一種獨特的性質，但是，它闡明和集中了以分散和弱化形式包含在其他經驗材料之中的意義。

這裡所面臨的問題也許可以透過區分表現與陳述來解決。科學陳述意義；而藝術表現意義。很有可能，這句話本身可以對我心目中的區別做出任何解釋性的評述更好的說明。然而，我還是冒昧地做出一定程度的展開。標誌牌的例子也許對我們有所幫助，它為了要到達一個地方，例如為一個城市的人指路。它沒有以任何方式，甚至替代性的方式，

提供關於這個城市的經驗。陳述展示了擁有關於對象或境遇的經驗的狀況。如果這些狀況被陳述到可以用以爲指示，透過它人們可以實現經驗的話，它就是好的，即有效的陳述。如果它這樣來闡述這些狀況，當它們被用作指示的話，就會誤導，或使人很費力才能接近對象，那就是壞的陳述。

「科學」表示的只是那種作爲指示來說最有說明的陳述方式。舉一個古老的、今天的科學似乎傾向於要對之修改的標準例證，將水說成是H$_2$O，主要是一個關於水形成的狀況的陳述。但是，這對那些將之理解爲製作純水以及測試那些可能會被當作水的東西是否是眞水的指示的人來說，也是一個陳述。這比起那些通俗的、前科學的陳述來說是一個「更好的」陳述，正是它爲了更完整而更精確地說明水存在的狀況，以一種指示水的產生的方式來表述它。然而，這就是科學陳述的新異性，並且，它現有的權威性（最終是由於它的直接功效）使得科學陳述常常被認爲比起標誌牌來說具有更多的功能，可揭示事物的內在本性，或對之具有「表現性」。如果眞是如此的話，它就會進入與藝術的競爭之中，而我們就將不得不做出選擇，決定兩者中究竟是誰傳播了更爲眞正的啓示。

與散文性不同的詩性、與科學作品不同的審美的藝術品、與陳述不同的表現，產生著某種不同於導致一個經驗的作用。它構成一個經驗，一個旅行家按照路標的陳述或指示，找到了所指向的城市。然後，他會在自身的經驗中擁有某些城市所具有的意義。我們對它的擁有可以達到這樣的程度，彷彿城市向他表現自身——就像廷特恩教堂在華茲華斯的詩

中，並透過他的詩來向華茲華斯表現自身一樣。確實，城市也許會努力在華美的、以各種各樣的手段使其歷史和精神顯示出來的慶典中表現自身。然後，如果訪問者自身具有使他可以去參與的經驗的話，就有了一個表現性對象，這與哪怕是最完整、最正確的地名詞典裡對這個城市的陳述都完全不同，這就像華茲華斯的詩不同於古蹟研究者對廷特恩教堂一樣。詩或者繪畫，並不在正確的描述性陳述層面上，而是在經驗本身的層面上產生作用。

詩與散文、平實的照片與繪畫，使用著不同的媒介，達到各自不同的目的。散文闡釋命題；詩的邏輯是超命題的，即使它從語法上來說是在使用命題時，也是如此。散文具有意圖；藝術是意圖的直接實現。

梵谷給他弟弟的信中充滿著對他所觀察到的，以及許多他所畫的東西的說明。我在許多例子中舉出一例。「我有一次縱覽了特里凱太里的羅納納鐵橋，苦艾酒色的天空和河流、淡紫色的碼頭、靠在欄杆上的黑色人影、鮮藍色的鐵橋，背景是一抹豔麗的橘黃和強烈的孔雀綠。」出現在這裡是一種有意做出的陳述，目的是引領他弟弟作類似「縱覽」。但是，僅僅從這些詞，「我要得到某種令人徹底心碎的東西，」誰又能推導出朝向梵谷自己想在他的畫中實現的特殊的表現性的轉變呢？這些詞從它們本身看，並不是表現；它們僅僅暗示表現。表現性的意義在於繪畫本身。但是，從對景色的描寫與他的藝術努力間的區別，也許會提醒我們陳述與表現之間的區別。

也許，物質性的景色本身使得梵谷產生了一種極度哀傷的印象具有某種偶然性。但

那裡存在著某種意義；似乎有著某種超出畫家個人經驗的情況，某種他當作是潛在地爲著別人而存在於那裡的，它的結合就是繪畫。詞語不能複製對象的表現性，但是，詞語能夠指出，繪畫不是僅僅一個羅納河上具體的橋的「再現」，也不是一顆破碎的心，甚至不是梵谷自己的，以某種方式先被激發，又被景色所吸收（並被吸收進景色）的哀傷情感的「再現」。他的目的是，透過對任何在場的人可能「觀察」到的，成千上萬的人觀察過的材料的圖像再現，提供一種新的，被經驗爲彷彿具有其自身的獨特意義的對象。情感的騷動與外部的事件融合在一個對象中，它的「表現性」既不是體現爲兩者的分離，也不是體現兩者的機械結合，而僅僅是體現在「徹底地使人心碎」的意義之上。他並沒有傾倒出一種哀傷的情感；這是無法做到的。他運用了某個有點特別的眼光選擇並組合了一個外在題材——這就是表現。並且，就他實現的程度而言，這幅畫必須是表現性的。

羅傑·弗萊[2]在評論現代繪畫的獨特特徵時，作了下述概括：「幾乎對自然萬花筒的每一次轉動，都會在藝術家那裡出現一個超然和審美的視覺，並且，當他觀照一個特定的區域時，這種（在審美方面）無序和偶然的對形式和色彩的觀照開始結晶爲一種和諧；並

[2] 羅傑·弗萊（Roger Fry, 1866-1934），英國著名美學家與美術批評家、畫家，在美學上，與克萊夫·貝爾一起發展了形式主義美學，在美術評論上，曾對當時正在興起的塞尚等後印象派繪畫作出有力的辯護。——譯者

且，當這種和諧對於藝術家來說變得清晰時，他實際上的視覺由於強調他內心形成的節奏而被扭曲。某些線的關係對於他來說充滿著意義：他不再好奇地，而是充滿激情地去領悟它們，同時，這些線條開始受到高度重視，清楚地從其他所見對象中突顯出來，他可以比起初見時更加清楚地看到它們。同樣，就其本性而言總是模糊而難以捕捉的顏色，由於其現在具有與其他顏色的必然關係，對他來說變得極其確定而清晰，如此，在他決定畫他的視覺時，他可以肯定而明確地將它敘述出來。在這樣一種創造性的視覺中，對象本身趨向於消失，失去它們各自的整一性，取而代之的是整個視覺的馬賽克（鑲嵌畫或圖案）中的許多碎片。」

我感到，這一段是對在藝術知覺和建構中發生的事實的極好的說明。它澄清了兩件事：如果視覺是藝術的或建構（創造）的，那麼，所再現的就不是「對象本身」，即不是自然景觀中的物體在如實出現和被回憶時。這不是像一位偵探為他自己的目的要保存現場景象時，照相機會提供的那種再現。不僅如此，這一事實的原因已經清楚地闡明，某些線條與色彩的關係成為重要的「充滿著意義」的·那種·，而其他的一切都服從於對隱含著在這些關係中的意義的召喚，透過省略、扭曲、增加、變化，以傳達這種關係性。對前面說的話，也許還可以加上一條。畫家並非帶著空白的心靈，而是帶著很久以前就注入能力和愛好之中的經驗的背景，或者帶著一種由更晚近的經驗形成的內心騷動來接近景觀的。他有著一顆期待的、耐心的、願意受影響的心靈，但又不不無視覺中的偏見和傾向。因此，線條與色彩

凝結在此和諧而非彼和諧之上。這種特別的和諧方式並非專門是線條與色彩的結果，而是實際的景觀在與注視者帶入的東西相互作用後產生的應變數。某種微妙的與他作為一個活的生物的經驗之流間的密切關係，使得線條與色彩將自身安排成某種模式和節奏而不是另一種。成為觀察的標誌的激情性伴隨著新形式的發展——這正是前面說到過的審美情感。

但是，它並非獨立於某種先在的、在藝術家的經驗中攪動的情感之外；這後一種情感透過與一種從屬於具有審美性質材料的視覺形象的情感上融合而得到更新和再造。

如果記住這些思考的話，依附在這段引文上的某種含混性就會得到澄清。他談到線條以及它們充滿著意義的相互關係。但是，相對於任何明確陳述的東西，他所說的意義可能專門指線條的相互關係。那麼，線條與色彩的意義就將完全取代所有依附於這個以及任何其他自然景觀的意義。在這種情況下，審美對象的意義就其與任何其他的被經驗到事物意義的區分來說，是獨一無二的。那麼，藝術作品只有在它表現某種專屬於藝術的東西時，才是表現性的。這一類表述所要達到的目的，也許可以從弗萊的另一段常常被人們引用的話中推導出來，這段話的大意是，在藝術作品中，「題材」如果不是實際上有害的話，也是無關緊要的。

因此，所引用的這段話引起了人們對藝術中「再現」性質的關注。第一段話強調在新的關係中需要出現新的線條與色彩。對這些人來說這產生挽救的作用，這些人在談到繪畫時，如果不是在理論上，通常也會是在實際上設想，再現或者是指模仿、或者是指愉快的

回憶。但是，題材無關緊要的言論使那些接受它的人陷入一種極其晦澀祕奧的藝術理論之中。弗萊繼續說：「就藝術家只是將對象看成作為他自己的潛在理論的整個視覺領域的部分而言，他不能說明對象的審美價值。」他又說：「……藝術家在所有人之中對自己周圍環境是最恆常的觀察者，至少受它們內在的審美價值的影響。」不然的話，如何才能解釋畫家避開一些具有明顯審美價值的景觀和物體，而轉向一些由於某種怪異和形式使他有所觸動的事物呢？為什麼他更喜歡畫索霍而不是聖保羅大教堂呢？[3]

弗萊所指的是一個在實際層面上發生的傾向，正像批評家以題材「骯髒」或怪誕為理由來譴責一幅畫所帶有的傾向一樣。但是，同樣正確的是，任何真正的藝術家都將避免使用先前已經在審美上被過度使用過的素材。他將前者留給那些二次一等的藝術家以略有變化的形式說一些已經說過的東西。在我們確定這些思考並不能解釋弗萊所指的傾向之前，在我們作出他所作出的具體的推論之前，我們必須回到已經提到的一個思考的力量上來。

弗萊的意圖是，在內在於事物的日常經驗的審美價值與藝術家所關注的審美價值之間作出一個徹底的區分。他的意思是，除了審美上的偶然情況外，前者與題材具有直接聯

[3] 索霍（Soho），英國倫敦的一個街區，多夜總會和外國飯店。聖保羅大教堂，英國倫敦聖公會教堂，倫敦著名教堂之一，有許多名人在此安葬。——譯者

繫，而後者與形式聯繫在一起，而與題材相分離。如果一位藝術家接近一片景色時能夠不帶有從他先前的經驗中汲取的趣味和態度，沒有價值背景，他也許能從理論上來說，專門根據它們作為線條與色彩的關係來觀看線與色彩。但是，這是一個不可能實現的條件。不僅如此，在這種情況下，對於他來說就沒有什麼可以產生激情的。在一位藝術家能夠根據他的繪畫所獨具的色彩和線條關係發展出他面前景色的重構之前，他觀察到具有由先前經驗將意義和價值引入他知覺之中的景色。這些確實是在他的新審美視覺形成時的再造和變化。但是，它們不可能消失，藝術家繼續去看對象，不管這位藝術家多麼洋溢著創造的熱情，他也不能在他的新知覺中剝奪由他過去與環境交往中所提供的意義，也不能從先前對他現在的觀看的實質和方式的影響中解脫。如果他能夠而且這麼做的話，就不存在他對於對象的觀看方式了。

他對各種題材的先前經驗方面和狀態被熔鑄到他的存在之中；它們是他用以知覺的器官。創造性視覺對這些材料進行修正，它們存在於一種前所未有的新經驗的對象之中。記憶不必是有意識的，但卻具有持久性，它被有機地結合進了自我的結構本身，為當下的觀察提供營養。它們是營養品，體現在所見物之中。當它們被重鑄進新的經驗之中時，它們給予新創造的對象表現性。

假設藝術家想要運用他的媒介描畫出某個人的情感狀態或持久的特性。如果他是一位畫家，有著一種由於訓練而對媒介的尊重，他就要透過他的媒介的強制力量，對呈現給他

的對象進行修正。他將根據線條、色彩、光、空間等構成的一個圖像整體的關係來重新審視對象，也就是說，根據創造了直接在知覺中被欣賞的對象的關係來重新審視對象。在否定藝術家企圖在嚴格的再造的含義上再現色彩和線條等要素，彷彿它們已經在對象中存在這一點上，弗萊是正確而令人欽佩的。但是，隨之而來的，並不是由此推導出，不存在任何題材的任何意義的再現，不存在一個題材的顯現具有一個自身的、澄清並集中了在其他經驗中散漫而呆滯的意義。將弗萊有關繪畫的觀點普遍化，擴展到戲劇和詩，就不是那麼一回事了。

兩種再現間的不同也許可以用論及素描的方式來指出。一個有技能的人可以輕易地畫出線條，以表示害怕、憤怒、愉快等。他用線條彎向一個方向表示得意洋洋，彎向相反的方向表示悲傷。但是，結果不是一個知覺的對象，所見的東西立刻轉向所提示的東西。這種圖如果不是在成分上，也是在種類上與指示牌相似，該對象是指示而不是包含意義。它的價值就像指示牌對於開汽車的人的價值一樣，指引他進行下一步的活動。線條與空間的安排不是由於其自身的被經驗的性質而是由於它提示了我們某種東西。

在表現與陳述之間，存在著另一個大的不同。後者是一般化的。一個理智的陳述所具有價值，是由它將心靈引導向許多同類的事物的程度而定的。它的有效性在於，像平坦的人行道一樣，將我們送往許多地方。與此相反，一個表現性對象的意義是個性化的。示意式的素描表示悲傷卻不表達某一個人的悲傷情感；它展示人們在悲傷時一般都會顯示出來

的這種臉部「表情」。對悲傷的審美描述顯示特殊個人在特殊事件中的悲傷。所描繪的是那種悲哀狀態，而不是無所依附的沮喪。它有一個地方性的居所。

一種最高的幸福狀態，是宗教畫的共同的主題。聖徒們被呈現出享受著一種極端快樂的狀態，但是，在絕大多數早期宗教畫中，這種狀態是被指示出，而不是表現出來的。畫出來供辨認的線條就像提示性的符號一樣。它們具有與圍繞著聖徒頭上的靈光圈一樣的固定而一般化的性質。就像人們用以區分不同的聖凱薩琳或標出不同的十字架下的瑪利亞時所用的慣例一樣，透過符號傳達具有啟示性質的信息。在極樂感的一般狀態與所涉及的獨特的形象之間，並沒有必然的關係，而只有一種在教會圈子裡發展起來的聯想。它也許在仍珍愛同樣聯想的人中間激發類似的情感。但是，這不是審美的，而是威廉·詹姆斯所描述的那種情況：「我記得曾見到一對英國夫婦，於嚴寒徹骨的二月裡，在威尼斯學院的著名的提香的《聖母升天》畫前坐了一個小時以上：我被寒冷驅趕著，從一個房間到另一房間，要放過這些圖畫而儘快趕到陽光之中，但在我離開之前，我帶著敬意走近他們，想知道他們具有什麼樣的超凡的感受力時，我所聽到的不過是那位女士的喃喃低語：『她臉上有著如此一副請求寬恕的表情！真是一種自我犧牲！她對她所得到的榮譽感到多麼的不

・相・配・！』」

穆里羅[4]畫中的感情的虔誠爲無疑具有天才的畫家使他的藝術感受服從與藝術無關的「意義」時會出現什麼情況，提供了一個很好的例證。那類對於提香的畫完全不適用的話，對他的畫倒顯得很貼切。但是，這將帶著一種審美實現的缺失。

喬托也畫聖徒像。但這些聖徒的臉就不那麼制式化；他們更具有個性，因而畫得更具自然主義特徵。同時，他們也更具審美性。這時，藝術家使用光、空間、色彩與線條等各種媒介，提供一個將自身歸入到令人愉快的視覺經驗中的對象。獨特的人的宗教意義與獨特的審美價值相互滲透和融合；對象成爲眞正表現性的。繪畫在這一方面無疑就成了喬托本人，就像馬薩喬的多個聖徒像就是多個馬薩喬一樣。極樂的表情不是可從一位畫家的作品翻印到另一位畫家畫作上的範本，而是帶著創作者的個人印記，因爲它不僅被假定爲一般性地屬於一個聖徒，而且表現了他的經驗。在個性化的形式，而不是在圖式化的再現或忠實的複製之中，意義，甚至它的最基本的本性，得到了更爲完滿的表現。忠實的複製中包括太多不相干的東西；而圖式化的再現則太不確定。在一幅肖像中，色彩、光與空間之間的藝術關係不僅比輪廓性圖案更令人愉快，而且說出了更多的東西。提香、丁托列托[5]、倫勃朗或戈雅的肖像畫使我們似乎面對著物件的本質特性。但是，這個結果是透過

【4】穆里羅（Bartolomé Esteban Murillo, 1617-1682），西班牙巴洛克宗教畫家。——譯者

【5】丁托列托（Tintoretto），原名雅各布·羅布斯提，文藝復興後期威尼斯畫派畫家，曾師從提香學畫。——譯者

嚴格的造型手段來獲得的，而背景處理的方法本身向我們提供了某種超出個性的東西。線條的扭曲與背離實際的色彩，不僅增加了審美的效果，而且導致增加表現性。這樣的話，材料就不再從屬於某個特殊而先在的、欣賞這裡所畫之人的意義（忠實的再造只能提供在一個特定時刻展示的歷史典型），而是重新構造與組織，以表現藝術家對於這個人的整體的想像性視像。

在對繪畫的種種誤解之中，沒有什麼比對素描的性質的誤解更為常見的了。那些學會認識事物卻不會審美地感知的人，會站在一幅波提切利、艾爾·格列柯或塞尚的畫前，說道：「可惜畫家從未學會素描。」然而，素描也許恰恰是這些藝術家的特長。巴恩斯博士指出了繪畫中素描的真正功能。[6]這不是一個取得一般的表現性的手段，而是一種非常特別的表現價值。它不是一個透過準確的輪廓與確定的明暗達到幫助認知的手段。畫是抽出（draw out），是提取出題材必須對處於綜合經驗中的畫家說的東西。此外，由於繪畫是由相關的部分組成的整體，每一次對具體人物的刻畫都被引入（be drawn into）一種與色彩、光、空間層次，以及次要部分安排等其他造型手段的相互加強的關係之中。[7]從實際

[6] 這裡的巴恩斯博士係指 Albert Coombs Barnes (1872-1951)，美國防腐劑阿吉樂的發明者，美術作品收藏家。本書卷首題詞和序言中均提及此人。——譯者

[7] draw 和 paint 在漢語中都可譯為動詞的「畫」，而 drawing 和 painting 在漢語中都可譯為「繪畫」。在英語

事物的形體上看，這種綜合也許會，並且實際上是一種物理上的扭曲。[8]用於精確地再造一個具體形體的線性輪廓在表現性上必然是有限的。它們或者只是，如像人們有時說的那樣，「現實主義地」表現一件事物，或者表現已一般化的事物的種類，透過它們，我們認識到所屬的物種——人、樹、聖徒，或其他事物。審美地「勾畫」的線隨著表現性的相應增加，會實現許多功能。它們體現量、空間和位置，以及實體與運動的意義；它們進入到圖畫的所有其他部分的力量之中，並且產生將各部分聯繫在一起，以使整體的價值充分地表現出來的作用。並非僅僅是製圖的技巧可以使得所有這些功能。相反，在這方面，孤立的技巧實際會導致一個結構，在其中線性的輪廓自身得到突出，卻破壞了作品作為一個整體所具有的表現性。在繪畫的歷史發展中，由素描所決定的形體，經歷了一個從令人愉悅地表示一特定對象到成為一個多層次和色彩間和諧融合關係的穩步發展過程。

[8] 中，draw 是畫出線條，這個詞的還有「拉」、「牽」、「抽取」等意義，作者在此將這些意義聯繫起來論述。因此，這裡的翻譯依上下文，將 draw 有時譯為「畫」、「勾畫」，有時譯為「抽」、「引」（取「牽引」的意思），而將 drawing 譯為「畫」或「素描」。——譯者

巴恩斯：《繪畫中的藝術》，第八六頁和第一二六頁，以及《馬蒂斯的藝術》中論素描的一章，特別是第八一—八二頁。

相對於前面說的關於表現性和意義的內容而言，「抽象」藝術也許看上去像是一個例外。有人認爲，抽象藝術作品根本就不是藝術作品，而另有人則認爲，抽象藝術作品是藝術的極致。後一種人根據抽象藝術品在字面意義上與再現的距離來對它們進行估價；而前一種人則否認它們具有任何表現性。我想，可以從巴恩斯博士以下的話中找到這個問題的解決辦法：「當形式不再成爲實際存在的事物的形式時，對實際世界的參照並沒有從藝術中消失，就像科學不再談論土、火、氣與水，而代之以『氫』、『氧』、『氮』、『碳』等較難認識的東西時，客觀性沒有從科學中消失一樣。……當我們不能在一幅圖畫中發現任何具體對象的再現時，它所再現的，也許是所有具體的對象都共有的性質，如色彩、廣延性、堅實性、運動、節奏等。所有具體的事物都擁有這些性質；因此，在所有事物可見本質中發揮示範作用的東西會制約情感的解決，個性化的事物以更爲專門的方式誘導這種情感的解決。」[9]

簡言之，藝術並非由於它將事物之間以可見的形式描繪出來，不再表示由各種關係組成的特殊性，而只是表示組成整體所必要的關係，就不是表現的。每一個藝術作品都在某種程度上從所表現對象的特殊特徵進行「抽象」。否則的話，它就只是透過精確的摹

【9】《繪畫中的藝術》，第五二頁。這一思想的起源被歸之於伯邁耶（Buermeyer）博士。

仿，創造出一種事物本身出現的錯覺而已。靜物畫的題材，歸根結柢，是高度「現實主義的」——餐布、盤子、蘋果、碗。但是，夏爾丹或塞尚根據天生在視覺中令人愉悅的線條、平面和色彩的關係來顯示這些材料。沒有某種程度的從其物理存在中的「抽象」，就不可能出現這種重新整理。確實，將三維的物件呈現在二維平面上的努力，本身就要求將這些物件從它們所存在的一般狀態中抽象出來。對於究竟應抽象到什麼程度，沒有先驗的規定。在藝術中，「檢驗布丁的辦法是吃掉它」的老話同樣適用。在塞尚的靜物畫中，有一個物體實際上已經漂浮了起來。然而對於一個具有審美眼光的觀察者來說，表現性不但沒有降低，而且反而提高了。它推進了一個每個人在看一幅畫時都認為是天生就有的特徵，即在繪畫中，沒有什麼物體在物質上被其他物所支撐。物件的動感表現，儘管暫時保持著平衡，卻由於從物質的與外在的可能狀況抽象出來而得到了強化。「抽象」通常與獨特的理智活動聯繫在一起。實際上，它存在於每一件藝術作品之中。科學與藝術對抽象所具有的興趣與所服務的目的各不相同。在科學中，正像前面所規定的那樣，它只是為了有效的陳述；在藝術中是為了物件的表現性，因此，藝術家自身的存在與經驗決定了什麼應該表現，以及所出現的抽象的性質與範圍。

藝術涉及選擇，這是一個得到普遍接受的觀點。缺乏選擇或注意力散漫導致沒有組織的混合物。選擇被興趣所支配；而興趣是無意識但卻有機地對待我們生活於其中的紛繁複

[95]

雜、色彩斑斕的世界中某些方面和價值的偏見。藝術品永遠也比不上自然的無限具體性。藝術家在進行選擇時無情地按照自己的興趣邏輯行事，同時，他也順著自己的意念與方向給選擇傾向增添一些花絮或「多樣性」。有一個不能突破的限制是，必須保留某種對環境中事物性質和結構的參照。否則的話，藝術家純粹是在私人參照框架中工作，其結果是，即使出現了生動的顏色和嘹亮的聲音，也仍然沒有任何意義。科學形式與具體對象間的距離顯示出不同的藝術可以在進行它們的選擇性變化時，不失去對於客觀參照框架的參照的範圍。

雷諾瓦的裸體所提供的是沒有色情暗示的喜悅。肉體的豔麗性質保留了，甚至更加突出。但是，裸體的身體存在的狀況被抽象出去了。透過抽象並由於色彩媒介，作為實際刺激的日常與裸露身體的聯想在藝術作品中消失，過渡到了一個新的領域。審美的趨走物質的，對肉體與花朵間共同性的強調驅除了色情。那種對象具有固定而不可改變價值的觀念恰恰是一種藝術要將我們從中解放出來的偏見。正是由於習慣的聯想被去除之後，事物的內在性質才帶著驚人的活力與新鮮性而展示出來。

我感到，醜在藝術品中的位置這個有爭議的問題，如果放到這個語境中來看的話，也會得到解決。「醜」字與它所適用的對象間關係存在於習慣性的聯想之中，這種聯想逐漸顯得像是某個對象的固有部分。這對出現在繪畫與戲劇中的醜卻不適用。由於在一個具有其自身表現性對象中的浮現，就有了一種變化：雷諾瓦的裸體就是這個例子。某種在其他

的、通常的狀況下醜的東西會使人感到厭惡，但在被抽取出來後，就得到了美化，成為一個表現性整體的一部分。在這個新的框架中，對以前的醜的對照恰恰增加了刺激、活潑的因素，並且，以一些嚴肅的質料、以一種幾乎令人難以置信地方式，增加了意義的深度。

悲劇以獨特的力量在結尾時給我們留下一種和諧感而不是恐怖感，這構成了一個最古老的文藝爭論的主題。[10]我引用一個與現在的討論有關的理論。塞繆爾·詹森說道：「悲劇快樂來自於我們的虛構意識；如果我們想謀殺和背叛是真實的，它們就不再能使我們愉快了。」這一解釋似乎是按照這樣一個模式構造出來的：一個孩子說，大頭針救了好多人的命，「原因是他們沒有把它們吞下去」。在戲劇事件中現實的缺席，確實是悲劇效果的否定性條件。但是，虛構的殺人並不因此就使人愉悅。正面的事實是，將一個特殊的主題從它的實際語境中移出來，進入一個新的整體，並成為它的一個組成部分。在新關係中，

【10】我情不自禁地想起人們為亞里斯多德的宣洩（catharsis）思想所作的大量獨創的解釋，產生這些解釋的原因，主要在於人們對這個話題的迷戀，而不是亞里斯多德賦予它的意義的精妙。人們提出的六十多個意義，從他自己的話本身來看，似乎是不必要的。他說的是，人們釋放出過剩的情感，以及由於宗教音樂治療處於宗教狂熱中的人，就像「人用藥來治療一樣」，因此，過分地小心和憐憫，以及所有情感過分強烈的後果，都被悅耳的音調淨化了，最後的寬慰是令人愉快的。

它取得新表現、它成為一個新質設計中質的部分。科爾文[1]在引用前面這段詹森的話之後，補充道：「我們在觀看《皆大歡喜》中的擊劍比賽時所具有的特殊意識也是如此，它依賴於我們的虛構意識。」在這裡，我們也是將一個否定性的條件當作一個肯定性的力量來對待。「虛構意識」是一種表現某種其本身具有強烈的肯定性的東西的間接方式：對一個綜合整體的意識使一個事件在其中獲得新的質的價值。

在討論表現的動作時，我們看到，直接發洩的動作轉變為表現的動作，依賴於阻止直接顯現，並將之轉入到一個與其他的衝動相互協作的管道之中的條件的存在。禁止原始而生糙的情感不是對它的壓制；在藝術中，制約並不等同於阻礙。衝動為相伴的一些趨向所修正；而這種修正附加到意義之上——意義是整體，而修正所提供的，是這個意義的一個組成部分。在審美的知覺中，存在著兩種平行而相互協作的反應方式，這些方式與直接的發洩轉變為表現的動作有關。這兩種從屬與加強的方式說明了所知覺的物體的表現性。透過這些手段，一個獨特的事件不再是一個對直接行動的刺激，而成為一個知覺對象的價值。

這些平行因素中的第一個，是先在的運動配置。一位外科醫生、一位高爾夫球手、

【1】指悉尼‧科爾文（Sidney Colvin, 1845-1927），英國藝術和文學批評家，著有多部藝術和文學史著作，編輯了斯蒂文森的書信集。——譯者

一位球隊隊員，以及一位舞蹈演員、畫家、小提琴手都具有某種身體的運動系統，並受它們的控制。沒有它們，就不能做出具有複雜技巧的動作。一位狩獵生手見到所追逐的獵物時，會激動而不知所措。他沒有一系列準備和等待等有效的動力反應的組合。因此，他的行動傾向間相互矛盾、相互阻礙，其結果是忙亂不堪。狩獵老手面對獵物也會激動，但是他會排除情感，將他的反應引導到事先準備好的程序上：把握住眼手一致，看準槍的瞄準器等。如果我們代之以一位畫家或詩人，他在一個綠色而灑著點點陽光的森林裡突然見到一隻漂亮的小鹿時，也會有一個從直接的反應轉向其他途徑的變化。他沒有準備好去射擊，但他也沒有使他的反應無目的地瀰漫到全身。出於先前的經驗，這種動力協調立刻將他對當時情況的知覺變得更為敏銳、更為強烈，並將賦予它深度的意義結合進去，同時，它們也使所見之物落入一種合適的節奏之中。

我曾從行動者的角度作了闡述。但是，從知覺者的方面來看，類似的思考也完全行得通。對於那些真正看繪畫、真正聽音樂的人來說，必須事先就準備有間接與附屬的反應途徑。這種運動準備是任何特殊藝術門類中的審美教育的主要部分。知道看什麼和怎麼看，從運動配備方面講是需要做準備的。一位有技藝的外科醫生是能夠欣賞另一位外科醫生的手術技巧的人；他在內心帶著同感地重複這些動作，儘管沒有公開表露出來。知道一點鋼琴家的動作與鋼琴所奏出的音樂間關係的人，會聽到某些不知道這種關係的人聽不到的東西——就像專業的演奏家在讀樂譜時「用手指敲」音樂一樣。在看繪畫創作時，人們並不

一定要充分知道如何調色、如何用筆將顏料畫到畫布上。但是，人們必須知道，存在著運動反應的確定的途徑，這部分是由於天生的構造，部分是由於透過經驗得到的教育。情感的激發也許與知覺行動無關，就像狩獵生手不知所措的行動一樣。說情感缺乏合適的運動操作程序，就會失去方向，混亂而扭曲知覺，這是不過分的。

但是，要想與確定的運動反應程序協調，還需要某種東西。在劇院裡，一個沒有準備的看戲者也許想非常想要在所發生的劇情中扮演一個積極的角色，像他在實際生活中所做的那樣，幫助正面主角挫敗壞人，以至於他不能好好地看戲。但是，一位厭世的批評家也許會讓訓練出來的技術反應（歸根結柢仍是一種運動）模式控制自己，從而儘管他熟知所需要的另一個因素是，從先前的經驗抽取出來的意義與價值與藝術作品直接呈現出來的性質融爲一體。技術性的反應如果不與這些提供的二級材料保持平衡的話，就是純粹技術的，物件的表現性就是極其有限的。但如果過去經驗的相關材料沒有與詩或畫的性質直接混合，它們就只是外在的提示，而不是物件本身的表現性的一部分。

我避免使用「聯想」一詞，這是因爲傳統的心理學認爲，所聯想到的材料與激起它的直接的色彩與聲音仍保持著相互分離的狀態。它不接受完全融合，從而不接受將兩方面的因素結合成一個整體可能性。這種心理學認爲，直接的感性性質是一種東西，而它所召喚或提示的思想與意象，則是另一種獨特的精神存在。建立在這種心理學上的審美理論，也

許會相互滲透，形成一個整體，在其中，當下的感覺性質賦予實現的生動性，而所激起的材料提供內容與深度。

這裡所涉及的東西對於哲學美學來說比起它初看上去要重要得多。存在於直接感性物質與由於先前的經驗而結合的東西之間的關係問題，直接觸及到一物件的表現性問題的核心。看不到所發生的並非外在的「聯想」，而是內在的與內部的綜合，導致了兩個相互對立，但卻同樣錯誤的關於表現的性質的觀念。按照其中的一個觀念，審美的表現性從屬於直接的感性性質，提示所增加進去的不過是那些使它變得更加有趣的東西，這些東西不能成爲它的審美存在的一部分。而另一種觀念則走一條相反的路，將表現性完全歸因於所聯想到的材料。

線條僅作爲線條所具有的表現性，可以作爲審美價值本身，並由於其本身而屬於感官特性的證明；線條的地位可以用來對理論進行檢驗。不同種類的線、直線與曲線、直線中的水平線與垂直線、曲線中封閉的、低垂的與上揚的線，都各自具有直接的審美性質。對於這個事實沒有什麼爭議。但是，這裡所涉及的理論卻認爲，對它們的獨特表現性進行解釋時可以不涉及任何直接感覺機制以外的材料。這種理論認爲，一根直線的單調僵硬，是由於眼睛傾向於變換方向，以曲線方向運動，因此當它被迫做直線運動時，所獲得的經驗就是不愉快的。另一方面，曲線則由於它符合眼睛自身運動的自然傾向而令人愉快。

可以承認，這一因素確實與經驗的單純愉快或不愉快有關。但是，表現性問題未被觸

及。儘管視覺機制可以在剖析中被孤立出來，但是，它絕不是孤立地在發揮作用。它在運作時，與伸手去接觸物，摸索它們的表面，定向操作，引導它位移聯繫在一起。這一事實導致了另一個事實，感性性質透過視覺機制爲我們所接受，是同時與那些透過相伴的活動爲我們所接受的對象緊密聯繫在一起的。看上去圓是球的性質；感知到的角，不僅是眼睛運動的變化的結果，而且是所觸摸到的書和盒子的性質；曲線是天穹、建築物的拱頂；水平線被看成是大地的延伸，看成是我們周圍東西的邊。這一要素是持續而不可避免地存在於我們每一次眼睛的使用之中，因此，對於線的視覺經驗性質不可能只是指眼睛的活動。

換句話說，自然並不孤立地向我們呈現線條。在被經驗之時，它們是物件的線條、物件的邊界。它們限定形體，而我們一般透過形體來認識我們周圍的物件。因此，甚至在我們試圖忽視其他的一切，而只是孤立地將目光盯住它們時，線條也承載著它們只是其組成部分物件的意義。它們是爲我們限定的自然景色的表現。線條在劃分和限定物件的同時，也組裝和聯結物件。一個碰到尖銳而突出的牆角的人，就會意識到「銳」角一詞的貼切性。具有寬廣延伸線條的物件常常具有多孔的特性，看上去顯得笨拙，我們將之稱爲「鈍」。這就是說，線條表達事物相互作用，以及對我們作用的方式；表達當物件在一起產生作用時，就相互加強或相互干擾。由於這個原因，線條搖擺、挺立、偏斜、扭曲、威嚴；由於這個原因，它們甚至在直接知覺中就具有道德表現性。它們講求實際而又抱負遠大；親近而又冷漠；吸引人而又拒斥人。在它們身上，具有物件的特性。

線條一慣的特性，甚至在努力將線條的經驗與其他一切孤立開來的實驗中，也不能被排除。線條所限定的物件的特性以及與線條相關的運動的特性已經太深地嵌在線條裡了。這些特性與多種多樣的經驗形成了共振的關係，我們在關注物件時，甚至都意識不到線的存在。不同的線條和不同的線條關係在下意識中充滿著我們在每一次與周圍世界接觸時的所作所為形成的價值觀。繪畫中的線與空間關係的表現性只有在這個基礎上才能被理解。

第二種理論否認直接的感覺性質具有任何表現性；這種理論認為，感官只是外在的載體，透過這種載體，其他的意義被傳達給我們。維農·李[12]，一位無疑具有敏感性的藝術家，對於這個理論作最為完整的論述。她的理論儘管與德國人的移情理論有共同之處，卻以某種方式避免那種思想，即我們的審美知覺是將對於物件特性的內在摹擬投射到物件上，在我們注視物件時，這種特性就戲劇性地起作用。實際上，這一理論不過是古典的再現理論的一種泛靈論式的翻版而已。

照維農·李以及美學領域裡的其他人看來，「藝術」表示一組活動，它們分別具有記錄、構造、邏輯與交流的性質。藝術就其本身而言，並非審美。這些藝術的產品成為審美

【12】維農·李（Vernon Lee, 1856-1935），英國藝術家與批評家，原名是瓦奧萊特·佩吉特（Violet Paget），維農·李是她的筆名。她著有《美與醜》、《論美》等著作，在當時曾有過一定影響。朱光潛曾在《西方美學史》中專門介紹她的思想，見該書人民文學出版社，一九七九年版，第六二〇—六二三頁。——譯者

的，是「適應了一種完全不同的欲望，它具有自身的原因、標準和要求」。這種「完全不同的欲望」是對形體的欲望，而這種欲望是由對滿足我們的動力影像方式的一致性的需要而出現的。因此，像色彩與聲調這些直接的感覺性質是無關緊要的。對形體的要求在我們的運動表象重新展現、體現在一個對象中的關係時得到了滿足，例如，像「急劇匯合的線條與精巧地表現出來的山峰輪廓的扇狀組合，時而升上頂峰，時而墜落又快速地升起，留下長而陡峭、凹陷的曲線」。

感官的性質被說成是非審美性的，這是因為，與我們積極地確定的關係不同，它們強加在我們身上，有壓倒我們之勢。有價值的是我們做了什麼，而不是我們感受到了什麼。在審美中發揮根本作用的東西是我們自己的起始、游動、回到出發點、把握過去、帶著它前行等精神活動；是注意力向後與向前的運動，因為這些動作是由於運動表象的機械作用而完成的。所產生的關係是對形體的限定，而形體說到底不過是關係而已。它們「將否則的話就是無意義的感覺的並置與前後組合變成爲有意義的，甚至在作爲其組成部分的感覺完全改變以後，還能被人記住與認出的實體，也就是說，將它們變成爲形體」。其結果就是在真正意義上的移情。這種移情不是「直接處理情緒與情感，而是處理進入到情緒與情感之中，並由此而得名的活動狀態。……形形色色，形成多種多樣結合的曲線、弧和角所構成的戲劇性事件，並不發生在由石頭和色彩所體現出來的受到注視的形體上，而僅僅發生在我們自身之中。……由於我們是它們的僅有的真正表演者，這些線條的移情式戲劇性

事件註定會對我們產生影響，對我們生活需要和習慣或者起加強或者起阻礙作用」（著重號係引者所加）。

就其在區分感覺與關係、質料與形式、能動與受動、經驗的階段，以及對當它們被區分開時會發生什麼的邏輯陳述而言，這種理論是十分重要的。對關係的作用，以及我們的活動性（後者在生理上與我們的運動機制的所有可能性聯結在一起）的認識，與那種將感覺的性質僅僅理解為被動地接受和經歷的理論相比，是受歡迎的。但是，一種將繪畫中的色彩看成是與審美無關，堅持音樂中的音調只是審美關係附加在其上的某種東西的理論，似乎根本用不著去駁斥。

這兩種理論透過相互批判而互補。但是，審美理論的眞理不能透過機械地將一種理論疊加在另一種理論之上而達到。藝術對象的表現性是由於它呈現出一種感受與行動材料的徹底而完全的相互滲透，而這裡的行動包括對我們的過去經驗材料的重新組織。在這種相互滲透中，這裡的行動不是透過外在的聯想，也不是強加在感覺性質之上。此對象的表現性是報告與慶祝我們所經歷的東西，與我們的注意性知覺活動所帶進來的、我們透過感覺所接受的東西之間的完全融合。

這裡所涉及的對我們的生命需要與習慣的加強值得注意。這些生命需要與習慣是純粹形式的嗎？它們是能夠僅僅憑藉關係而使人滿意，還是要求補充色彩與聲音這些質料？後者似乎是被含蓄地接受了，當維儂·李繼續說，「藝術遠不是向我們傳達眞正的生活感

[103]

受，而是向我們提供在我們日常實際生活中太少、太小、太混雜的靜謐生活的樣本，對之進行強化和擴大」時，情況確實是如此。但是，藝術所強化和擴大的經驗既不僅是存在於我們自身中，也不是由物質外的關係組成。一個生物既是最活躍，也是最鎮靜而注意力最集中時，正是他最全面地與環境交往時，這裡感覺材料與關係達到了最完全的融合。藝術在退回自身時，就不會增強其經驗，而這種退縮所導致的經驗也不會是表現性的。

兩種所考慮的理論都將活的生物與它在其中生活的世界分開；生命，當它們由於心理學而圖式化時，透過一系列相關聯的做與受的相互作用，成為運動和感覺。第一種理論在從世界的事件與場景中孤立出來的有機活動中找到了某些感情的表現性質的原因。另一種理論透過在「形體」中體現運動關係，將審美因素定位於「僅僅存在於我們自身中」。但是，生活過程是持續的；這具有持續性，是因為這是一個永恆的作用於環境與被環境所作用的過程，伴隨著處於所做與所受間的關係的體制。因此，經驗必然是累積性的，而它的主題由於其累積的連續性而獲得表現性。我們所經驗的世界成為自我的一個組成部分，它對未來的經驗起作用，也受著未來經驗的影響。作為物質性的事件，所經驗的事物與事件經歷了、也過去了。但是，它們的意義與價值中的某些東西被保留下來，成為自我的組成

部分。透過與世界交流中形成的習慣（habit），我們住進（in-habit）世界。[13]它成了一個家園，而家園又是我們每一個經驗的一部分。

那麼，經驗的對象怎麼能避免變得具有表現性呢？然而，冷漠與遲鈍在對象外建了一個外殼，將這種表現性隱藏起來。熟悉導致不關心，偏見使我們目盲；自負使人倒拿望遠鏡，將對象的重要性看小，而將自我的重要性誇大。藝術揭開了隱藏所經驗事物之表現性的外衣；它催促我們不再處於日常的鬆解狀態，使我們在體驗我們周圍世界的多樣性質與形式的快樂之中忘卻自身。它截取在對象中所發現的每一片表現性的影子，並將它們安排進一個新的生活經驗之中。

由於藝術的對象是表現的，它們發揮傳達作用。我不是說，向別人傳達是藝術家的意圖。但是，這是他的作品的結果——如果作品在別人的經驗中起作用的話，它確實只能存在於傳達之中。如果藝術家要想傳達一個特別的資訊，他就因此而會限制他的作品對別人的表現性——不管是他希望傳達一種道德訓誡，還是賣弄他的聰明，都是如此。就所有要說出點新東西的藝術家而言，對直接觀眾反應的漠不關心是一個必要的特徵。但是，他們深深地為一個信念所鼓舞：由於他們僅只能說出他們不得不說的東西，問題就不是在於他

<hr/>

【13】作者在這裡用了一個雙關語。習慣（habit）與居住（inhabit）具有同一詞根，共同來自古拉丁語的 *habitus*，原義是擁有。——譯者

們的作品，而是由於接受者視而不見、充耳不聞，可傳達性與普及性無關。

在此，我不得不說，托爾斯泰關於直接的感染性可用來檢驗藝術性質的話在很大程度上是錯誤的，他所說的只有那種材料才能傳達的話也是狹窄的。但是，如果延長時間跨度的話，確實，除了有人在傾聽時被感動的情況以外，沒有人會在說話時更有說服力。正如托爾斯泰所說，那些被感動的人會覺得，作品所表現的彷彿是某種一個人自己渴望去表現的東西。同時，藝術家在向觀眾進行傳達時，是在創造觀眾。最終，在一個充滿著鴻溝和圍牆，限制經驗的共用的世界中，藝術作品成為僅有的、完全而無障礙地在人與人之間進行交流的媒介。[14]

【14】作者在這裡引述了列夫·托爾斯泰的《什麼是藝術？》一書中關於藝術的觀點。這些觀點在下面一段話中得到集中體現：「在自己心裡喚起曾經一度體驗過的感情，在喚起這種感情之後，用動作、線條、聲音以及言詞所表達的形象來傳達出這種感情，使別人也能體驗到這同樣的感情——這就是藝術活動。」（豐陳寶譯）——譯者

第六章　實質與形式

由於藝術對象是表現性的，它們是某種語言。更確切地說，它們是許多種語言。每一門藝術都有自己的媒介，而這種媒介特別適合於某一種交流。每一種媒介都表述某種用任何其他的方式都不能這麼好、這麼完整地表達的東西。日常生活的需要賦予一種交流，即說話，以實際最重要的地位。不幸的是，這一事實給予大眾一種印象，即表現在建築、雕塑、繪畫，以及音樂中的意義可以被翻譯爲語詞，這些意義在翻譯後縱有損失，也不會太大。實際上，每一種藝術都有自己的語言方式，不能在用另一種語言傳達其意義時還保持原樣。

語言只在它被聽與被說時才存在。聽者是不可缺少的一員。藝術作品只有在它對創作者以外的人的經驗產生作用時，才是完整的。因此，語言中存在著邏輯學家所說的三合一關係。存在著說話者、所說的質料與所說的對象。外在的物件、那藝術產品，是藝術家與聽眾之間的聯繫環節。甚至當藝術家獨自工作時，所有這三個要素也都存在。作品擺在藝術家面前，不斷發展，而藝術家不得不替代性地充當受眾的角色。只有在他的作品像一個人向他敘述親眼所見那樣打動他時，他才能將它表述出來。他像一個第三者可能注意和闡釋的那樣去觀察和理解。據說馬蒂斯曾說過：「當一幅畫完成以後，它就像一個新生的孩子一樣。藝術家自己也必須花時間去理解它。」要想把握一個孩子存在的意義，我們必須與他生活在一起，對於藝術品，我們也必須如此。

所有的語言，不管它用什麼媒介，都涉及說了什麼與怎麼說的，或者說，實質與形式

這兩個要素。關於實質與形式，一個大問題是：是資料先已完成，再尋求發現一個後來才有的、體現它的形式，還是藝術家的全部創造努力在於賦予材料以形式，從而使之在實際上成為一件藝術作品的真正實質？這個問題具有深遠的影響。對它的回答決定了對許多其他審美批評爭議的回答。是否存在著一種屬於感覺材料的審美價值，而另一種審美價值屬於使這些材料變得具有表現性的形式？是所有的話題都適合於被審美地處理？「美」是形式的另一個名稱，它像一種超越的本質一樣從外部降臨到材料之上，還是僅僅只有其中的一部分，由於其內在的特別性質而適合於這種處理呢？審美意義上的形式是某種從一開始就獨特地劃分出物件的領域，被稱為審美的東西，還是每當一個經驗達到其完全的發展時所出現東西的一個抽象的名稱？

所有這些問題，在前面三章的討論中實際上都已提到，並已暗示了答案。如果一件藝術品被當作自我表現，並且，這裡的自我被認為是某種獨立地完成而自滿自足的東西，那麼實質與形式當然就是分離的。不言而喻，用來包裹自我暴露的東西，是外在於所表現的東西的。兩種東西中不管哪一種被當作是形式，哪一種被當作是實質，這種外在性都存在。同樣，如果沒有自我表現，沒有個性的自由活動，產品就必然僅僅是一個物種中的一個實例：它缺乏只有在事物個體以其自身的原因而存在時才可被發現的新鮮性和獨創性。這是研究形式與實質的關係問題的一個出發點。

一件藝術作品所賴以組成的材料屬於普通的世界，而不是屬於自我，然而，由於自我以一種獨特的方式吸收了材料，並以一種新構成的物件形式將之重新發送到公眾世界中去，因而在藝術中存在著出自我表現。其結果，這個新的物件也許在接受者那裡會有類似的對古舊而普通材料的重構與再造，並因此最終形成所公認的世界的一部分──成為「普遍的」。所表現的材料不可能是私人的；否則就會出現一種瘋人院狀態了。但是，所說的方式是個性化的，並且，如果產品是一件藝術作品的話，是不可重複的。生產方式的同一性是機器生產的特徵，而審美的特徵則具有學術氣。由於一般材料所呈現的方式使之變成一種新鮮而具有活力的實質，一件藝術作品的性質是獨一無二的。

對於生產者適用的道理，對於接受者也同樣適用。接受者也可以學究式地觀看，尋找與他所熟悉的東西的相同之處；或者學者式地、迂腐地尋找適合於他想要寫的一段歷史、一篇文章的材料，或者傷感地尋找某些情感上珍貴的主題的例證。但是，如果他審美地知覺，他將創造一個具有全新內在的題材和實質的經驗。英國批評家A‧C‧布拉德利[1]曾說過：「一首首的詩（poem）組成了作為總稱的詩歌（poetry），我們會照它實際存在的樣子來考慮一首詩；而一首實際上的詩是我們在讀詩時所經歷的一連串經驗──聲音、

【1】 布拉德利（Andrew Cecil Bradley, 1851-1935），英國文學評論家、莎士比亞研究家、新黑格爾主義者。中文又譯為布拉德雷。──譯者

[108]

意象、思想。……一首詩是在數不清的程度上存在著的。」同樣，它以無數的性質或種類存在，由於其「形式」，或者由此所帶來的反應方式的不同，沒有兩位讀者具有同樣的經驗。一首新詩是由每一位詩意地閱讀的人所創造的。生糙的材料並不具有獨創性，這是因為，我們畢竟生活在同樣的舊世界之中。每一個個人在發揮其個性時，帶進了一種觀看與感受的方式，這種方式與舊材料的相互作用時創造出了某種新的東西，某種以前沒有存在於經驗之中的東西。

一件藝術作品，不管它多麼古老而經典，都只有生活在某種個性化的經驗中，才算是實際上，而不僅僅潛在地是藝術作品。作為一張羊皮紙、一塊大理石、一張畫布，它歷經時代滄桑，卻始終如一。但是，作為一件藝術作品，在每次對它進行審美經驗時，都再創造一次。在涉及音樂樂譜的演奏時，沒有人懷疑這個事實；沒有人認為，紙上的線與點有什麼超出喚起藝術作品的記錄手段之外的特點。但是，同樣的道理也適用於作為建築的帕德嫩神廟。問一位藝術家他的作品的「眞正的」意義是什麼，是荒謬的：他自己會在不同的日子和一天的不同的時間裡，在他自身發展的不同階段，從作品中發現不同的意義。如果他能夠說清楚的話，他會說「我就是那個意思，而那個是指，你或者任何一個人能夠眞誠地，即根據你自己的生命經驗，從中得到的意思。」任何其他的思想都使藝術作品所自我炫耀的「普遍性」等同於單調的同一性。帕德嫩神廟，或者其他任何作品，都由於能持續地激發新的個人經驗的實現而成為普遍的。

在今天，任何人都不可能與當時虔誠的雅典公民獲得同樣的對於帕德嫩神廟的經驗，就像一座十二世紀的宗教塑像對於今天的，甚至一個好的基督徒的審美意義也與在過去的崇拜者眼中的意義有著很大的不同。不能成為新的「作品」不是由於它們不具普遍性，而是由於它們「過時了」。經久不衰的藝術產品也許就是由於某件事而被偶然喚起的，而這個某件事也有屬於自身的時間與地點。但是，所喚起的東西只是一個實質，它以其自身的形式而能夠進入到其他人的經驗之中，並使他們具有更為強烈而更為完整的他們自己的經驗。

擁有形式，指的是這樣的意思：它標示出一種構想、感受與呈現所經驗的材料的方式，從而使之在那些比起具有原創性的創造者來說有著較少的天才的人那裡，能夠從這些材料更容易、更有效地構築充分的經驗。因此，除了在思維之中之外，不可能在形式與實質之間做出區分。作品本身是被形式改造成審美實質的質料。[2]然而，批評家與理論家，作為對藝術產品進行反思的學者，不僅可以，而且必須區分這兩者。對拳擊或高爾夫球選

[2] 這裡直譯應為「形成審美實質的質料」，文中的翻譯保留了「形式」（form）一詞。英文的 form 這個詞既可用作名詞，也可用作動詞。作動詞時，可譯為「形成」。這裡作者故意名詞與動詞用法連用，而中文中，「形式」一詞不可用作動詞，故有此譯。這不等於說，原文中有先有形式，再將之加諸質料之上的含義，這是需要在此申明的。——譯者

手的任何熟練的觀察者，我認爲，都可在做了什麼與怎麼做之間設定一個區別——區分擊倒與出拳方式；區分球被擊出了多少碼，到達如此這般的一條線，與擊球的方式。從事實際操作的藝術家，在糾正一個習慣的錯誤，或者學習如何更好地實現一個特定的效果時，會做出一個類似的區分。然而，動作本身，嚴格說來，是由於它怎樣做而成爲它是什麼的。在動作中沒有區分，只有方式與質料、形式與實質的完美結合。

前面所引的布拉德利在一篇題爲《爲詩而詩》的文章中，對話題與實質做出了區分，而這也許會成爲我們進一步討論這個問題的一個很好的起點。我想，這個區分也許可以解讀爲在爲藝術生產的質料與藝術生產中的質料之間的區別。話題或「爲藝術生產的質料」能夠用藝術產品本身以外的方式來表示和描述。「藝術生產中的質料」，實際上的實質，則是藝術對象本身，因而不能用其他的方式來表現。[3]布拉德利說，彌爾頓的《失樂園》的話題是伴隨著天使的反抗而出現人的墮落——一個已經在基督徒的圈子裡流行的主題，並且很容易被任何熟悉基督教傳統的人所認同。詩的實質，審美的質料，是詩本身；即話題在經過彌爾頓的想像性處理所變成的東西。同樣，人們可以用語詞向別人講述《古舟子

【3】 這裡的材料、質料、話題、主題、題目、標題、題材和實質，原文分別是 material, matter, subject, theme, topic, title, subject-matter 和 substance，這些詞很難在漢語中找到完全自然對應的詞，這裡的譯法只是強行規定它們之間的對應關係。——譯者

詠》的話題。[4]但是，要想傳達詩的實質，就必須展示全詩，讓詩本身吸引別人。

布拉德利爲詩所作的區分，也同樣適用於每一門藝術，甚至適用於建築。帕德嫩神廟

的「話題」是處女神雅典娜，雅典城市的保護神。如果有人願意取多種多樣的、大量的藝

術產品，並對它們作足夠的考慮，給每一個都確定話題，那麼，他就會看到處理同樣「話

題」的藝術作品的實質是無限多樣的。在所有的語言中，有多少詩以花，或者僅僅是玫瑰

花作爲它們的「話題」？因此，藝術產品中的變化不是任意的；它們不是從想要生產出某

種新而驚人的東西的未受訓練的人的未受規範的意欲開始的，甚至一些相當革命的人（正

像一派批評家總是設想的那樣）也是如此。它們就像世界上的普通事物一樣，不可避免地

被不同文化和不同個性的人所經驗。對於西元前四世紀的雅典公民來說具有重大意義的話

題，在今天看來，不過是一個歷史事件而已。一位英國十七世紀的新教徒也許完全能品嘗

彌爾頓史詩的主題，但卻不贊成但丁《神曲》的題目與場景，從而不能欣賞後者的藝術性

質。今天，一位「不信教者」也許恰恰由於不關心它們的題材，而成爲在審美上對這些詩

最爲敏感的人。另一方面，許多繪畫觀察者今天已經不能正確地根據其內在的造型價值來

[4] 《古舟子詠》（The Rime of the Ancient Mariner, 1798），英國詩人柯爾律治（Samuel Taylor Coleridge, 1772-1834）的著名詩作。這首詩敘述一個老水手違反生之原則射死信天翁，經受肉體和精神上的懲罰，最後看到人類生命正常的創造過程和宇宙的內在和諧。——譯者，參考《大英百科全書（國際中文版）》。

對待普桑的畫，原因在於對他的古典主題的陌生。

正如布拉德利所說，話題是處於詩之外的；實質是在它之內的；更正確地說，它就是詩。然而，「話題」本身也在一個很廣的範圍之中變動。它也許不過是一個標籤而已；它也許是喚出作品的誘因；或者，它也許是當生糙的材料進入藝術家的新的經驗之中，並得到變化的題材。濟慈和雪萊關於雲雀與夜鶯的詩很有可能並非以這些的歌聲爲唯一的誘因刺激。那麼，爲了清晰起見，有必要不僅將實質與主題或題目區分開來，而且將這兩者與先前題材區分開來。《古舟子詠》的「話題」是一個水手殺死了一隻信天翁，以及隨後發生的事。它的質料則是詩本身，它的題材是一位讀者帶有的與一個活的生物有關的所有殘忍與憐憫的經驗。藝術家自身很少獨自從一個話題開始。如果他這麼做的話，他的作品就幾乎肯定會矯揉造作。開始出現的是題材，然後是作品的實質或質料，最後決定題目或主題。

先行的題材並非立刻在藝術家的心中變爲一件藝術品中的質料。它有一個發展過程。正如我們已經看到的，藝術家由於他以後所做的事而發現他在向何處去；也就是說，原初與世界的接觸所產生的刺激與興奮經歷了不斷的變化。他所達到的質料的狀態要求去實現，並且它構成了一個限制進一步活動的構架。在將題材變爲藝術作品的實質本身的過程發展時，最初描繪的事件與景觀也許會被放棄而被其他事件與景觀所取代，透過吸入那激發原初刺激的優質材料而被吸收進去。

另一方面，主題或者話題除了服務於實際辨認的目的之外，也許一點也不重要。我有一次看到發表關於繪畫方面的演講的人，透過展示一幅立體主義繪畫，並讓觀眾猜畫的是什麼，而賺取了觀眾的廉價的笑聲。然後他說出了畫的題目——彷彿那或者是畫的題材、或者是它的實質。藝術家由於某種他自己最知道的原因而給他的畫貼上標籤，是要「震懾資產階級」（pour epater les bourgeois），或者由於這個原因，或者是由於以某個歷史人物的名義而具有某種性質上微妙的聯繫。講演人與觀眾的笑所暗示的是，題目與所見到的繪畫的明顯不一致，以某種方式成為後者的審美性質的反映。沒有人會允許他對帕德嫩神廟的感受會由於他恰好不知道用作該建築物名稱的這個詞的意義而受到影響。然而，比起演講中所描述的事來說，謬誤更多而更複雜地以多種方式存在著，在繪畫中尤其是如此。

名稱可以說是社會性的。它們將對象區分開來，以便容易指稱，因此，貝多芬的一部交響曲被稱為「第五」，或當提香的畫被稱為「下葬」而提及時，誰都知道說的是什麼。[5] 華茲華斯的一首詩可以用它的名字來表示，但它亦指可在某版本中的某一頁中找到的，被稱為《露西‧格雷》的那首詩。[6]倫勃朗的畫可以叫《猶太人的婚禮》，也可以說

【5】貝多芬的「第五」即指他的《第五交響曲》。提香的「下葬」是指義大利文藝復興時期畫家提香的悲劇題材名作《基督下葬》（Entombment, 1526-1532），現藏巴黎羅浮宮。——譯者

【6】華茲華斯的《露西‧格雷》發表於一八〇〇年，詩中提到，露西‧格雷是一個可愛的小女孩，在一次暴風

就是在阿姆斯特丹畫廊裡一個特別的房間的某面牆上掛的那幅畫。音樂家通常用數字來稱他們的作品，也許再標注一下音調。畫家喜歡模糊的標題，因此，藝術家也許是無意識地努力從一種將某一藝術對象與聽眾和觀眾根據過去經驗來認知的景色或事件程序聯繫起來的一般傾向中逃離。一幅畫也許會僅在目錄上登上「黃昏時分的河」。儘管那樣，許多人仍會認爲他們必定將把對曾在那特定時間裡所見到的河的回憶帶到對它的經驗之中。但是，在這樣處理時，繪畫就此而言不再是一幅繪畫，而成了目錄冊或文檔，彷彿是一幅爲了歷史或地理目的，或爲偵探工作所拍的彩色照片。

這裡所作的區分是初步的；但是，它們卻是基本的美學理論上的區分。在結束話題與實質的混淆時，像前面已經討論過的有關再現的模糊也會結束。透過描繪觀光客在畫廊中邊走邊說，「這幅畫多麼像我的表兄弟，」或者那幅畫是「我出生地的圖像，」以及在描繪觀光客在滿足於認出一幅畫是關於以利亞[7]之後，再將這個欣喜轉移到發現下一個話

雪中走失了，她的雙親焦急地尋找她，卻沒有找到。人們至今還彷彿在荒原中看見她的身影，聽見她的歌聲。在寫這首詩之前，華茲華斯還寫過一些關於露西的詩，在一七九八～一七九九年的冬天，他曾寫《露西組詩》。研究家對露西的原型有很多的猜測，有人認為是指華茲華斯的妹妹桃樂西，但由於在詩中說露西已死，所以也不完全是桃樂西。更有可能，這只是華茲華斯想像中的一個人物。──譯者

【7】以利亞（Elijah，又拼作 Elias 或 Elia），希伯來先知，活動時期在西元前九世紀。──譯者

題上，布拉德利提醒我們注意將一件藝術作品只當作對某物的提示的普遍傾向。除非充分意識到話題與實質的根本區別，不僅偶然的訪問者會犯錯誤，而且批評家與理論家也會根據他們對藝術的題材應該以怎樣的偏見來評判藝術對象。就在不遠的過去，易卜生的戲劇被人們說成是「骯髒的」；而按照審美形式對題材修改，扭曲身體形狀的繪畫，被譴責為任意而怪誕的。畫家對這樣的一個誤解所作的正當反駁可在馬蒂斯的一段話中找到。當某人對他抱怨說，她從未看到一個女人像他畫中的女人那樣，他回答說：「夫人，那不是一個女人，那是一幅畫。」將外在的，即歷史的、道德的、情感性的，或者在已規定的恰當主題的既有規範偽裝下的題材拉進來的批評家們，也許在學識上要遠遠高於畫廊裡的解說員，他們所說的不是作為繪畫的繪畫，而大多是關於產生繪畫的機緣，以及它們所激發的情感聯想，勃朗峰[8]的雄偉或安妮·博林[9]的悲劇；但是，從審美上來說，他們處在同一水準上。

一位童年時代在農村度過的城裡人，會傾向於購買畫著吃草的牛或潺潺小溪，特別是畫著可游泳的水潭的畫。他從這些畫中獲得某些童年價值的復甦，減去伴隨著的艱辛的

【8】勃朗峰（Mont Blanc），歐洲最高峰，位於阿爾卑斯山，高四八〇七米。——譯者

【9】安妮·博林（Anne Boleyn, 1507-1536），英格蘭國王亨利八世的妻子，伊莉莎白一世女王之母，由於宮廷鬥爭受誣陷而被處死。——譯者

經歷，實際上還加上一份因與現在的富有家產對比而獲得的附加的情感價值。這些額外的東西並不出現在繪畫中。繪畫被用來作為達到那些由於其外在題材而令人愉快的情感的跳板。童年與青年經驗題材無疑是許多偉大藝術的潛意識背景。但是，要想成為藝術的實質，它必須透過所使用的媒介而變成一個新的對象，而不僅僅是以一種往事回憶的方式來提示。

形式與質料在一件藝術品中聯繫在一起，並不意味著它們是同一的。它所表示的是，在藝術作品中，它們並不作為兩個相互分離的東西出現：作品是形式化了的質料。但是，在反思進入時，它們被合理地分開，如在批評與理論中就是如此。我們隨之就被迫研究作品的形式結構，並且，為了能理智地進行這項研究，我們必須有對於形式的一般的看法。這個詞有一個習慣用法，在意義上相當於形狀或外形，由這一事實出發，我們也許對這一觀點有所把握。特別是在談到畫時，形式常被完全等同於線性輪廓形狀的圖案。這時，形狀只是審美形式中的一個因素，而不構成審美形式。在日常的知覺中，我們根據它們的形狀來認知與辨認事物；甚至詞與句子，在我們看與聽時，也具有形狀。想一想重音錯誤比任何其他類的發音錯誤更影響理解就知道了。

與認知有關的形狀並不局限於其幾何學與空間的特性。後者只有在它們從屬於適·應·一個目·標·時，才起作用。沒有在我們的心目中與任何功能聯繫起來的形狀，是不能被把握和保存的。勺子、刀、叉、日用品、傢俱的形狀成了辨識的手段，因為它們與目的具有

[114]

聯繫。那麼，在一定程度上，形狀與形式具有藝術意義上的關聯。兩者都對組成要素進行組織。在某種意義上，哪怕是一件器皿和工具的典型形狀，也顯示出整體的意義進入到各部分，並為各部分做出限定。這一事實導致像赫伯特‧史賓塞這些理論家，將「美」的源泉等同於有效而經濟地使各部分運用到整體功能上。在某些情況下，這種適合是達到極其精緻的程度，從而構成獨立於實用性思考以外的視覺的優美。這是因為，如果「笨拙」意味著在適合於一個目的的時效率不高的話，在優美中就有超出僅僅是不笨拙以外的東西。在這裡所指的形狀中，適合在本質上局限於一個目標——就像勺子的目標是把液體送到嘴裡一樣。勺子還有顯示出形狀與形式在一般情況下的不同之處。但是，這種特殊的例子附加上去的，被稱為優美的審美形式，它不受此限制。

人們已經在試圖將針對特殊目的的有效性等同於「美」或審美性質方面絞了很多腦汁。但是，這些努力是註定要失敗的，幸運的是，在一些情況下，這兩者相符合，並且人為地希望它們總是相合。對一個特殊的目的的適合，常常（總是在複雜的事務中）由思想所感受到，而審美效果直接出現在感覺知覺之中。一把椅子也許服務於提供舒適而有利於健康的座位的目的，但不同時服務於眼睛的需要。相反，如果它在一個經驗中阻礙而不是促進視覺作用，不管它如何適合於用來作為座位，它還是醜的。不存在著一種預定的和諧，它保證滿足於一套器官需要的東西會滿足所有作為經驗的參與成分的其他結構與需要的器官，從而導致完成所有因素的結合體。我們可以說的就是，在沒有干擾性語境，如為

了最大限度地追求個人利潤而生產物件的情況下，一種平衡會達到，從而物件將在整體上滿足自我——嚴格意義上的「有用」——即使某些具體的效率在這過程中被犧牲。這樣，就存在著一種動態形狀的（不同於單純的幾何外形）傾向與藝術的形式相混合。

在哲學思想史的早期，形狀在使物件的定義和分類成為可能方面的價值得到了關注，並被捕捉來作為關於形式本性的形而上學理論的基礎。由安排各部分服務於一個明確的，如勺子、桌子或杯子所具有的目的和用途的有關關係的經驗事實，被完全忽視，甚至被拋棄了。形式被當作某種內在東西，當作一物由於宇宙的形而上學結構而具有的本質。假如形狀與用途的關係被忽視的話，很容易就會走上導致這個結果的推理線索。正是透過形式——取適當的形狀之意——我們在知覺中既辨別又區分事物：椅子不同於桌子、楓樹不同於橡樹。既然我們以這種方式注意或「知道」它們，並且，由於知識被相信是對事物的真正性質的揭示，於是就得出這樣的結論：事物就是由於它們內在地具有某種形式而成為的那個樣子。

此外，既然事物由於這些形式而變得可知，就可以得出結論，形式是理性的，即可理解的，世界中的物件和事件的因素。那麼，它就被置於與「質料」相對的位置，後者是非理性的、天生混亂而變動的材料，形式在它上面打上印記。正像形式是永恆的一樣，質料是變化著的。這種對質料與形式的形而上學的區分體現在統治歐洲思想許多世紀之久的哲學之中。由於這一點，它仍在影響與質料相關的審美的形式哲學。這是主張它們相

分離的偏見的源泉，尤其是當它們設想形式具有一種質料所缺乏的高貴與穩定時，就更是如此。確實，如果不是由於這一傳統的背景，是否會有人想到它們關係中的問題，並如此清晰地認爲藝術中的僅有的重要區分是質料不充分地被形式化與材料被完全而一致地形式化，就是大可懷疑的了。

工業藝術的物件具有形式——該形式適合於它們的特殊用途。這些物件，不管它們是地毯、是壺、還是籃子，當材料被安排和利用，使它直接服務於豐富人的直接經驗，而這個人的知覺注意力指向物件時，便都帶上了審美的形式。在生糙的材料經歷了變化，對各部分進行了調整，在安排時使各部分相互參照，並具有整體的目的的考慮之前，沒有材料能夠適合於一個目的，不管它是用於勺子還是地毯，都是如此。因此，從一個確定的意義上來說，物件具有形式。當這個形式從一個具體目的的限制中解放，也服務於一個直接而具有生命力的經驗的目的時，形式就是審美的，而不再僅僅是有用的了。

「設計」一詞具有雙重意義，這是意味深長的。這個詞表示目的，也表示安排、構成方式。一個屋子的設計是計畫，據此建築房子，服務於住在裡面的人的。一幅畫或一部小說的設計是其要素的安排，透過它，作品成爲直接知覺中的表現性整體。在兩種情況下，都存在著許多構成要素的有規則的關係。藝術設計的獨特之處是將各部分合在一起的關係的緊密性。在一座房子中，我們具有房間，並且它們的安排相互關聯。在藝術作品中，除了事後反思外，關係不能與它們關係到什麼分開敍述。一件藝術品中，如果它們分

開的話，這件藝術品就處於較低的層次，例如在小說中，情節──設計──被感到是附加在事件與人物上，而不是它們相互間的動態關係。要想理解一個機器的複雜零件的設計，我們必須了解該機器是用來服務於什麼目的的，以及各零件是如何適合於該目的的實現。設計彷彿是附加在材料上，而後者沒有實際的參與，就像是士兵參加一場戰鬥，而他們在將軍對戰鬥的「設計」中只是被動的成員。

只有在一個整體的組成部分具有有利於一個有意識經驗的圓滿實現的獨特目標，設計與形狀才失去其附加的特徵，並成為形式。它們只要仍服務於某個專門化的目的，就做不到這一點；而他們只有在不突出自身，而與其他所有藝術品的特性融合時，才能服務於擁有一個經驗這一包容性的目的。在涉及形式在繪畫中的意義時，巴恩斯博士提出了混合的完滿性的必要，「形狀」和圖案與色彩、空間，與光線的相互滲透。正如他所說，形式是「所有造型手段的綜合與融合……它們和諧地合為一體。」另一方面，圖案在其有限的，或在計畫與設計的意義上，「僅僅是骨架，造型的成分……被移植到它上面。」[10]

如果該對象要服務於具有完整而充滿活力的整個生命體的時候，這種媒介的所有特性間相互融合是必要的。由此規定了所有藝術中的形式的性質。在涉及一種專門化的實用性

【10】《繪畫中的藝術》，第八十五頁與第八十七頁。參見第二卷的第一章。形式就其被限定的意義而言，正像在那裡所顯示的，是「價值的標準」。

時，我們能夠將設計描繪成與某個目的聯繫在一起。一把椅子具有提供舒適的設計；另一把則有利於健康；第三把則適合於帝王的輝煌。只有在所有的手段都相互滲透，整體才充實其各部分，從而構成一個透過包容而不是透過排斥所結合起來的經驗。這一事實對前一章所講的直接感性的生動性與其他表現性質結合的重要性是一個肯定。只要「意義」與聯想和暗示有關，它就從感性媒介的性質中分解出來，而形式就受到干擾。感性的性質是意義的負載者，但是，它不像是車負載貨物，而像是母親懷著孩子，孩子是她自身有機體的一部分。藝術作品就像詞一樣，確實蘊涵著意義。來自過去經驗的意義是作為一幅畫標誌的獨特的組織起作用的手段。它們不是透過「聯想」而強加上去的東西，而要麼是靈魂，這時色彩就是身體；要麼是身體，這時色彩就是靈魂，這兩者意思一樣，依照我們恰好對那幅畫的關注點而定。

巴恩斯博士指出，不僅從過去經驗所承襲下來的理性意義增加表現性，而且那些情感上的特性，不管是平靜的，還是強烈的刺激，都在增加表現性。正如他所說：「在我們的心靈中，存在著大量的處於不斷地融化之中的情感態度與感受，當恰當的刺激來臨時，它們隨時可被重新啟動。最重要的是，正是這些形式，這些比普通人更豐滿、更豐富的經驗的殘餘，構成了藝術家的資本。藝術家的魔法在於他將這些價值從一個領域移到另一個領域，將它們依附到我們日常生活對象之上，並透過他的富於想像的洞察力使這些對象變得

重大而具有刺激性的能力。」[三]「質料或形式不是顏色，也不是感覺性質本身，但這些性質帶著所轉移的價值而徹底地浸透和充斥於其中。這樣，它們依照我們的興趣的指引，或者成為質料、或者成為形式。」

一些理論家由於前面所提到的形而上學上的二元論而在感覺上的與移借來的價值之間作出區分，而另一些人這麼做是為了避免藝術作品被不適當地理智化。他們所關心的是要強調某種實際上的審美必然性：審美經驗的直接性。對於非直接性的就不是審美的這一點，無論怎麼強調都不過分。錯誤在於假定，只有某些特別的東西——那些僅依附於眼睛與耳朵等等的東西——才能從性質上直接地被經驗到。如果只有透過處於孤立狀態中的感覺器官所接受的質才是直接經驗到這個論斷是正確的話，那麼，所有理性的材料當然就由一個外在的聯想附加上去——或者，照一些理論家看來，是一種思想的「綜合」行動。從這種觀點看，例如像一幅繪畫的嚴格的審美價值只是在於色彩相互支持的某些關係或關係的順序，而不是與對象的關係。它們透過呈現水、石、雲等的色彩而獲得的表現性歸功於藝術。以此為基礎，審美性與藝術性之間總是存在著一條鴻溝。它們從屬於兩種徹底不同

[二] 見《論亨利·馬蒂斯》一卷中的「論轉移的價值」一章；引文引自第三十二頁：在這一章中，巴恩斯博士揭示出馬蒂斯繪畫的直接情感效果是如何從最初是與壁毯、招貼畫、花飾（包括花的圖案）、瓷磚、旗幟中的條紋和帶狀物，以及許多其他對象聯繫在一起的情感價值中無意識地轉移過來的。

的種類。

成為這一分歧的基礎的心理學事先已經被威廉・詹姆斯粉碎了，他指出，對於像「如果」、「然後」、「並且」、「但是」、「來自」、「以」這些詞所表示的關係，存在著直接的感受。他表示，沒有什麼關係能比這些更全面，從而與直接經驗有關了。每一個所存在過的藝術作品都與這裡的理論才會認為，由於某物是發揮中介作用的，它就因此不能被直接經驗。事實正好相反。彷彿它是氣味或顏色一樣，如果我們沒有感受到它，我們就不能把握任何觀念，任何中介的器官，我們就不能完全地擁有它。

那些特別沉湎於思考，將之當作一個職業的人都知道，當他們觀察思想的過程，而不是由辯證法決定它們必須是什麼時，直接的感受在範圍上就不受限制。不同的觀念具有其不同的「感覺」，它們像任何其他的事物一樣有其直接的質的方面。一個思考著複雜問題的人透過這種觀念的性質來尋找方向。當他誤入歧途時，觀念的這種性質阻止他，而當走在正路上時，這種性質推動他前進。它們是理智上的「停與走」的路標。當一位思考者不得不推論出每個觀念的意義時，他就會迷失在一個沒有目的、沒有中心的迷宮之中。每當一個觀念喪失其直接感受到的性質，它就不再是一個觀念，而成了像數學符號一樣處理運算而無需思維的單純的刺激物。由於這個原因，某些觀念的序列導致了它們的恰當的實現（或終結）時，就是美的或雅致的。它們具有審美的特徵。在反思之中，常常必然要在感

[120]

覺的質料與思想的質料之間作出區分。但是，這一區分在任何的經驗樣式中都不存在。當科學研究與哲學思辨中存在著眞正的藝術性時，一位思考者既不是按規則地，也不是盲目地，而是透過以直接作爲具有定性的色彩感受而存在的意義來進行。[12]

感覺的性質之中，不僅包括視覺與聽覺，而且包括觸覺與味覺，都具有審美性質。但是，它們不·是·在孤立狀態，而是相互聯繫中才具有的；不是作爲簡單而相互分離的實體，而是在相互作用中具有的。這種聯繫並不只是局限於它們自身，色彩局限於色彩、聲音局限於聲音。甚至最極端的，科學控制的方式，也從未成功地獲得或者一種「純粹」的顏色，或者一種純粹的色譜。一束在科學控制下所獲得的光線，並不一定就明晰而均勻。它具有模糊的邊緣和內部的複雜性。不僅如此，它投射在一個背景之上，而且只有這樣，它才進入知覺。並且，背景不僅僅是其他的色調與濃淡之一，它具有自身的性質。沒有哪怕是一條最細的線所投射出來的陰影是均質的。將一片顏色與光分離開來，不出現反射，也是不可能的。甚至在最爲均衡的實驗室條件下，一種「簡單的」色彩也會是複雜的，以至會在邊緣上呈現藍色。何況，用於繪畫的顏色，不是光譜的顏色，而是顏料；不是投射在虛空之中，而是塗在畫布上。

【12】這裡所用的材料，不僅包括這一特殊的題目，而且涉及與成爲一切藝術家特徵有關的理智問題，我參考了《哲學與文明》一書中論定性的思想的那篇文章。

這些基本的觀察是在試圖將被認爲是關於感覺材料的科學發現放到美學之中的情境下做出的。它們顯示出，甚至在所謂科學的基礎之上，也不存在著具有「純粹」和「簡單」性質的經驗，不存在只限於一種感官範圍的性質。但是，無論如何，在實驗室裡的科學與藝術作品之間，存在著一條不可逾越的鴻溝。在一幅畫中，色彩作爲天空、雲朵、河流、岩石、草地、寶石、絲綢等而呈現出來。甚至經人工訓練的眼睛在觀看作爲顏色的顏色時，除了看被色彩所規定的物之外，也不能將由這些物件應有的價值所引起的迴響與轉移排除在外。在色彩的性質中，那種與其他性質之間的對比與和諧關係在知覺中的表現就更是如此。那些根據其注重線條的製圖術來衡量一幅畫的人，對於色彩家的攻擊正是以此爲基礎的，他們指出，與線的穩定的恆常性相反，色彩絕不重複兩次，依光線與其他條件的每一次改變而改變。

與企圖將對解剖學與心理學的錯位的抽象放進審美理論之中不同，我們最好聽聽畫家們是怎麼說的。塞尚說：「設計與色彩是不能分開的。設計的存在取決於色彩被眞正畫出·的程度。色彩愈是相互諧調，設計則愈是明確。當色彩達到最豐富的程度時，形式就最完整。設計的祕密，由圖案所標誌的一切的祕密，都在於色調的對比與關係。」他贊同地引用了另一位畫家德拉克洛瓦的話：「給我街上的泥巴，並且，如果你也給我力量用我的趣味包圍它的話，我會使它成爲具有美妙色澤的女人的肉體。」將直接而感性的性質與純粹間接與理智的關係對立起來，是一般心理學與哲學理論的錯誤。在美的藝術中，這是荒謬

的，這是由於藝術產品的力量依賴於兩者之間的徹底的相互滲透。

任何一個感官的活動都涉及態度與傾向，而態度與傾向是由整個有機體決定的。從屬於感覺器官本身的能量並非沒有原因地進入到被感知的事物中。當某些畫家採用「點彩」技法，依賴視覺機制將原本在畫布上分開的物理性色點融合起來的能力而不是發明了一種將物理的存在轉變為被知覺的對象的機體活動。但是，這種類型的修正是最基本的。並非僅僅是視覺機制，而且整個有機體都處在與環境間的幾乎是例行公事性式的相互作用之中。眼、耳或其他某個感官，僅僅是整體反應透它們而發生的通道而已。所見到的顏色，總是由許多器官，由不僅觸覺，而交感神經系統的潛在的反應所決定的。色彩的絢麗而豐富，正是由於其中包含著整個機體的共鳴。

更為重要的是，在所經驗對象的生產中做出反應的有機體，其觀察、欲望與情感的傾向由先在的經驗所塑造。它並非透過有意識經驗的記憶，而是透過直接的充實而負載過去的經驗。這一事實說明，在每一個有意識經驗的對象中，都存在著一定程度的表現性。這一點，前面已經說過。與審美實質相關的標題啓動了負載在當下態度之中的過去經驗材料，與由感官所提供的材料相聯繫起來運作的方式。例如，在單純的回憶中，將兩者分開是非常重要的；否則的話，記憶就被扭曲了。在純粹習得性自動的動作中，過去材料處於從屬地位，完全不出現在意識之中。在其他的情況下，過去的材料在意識中出現，但卻有意識

地被當作工具來處理當下的問題和困難。它被保留下來用於某種特別的目的。如果經驗主要是研究性的，它具有提供證據或提出假設的地位；如果是「實際的」，就為當下的動作提供提示。

與此相反，在審美經驗中，過去的材料既不像在回憶中那樣占據著注意力，也不從屬於一個特殊的目的。對出現的材料確實有著一個限制。但是，那是對現時所具有的一個經驗的直接物所起作用而言的。材料所起的作用並非是通向某種進一步經驗的橋梁，而是使當下經驗增強和個性化。一部藝術作品的範圍是由被有機地吸收進此時此地的知覺之中的過去經驗因素的數量和多樣性來衡量的。這些因素的數量和多樣性給藝術作品提供其實體和暗示性。它們常常來自於一些過於隱祕而無法以有意識記憶的方式來辨識的源泉之中，因此，它們創造出一種藝術品出沒於其中的靈韻（aura）與若隱若現（penumbra）。

我們透過眼睛看一幅畫，透過耳朵聽音樂。那麼，由於對這一事實的思考，我們就極容易認定，視覺與聽覺的性質如果不是經驗本身所僅有的，也是其中心的部分。這導致一種關於最初的經驗是直接自然的一部分，而不管後續的分析可以從中發現什麼的觀點。

這種觀點是一個謬誤——詹姆斯將此稱為心理謬誤。在看一幅畫時，視覺性質並非以其本身，或在意識中發揮著中心作用，而安排在它們周圍的其他性質只以輔助和附帶的方式出現。實際情況絕非如此。看一幅畫與讀一首詩或一篇哲學文章，具有完全相同的性質，我們在閱讀時，並不對字母和單詞的視覺形式有什麼特別的意識。它們是我們以從自身抽取

[123]

的情感、想像和理智的價值來回應的刺激，透過與語詞媒介而提供的刺激相互作用而得到安排。在一幅畫中所看到的顏色源於對象，而不是源於眼睛。這個原因就足以使它們在情感上甚至具有一種催眠性的力量，從而具有意味或表現性。讓我們借助解剖學與生理學的知識來考慮這個問題：進行研究的器官表現出在決定經驗時因果關係上的優先性，而在經驗本身之中，大腦的相關區域與眼睛一樣，只是默默地起作用，只有經過訓練的神經病學家才對此有所了解，但即使這些人，在專注於看某物時，也不會意識到大腦的活動。我們在眼睛的幫助下，知覺到水的流動、冰的寒冷、岩石的堅實、冬天光禿的樹。這時，眼睛以外的其他性質顯然存在，並對我們的知覺起控制作用；並且，比起依附在它們周圍的觸覺的和情感的性質來說，光學的性質並不單獨地構成一個突出部分。

上面所講的意思，並不是要說明一個與我們不相關的技術性理論。它與我們的主要問題，即實質與形式問題，具有直接的關聯。這種關聯表現在許多方面。其中的一個方面是，感覺具有天然的擴張傾向，要與它自身以外的其他事物形成親密的關係，從而由於它自身的運動而獲得形式——而不是被動地等待形式強加到它自身之上。任何感官方面的性質，由於其有機的聯繫，傾向於擴散與融合。當一種感覺性質保持在它開始出現時的相對孤立的層面時，就是由於某種特別的反應，就是由於特別的理由而發展起來。它就不再是愉悅感的（sensuous），而變成肉感的（sensual）。這種感覺的孤立並非是審美對象的特徵，而是以直接的感性刺激為目的的對象，像麻醉品、性興奮，以及沉湎於賭博等特徵。

在正常的經驗中，一種感覺的性質與其他的性質緊密關聯，從而對一個對象作出限定。接受的器官在其集中注意力時，給那些否則僅僅具有回憶性的、陳舊或抽象的意義增添了活力和新鮮感。沒有任何詩人比濟慈更具有直接的感性了。但是，也沒有人在寫詩時更像他那樣使感官方面的性質與客觀的事件與場景親密地相互滲透。在今天的絕大多數人看來，彌爾頓似乎是從單調而令人生厭的神學中汲取靈感的。但是，他深處莎士比亞傳統之中，他的意義就在於以一種宏偉的規模構造出具有直接性的戲劇。如果我們聽到了一個豐富而使人難以忘懷的聲音，我們就會直接地感受到，彷彿這是某個大人物‧的聲音一樣。如果我們後來發現此人實際上本性貧乏而淺薄的話，我們會有一種被欺騙的感覺。因此，在一個藝術對象的愉悅感的性質與理智特性不能結合時，我們總是在審美上感到失望。

在放到質料與形式的結合語境中看它時，裝飾性與表現性的關係的懸而未決的問題就解決了。表現性傾向於意義一邊，而裝飾性則偏向感覺一邊。眼睛具有一種對光與色的饑餓；為這饑餓提供了食糧，就會有一種獨特的滿足感。壁紙、地毯、壁毯、天空與花朵的變幻無窮的色調，滿足了這種需要。阿拉伯式花飾，即鮮亮的顏色，在繪畫中具有相似的作用。建築結構的一些魅力（它們既具有威嚴，也具有魅力）來自於這樣一個事實，在對線條與空間的優美的運用中，它們碰到了一個類似的感覺運動系統的機體需要。

然而，在這一切之中，並不存在著特殊感官在孤立地發揮作用。這裡所要引出的結論是，獨特的裝飾性質來自於感覺系統的異乎尋常的能量，這種能量產生生動性以及對其他

相關的活動的吸引力。赫德森是一位對世界的感性表面具有超常的感受力的人。在談到自己的童年時，他說道：「就像一隻用後腿奔跑的野生動物一樣，對世界充滿著興趣，在其中找到自身。」他繼續說：「我因色彩、氣味，因品嘗和觸摸而感到欣喜：天空的蔚藍、大地的清新、水上的波光，牛奶、水果和蜂蜜的味道、乾或溼的土壤、風和雨、藥草與花兒的氣味；僅僅是摸到一片草葉，也使我感到快樂；聲音與芳香，特別是花兒的顏色、鳥的羽毛和鳥卵的顏色，例如紫色而有光澤的鳥的卵，使我驚喜而陶醉。當我在草原上騎馬，發現一片鮮紅的馬鞭花正在盛開，這種在地上蔓延的植物覆蓋了一塊好幾碼的地方，溼潤的草皮上灑滿了亮晶晶的花蕾，我會高興地叫出聲，從我的小馬上跳下來，躺在花叢中間，使我的眼睛享受這亮麗色彩的盛宴。」

沒有人能夠抱怨在這樣一個經驗中對直接感覺效果認知的缺乏。由於它沒有受自康德以來某些論述者對嗅、嘗和觸摸所採取的傲慢態度的影響，因而就更值得重視。但是，我們要注意的是，在這裡，「顏色、氣味、品嘗和觸摸」並不是孤立的。引起欣喜的是對象·的顏色、觸感與氣味，而對象則是草葉、天空、陽光和水、鳥兒。直接訴諸的視、嗅和觸摸是一些手段，透過它們，那個小男孩的全部身心都陶醉於對他所生活的世界的敏銳感受之中──所經驗到的，而不是感覺到的事物的性質。一個特殊感覺器官的積極作用，在於產生這種性質，但是，該器官並非因此而成為有意識經驗的焦點。性質與對象的聯繫內在於所有具有意義的經驗。如果去掉這種聯繫的話，那麼，除了一陣無意義而無法辨識的短

暫的顫抖以外，什麼也不會留下來。當我們具有「純粹」的感性經驗時，它們在引起突然而強制注意時出現在我們面前；它們是震驚，甚至是通常用於激起好奇，從而研究到的東西深入打斷我們先前的注意的情況性質的震驚。如果狀況保持不變，不能將所感受到的東西深入到一對象的特性之中，結果就會是一種純粹的惱怒——一種離審美欣賞非常遙遠的東西。

將感覺的病理學成為審美欣賞的基礎，這種做法的前景並不使人感到樂觀。

將蔓延在草地上的馬鞭花、水上的波光、鳥卵的光澤所帶來的樂趣轉變為一個活的生物的經驗，而我們所發現的與單一感官的功能，或者一系列感官僅僅是它們分別具有的性質加在一道正好相對立。後者是相互合作，由於它們與對象的共同關係而形成一個有活力的整體。對象具有一種充滿激情的生活。藝術，正像赫德森自己在重溫童年經驗時所做的那樣，只是透過選擇與集中，才能發展該兒童經驗中所隱含的東西，使之指向一個對象，指向單純感覺之外的組織和秩序。具有持續和累積性質的原生的經驗（由於「感覺」是關於在通常的世界中安排的對象，而不僅僅是短暫的刺激，因而存在著屬性）因而為藝術作品提供了一個參考框架。如果那種認為最初的審美經驗具有孤立的感覺特性的理論是正確的話，那麼，藝術在它們之上添加聯繫和秩序就是不可能的。

前面所描述的情況是我們理解一件藝術品中的裝飾性與表現性之間關係的關鍵。如果所欣賞的只是性質本身，那麼，裝飾性與表現性就會相互之間沒有聯繫，其中的一個來自直接的感覺經驗，而另一個來自藝術所引入的關係和意義。既然感覺本身就與關係

混合在一起，裝飾性與表現性之間的差別就只在於強調點的不同而已。生之愉悅（joie de vivre）──不問明天的自我放任、織物的奢華、花兒的鮮豔、成熟水果色彩的濃烈──透過感性特徵的充分發揮作用而噴湧出的裝飾性質表現出來。如果藝術中的表現的範圍是全面的，就會有一些有價值的對象必然得到裝飾性的表現，而其他一些則沒有這種表現。

在一個葬禮上，快樂的小丑會與其他人發生衝突。當把一個宮廷弄臣畫進他主人的葬禮中時，就必須畫得適合於這個場合。在某些特別的場景中，一種過分的裝飾性具有它自身的表現性──當哥雅在畫一些當時宮廷人物的肖像時過分華麗，以達到滑稽效果時，就是如此。要求所有的藝術都具有裝飾性，就像清教徒要求所有的藝術都是灰色的一樣，透過限制藝術材料以達到排除憂鬱表現的目的。

裝飾的表現性對實質與形式問題的特殊影響在於，它證明，將感覺的性質孤立的理論是錯誤的。這是因為，隨著孤立地取得裝飾效果的程度的提高，這就成了空洞的修飾，即人為的點綴──像蛋糕上用糖做的圖案一樣──和外在的裝飾。我用不著費力去譴責使用裝飾物隱藏虛弱和掩蓋結構缺陷所表現出來的不真誠。但是，必須注意的是，如果以將感覺和意義區分開來的美學理論為基礎，這樣的譴責並不存在藝術上的理由。藝術上的不真誠具有一種美學的，而不只是道德上的根源；在所有實質與形式分離之處，都會找到這種不真誠。這句話的意思並不是說，像一些建築學上的極端「功能主義者」所堅持的那樣，所有結構上必要的成分都必須明確顯示在知覺之中。這種論點將一種相當單調的道德概念

與藝術混淆了。[13]這是因為，建築與繪畫和詩歌一樣，原材料透過與自我的相互作用而重新排序，以達到令人愉悅的經驗。

當花與房間的陳設和用途相協調，沒有添加一絲不真誠時，就增強了房間的表現性，甚至在這些花掩蓋了某種結構上必要的東西時也是如此。

質料的奧祕在於，在一個場合中是形式，在另一個場合中卻是質料，反過來也是如此。色彩在涉及某些性質與價值的表現性時是質料，而在用來傳達一種微妙而精彩的愉悅時則是形式。這並不是說，某些顏色具有一種功能，而其他顏色具有另一種功能。例如，委拉斯開茲畫的小孩瑪麗亞‧德蕾莎，即在她右邊有一瓶花的那幅畫。畫作的優美和精妙無與倫比；這種精妙在各方面和各部分，全體現在衣服、珠寶、臉、頭髮、手、花上；但是，完全同樣的顏色不僅可以表現織物的質地，而且可以表現委拉斯開茲的畫中總是帶有的人的天生高貴感，甚至在表現王室成員時，他也不只是給加上王室的符號，而是表現一種內在的高貴。

當然，這並不是說，所有的藝術作品，甚至最高品質的藝術作品，都必須像提香、委拉斯開茲和雷諾瓦的作品中所顯示的那樣，具有一種完美的裝飾性與表現性的相互滲

[13] 傑佛瑞‧斯科特（Geoffrey Scott）在他的《人文主義的建築》中很好地揭示和解釋了這一謬誤。

透。藝術家也許僅在某個方面偉大，但仍然是偉大的藝術家。法國繪畫從其一開始起，就以一種生動的裝飾感為標誌。朗克雷（Nicolas Lancret, 1690-1743）、弗拉戈納爾（Jean Honoré Fragonard, 1732-1806）、華托（Jean Antoine Watteau, 1684-1721）也許有時已經精巧到脆弱的程度，但他們幾乎從未顯示出表現性與外在修飾性之間的分離，而這正是布歇（Franҫois Boucher, 1703-1770）的標誌。他們喜歡那些要求精巧而細緻入微的題材，以達到具有充分的表現性。雷諾瓦的畫比起他們來說，具有更多的日常生活的質料。但是，他使用所有的造型手段——色彩、光線、線條和平面，這些手段本身以及它們的相互關係——以傳達一種與日常事物交流時的極度的喜悅。據說，那些熟悉他所使用的模特兒的人中，沒有人會得到一絲她們被「修飾」過或美化的感覺。所表現的是雷諾瓦自己所具有的在觀看世界時的喜悅經驗。馬蒂斯在當今的裝飾性色彩主義者中是無與倫比的。在一開始，他也許會給觀賞者一個震驚，因為他將色彩並置在一起，而這些色彩本身似乎過於俗豔，也因為初看上去一些空白似乎不合審美特性。但是，一旦人們學會去看時，他們就會發現一種獨特的法國式的性質——清晰和透澈（clarté）——的非凡地呈現。如果這種表現的企圖不成功的話——當然，這種情況並不總是出現——那麼，裝飾的性質就過於突出，並使人難以忍受，就像太多的糖給人的感覺一樣。

因此，學習感知一件藝術作品的一種重要能力，一種連許多批評家都不具有的能

力，是捕捉使一個獨特的藝術家特別感興趣的對象方面的力量。靜物畫如果不是在一位大師的筆下，透過有意義的結構要素的裝飾性本身而成爲表現的，就像夏爾丹[14]以悅目的方式呈現體積與空間位置一樣，那麼它們就會像在絕大多數風俗畫中那樣是空洞的：塞尙所畫的水果取得了莊嚴感，而瓜爾迪則與此相反，用一種裝飾的光澤將莊嚴感籠罩在建築群之上。

當對象從一個文化媒介被轉移到另一個文化媒介時，裝飾的性質取得了新的價值。東方的地毯與碗上的圖案原來的價值是宗教性的，或者，作爲政治性的部落象徵，表現爲裝飾性的半幾何圖形。西方的觀賞者從中得到的，不比他們從原先具有佛教與道教的宗教表現性的中國繪畫中得到的更多。造型因素仍然保存了下來，有時提供了虛假的裝飾性與表現性分離的感覺。地方因素是這樣一種媒介，人們由於它而付出了入門的代價。在地方因素被剝離之後，內在的價值仍會保留下來。

美在習慣上被人們認爲是專屬於美學的研究主題，很少有人談到在此之前的情況。嚴格說來，這是一個情感的術語，儘管所指的是一個獨特的情感。當我們被一片風景、一首詩或一張畫以直接而強烈的情感所控制時，我們會激動地喃喃低語或叫道「多美啊！」。

[14] 夏爾丹（Jean-Baptiste-Siméon Chardin, 1699-1779），法國畫家，題材以靜物和家庭景物爲主。——譯者

這種衝動正是對對象激發一種接近崇拜的讚美的能力的頌揚。美離開分析的詞語是最遠的，因此離一種可用理論來描繪，以成為解釋與分類的手段的觀念是最遠的。不幸的是，它被定型，成為一個特殊的對象；情感上的專注從屬於哲學上稱之為實體化的東西，並且導致作為直覺的本質的美的概念。對於理論的目的來說，它因此成為了一個阻礙性的術語。在這個術語在理論中被用來表示一個經驗的全部審美性質情況下，處理經驗本身，顯示此性質是來源於何處和怎樣發展的，是一個很好的辦法。這時，美就是對透過其內在關係結合成性質上整體的質料的圓滿運動的反應。

還存在著另一種對這個術語的限定用法，在其中，美被用來與其他的審美性質相對立——與崇高、喜劇性、怪誕相對立。從其結果看，這種區分並不令人愉快。它往往使那些參與者辯證地操縱概念，對它們進行鴿巢式的劃分，這對直接的知覺不是產生助益而是產生阻礙作用。不是贊同服從對象，現成的區分導致帶著一種比較的意圖接近對象，因而將經驗限制為片面地把握統一的整體。對這種這個詞在其中普遍使用的情況進行考察，除了前面提到的其直接的情感意義之外，揭示出這個術語的一個含義是裝飾性質和對於感官的直接魅力的突出呈現。另一個意義是指顯著地呈現整體內成員的恰當與相互適應關係，不管這是指對象、狀態，還是行為，都是如此。

數學的證明和外科手術因此而被說成是美的——甚至一個病例也會因為它典型地顯示了獨特的關係而被說成是美的。感性的魅力和各部分間和諧而成比例的關係的展示這兩方

面的意義是人的形式的最好的範例。理論家們的那種將一方面的意義化約為另一方面意義的努力，恰好說明透過固定的概念來研究題材的方法是無用的。這些事實表明了形式與質料的融合，表明了被當作形式的與被當作實質的東西在激發反思性分析的目的這個特定的例證前所具有的相對性。

作為對前面的全部討論的概括，我們可以說，那種將質料與形式區分開來的理論，那種為各自在經驗中找到特殊位置的努力，儘管它們之間正相對立，都是同樣的根本性謬誤的實例。這些理論依賴於活的生物與它們在其中生活的環境的分離。一派使意義或關係的趣味分離，當這種含義被系統化時，就成為哲學上的「唯心主義」。另一派，即感覺經驗主義者，為著感覺性質的優先性而作出這種分離。審美經驗並沒有被託付去產生它自己的概念，並以此闡釋藝術。這些概念是從並未參照藝術而建立起來的思想體系中現成地拿來強加上去的。

沒有什麼比有關質料與形式問題的討論更災難深重了。要想將這一章剩下的篇幅用斷言一種原初的質料與形式的二元論美學討論的引文填滿，是一件很容易的事。但我在這裡只舉一個例子：「我們稱一座希臘廟宇的外觀是美的，說的是它的令人讚歎的形式；但是，在斷定一座諾曼城堡的美時，我們卻指這座城堡的意義——對它過去引為自豪的力量和在無情時光打擊下的緩慢銷蝕的想像所產生的效果。」

這裡的這位作者將「形式」直接說成是與感覺聯繫在一起，而將質料或「實質」與意

義聯繫在一起。同樣，反過來說也很容易成立。廢墟生動如畫；也就是說，它們的直接的圖案與色彩，再加上茂盛的常春藤，都構成的吸引人的感官的裝飾性；同時，人們會爭辯說，希臘廟宇的外觀的效果則由於對它的比例關係的知覺等，出於理性的而不是感性的考慮。確實，初看上去，將質料歸結到感覺而將形式歸結到間接的思考要更自然一點，而不是相反。實際上，在兩種情況下，所作的區分都同樣武斷。在一種情況下是形式的，在另一種情況下就會是質料。此外，在同樣的藝術作品中，隨著我們的興趣和注意力的轉移，它們也會交換位置。請看下面所引的《露西·格雷》中的一節：

孤獨地越過荒原走向前方。

你可以看到甜甜的露西·格雷

她仍然活在人間；

但有人堅持說直到今天

歌聲在風中飄蕩。

她唱著一首孤獨的歌，

她永不回頭，永不彷徨；

她永不回頭，她都在走，

不管道路崎嶇還是平坦，

是否有人在感受這首優美地寫出的詩的同時，又有意識地將感覺與思想，質料與形式區分開來？如果有的話，那麼他就不是審美地去讀和聽，因為這節詩的審美價值存在於兩者的結合之中。然而，在全心全意地感受到詩給人帶來的喜悅之後，人們可以反思與分析。人們可以思考詞語、格律與節奏，以及音節運動的選擇對於審美效果產生了什麼作用。不僅如此，而且這種分析，由於在進行過程中伴隨著對形式的更為明確的理解，會進一步豐富直接的經驗。在另一種情況下，同樣是這些被認為與華茲華斯的發展有關的特徵，可以被當作質料而不是形式。那麼，這一段「至死忠誠不渝的孩子的故事」成為了形式，華茲華斯透過它體現了他個人經驗的材料。

由於形式與質料在經驗中結合的最終原因是一個活的生物與自然和人的世界在受與做中的密切的相互作用關係，區分質料與形式的理論的最終根源就在於忽視這種關係。

因此，性質被當作事物所造成的印象，而提供意義的關係被當作是印象間的聯繫，或者是某種由思想所提供的東西。它們是形式與質料聯合的敵人。但是，它們來自於我們的局限性，它們不是內在的。它們源於冷漠、自負、自憐、缺乏熱情、恐懼、約定俗成、老套，源於那些妨礙、扭曲、阻止活的生物與他所存在於其中的環境之間的生機勃勃地相互作用的因素。只有那些在日常生活中麻木不仁的人在藝術品中才能找到短暫的興奮；只有那些情緒低落、不能面對周圍情況的人，接近藝術品的目的才只是要從中找到他不能從他的世界中找到的治療性慰藉。但是，藝術本身並不只是刺激抑鬱者沮喪的神經，或者鎮靜

遇到困擾者的心靈風暴。

透過藝術，那些否則的話就會是沉默的、未發展成熟的、受限制的對象的意義得到了澄清與濃縮，並且，不是透過艱苦的對它們的思索，不是透過逃入一個僅僅是感覺的世界，而是透過創造一個新經驗來達到這一點。有時，擴展與強化是這樣達到的：

……一些具有哲理的真理之歌

珍愛著我們的日常生活；

有時它們產生於一次到遠方的旅行，一次冒險旅行，到達

被遺忘的仙境中

開在危險的海上泡沫上的窗戶。

但是，不管藝術作品沿著哪條道路，正是由於它具有完全而強烈的經驗，它使日常世界中的經驗保持充分的活力。它透過將那種經驗的原始材料化為透過形式安排過的質料來達到這一點。

第七章　形式的自然史

前一章考慮了形式作為某種組織材料成為藝術的質料的情況。我們可以根據所給出的定義分辨出，所獲得並出現在藝術作品中的形式究竟是什麼東西。這個定義沒有說形式是怎麼形成的，產生的條件是什麼。形式是根據關係來確定的，而審美的形式是根據在選定的媒介中關係的完善性來確定的。但是，「關係」是一個模糊的詞。在哲學話語中，它被用來表示一個在思想中確立的聯繫。這時，它表示某種間接的，某種純粹理智的，甚至是邏輯的東西。但是，「關係」在其習慣用法中表示某種直接而積極的，某種動態而充滿活力的東西。它將注意力固定在事物的相互影響，它們的衝突與聯合、實現與受挫折、推動與被阻礙、相互刺激激與抑制的方式之上。

理智的關係存在於命題之中：它說明了術語間的聯繫。在藝術中，正如在自然與生活中一樣，關係是相互作用的方式。它們是推與拉、是收縮與膨脹；它們決定輕與重、升與降、和與不和。朋友、夫妻、父子、公民與國家之間的關係，正像身體與身體在重力和化學活動中的關係一樣，可以用術語或概念將之符號化，並用命題來陳述。但是，它們並不作為事物在其中得到改變的作用與反作用而存在。藝術是在表現，而不是在陳述；它存在於所感到的特性之中，而不是存在於由術語所符號化了的概念之中。社會關係是與情感和責任，與性交、生殖、影響和相互改變有關的一件事。「關係」被用來定義藝術中的形式時，所取的正是這個意思。

各部分間相互適應以構成一個整體所形成的關係，從形式上來說，是一件藝術作品

[135]

的特徵。每一臺機器，每一件器皿，都在一定程度上具有類似的相互適應的關係。在各自的情況下，它們都實現了各自的目的。然而，僅僅是實用性地滿足的，只是一個特殊而有限的目的。審美的藝術作品要完成許多目的，而這些目的都不是預先確定的。它服務於生活，而不是預先規定一個確定而有限的生活方式。如果沒有以獨特的方式將各部分聯繫在一道以形成一個審美的對象，這種服務就是不可能的。各部分怎樣才能成為一個有活力的部分呢，即作爲一個積極的部分而起作用，以構成這種整體呢？這正是我們所面臨的問題。

馬克斯·伊斯曼[1]在他的《詩歌欣賞》中，使用了對一個過河人，具體說是乘渡船進入紐約城的人的巧妙描述，引出對審美經驗性質的說明。有人將之看成一個簡單地要到達所要去的地方的旅行——一個要忍受的手段。因此，也許他們在讀報紙。一個有閒心的人可能會看這座那座建築，分辨這是大都會塔，那是克萊斯勒大廈、帝國大廈等。另一個沒那麼有閒情雅致的人，可能會注意地觀看界標，以判斷離目的地還有多遠。還有人是第一次做此旅行，急切地看著各種各樣地展現在眼前的景象，感到眼花繚亂。他看到的既不是整體，也不是部分；他像一個門外漢來到一個他不熟悉的工廠，那裡許多的機器都在運

[1] 馬克斯·伊斯曼（Max Forrester Eastman, 1883-1969），美國詩人、編輯，第一次世界大戰前後的左翼激進派代表人物，歡迎十月革命，但反對史達林，曾翻譯過托洛斯基的著作。——譯者

轉著。另一位對房地產感興趣的人也許從高高的建築身影中看到了土地的價值。或者，他也許會讓他的思想徜徉在巨大的工業或商業群中。他也許會接著想到這些安排的無計畫性是以衝突而不是以合作為基礎而組織起來的社會混亂的證明。最後，這些建築所形成的景色可被當作相互之間，與天空和河流聯繫在一起的色與光的團塊。這時，他就是審美地觀看，就像畫家的觀看一樣。

現在看來，與前面提到的其他觀點不同，最後一個觀點涉及由相關的部分所構成的知覺的整體。沒有一個單一的形象、方面或性質被挑選出來作為達到某種想要達到的外在結果的手段，也沒有可被推導出的結論的跡象。帝國大廈也許會由於它自身而被認出來。但是，當看到它的圖像時，它被看成是一個知覺上組織成的整體的相關部分。它的價值、它為人所看到的性質，被整個圖像中的其他部分改變，並且，正如所看到，這些相應地改變了整體中所有其他部分的價值。這時，就有了藝術意義上的形式。

馬蒂斯曾經以下面的方式描繪了繪畫過程：「在一幅潔淨的畫布上，如果我交替地畫上藍、綠與紅的色塊的話，我每畫上一筆，前面畫的一筆的重要性就在降低。例如，我要畫一間房子的室內圖；我看到眼前有一個衣櫃。它給我一片生動的紅色的感覺；我將在畫布上畫上這種使我感到滿意的獨特的紅色。這時，一種這片紅色與畫布的灰白色的關係就已經建立起來。當我在它旁邊畫上一塊綠色，再畫上一塊黃色以表示地板時，在這塊綠色和黃色與畫布的顏色之間，又有了進一步的關係。但是，這些不同的色調產生相互消減的

作用。我以這種方式實現平衡的不同色調之間絕不能相互破壞。為了保證這一點，我必須理清思緒；必須對色調進行這樣的設置，使得它們之間建立起關係，而不是被打破。一種新的顏色的結合會在第一筆以後出現，並會使我的觀念得到完整表現。」[2]

現在看來，這裡所做的事與布置房間沒有原則上的區別，房間的主人挑選和安排桌子、椅子、地毯、燈、牆的色彩、牆上所掛的畫的間隔，使它們不至於相互衝突，形成一個總的效果。否則的話，就會產生混亂——指知覺上的混亂。那樣的話，視覺就不能自我完成。它被打斷成一串不連貫的動作，一會看到這個、一會看到那個，僅僅成串還不是系列。當色塊得到平衡，色彩間和諧，線與平面合適地相交與相切，知覺就會連續，以把握住整體，並且每一個後續的動作都會對前一個動作產生加強作用。甚至一眼瞥去，也會有一種質的整體感覺。於是，就有了形式。

簡言之，形式並非僅僅存在於被貼上藝術品標籤的對象之上。只要知覺沒有遲鈍和反常，就不可避免地存在著依照完滿而整一的要求來安排事件和對象的傾向。形式是每個作為一個經驗存在的經驗的特徵。取其特定意義的藝術更為有目的而完全地形成產生這種整一效果的條件。那麼，形式可以被定義為負載著對事件、對象、景色與處境的經驗的力

[2] 引自《繪畫手記》，一九〇八年出版。這裡「理清思緒」（putting ideas in order）必要性所隱含的意思也值得人們關注。

量的運作達到其自身的完滿實現。因此，形式與實質的聯繫是內在固有的，而不是從外部強加的。它標誌著一個達到其完滿實現的經驗的質料。如果質料是歡快型的，就不可有那種適合於悲慘型質料的形式。如果表現在一首詩中，那麼，格律、運動頻率、所選擇的詞語、整體結構，就將是獨特的，而在一幅畫中，色彩與色塊的關係的整體配置也是如此。在喜劇中，一個穿著晚禮服的人在忙著疊磚是合適的；這種形式適合於質料。同樣的題材在另一個經驗運動中，就會糟糕透頂。

因此，發現形式的本性問題是與發現將一個經驗推向其圓滿實現的手段問題是一致的。一旦我們知道了這些手段，我們就知道什麼是形式了。儘管每一個質料確實都有自己的形式，否則的話該質料就會成為極其私密的，卻存在著任何題材經過有秩序的發展達到其完善的一般性條件，而只有這些條件得到滿足時一個完整的知覺才會出現。

某些形式的條件曾順便提到過。如果沒有一個價值的不斷聚集，沒有一個累積的效果，就不可能有朝向完美終結的運動。這一結果不可能在沒有先在含義保存的情況下存在。此外，為了保證必要的連續性，所積累的經驗必須能創造出對決定的焦慮與期盼。累積的同時也是準備，正像胚胎發育的每個階段一樣，只有堅持才能過關；否則的話就是中斷和破裂。由於這個原因，圓滿的實現總是相比較而言的；它不是在一個特定的點上一蹴而就，而是不斷地出現。最終結果為節奏性的間隙所預示，而那種結果僅僅是外在的。當我們讀完一首詩、一部小說，或者看完一幅畫以後，其效果，即使僅僅是無意識地，對未

來經驗也產生著影響。

因此，像連續性、累積性、守恆性、張力與預見性這些特徵是審美形式的形式上的條件。在這裡，抵抗性因素值得特別注意。沒有內在的張力，就只會有一種直奔直線目標的液流；不存在可被稱為發展與完滿實現的東西。抵抗的存在決定了智力在美的藝術品生產中的位置。各部分之間形成恰當的相互適應所需要克服的困難，構成了在理性的作品中的問題。正像主要在處理理性事務的活動中一樣，構成一個問題的材料必須轉變為解決這個問題的手段。這不可能是躲避，但是，在藝術中所遇到的抵抗，比起科學來，以更為直接的方式進行到作品之中。不僅藝術家，而且觀賞者都必須知覺到、碰到，並且克服問題；否則的話，欣賞就是短暫的，並且被感傷所壓倒。這是因為，為了審美地去知覺，一個人必須再造他過去的經驗，以便能夠整體性地進入一個新的模式之中。他不能去除過去的經驗，也不能像過去那樣徘徊於其中。

一件最終產品無論是由藝術家還是由觀賞者作出預先規定，所生產出的都是機械的或學院派的產品。在這些情況下，最終的對象與知覺所得由實現的過程，並不是通向建構完滿經驗的手段。後者只具有一種範本的性質，儘管根據此範本做出的複製品以心靈而不是物質的形態出現。那種認為藝術家不在乎他的作品是怎樣實現的說法並不完全準確。但是，他確實關心作為對此前經驗的一個完結的目的結果，這不是由於它符合或不符合先此存在的現成模式。他願意將結果留給它從中發出，並由此而得到總結的手段的恰當性上。

像科學研究者一樣，他允許他所知覺到，與它所呈現的問題相聯繫的題材對論題起決定作用，而不是堅持它符合一個先前決定的結論。

經驗的圓滿完成的階段——它既是終極性的，也是中介性的——總是呈現出某種新的東西。讚賞總是包含著一種驚歎的因素。正如一位文藝復興時代的作家寫道：「沒有什麼非凡的美之中不存在一定比例的新異性。」出乎意料的突轉，某種藝術家自己沒有明確地預見到的東西，是一件藝術作品具有恰當性質的條件；它使藝術品避免了機械性。藝術品由此而具有了非事先預謀的自發性，否則的話，就只是一種精心計算的結果。畫家與詩人像科學研究者一樣懂得發現的快樂。那些當作展現一種預定思想而進行工作的人也許會具有自我成功的喜悅，但卻不是爲完成經驗而完成一個經驗。在後面一種情況下，他們透過工作來學習，在工作過程中，他們看到並感覺到不屬於他們原先的計畫與目的的東西。

圓滿階段在一部藝術作品中反覆出現，並且在對一部偉大的作品的經驗中，其發生點隨著對作品的觀察過程而變化。由於這一事實，機械的生產和使用與審美的創造和知覺之間具有了不可逾越的障礙。在前一種情況下，在最終的目標實現前，沒有別的目標。那麼，工作往往會是體力活，而生產就是苦役。但是，在欣賞一部藝術作品時，就沒有最後階段。它在持續，並因此既是終局又是中介。那些否認這一事實的人，將「工具性」的意義局限於，如果不是基本的，也是狹隘的功效職能。這一事實即使不被說出，也是得到實

際上的承認。桑塔亞那[3]談到被「對自然的靜觀帶到一個對理想的生動的信仰」。這句話不僅對自然，而且對藝術也同樣適用，並且它表示一種藝術品所起的「工具性」功能。我們被帶入到一種對日常經驗的環境與緊迫感的振作的態度之中。對一件藝術品所做的工作，就其是工作而言，並不是在直接的知覺行動停止以後就停止了。它繼續透過間接的管道而起作用。確實，那些見到將藝術與「工具性」聯繫起來就退縮的人，恰好常常會讚美藝術所帶來的持久的安詳與寧靜，活力恢復或者視覺上的再教育。眞正的問題出在語詞上。這些人習慣於將語詞與狹義的工具性目的聯繫在一起——如一把傘具有防雨的工具性，而收割機具有收割穀物的工具性。

某些初看上去似乎是外在的特徵，實際上也從屬於表現性。它們促進了一個經驗的發展，從而給予特有而突出的滿足。例如，技術異乎尋常與手段使用恰到好處的特徵在與實際的作品結合在一起時，就是如此。這裡，技術就不再被當作藝術家外在的才能的一部分，而被當作對對象的表現力的增強。這是由於它對一個通往其自身清晰明確結果的持續過程發揮了促進作用。它從屬於產品而不再僅僅從屬於生產者，因為它是形式的一個組成部分：正像一條賽狗的優雅身姿正是牠運動的標誌，而不是該動物的運動之外的某種特徵

【3】桑塔亞那（George Santayana, 1863-1952，又譯為喬治·桑塔耶納），西班牙美學家，曾在美國、英國工作過，晚年定居義大利。他的《美感》一書，是美學史上具有里程碑意義的重要著作。——譯者

一樣。

昂貴性，正如桑塔亞那指出的，也是表現性的一個特徵，而絕不是粗俗地顯示購買力。珍稀性可加強表現性，不管這種珍稀性是由於需要堅韌的勞動而少見，還是由於遙遠的氣候和向我們提供前所未聞的生活方式而具有魅力，都是如此。這些昂貴性的例子是形式的一部分，因為它們彷彿是將所有新的和預想不到的因素都動員起來促進一種獨特經驗的構成。熟悉性也具有這種效果。除了查爾士·蘭姆以外，還有其他一些人也對室內的陳設特別敏感。但是，他們讚美這些熟悉的事物，而不是以蠟像來再造它的形式。古舊的東西以新面孔出現，這樣，熟悉感被從由於習慣而常常造成的忽略中拯救出來。高雅也是形式的一部分，因為它是當題材以不可避免的邏輯而通往其結局時的作品標誌。

這些所提到的某種特性常常是指技法而不是形式。當所討論的性質是指藝術家而不是他的作品時，這種歸屬是正確的。一種技法被突顯了，就像是一個寫作能手多產一樣。如果技能與效率使人聯想到作者的話，它們就使我們離開了作品本身。這時，顯示其生產者的技能的特徵存在於作品之中，但並非這些特徵擁有作品。而它們不擁有作品的原因，正在於我要強調的觀點的相反的一面。它們不是將我們引向完整發展的經驗的構造之中；它們不是像一個內在的要將它們自身被宣稱是其一部分的對象推向完成的力量一樣去行事。這些特性就像其他內在的多餘而贅生的因素一樣。技法並非完全等同於形式，也不是完全獨立於形式之外。它恰恰是構成形式的因素所得以處理的技能。否則的話，它就是與表現

[141]

無關的一種虛飾或癖好。

因此，出現技法上的重大進步不是與技術性問題的解決，而是與從新的經驗模式的需要中生長出來的問題的解決聯繫在一起的。這一道理對技術性的製作與對審美的藝術同樣適用。在老式車輛的改造中，存在著技術的改進。但是，比起從馬車到汽車的技術變化來說，它們是微不足道的，這時，社會的需要呼喚著迅捷靈活的運輸，甚至火車的機車也做不到這一點。我們如果考慮在文藝復興時期和文藝復興以來的繪畫技法的重大發展，就可以發現，這些技法是與解決那表現在繪畫中的經驗時所出現的問題聯繫在一起，而不是由於繪畫本身技能的發展。

所存在的第一個問題是從平面式的馬賽克到「三維」呈現式輪廓描繪的轉變。在經驗擴展到表現某種超出對教會的律令所規定的宗教主題的裝飾性描繪之前，沒有什麼東西可以激發這種改變。就其本身而言，「平面」畫的程序與任何其他的程序具有同等的價值，就像中國式的透視與西方畫的透視各有其完美之處。導致技法上變革的力量是處於藝術之外的經驗中自然主義的增長。類似的自然主義也對下一個大的變革起著作用，即掌握空氣透視和光線。第三個技法上的大的變革是威尼斯人使用色彩去形成其他的流派，特別是佛羅倫斯人透過雕塑式的線條所實現的效果，這一改變標誌著價值的大幅度的世俗化，要求讚美經驗中奢華與文雅的一面。

然而，我所關注的不是一種藝術的歷史，而是技法是如何在與表現性形式相關的情

況下發揮作用的。具有重大意義的技法對表現某些獨特的經驗樣式的依賴性，由通常伴隨著新技術出現的三個階段得到了證明。起初，藝術家進行實驗，這時，對可使用新技法的成分作某些誇大。像曼特尼亞[4]那樣使用線條去勾畫出對圓的價值的認識，像典型的印象主義者那樣對光的效果的展現，都是如此。而這時，公眾則普遍譴責這些藝術冒險中的主題和題材。在第二個階段，新方法中的成果被吸收，它們被接納並對舊的傳統進行某些修正。這一期間，新的目標以及新的技法被確立為具有「經典的」有效性，並且伴隨著一種會對以後的時段產生影響的權威性。第三個階段，存在著這樣一個時期，這時，穩定時期的大師的技法成為模仿的對象，自身具有了目的。因此，在十七世紀後期，對戲劇性運動的處理成為提香的特徵，而在丁托列托那裡，就更是如此。在圭爾奇諾[5]、卡拉瓦喬[6]、費

[4] 曼特尼亞 (Andrea Mantegna, 1431?-1506)，義大利文藝復興時期的畫家。他的天頂畫突破了矩形構圖，將四周牆面到天頂都畫上逼真的畫，並按透視比例縮小，形成空間幻境。——譯者

[5] 圭爾奇諾 (Giovanni Francesco Guercino, 1591-1666)，義大利巴洛克繪畫代表人物。——譯者

[6] 卡拉瓦喬 (Caravaggio, 1571?-1610)，義大利畫家，繪畫富有生動的寫實精神，在畫中長於使用光線。——譯者

法去表現。由於這個原因，儘管在任何審美的藝術中都不存在持續性的重複，卻也必然不

蒂[7]、卡拉奇[8]、里貝拉[9]那裡，描繪戲劇性運動的嘗試導致擺好姿勢的舞臺造型，從而導致自我喪失。在這第三階段（在創造性得到普遍承認以後追隨這些作品），技法被借用，卻與最初激發它的緊迫的經驗不發生關係。這時，就出現了學院派與折中主義。

我在前面曾說過，單純的技能不構成藝術。現在，我要補充的是人們常常忽視的技術對於藝術形式的徹底相對性。早期哥德式雕塑的特殊形式，中國繪畫的特殊透視都不是由於人不夠聰明。藝術家在說他們必須說的東西時，從技法方面來說，比其他人所能做的要更好。對我們來說是迷人的天真爛漫，對他們來說，是對所感到的題材用簡單而直接的方

【7】費蒂（Domenico Fetti, 1588 或 1589-1623），義大利巴洛克畫家，常畫日常生活情景的小幅聖經寓言畫。——譯者

【8】卡拉奇，十六世紀後期義大利卡拉奇家族有三位畫家，這裡有可能指小弟弟安尼巴萊（Annibale Carracci, 1560-1609）。——譯者

【9】里貝拉（José de Ribera, 1591-1652），生於西班牙，後移居義大利，作品以宗教畫為主，風格上追隨卡拉瓦喬。——譯者

存在著進步。希臘雕塑從其自身的標準來看，是無與倫比的。托瓦爾森【10】不是菲迪亞斯【11】；威尼斯畫家們的成就後人無法超過。現代人再造的哥德式大教堂建築總是會缺少原作的特質。在藝術運動中所發生的是要求得到表現的新經驗材料的出現，因而新形式與技法進入到它們的表現中。馬奈從過去的作品學習筆法，但這種回歸並不僅僅是模仿舊的技巧。

技法對於形式的相對性在莎士比亞那裡得到了最好的體現。在他確立了具有全面才能的文學大師的名聲以後，批評家們認爲有必要假定他的所有作品都具有這種傑出的特性。他們根據獨特的技法構築了關於文學形式的理論。當他們在進行更爲準確的學術研究時，他們會吃驚地發現，許許多多的受到讚美的東西都是從伊莉莎白一世時代的戲劇程序中借用來的。對於那些將技法等同於形式的人來說，這對莎士比亞的傑出性是一種損害。但是，他的形式基本部分會維持不變，並不受在局部取材於別的戲劇的影響。我們必須對他的技法的某些方面持寬容的態度，而將注意力放在他的藝術的重要之處。

對於技法的相對性，怎麼估價也是不過分的。它隨著那些與藝術作品關係很遙遠的

【10】托瓦爾森（Bertel Thorvaldsen, 1770-1768），新古典主義時期丹麥雕塑家，曾在義大利居住多年，哥本哈根建有他的藝術博物館。——譯者

【11】菲迪亞斯（Phidias，約活動於西元前四九〇—前四三〇年之間）雅典古典時期雕塑家，理想主義的希臘雕塑風格的代表。——譯者

各種各樣的情況而發生變化──也許化學上的一個新的發現會影響色彩。從審美的意義上影響形式本身才是重大的變化。技法與工具的相對性常常被忽視。只有在新的工具成為文化，即所要表現的材料的變化的一個標誌時，它才變得重要。早期的陶器主要是由陶工的陶輪決定的。地毯與毛毯的幾何設計與紡織工具的性質有很大的關係。這類事情本身在性質上就像藝術家的身體構造一樣──塞尚就希望他有馬奈的肌肉。這些東西只有在它們與文化和經驗聯繫在一起時，才能超出文物研究興趣的範圍。那些在很久以前在洞穴的牆上畫畫，以及在骨頭上雕刻的人所採用的技法，服務於當時的條件所提供或強加的目的。藝術家總是使用了，並將永遠使用各種各樣的技法。

從另一方面看，不懂行的批評家傾向於認為僅僅是實驗室裡的科學家才進行實驗。然而，藝術家的基本特性決定了他們生來就是實驗者。沒有這種特性的話，他們就成了一個或者是壞的、或者是好的學院派。藝術家不得不去實驗，因為他們要透過屬於普通的和公共的世界的手段與材料去表達強烈的個人經驗。這一問題不能一次就一勞永逸地解決。每承接一件新的藝術品時，都會遇到這個問題。否則的話，藝術家就是在重複自己，從美學上來說，他就死亡了。只是由於藝術家在實驗，他在開闢新的經驗領域，揭示熟悉的場景與物件的新的方面與性質。

如果不是說「實驗的」而是說「歷險的」，我們也許會贏得普遍的贊同──看，詞的魔力有多大。由於藝術家是純粹經驗的愛好者，他避開已經為經驗所充斥的對象，並因此

總是處於事物的增長點上。依照這種本性，他像地理上的探險家和科學上的探索者一樣，對已經確立的東西總是感到不滿。當「古典」被造出來時，上面就打上了歷險的烙印。當古典主義者對從事新價值發展的浪漫派表示抗議，而又不擁有創造的手段時，就忽視了這一事實。今天成為經典的東西是由於它們完成了歷險，而不缺少歷險。正像濟慈在閱讀查普曼[12]的「荷馬」一樣，審美地看與欣賞的人在閱讀古典時總是有一種歷險的意識。

處於具體狀態下的形式只能聯繫實際的藝術作品來討論，而不能出現在一本關於美學理論的書中。但是，完全地被融進一部作品之中從而排斥分析的情況是不能長久的。存在著一種沉湎與反思的迴圈。我們中止對對象的依從態度，拷問它會引向何方，是如何引導到那裡的。然後，我們就在某種程度上將注意力集中到一個具體形式的狀態。我們確實已經在談論作為一種審美經驗的形式特徵的積累、張力、保持、預見，以及完成時提到了這些形式的狀態。那些避開藝術品足夠遠，以逃脫其整體性質上的印象的催眠效果的人，將不會使用這些詞，也不會明確意識到它們所代表的事物。但是，他所區分出來的那些使作品對他具有力量的特徵，被化約為前面所說到的形式狀態。

首先出現的是整體的壓倒性印象，也許會是突然被壯麗的風景，或者進入一個大教

【12】
查普曼（George Chapman, 1559?-1634），英國詩人，翻譯了荷馬的兩大史詩，他的翻譯由於濟慈在詩中提到而產生了廣泛的影響。——譯者

堂，被微弱的燈光、熏香、彩色玻璃、宏偉的尺寸等融合成的一種不可區分的整體所震撼。說我們被一幅畫所打動是有道理的。在對所畫的所有質料的明確認知之前，就已經存在著一個整體的效果。正如畫家德拉克洛瓦關於這個最初的、前分析的階段所說的，「在知道這幅所表示的東西之前，你就被它神奇的和諧抓住了。」對於絕大多數人來說，這一效果在音樂中表現得特別明顯。這種直接由在任何藝術中和諧組合所形成的印象，常常被描繪爲那門藝術的音樂性。

然而，無限制地延長此階段的審美經驗不僅是不可能的，也沒有必要這麼做。要使這種直接的震撼保持高品位，只存在著一個保證，即經驗到它的人具有高度的教養。它本身也許，並且常常是，使用低俗材料的廉價手段的結果。從那個層次提升到對價值具有內在保證的水準的唯一途徑是插入區分的階段。產品的區分與區分的過程是緊密地聯繫在一起的。

儘管最初的震撼與後來的批評性的區分各有其得到充分發展的權利，我們卻不應忘記，首先出現的是直接而非理性的印象。存在著這樣一種情況，某種具有像風一樣性質的東西吹到它愛吹到的地方。[13] 甚至在面對同樣的對象時，它也是有時出現、有時不出現。

【13】這裡作者用了一句古語，出自《聖經·新約·約翰福音》第三章。英譯文爲「The wind bloweth where it listeth」，《聖經》中譯本將這句譯爲「風隨著意思吹」。——譯者

它不能強迫，並且，當它不出現時，尋求透過頑強的行動去恢復最初的興奮，總是徒勞的。審美理解開始於保持並發展這些個人的經驗。這是由於，它們的發展最終將導向區分過渡。區分的結果常常使我們相信這個人的經驗，此具體的事物並不值得引起全身心的震撼；實際上，這種震撼常常是由某種對於對象本身來說是外在的因素引起的。但是，這一結果本身對於審美教育來說是一個切實的貢獻，並且將下一直接印象提高到一個更高的水準。為了有利於區分以及被對象直接抓住，最可靠的手段是，在一種當其強烈時被古人看作神性的瘋狂的東西沒有出現時拒絕模仿和假冒。

在審美欣賞的節奏中，反思階段是批評的萌芽階段，而最為精細而有意識的批評只是它的理性發展而已。這個題目應該在另一處展開。[14] 但是，在這個總主題下的一個題目在這些至少應該提一提。許多錯綜複雜的問題，形形色色的含混性，種種歷史的爭論，都與藝術中的主體性和客體性有關。然而，如果我們所採取的關於形式與實質的立場是正確的話，那麼，至少在一個重要意義上，形式必須與它所限定的物質具有同樣的客體性。如果形式出現在為著將一個在朝向其內在實現的運動中的整一經驗呈現出來而對原材料作選擇性安排的話，那麼，客觀的條件是在一件藝術品的生產中發揮控制作用的力量。一件美的

藝術品，雕像、建築、戲劇、詩歌、小說，在被完成以後，就像一輛火車頭、一臺發電機一樣，是客觀世界一部分。並且，正像後者一樣，一件美的藝術品的存在與外在世界的材料與能量的結合具有因果關係。我的意思不是說，這就是藝術品全部；甚至工業製作的產品也用來服務於一個目的，並且，當產生著自身物理存在以外的結果時，它就是實際的，而不是潛在的，成了一個火車頭；也就是說，它運送了人和物。但是，我想強調的是，沒有一個對象，就沒有審美經驗，而要使一個對象成為審美欣賞的質料，它就必須滿足那些客觀的條件，沒有那些條件的累積、保存、加強，並過渡到某種更為完善的狀況，就是不可能的。正如我在前面幾節所說，審美形式的一般條件是客體性，意思是，它屬於物理的物質與能量的世界；儘管這不是審美經驗的充分條件，卻是它的必要條件。並且，藝術家對這一命題所提出的直接證明就是，充滿迷戀地觀察他周圍的世界，熱忱地關愛他藉此工作的物質媒介。

那麼，什麼是那些深深地扎根於世界本身之中的藝術形式的形式方面的條件呢？這個問題並沒有涉及我們尚未考慮過的材料。有機體與周圍環境的相互作用，是所有經驗的直接或間接的源泉，從環境中形成阻礙、抵抗、促進、均衡，當這些以合適的方式與有機體的能量相遇時，就形成了形式。我們周圍世界使藝術形式的存在成為可能的第一個特徵就是節奏。在詩歌、繪畫、建築和音樂存在之前，在自然中就有節奏存在。如果不是這樣的話，作為形式的一個基本特性的節奏就將會僅僅是添加在材料上的東西，而不是材料在經

驗中向著自身的頂點發展的運動。

自然的更大節奏甚至與人的基本生存條件聯繫在一起，只要人對自己的工作及提高工作效率的條件有所意識，他就不可能不注意到這種聯繫。晨與昏、日與夜、雨與晴，這些變換著的因素都與人類有著直接的關係。

季節的循環與每個人都有著利害關係。當人類開始從事農業活動時，季節的節奏性運動與人群的命運形成了必然的聯繫。月亮的形狀與運動不規則的規則性循環，與人、獸和莊稼的安寧和繁榮間似乎充滿著神祕的聯繫，與生殖的祕密無法解脫地糾纏在一起。與這種更大的節奏聯繫在一起的，有不斷出現的從種子到成熟並長出種子的循環、有動物的生殖、有兩性的關係、有永不止息的生死之輪。

人類自身的生命受著醒與睡、餓與飽、工作與休息的節奏的影響。隨著工藝的發展，耕作活動的長節奏被一些小的、更為直接可見的循環所打破。在對木材、金屬的加工中，在紡織、製陶工作中，透過技術控制的手段將原材料變為最終結果的過程客觀地呈現出來。在加工過程中，出現了不停地敲、削、鑄、切、錘，劃分出了工作的度。但是，更為重要是在準備戰爭和種植時、在慶祝勝利和豐收時，動作與說話都有了合韻律的形式。

因此，人對自然節奏的參與構成了一種夥伴關係，這要比為了知識的目的而對它們的發展，耕作活動的長節奏被一些小的、更為直接可見的循環所打破。

任何觀察都要親密得多，這遲早會引導人將這種節奏強加到尚未出現的變化之上。按比例排成的蘆管、拉緊的弦、繃緊的皮，使得行動的尺度透過歌舞而被意識到。對戰爭、對狩

獵、對播種與收穫、對植物的死亡與復活、對星斗繞著守夜的牧羊人推移、對變化無常的月亮無一例外地回歸等等的經驗，在摹仿性動作中再現，從而形成生活如戲的感覺。透過在舞蹈中表演，用石頭鑿，用銀來鍛造，在洞穴的牆上描繪，蛇、麋鹿、野豬的神祕的運動具有了節奏，使這些動物生命最根本的本質得以實現。為實用物品造型的造型工藝與人的聲音和受到自我控制的身體運動被聯繫在一起，由於這種聯合，技術性的工藝具備了美的藝術的特性。那麼，所領會到的自然的節奏被用來將顯而易見的秩序運用到人類混雜的觀察與意象的某些方面。人不再使自身的必然性活動服從於自然循環的節奏性變化，而是運用這些必然性強加給他的東西來讚美他與自然的關係，彷彿自然賦予他自然王國中的自由一樣。

自然變化的秩序的再造與對這種秩序的感知，在最初是聯繫在一起的，因此，在當時沒有區分藝術與科學。它們都被稱作技能（technē）。哲學是用詩句寫成的，並且，在想像力的影響下，世界成了一個和諧的整體（cosmos）。早期的希臘哲學講述的是自然的故事，但由於故事都要有開頭、發展與高潮，於是從實質上來說，就需要審美的形式。在故事之中，小的節奏就成了像產生與毀滅、出生與消亡、鬆懈與專注、聚合與分散、鞏固與解體等大的節奏的組成部分。規律的思想是隨著和諧的思想一道出現的，那些今天看來平淡無奇的想法曾是被語言藝術所研究的自然的藝術的一部分。

眾所周知，在自然中存在著節奏的多種多樣的例證。人們常常引用的，有潮漲潮

落、有月圓月缺、有脈搏的跳動、有出現在一切生命過程之中的吸收與排泄。人們一般看不到的是，自然中的每一種變化的一致性與規律都是節奏。「自然規律」與「自然節奏」是同義詞。只要自然的多種多樣變化對我們來說不僅僅只是一種無秩序之流，只要它不只是一個混亂的旋渦，就有節奏的存在。天文學、地質學、力學與運動學，記錄了各種各樣的節奏，它們是不同種類的變化的秩序。數學是相對於最普遍節奏所能構想的最一般性的陳述。數出一、二、三、四，將線與角度構成幾何圖案，向量分析的最高階段，都是記錄或賦予節奏的手段。

自然科學進步的歷史是對我們所把握的、最初吸引遠古人類注意的、粗俗而有限的節奏進行加工和全面表現的活動的記錄。這一發展達到一定程度時，科學與藝術分開了。在今天，物理學所讚美的節奏顯示只對思想起作用，而不對處於直接經驗中的知覺起作用。它們以符號的形式出現，不表示任何存在於感覺中的東西。它們使自然的節奏只對那些經過長期而嚴格的訓練的人顯現。然而，一種共同的對節奏的興趣仍使科學與藝術構成血肉聯繫。由於這種聯繫，將來也許會有一天，那種今天仍處在艱苦的反思之中的、那種原來只對經過闡釋訓練的人才有吸引力的、只以象形文字的方式出現在感覺中的題材，會成為詩的材料，並因而成為令人愉悅的知覺對象。

因為節奏是一個普遍的存在模式，出現在所有的變化之秩序的實現之中，所以所有的藝術門類：文學、音樂、造型藝術、建築、舞蹈等，都具有節奏。既然人只有在使他的行

[150]

為適應自然的秩序時才能成功，他在抵抗和奮鬥後所取得的成就與勝利，也就成為所有審美題材的源泉；從某種意義上來說，這些成就與勝利構成了藝術的共同模式，形式的最終條件。它們持續積累的秩序，在沒有明確意圖的情況下，成為人們用以紀念與讚美最為強烈而非常重要的經驗的手段。在每一類藝術和每一件藝術作品的節奏之下，作為無意識深處的根基，存在著活的生物與其環境間關係的基本模式。

因此，並非只是由於血液流通時的心臟的收縮與擴張，呼吸時吸氣與呼氣，運動時擺動胳臂與腿，也不是由於自然節奏的任何特殊表現的結合，人才對有節奏的描繪與呈現感興趣。這些考慮非常重要。但是，喜悅最終來自這樣的事實，即這些東西是那些決定生活過程的、自然的或獲得的關係的實例。那種假定在美的藝術中占據著統治地位的對節奏的興趣，可以簡單地用生命體中的節奏過程來解釋的觀點，是另一種有機體與環境分離的情況。人在觀察或思考自身的生命過程之前很久，在發展對自身的精神狀態之前很久，就加入到環境之中了。

不僅在藝術中，而且在哲學中，自然主義都是一個具有很多意義的詞。像絕大多數的主義（藝術中的古典主義與浪漫主義，理想主義與現實主義），它已經成了一個情感性的術語，一個黨派的口號。在藝術中，甚至比在哲學中更為明顯，形式上的定義使我們冷淡；在我們達到它時，那些使我們血液沸騰，並激起我們讚賞的東西就消失了。在詩歌中，「自然」常常與一種趣味聯繫在一起，這種趣味如果不是對立於，也是不同於那種在

聯想中從人們的生活引申出來的東西。對於華茲華斯來說，自然就是人們為了慰藉與安寧而用以交流的對象

……當徒勞無益地躁動不寧，
世界的狂熱籠罩在跳動的心上時。

在繪畫中，「自然主義」指的是轉向更隨意、並彷彿是更為非正式的、天、地、水的更直接而明確的方面，以區別於那些專注於結構關係的繪畫。但是，自然主義如果取自自然的最廣泛而最深刻的意義的話，是所有偉大的藝術，甚至最宗教程序化的，和最抽象的繪畫，以及描寫都市背景下人的活動的戲劇，都必須具有的特性。所能作出區別的只是由標誌生活的所有關係及其背景的節奏所顯示的自然中的各特殊方面與階段。

自然與客觀的條件必須被用以使價值得到完滿的表現，這是一個具有直接性質的整體經驗。但是，藝術中的自然主義所表示的含義要大於所有藝術必然要使用自然的與感官的媒介的含義。它意味著所有可被表現的，都是人與其環境關係的某些方面，以及，當標誌著題材與形式間相互作用特徵的基本節奏被依賴和完全信任時，此題材就獲得了與形式的最完美的結合。「自然主義」常常被說成是意味著漠視所有不能被歸結為身體的與動物的價值。但是，這樣看待自然是將作為自然整體的環境條件孤立起來，並將人從事物框架中

排除。藝術作為客觀現象，使用自然材料與手段這一事實本身，就證明自然不過是指人與記憶和希望、理解與欲望、與那些片面的哲學說成就是「自然」的東西相互作用形成的綜合體。自然的對立面不是藝術，而是武斷的想法、幻想，以及僵化的慣例。

當然，也存在著至關重要而又自然的慣例。在某些時間和地點，藝術是被社群的儀式與禮儀所控制的。然而，它們並非必然變成空洞而非審美的，慣例本身是存在於社群的活生生的生活之中的。甚至在當它們以宗教的聖餐與禮拜形式出現時，它們也可以表現群體經驗中積極的東西。當黑格爾斷言，藝術的第一個階段總是「象徵的」時候，他從自己的哲學體系出發，提示了這樣的事實，某些藝術曾經只能自由地表現那些得到祭司與王權認可的經驗。此外，作為一種概括，這種描述是錯誤的。在任何時代、任何地方，都存在著官方認可和指導的藝術之外的歌舞、講故事與作畫等通俗的藝術。世俗的藝術是更直接的自然主義的，並且，每當世俗精神進入到經驗之中，就使得官方的藝術進行一次向著自然主義的再造。如果這種再造不出現的話，那些曾經至關重要的藝術就會退化。例如，從西南歐的一些廣場上就可以看到這種退化了的巴洛克雕塑，其典型的例子是無聊地將丘比特刻畫成小天使。

真正的自然主義不同於摹仿事物及其特徵，也不同於摹仿藝術家的工作程序。時間賦予藝術家一種表面的權威——說它是表面的，是由於並非出自他們所體驗和表達的對事物的經驗。自然主義是一個比較性的術語，表示一種在某些方面更深更廣的對先前就有的

存在節奏的敏感。說這個術語是比較性的，是由於它表示，在一些細節上，個人的知覺被慣例所取代。讓我們回想一下前面說到的繪畫中的美化。那種某些確定的線條代表著某些特定的情感的假定是沒有來自觀察的慣例；它削弱了反應的敏銳性。當人的特徵處於情感影響之下而出現的不確定性被感受到時、當這些特性自身節奏的多樣性得到反應時，真正的自然主義就來臨了。我並非說這些產生限制作用的慣例只是由於教會的影響，更大的限制來自藝術家自身，他們沾染上學院氣，例如後來的義大利折中派繪畫和十八世紀的許多英國詩歌。為了區別於自然主義藝術，我為了方便起見稱之為「現實主義」（這個詞很武斷，但所想要表達的對象是存在的）的藝術再現了細節，但卻失去了生動而有機的節奏。就像一幅磨損的照片一樣，只記錄了單調無味的事實。說它是磨損的，是因為對象只可以從一個固定的視點來考察。形成一種微妙節奏的關係則促使人們從變動著的視點來考察。有多少個人經驗的個性化的多樣性使用了在形式上相同，但實際上由於其構成藝術品質料的材料而不同的節奏啊！

為了反對在彌爾頓死後在英國興盛的所謂詩的用語，華茲華斯的詩形成了一種自然主義的反叛。那種認定華茲華斯的詩的本質是使用習慣用語的說法（源於對華茲華斯的論述的誤解）對於他的實際作品來說是胡說八道。這種說法表示他保持早期詩歌形式與質料的分離的特徵，而事實與之截然相反。實際上，其意義在詩人的兩行早期的、被當作與對他自己的評論有關的句子中就已經得到了描繪。

面向明亮的西方，橡樹纏繞著的

枝葉被暮靄勾勒出粗重的輪廓。

這是韻文，但不是詩。這是實實在在的描繪，而沒有染上情感色彩。正如華茲華斯自己所說：「表現得軟弱而不完全。」但他繼續說，「我清楚地記得在什麼地方這一景色最初打動了我。這是在從霍克斯海德到安布列塞德的路上，我當時感到非常激動。這是我詩歌創作歷史上的一個重要時刻；正是在那時，我意識到了自然外貌的無限多樣，就我所知，任何時代和任何國家的詩人都沒有注意到這一點；我下決心，要在某種程度上彌補這個缺陷。這時，我還不到十四歲。」

這是一個從慣例性的，或從某種抽象地，既來自也會導致不完全知覺的、一般化的東西，向自然主義的，即向一種對自然變化的節奏更為精細而敏銳地反應的經驗過渡的實例。他所要表現的，並非只是多樣性與波動性，而是一種有規則的關係——枝葉的特徵與陽光的變化間的關係。一特定的橡樹的時間與地點的細節消失了；關係不是抽象的，而是明確地保存了下來，儘管在這個特定的例子中，只得到了很平凡的體現。

上面的論述並非要從對作為形式的一個條件的節奏主題的討論岔開。也許會有人不願用「自然主義的」，而用其他的詞來表達一種對知覺慣例的逃避。但是，不管用什麼詞，如果想要保持審美形式上的新鮮感，它都必須強調對於自然形式的敏感性。這一事實使我

得到了一個對節奏的簡短定義：節奏是有規則的變化。均衡的水流沒有強度與速度的變化時，就沒有節奏。無變化的運動也是一種停滯。同樣，變化未得到安排（place，放在一個位置）也沒有節奏。「發生」（take place）一詞有著許多的暗示。變化不僅來自於此而且屬於此，在一個更大的整體中，具有一確定的位置（place）。[15] 節奏的最明顯的例證是強度的變異，正如前面所引的華茲華斯的句子中，某些形式相對於其他的枝葉的弱一點的形式而變強。當搏動與休止沒有出現時，不管多麼精細、多麼廣大，都不會出現任何類的節奏。但是，這種強度的變化並不構成任何複雜的節奏的全部。強度的變化可用來界定數量、範圍、速度的變化，也可用來界定像色調、音調等內在差異的變化。這也就是說，強度的差異是相對於所直接經驗到的題材而言的。為了區分整體中的一個個部分，每一個節拍都都為在此以前出現的要素增加力量，也創造在此之後出現的東西所需要的一個停頓。它不是在單一特徵中出現的一個變化，而是對整個無所不在而統一的基調的調節。

煤氣均衡地瀰漫在容器裡、奔騰的洪水衝破一切阻抗力、池塘裡的一池死水、未開墾的荒沙地，都是沒有節奏的整體。泛著漣漪的池塘、叉狀的閃電、樹枝在風中搖曳、鳥兒

【15】作者在這裡將 place 這個詞的動詞用法（表示安排），它的名詞用法（表示地點、位置），和在一個短語 take place（表示「發生」）聯在一起，以說明節奏發生在一點之上，並回到這一點，具有往復性的特點。——譯者

在拍打著翅膀、花萼和花瓣形成的渦紋、草地上變幻著的雲影，都是簡單的自然節奏。這其中恐怕存在著相互對抗的能量。其中的一個會在一定時段強度增高，但卻因此使對立方面的能量受到壓制，這種情況一直持續到前一種能量放鬆和舒展，後一種能量可以克服前者為止。這時，就出現了相反方向的運動，不必在時間上保持相同，但卻保持在一定比例之內，從而給人以秩序之感。反抗累積了能量；它開始蓄積，直到釋放與膨脹。在這種轉向的時刻，存在著一種間隙，一種休止與休息，透過它，對立能量的相互作用就得到限定，變得可見。這種休止是相互對立的力量的一種對稱或平衡。這是節奏性變化的普遍圖式，但是，這種陳述沒有對一些次要的、擴張與收縮變化同時發生的現象作出說明，這後一種現象出現在組織起來的整體的每一個階段和方面；這種陳述也沒有說明持續性的波浪與搏動本身具有朝向一個最終頂點發展的累積性。

談到人的情感，一種直接的發洩對於情感表現來說是毀滅性的，對節奏來說，也是有害的。這是沒有足夠的阻抗以產生一種張力，從而產生週期性的積累與釋放。能量沒有被保存下來，以便有益於一種有規則的發展。人們在衝動時會哭泣或尖叫、做一臉怪相、愁

【16】
我們將它稱為「渦紋」（whorl），就表明我們是下意識地發現相關能量的張力。

眉苦臉、做怪動作。達爾文的書名叫「情感表現」[17]，更為精確地說，應是情感的發洩，書中充滿著處於簡單的有機體狀態的情感在環境中以直接而明確的行動發洩的大量例證。在完全的釋放被推遲，透過一系列有規則的積累與保存的週期，透過循環出現的對稱的休止而劃分出間隙時，情感的顯示才成為真正的表現，獲得審美的性質；並且，也只有在這種情況下才是如此。

情感能量繼續發揮作用，但現在產生著真正的作用：它完成某種東西。它喚起、集合、接受與拒斥記憶、意象、觀察，並使它們進入到一個完全由同樣直接的情感所確定的整體。因此，就出現了一個徹底地整一而獨特的對象。對直接情感表現的抵制恰恰發揮了強迫它採取有節奏形式的作用。柯爾律治對詩行中的格律就是這樣解釋的。他說，格律的起源應「溯源於由自發的努力去控制激情作用所產生的心理平衡。……這種有益的對抗得到了它所抵消的狀態本身的說明，而這一相對立的力量間的平衡，有意識地並為著一個可預見到的愉悅的目的而由一個隨之而來的意志或判斷行動被組織進格律」。格律因此「傾向於增強活力，增強既對一般的感覺，也對注意力的敏感性。它透過持續而突然的刺激以及好奇心的滿足與再激起激情與意志，自發的衝動與自願的目的的滲透」。存在著「一種

【17】 指查理斯‧達爾文的著作《人類和動物的情感表現》（The Expression of the Emotions in Man and Animals, 1872），這是達爾文《物種起源》一書的三部續篇中的第三部。——譯者

之間迅速交換而產生這種效果。它確實由於太輕微而在任何時候都不能成爲清晰意識的對象，但它們聚合起來的影響卻頗爲可觀」。音樂使這種令人愉快的互換對立面的過程——休止與加強——複雜化和強化，在這裡，各種「聲音」既相互對立又相互應答。

桑塔亞那說得好：「知覺並不像陳腐的印章或蠟模比喻一樣停留在心中，被動而不變化，直到時光磨去它們的粗糙的邊緣，進而使它們消退。」不是如此，知覺落入腦子裡，更像種子落入耕過的地裡，甚至像火光落入一桶火藥中。每一個圖像繁殖出一百個圖像，有時是慢慢地、悄悄地進行著，有時（就像導火線點燃了一樣）一下子出現了想像的大迸發。甚至在抽象思維的過程之中，與最初的動力裝置的聯繫也沒有被完全切斷，而這種動力機制透過同情與內分泌的系統與能量貯存庫聯繫在一起。一次觀察、一個閃進心靈中的思想，發動了某種東西。其結果也許是一個太直接的發洩，沒有節奏，有可能是粗野而不受約束的力量的顯示。也許會是一種軟弱，使能量在無所事事的白日夢中散去。也許由於某種老套的習慣，某些途徑變得過於開放——當活動以某些時候可完全等同於「實際上」在做什麼的形式出現時。一種對我們主要欲望持敵意的世界的無意識的恐懼，阻礙著我們的所有行動，或將之限制在所熟悉的管道之中。存在著許多的方式，其一極是冷漠，另一極則是急躁，這時被激起的能量不能形成累積、對立與中途休止的有秩序的關係，不能發展成經驗的完滿完成。這後者則是不成熟的、機械的，或者是鬆散的。這些例子從反面說明了節奏與表現的完滿完成的性質。

從物理方面來說，如果你輕輕打開一個水閘門，對水流的抵抗力會迫使能量得到保存，直到這種抵抗力被克服。然後，水就會一滴一滴地流出來，其間的間隙很有規律。如果一股水流有足夠的落差，如在一個大的瀑布之中，表面的張力就會使水流以單一水滴的樣子到達底部。能量的截然不同或對立，對於闡釋與界定來說是普遍需要的，它使一種否則的話就是整一的團塊與區域分解成了單個的形式。同時，這種相對立的能量的對稱分布提供了尺度與秩序，起到了防止差異變成無秩序雜糅的作用。不管是音樂、戲劇、小說，還是繪畫，都具有張力的特點。在繪畫中，這一特點最明顯地表現在使用互補色、前景與後景的對比、中心與邊緣的對比。在現代繪畫中，明暗關係與對比的必要性不是透過使用棕色與褐色的光影，而是使用本身就很明亮的原色來實現的。相互間類似的弧線被用來劃出輪廓，但上下與前後的方向也不同。單一的線條也顯示出張力。正如利奧‧施泰因[18]所說：「人們如果注意觀察一個花瓶的外緣，並且注意到使輪廓線彎曲所用的力量，就可以觀察到線的張力。這依賴於線所固有的彈性，前此部分所賦予的方向與能量等。」在藝術作品中，普遍使用間隙是極其重要的。間隙不是中斷，因為它們既導致了個性化的界定，也導致了成比例的分布。在同一時間它們既分別做出分辨，也構成相互聯繫。

【18】利奧‧施泰因（Leo Stein, 1872-1947），美國作家與藝術收藏家，曾長期旅居法國。──譯者

能量在其中起作用的媒介決定其最終的作品。在歌唱、舞蹈、戲劇性表演中，阻抗力部分來自有機體本身，如窘、害怕、笨拙、害羞、不活潑，部分來自觀眾。抒情的表述與舞蹈，樂器所發出的聲音，攪動了氣氛或場所。它們無需面對改變外在材料時所遇到的阻抗力。阻抗力是個人性的，其結果，不管是生產者還是消費者也都是直接個人性的。

然而，雄辯的言詞並非入水無痕。有機體，相關的人還是在某種程度上被改造了。比起演員、舞蹈家、音樂演奏家來說，作曲家、作家、畫家、雕塑家使用著更爲外在的媒介，離觀眾要遠得多。他們儘管避開了觀眾所給予的直接壓力，卻改造了提供阻抗力的外在材料，從而在內部形成張力。這種差異變得很大，它訴諸氣質與天分的差異，也訴諸觀眾中的不同情緒的差異。繪畫與建築不能像戲劇、舞蹈和音樂演出一樣，受到直接的激動人心的齊聲歡呼。演說、音樂和人所扮演的戲劇所建立的直接的個人接觸，是獨一無二的。

造型與建築藝術的直接效果不是器質性的，但卻存在於長久的周圍世界之中。它更爲間接，卻同時更耐久。用字母記下的歌曲與戲劇，寫出的音樂，在構形性藝術（formative arts）之中占據了自己的位置。客觀性的修改在構形性藝術中所產生的效果是雙重的。一方面，人與世界的緊張被直接降低了。人由於存在於一個他所參與創造的世界之中，因而感到更爲自在。他更爲習慣，並相對放鬆。在某些情況下，在某些範圍內，所造成的這種人與環境的更加地相互適應，對於進一步的審美創造是不利的。事情進行得太順利了：沒有足夠的不規則性以創造對新節奏的新顯示和新機會的要求。藝術變得一成不

變，滿足於在風格與樣式上的老的主題中玩弄一點小變化，而這些主題討人喜歡是由於它們是能給人以愉快回憶的途徑而已。從審美上來說，環境到了這一步已經被耗盡了。藝術中不斷出現學院派與折中派，是一個不容忽視的現象。並且，如果說我們通常將學院派與繪畫和雕塑聯繫起來，而不是與例如詩或小說聯繫起來的話，那麼，後者仍依賴於現成的景色、熟悉情景的變異，以及易辨認的特徵類型的顯現，這些都具有我們所說的繪畫學院派的特徵。

但最終，這種熟悉性本身在一些人的心中建立起了阻抗力。熟悉的東西被吸收而成為沉澱物，在其中，新條件的種子或火花造成了一場騷動。在古老的東西沒有被吸收時，所產生的僅僅是怪異。但是，偉大的獨創性藝術家卻將傳統化為自身。他們不把傳統拒之門外，而是對它進行消化。然後，它與那些在他們自身之中和在環境中是新的東西之間所確立的衝突本身，創造出了一種要求新的表現方式的張力。莎士比亞也許「拉丁語知識很少，希臘語知識更少」，但是，他貪婪地吞下所有接觸到的材料，以致如果這些材料不是透過一種同樣對他周圍生活的貪婪的好奇心來與他個人所見對立又合作的話，他就成了文抄公了。在現代繪畫中，偉大的革新者身上勤奮地學習過去的繪畫的成分要多於摹仿當代時尚創造者的成分。但是，他們個人所見的材料被用來反對舊的傳統，並且從相互的衝突與加強之中，出現了新的節奏。

基於藝術而不是外在的偏見的審美理論的基礎存在於前面所提到的事實之中。理論

只能建立在對內在與外在能量的核心作用的理解，以及對構成伴隨著累積、保存、休止與間隙的對立，和朝向以種種有秩序的、或有節奏的經驗完成的協調運動的能量相互作用的理解。這樣，內在的能量在表現中得到釋放，而外在的能量體現在獲得形式的物質中得到釋放。在這裡，我們有了一個有機體與環境之間的、以產生一個經驗爲目的的做與受關係的更爲豐滿、更加明確的例證。專屬於做與受之間不同關係的節奏，是導致知覺的直接性與統一性的成分的分配與指定的源泉。只有關係才產生那種藝術品既刺激又組合的經驗。「做」起攪動作用而凝知覺的單一性。只有關係才產生那種藝術品既刺激又組合的經驗。「做」起攪動作用而「受」帶來一段寧靜。一個徹底而相關的「受」產生一種能量的累積，而這將在下一步活動中釋放。由此產生的知覺是有秩序而清晰的，同時也染上了情感的色彩。

恬靜的性質在藝術中的作用，是怎麼誇大也不過分的。藝術中總是存在著相對於對象的設計與組織的鎮靜。但是，也總是存在著阻力、張力和刺激；否則的話，所帶來的平靜就不是一種完成了。在構思時，事物被區分，而知覺與情感相互從屬。在哲學思辨中成爲對立面的對感官的與觀念的，即表面與內容或意義，對刺激與寧靜之間的區分，在藝術作品中並不存在；這種不存在的原因，不是由於概念的對立被克服了，而是由於藝術作品所作出的區分沒有出現。從多樣性中，刺激也存在於一個層面之上，在這裡，思辨的思維所作出的區分沒有出現。散亂地放在馬路邊上，許會出現，但僅有多樣性而沒有阻抗力要克服，就不能帶來休止。散亂地放在馬路邊上，等著搬運貨車的傢俱，是夠具有多樣性了。但是，當它們被集中放在貨車裡時，秩序與寧

[160]

靜不會出現。它們必須構成一種分布關係，正像它們被安排在房間裡，構成一個整體時那樣。分布與整一的共同作用導致了產生刺激的變化運動和帶來平靜的實現。

有一個古老的關於自然與藝術中的美的公式：多樣性中的統一。一切都依賴於這個「中」字是如何理解的。一個盒子之中也許會有許多東西、一幅畫之中有許多人物、一個口袋之中有許多硬幣、一個保險箱中有許多檔。這裡的統一是外在的，這裡的多是相互無關的。關鍵在於，當對象或場景的統一是形態上的並處於靜態時，統一與雜多就總是屬於這種情況或接近這種情況。只有在這些術語被理解爲與能量的一種關係有關時，這個公式才有意義。如果不存在著獨特的區分，就沒有圓滿，也沒有多個部分。但是，只有區別依賴於相互的阻抗力，例如樂句的豐富性時，它們才具有審美的性質。只有在阻抗力通過對立的能量合作相互作用發展，從而產生休止時，才存在著統一。這個公式中的「一」是透過分別具有能量的各部分間相互作用來實現的。「多」則是由於那最終支撐著一種平衡的相互對立力量的確定的個性化顯現。因此，下一個主題是在一部藝術作品中能量的組織。這是由於作爲一部藝術作品特徵的多樣性中的統一是動態的。

第八章　能量的組織

人們反覆提到藝術產品（雕像、繪畫或其他）與藝術作品是有區別的。前者是物質性的和潛在的；後者是能動的和經驗到的。後者是產品所做和所引發的作用。沒有什麼東西單槍匹馬地進入經驗，不管它是彷彿無形式的事件，一個在理智上已系統化的主題，還是一個實現思想與情感的結合，充滿愛的關注精製而成的對象，都是如此。事物進入經驗本身是複雜的相互作用的開端；最後經驗到的事物的特徵依賴於這種相互作用的性質。當對象的結構以其力量令人愉快地（但不是輕易地）與從經驗本身迸發出的能量相互作用時，當它們間相互的結合與對抗共同起作用，產生一種累積性的，並肯定地（但並非太過穩定的）朝向衝動與張力實現的發展時，就有了一件藝術品。

在前一章，我強調這一最終的作品對自然中節奏存在的依賴性：正如我所指出的，它們是經驗中形式的條件，並因而是表現的條件。但是，一審美經驗，即得到實現的藝術作品，表現為知覺。這些節奏即使體現在外在的、本身是藝術品的對象中，也只有成為經驗中的節奏時才是審美的。並且，這些出現在經驗之中的節奏是與關於外在事物存在節奏的理性認識完全不同的：這種區別就像對生氣勃勃的和諧色彩的感性欣賞與科學研究者對這種色彩相應的數學表示之間的區別一樣。

我的這一思考是從去除虛假的節奏觀念開始的。這種虛假的節奏觀念對審美理論產生嚴重的影響。由於沒有考慮到審美節奏與知覺有關，沒有考慮到自我在積極的知覺過程中所起的作用，才產生這種誤解。但奇怪的是，這一誤解卻與那種審美經驗的知覺直接性的

[163]

說法並存。我所指是將節奏與變化著的因素反覆出現的規律性等同的觀念。

在直接討論這一思維之前，我想指出它對理解藝術的影響。作為空間的與物質的存在，空間對象之因素的秩序，由於沒有進行到引起經驗的互動之中，所以至少是相對固定的。除了緩慢地磨損以外，一個雕像的線條與平面會保持原樣，一建築物中構造與間隙也是如此。從這一事實得出結論，存在著兩種美的藝術，一種是空間的，一種是時間的，只有後者才有節奏：與這種錯誤相對應的觀點是，只有建築和雕像才具有稱性。如果這一錯誤只是影響理論，它將會是嚴重的。實際上，對繪畫與建築中節奏的否定，阻礙了對性質的知覺，而這對它們的審美效果來說，是絕對不可缺少的。

將節奏等同於字面意義上的重現，等同於有規則地回到同樣的要素，是將重現想像成靜態的或解剖學的，而不是功能性的：後者依照經由要素的能量推動經驗向完善與完滿的發展來對重現作出解釋。由於對持這種理論的人的一個有利的例證是鐘的滴答聲，它可被稱為滴答理論。儘管人們可以清楚地意識到，一種始終如一的滴答經驗如果是可能的話，其結果或者會使我們昏昏欲睡、或者會使我們惱怒不已，然而，對這種規律性的構想卻被認為是提供了基礎，在此之上出現許多其他的節奏，其中每一個都同樣地有規律，從而變得複雜化。當然，從數學上將實際經驗到的節奏分析成為覆蓋著許多微小而始終如一的重複的基本規律性的結合，也許是可能的。但是，其結果僅僅是某種機械地接近生機勃勃或表現性的節奏。這與那種試圖從許多弧線，其中每一個都是按照嚴格的數學計算構造出

的，來構築審美上令人滿意的曲線（如希臘花瓶中的曲線）所造成的結果類似。

一位研究者在記錄儀器的說明下進行歌唱家嗓音的研究。他發現有成就的藝術家，那些被列爲最好的藝術家的嗓音在記錄中都表現出稍高於或稍低於標準的音高，而那些正在進行訓練的歌唱者則更可能嚴格地唱出合於節拍的聲音。研究者認爲，藝術家總是「自由地」對待音樂。實際上，這種「自由」標誌著機械的或純客觀的構造與藝術的生產之間的區別。節奏總是包含著不斷的變異。在將節奏當作能量顯現出的有規則變異的定義中，變異不如秩序重要，但是，在審美的秩序中，這就成了不可缺少的係數。假如秩序能夠得到保持的話，變異愈大，效果就愈有趣。這一事實證明，這裡所說的秩序不是根據客觀的規律性而言的，這裡需要另一個原理來對它進行闡釋。這一原理，再說一遍，是根據該經驗本身的完整性使一個經驗走向其實現的累積性進步。這種經驗的完整性不能由外在的條件來衡量，儘管如果不使用可觀察和可想像的外在材料，也不可能達到這種完整性。

我想透過在某種程度上是有意選出的一節詩作例證，我要選那些儘管很有趣，卻不是最上等的詩。華茲華斯的《序曲》中一些詩行可產生這種作用：

……寒風凍雨，
和所有自然元素的運動，
孤獨的羊，枯萎的樹，

石牆裡傳出的陰冷的音調，
樹林和水流的聲音，還有薄霧
罩在這兩條路的輪廓之上
在這些明明白白的形體之中延伸。

將詩變成一篇散文，以爲這樣就能解釋詩的意義，這裡總有某種愚蠢之處。但我在這裡作散文式分析的目的，不是解釋這些詩句，而是強調一個理論要點。首先，我們因此注意到，沒有一個詞在重複那種會在詞典中列出的固定的意義。「風、雨、羊、樹、石牆、霧」的意義是所表現的整體情境的一個函數，因此是彼情境的一個變數，而不是一個外在的常數。那些形容詞，如凍、孤獨、枯萎、陰冷、明明白白，也是如此。它們的感覺是由個體的正在形成的憂傷經驗決定的；它們各自對其實現起促進作用，同時，又相應地由個體的正在形成的憂傷經驗決定的；它們各自對其實現起促進作用，同時，又相應地由作爲強化因素進入經驗的構成而使各自的性質得到確定。物體之間也各有不同，相對靜止與運動構成對立；看到的與聽到的事物，雨與風，構成對立；牆與音調、樹與聲間，都構成對立。當物體主導時存在著相對緩慢的步調，隨著事件，隨著「樹林與水流的聲音」而加快步調，在薄霧無情地向前延伸時，達到了高潮。正是這一對所有細節都產生影響的變異，形成了這種詩句與對稱對偶句的區別。然而「規則」得到了維持，不是由於實質上或形式上的重複，而是帶有主動性，各要素都推動一個完整的經驗到的情境的建立，其中沒

有贅言，沒有起衝突和破壞作用的不和諧。帶有審美目的的規則由其功能與效用的特徵所限定。

將這些詩句與，例如，某些成千上萬的人曾從其音調與節奏獲得一種初步的審美滿足的福音聖歌作一個比較。後者相對外在與物理的特徵通過對物理上遵守時間的反應傾向體現出來；情感貧乏的原因在於在材料及其處理上的相對單一。甚至在民謠中，疊句在經驗中也沒有它們在孤立狀態下的單一性。這是因為，當進入到變化的語境中時，它們具有一種變化的效果，出現一種累積性的守恆。藝術家可能會使用某種外在的單純重複來傳達命運無情的感受。但是，這種效果依賴於單純量的相加以外的東西。因此，在音樂中，一段重複出現的音句，也許是在一部交響曲的一開頭就拋向我們的音句，甚至僅僅是對一個主題更強調、清晰而累積性的表述，也獲得力量，因為它所進入的新語境給它提供了色彩，賦予它新的價值。

當然，任何節奏中都有重現。但是，當再現被解釋成單純的重複，不管是材料還是實際間隙的重複，物理科學的反思性分析都取代了藝術經驗。機械的重現是物質單元的重現。審美的重複則是總結並向前推進的關係的重現。重現的單元本身引起對其作為孤立的部分的注意，從而背離了整體。因此，它們降低了審美效果。重現的關係則對部分進行限定和劃界，賦予它們自身以個性。但是，它們也聯繫：由於關係，它們所劃分開的單個的實體要求與其他個體的聯繫與相互作用。因此，這些部分對建構一個擴展著的整體起關鍵

[166]

的作用。

野蠻人擊鼓也被當作節奏的模式，因此，「滴答」理論就成了「咚咚」理論。在這裡，簡單而相當單調的重複敲擊也被當作了標準，並附加上其他的本身也是單一的節奏作爲其調節，同時，引入了無節律的變化作爲額外的刺激。對於這種理論所假定的客觀性基礎來說，不利的是，這種咚咚敲擊並非單獨地，而是以一個更加複雜的多種歌唱和舞蹈的整體因素而出現的。並且，取代重複的是一個發展過程，開始於相對緩慢而平靜的運動，激動的程度逐漸加強，最後達到瘋狂的程度。更爲重要是，音樂史顯示，比起文明人的音樂，原始的節奏，如非洲黑人的節奏，實際上更精妙多變、更少一致性，正像美國北方的黑人音樂通常要比南方的黑人音樂更程序化一樣。大多數音樂所具有的緊迫性與和諧的潛力起著使構成直接的緊張度變化的樂句形成更大一致性的作用，而這裡的理論卻要求一種相反的運動。

活的生物在其生命活動中，既需要秩序，也需要新異性。混亂不令人愉快，沉悶也是如此。給一個有規則的情景添魅力的「無序的訣竅」是僅僅從外部標準看上去的無序。只要沒有阻礙累積性地從一部分向另一部分推進，它從實際經驗的立場看，就是增加了強調與區分。如果被經驗爲無序，它就會產生一種無法調和的衝動，從而令人不愉快。另一方面，一種暫時的衝突，會成爲抵抗的力量，從而聚集能量更積極而成功地活動。只有那些早年被嬌生慣養的人，才總是喜歡一些軟綿綿的東西：精力充沛的人要的是生活而不僅

僅滿足於生存，他們會發現太輕鬆的東西令人討厭。只有在它不是以挑戰性能量出現，而是壓倒或阻礙這種能量時，這種困難才是需要反對的。有些審美產品會立刻流行，它們是當時的「暢銷品」。它們「輕鬆」，會迅速受到歡迎；流行會給它們帶來摹仿者，使它們在一個時期的戲劇、小說或歌曲中成為時髦。但是，它們容易被經驗所吸收這一事實又使它們很快被消耗掉；它們不能提供新的刺激，它們的流行也只是一時的而已。

例如，將惠斯勒與雷諾瓦的畫作比較。在大部分情況下，前者所出現的是幾乎一致的、大塊色彩的延伸。必須由對比性因素構成的節奏，僅僅是由大的色塊的相互對立組成的。在雷諾瓦的畫中，僅僅一平方英寸裡也不會出現相鄰的完全同樣性質的線條。我們在看畫時，不會意識到這一事實，但是，我們會對它的效果有意識。它有助於整體的直接豐富性，也為對每一個繼起步驟的新反應產生的新刺激提供條件。倘若符合這種動態的增強和保存關係的話，那麼，這種持續變化的因素是使一幅畫或任何作品得以維持的東西。

這同樣的道理是大小通用的。相同間隙中的相同個體的重複，不僅僅不是節奏性的，而是與節奏的經驗相對立。一個棋盤格子的效果，比起在一個大的空白空間，或者一個充滿著胡亂地游動的、不畫出圖像，卻對視覺的展開產生干擾作用的線條來說，要令人愉快得多。對於棋盤式安排的經驗並非像從物理學和幾何學理解的對象那樣有規則。當眼睛移動時，它吸收新的並不斷地加強著的平面，並且，細心的觀察會顯示出，新的式樣幾乎是自動地構成。這些方塊有時水平、有時垂直、有時依照一個對角線、有時依照另一個

對角線而排列；並且，小的方塊不僅會組成大的方塊，而且會組成長方形以及具有樓梯式輪廓線的圖形。甚至在沒有多少外在機緣的情況下，有機體對多樣性的要求本身也在經驗中得到加強。甚至鐘錶的滴答聲人們聽起來也會不同，因為所聽到的是物理事件與有機體反應的變化著的搏動相互作用的結果。人們常常將音樂與建築作比較，這是因為這兩門藝術比其他藝術門類更直接地體現在累積性關係影響下的有機重現，而不是個體的重複。我們的許多大廈，特別是美國城市大街上的那些大廈在審美上的粗俗，就在於由形式的有規律的重複，即始終不變的空間分割導致的千篇一律，建築師僅依賴於外在的修飾以達到多樣性。更為引人注目的例子是我們可怕的內戰紀念碑以及許多的城市雕塑。

我曾說過，有機體既渴望秩序、也渴望多樣性。然而，這一陳述對於提出高一級特性而不再是初步的事實來說，是太薄弱了。有機體的生活過程就是變異。用威廉·詹姆斯常常引用的話說，它是「持續，卻不一致」的例證。渴望本身只有在當這一自然的傾向被不利的情境，被過分貧乏或過分奢華的千篇一律所阻礙時才出現。由於要滿足初始的需要，每一個經驗運動在完成自身時都重現其開始時的情況。但是，在其重現歷程之中，充滿著遠離初始情況的差異。讓我們隨便舉幾個例子：離開多年後回到童年時的家，透過一個推理過程而得到證明的命題與當初剛剛提出的命題，分離後與老朋友的一次會見、音樂中樂句的重現、詩中的疊句。

對多樣性的要求是我們作為活人，直到被恐懼震懾或被老套弄得遲鈍之前都在尋求

生活的表現。生活的需要本身將我們推向未知境界，這是經久不衰的浪漫真理；它會退化爲無形式地沉湎於運動與激動本身，並透過僞浪漫主義表現出來。但是，口頭上的古典主義，即只說而不像眞正成爲經典那樣去做，總是以對生活的害怕和在緊迫的事件和挑戰前退縮爲基礎的。當適當的節奏使之變得有序，當所進行的歷險具有了足以檢驗並激發人的能量的機會時，浪漫就成了古典：《伊利亞特》和《奧德賽》就是永久的見證。節奏是性質中的理性。在最不開化的人中保持著最低等級的節奏顯示，某些秩序是存在騷動的需要。甚至數學家的等式也是最大程度的重複之中需要變異的例證，因爲它們所表示的是相等，而不是嚴格的同一。

審美的重現，簡言之，是生命的、生理學的、功能性的。重現的是關係而不是成分，它們在不同的語境中重現，產生不同的結果，因而每一次重現，不僅是回顧，而且都是全新的。在滿足一個激起的期待時，也觸動新的渴望，激起一股新鮮的好奇心，確立一個已變化的懸念。這兩種在抽象概念中相互對立的職能，不是使用一種裝置來激發能量，另一種使之休止，而是使用同樣的手段達到整合的完滿性，這種整合的完滿性是生產與感受的藝術性的尺規。一個組織良好的科學研究由於測試而得到發現，由於探索而得到證明；這麼做的原因在於一種結合了這兩種功能的方法。談話、戲劇、小說，以及建築構造，如果存在著一種有規則的經驗的話，那就達到了這樣的一步，即同時記錄和總結此前的價值，又激發與預見將來。每一次結束都是喚醒，而每一次喚醒都作出某種安排，這種

狀態對能量的組織是一個界定。

在節奏中堅持變異，也許看上去像費力證明一個顯而易見的道理。對此，我的理由是，不僅一些有影響的理論都忽視這個特性，而且，存在著一種將節奏限制在藝術作品的某個方面的傾向：例如，限制在音樂的節拍、繪畫的線條、詩歌的音步，以及雕塑中的平扁或光滑的線條，這些限制總是傾向於鮑桑葵所說的「平易美」；在不管是在理論中還是在實踐中依照邏輯來推演的話，就會導致某種無形式的物質或某種故意將形式強加上去的物質。

在波提切利的《春》和《維納斯的誕生》中，很容易感受到由花紋與線條組成的圖案的魅力。這種魅力很可能在無意識中而非故意地引誘觀賞者將這部分節奏當作評價標準，以產生對其他繪畫的經驗。這將導致高估波提切利而貶低其他畫家。這本身也許是一件小事，因為對形式的一部分敏感總比繪畫當作圖解要好得多。更為重要的是，它會產生一種對那些同時更真實，而又更精妙的產生節奏的方式不敏感的傾向。這種產生節奏的方式包括未明顯地劃分出輪廓的平面、團塊與色彩之間的關係。還有，希臘雕塑作為一個使用扁平與圓整的平面來表現人物形象的手段具有充分性，使得菲迪亞斯的雕像所引起的讚美是當之無愧的。但是，如果這種特定的節奏模式被確立為唯一的標準的話，那就不好了。那樣的話，知覺就不能清楚地分辨出埃及雕塑作品的大的團塊、黑人雕塑中銳利的角度、

像愛潑斯坦[1]那樣主要依賴於透過一連串折斷的平面獲得的光的節奏等特徵的精彩之處。

當節奏僅限於單一特徵的變異與重現時，同樣的例子對所導致的實質與形式的分離也是一個說明。熟悉的思想、已標準化的道德勸誡、像某個叫達比的小子愛上某個叫瓊的女孩之類的老套浪漫主題，像玫瑰和百合一類對象所具有的魅力，當被節奏所包裹，爲韻律性節拍所加強時，就給人愉悅感。但是，在這些情況下，我們最終僅是以一個愜意的方式對我們已有經驗的回憶，引發一種像搔癢一樣暫時的愉快。當所有的材料爲節奏所滲透時，主題或「表現對象」被轉化爲一種新的題材。存在著突然的魔術，它向我們提供內在啓示的感覺，給我們帶來某種我們認爲徹頭徹尾地了解的東西。簡言之，我們所看到的使一個對象構成一件藝術品時的部分與整體的相互解釋，是在下列的效果中起作用的，即所有作品的成分，不管是在繪畫、戲劇、詩歌還是在建築之中，處於與所有其他同類成分——線與線，色彩與色彩，空間與空間，繪畫中的照明與光和影——節奏聯繫之中，並且，所有這些獨特的因素作爲構成完整的複雜經驗的變異時相互加強。如果一個人否認在某一方面以加強和組織與擁有一個經驗有關的能量爲標誌的對象所具有的全部審美性質，那麼，這個人不僅心胸狹窄，而且迂腐。但是，偉大的客觀尺度恰恰就在於因素的

[1] 愛潑斯坦（Sir Jacob Epstein, 1880-1959），生於美國，死於英國，二十世紀重要的肖像雕塑家，他所塑的銅像表面起伏豐富，注重表面光線閃動效果。——譯者

多樣性與範圍，這種因素在各自的節奏中，仍在累積性地相互保留與促進，以建立實際的經驗。

人們曾努力透過「精美」（fineness）與「偉大」（greatness）的對比以支持在藝術品中區分實質與形式。據說，當形式完善時，藝術就是精美的；而偉大則是由於題材所涉及的內在範圍與分量，儘管處理它的方式不那麼精美。珍‧奧斯汀[2]與司各特[3]曾被人們用來作爲說明上述區分的有效性的例子。我看不出這個例子的有效性。如果斯各特的小說儘管在精美方面差一些，在範圍與豐富性方面的偉大超過珍‧奧斯汀的話，那是由於，儘管所使用的手段中沒有一個方面像珍‧奧斯汀那樣完美，卻存在著一個更廣的題材範圍，形式在某種程度上在其中得到了實現。這不是一個形式與題材的對立問題，而是共同協作著的形式關係的種類的數量問題。一汪清池、一塊寶石、一幅小像、一部發人深省的手稿、一篇短篇小說，都各依其類，具有自己的完美。在各類中產生主宰作用的單一性質，也許在更大的範圍與複雜性中，會比任何單一關係的系統得到更充分的貫徹。但是，當後者中效果的增大有助於一個統一的經驗時，便使後者中「更偉大」。

[2] 珍‧奧斯汀（Jane Austen, 1775-1817），英國女作家，著有《理智與感傷》、《傲慢與偏見》、《愛瑪》等小說，以現實主義的方法來描寫家庭生活。——譯者

[3] 司各特（Sir Walter Scott, 1771-1832），蘇格蘭作家，著有《威弗利》、《艾凡赫》等歷史小說。——譯者

如果涉及的是技術、家庭經濟，或社會組織體制，不說我們也知道，理性，即可理解性，是以朝向一個共同目的的手段的有秩序相互適應來衡量的。走向其完善的相互間無作為所達到的是荒謬，當其成功地處置時，就成為審美的或「滑稽的」。相應地，我們知道，一個人的實際能力是由他以最經濟的方式去動員各種手段與措施去完成一個大的結果的才能所決定的。這裡的經濟當其被迫作為一個單獨的因素而加以注意時，在審美上就是不令人愉快的；如果有一個相應的廣泛結果，手段的範疇就不是愚蠢的展示，而是變得非常精彩。同樣，我們知道，思維要對多種多樣的意義進行整理，使它們通往一個受到一切因素的支持，而一切又從中得到總結和保存的結論。我們也許很少意識到，美的藝術的本質是這種能量的組織累積性地通往一個最終的、結合所有手段與媒介的整體。

在日常生活的實踐與推理之中，這種組織較少直接性，以及終結或完成感，至少是相比較而言，只是出現在最後階段，而不是出現在每一階段之中。當然，這種完成感的延遲、這種缺乏持續地完善和反應的情況，會使所使用的手段僅僅限於手段的狀態。單純的手段是不可避免的先行狀態，但不是目的的內在成分。換句話說，在這種情況下，能量的組織是零碎的，以一個取代另一個，而在藝術的過程中，則是累積性和保存性的。因此，我們再次碰到節奏問題。無論何時，我們向前邁進的每一步，都同時是對以前的總結和完成，並且，每一次完成都將預期緊張地向前推進，這時，就有了節奏。

與海浪向前的運動不同，在日常生活中，我們的許多奮力向前的行動都是由外在需要

所推動的。同樣，我們的休息絕大多數情況下也是由於筋疲力盡後的恢復；這同樣也是受到某種外在東西的強迫。在有節奏的秩序中，每一次結束與休止，就像音樂中的休止符，既是區分和賦予個性，也是聯結。音樂中的休止不是空白，而是一個節奏性的沉默，它對已有的是一個加強，而同時又傳達一種向前的衝動，而不是駐足在它所確定的這一點上。

在看一幅畫、讀一首詩、或者看一部戲時，我們有時從其界定或休止的特性中，有時從其過渡的功能中，領會同樣的特徵。一般說來，我們領會這些特徵的方式依賴於我們經驗中的特定點上我們興趣的指向。但是，有的藝術產品也會因堅持其中的一個因素而被人們僅僅用一種方式來理解。佛羅倫斯畫派對繪畫中線的誇大，達文西[4]和受達文西影響的拉斐爾對光的誇大，以及徹底的印象主義者對氣氛的誇大，都有這種局限性。要想達到產生進作用的融合與產生強調和限定作用的休止之間的精確的平衡是極端困難的，而我們能從自身並沒有完成的對象中汲取真正的審美滿足。然而，在這些情況下，能量的組織卻仍是局部性的。

與動作和經受的節奏，確定休止和前進的衝動的節奏的形態學特徵相區別的主動性，在藝術中由下面一些現象而更加清楚了：藝術家使用那些通常覺得醜的東西以達到

【4】 達文西，即李奧納多‧達文西（Leonardo da Vinci, 1452-1519）。——譯者

審美效果，如相互衝突的色彩，不和諧的聲音，詩歌中的雜音，繪畫中似乎暗淡而模糊的地方，或者甚至像馬蒂斯的畫中那樣純粹的空白。事物相互關係的方式得到了注意。人們所熟悉的莎士比亞在悲劇中使用喜劇因素的情況，就是如此。這不僅僅起到使觀賞者放鬆緊張情緒的作用，而且有著更為內在的、強調悲劇的性質功能。任何屬於不那麼「容易」的這類作品顯示出對通常的聯繫的斷裂和分離的特點。在繪畫中出現的扭曲適應了某種特殊的節奏的需要。但它還有更多的功能。它導致了由於習慣而隱藏在日常經驗中的確定的先知覺價值。如果對審美經驗的能量的激發要達到所要求的程度的話，就必須打破日常的先入之見。

不幸的是，為了寫作審美的理論，人們不得不用一般性的術語來說話，而不可能提供一個其材料是存在於個性化形式中的作品。但是，我將對一幅實際的畫進行圖式性描述。[5]在看我所想到的這個特定對象時，注意力首先是被那些具有向上方向的對象所吸引：最初的印象是從下向上的運動。這一說明並不意味著觀賞者明確意識到垂直的節奏，而是說，如果他停下來分析的話，他會發現，最初的並占據著統治地位的印象是由節奏所構成的模式決定的。同時，興趣儘管保留在所出現的模式上，眼睛也在做橫跨繪畫的運

【5】巴恩斯的《繪畫中的藝術》、《法國原始主義及其形式》、《亨利·馬蒂斯的藝術》，都對繪畫作品作了許多細緻的分析。

動。後來，當視覺指向相對的下方角落，落在確定的團塊，而不是適應垂直的模式時，就將注意力放在水平處理的團塊的重力上，這時，出現了中止、抑制、強調性停頓。如果圖畫沒有很好地組合，變異就會成為對經驗干擾性的中斷和破壞，而不是重新調整與趣和注意力，從而擴展對象的意義。實際上，一個階段的秩序的結束，提供了一組新的期待，這種期待隨著著由於一系列在性質上主要是水平方向的色彩區形成的視覺的垂直而得以實現。那麼，由於此知覺階段得以自我完成，注意力就被吸引到作為這些團塊的色彩特徵的有規則變異上來。因此，由於注意力被重新指向作為出發點的垂直模式，我們失去了由色彩變異所構成的設計，而發現注意力被集中到由一系列後退和纏繞著的平面所決定的空間的間隙上。知覺中的，當然是隱含著的縱深感的印象，從一開始就是由這種獨特的、有節奏的秩序表現出來的。

　在建構這一生動知覺時，融合成一個獨創性整體印象的四種機體的能量特別強烈地發揮了出來，而在此之中，並沒有出現經驗的中止。情況還不僅僅是如此。當人們更清楚地意識到構成空間深度的因素時，一個遙遠的景象出現了。這個景象，由於這裡提到的遙遠的距離，以其所標記的亮度為特徵。因此，視覺被調整來更清楚地對賦予繪畫整體以增強了的價值的亮度節奏進行知覺。這裡有大約五種節奏體系。其中的每一種，如果進一步考察的話，都將從中顯示出更小的節奏。每一個節奏，不管其大小，都與所有其他的節奏相互作用，從而與機體能量的不同體系結合在一起。但是，它們還必須在相互作用時使能量

不僅發揮作用，而且獲得連貫地組合。有時，人們遇到一個新類型的對象時，會感到驚訝和不安。這種情況在遇到怪異而沒有什麼價值的東西時會出現，在遇到具有高度審美價值的作品時在一開始也會出現。人們需要花費一段時間才能分辨這種震驚是由對象組織的天生斷裂，還是由感受者缺乏準備而造成的。

前面所講的也許會給人誇大知覺的霎時性的感覺。無疑，我使那通常被壓縮在一起的因素伸展開來了。但是，如果沒有在時間中發展的過程，絕不可能存在對一個•對•象•的•知•覺。如果只是刺激的話，這是可能的；但這不是對一個對象的知覺，而只是對所熟知類型中的某物的認知而已。如果我們對世界的觀看是由一系列瞬間的一瞥所組成的，它就不是對世•界•的•觀•看，也不是對世界之中任何東西的觀看。如果尼亞加拉的吼聲與湍急的水流只是局限於喧鬧聲和瞬間視覺印象，那麼，任何對象的聲音與景象都沒有知覺到，更不用說那個稱為尼亞加拉瀑布的獨特的對象了。它甚至都不能作為喧鬧聲為人們所把握。僅僅是孤立的外在喧鬧聲對耳朵的連續衝擊，除了增加混亂之外，也不會產生任何效果。除了不同的感官動力反應的方式被激起，繼而促發新的感官活動時，沒有什麼可被知覺到。除非這些不同的感官動力能量相互合作，就不存在被知覺到的景色或對象。但是，當單一感官由於一個實際上不可能實現的條件單獨運作時，同樣也沒有知覺。如果眼睛根本上是積極的器官，那麼色彩的性質是在其他早先經驗中顯然積極的感官影響下形成的。它以這種方式受

歷史的影響；一個對象有著它的過去。並且，由於它爲即將到來的東西做準備，並以某種方式對將要發生的東西作出預言，相關動力因素的衝動形成一種對未來的延伸。

那些否認繪畫、大的建築，以及雕像中的節奏，或者斷定節奏只是隱喻性地存在於其中的觀點，是由於對每一種知覺的固有性質的無知造成的。當然，存在著實際上是瞬間的認識。但是，這些只有在透過一連串的過去經驗，自我成爲某方面的專家時，才能出現；這種專家可能會一眼就看出某件東西是一張桌子，也可能會看出某幅畫是某個特定的畫家──比方馬奈所畫的。由於當前的知覺利用了一種憑藉過去的持續性活動而形成的能量的組織，我們沒有理由將時間因素從知覺中去除。並且，無論如何，如果知覺是審美的，瞬間的直接辨認只是其開端。在辨認某一幅畫是畫了某個的活動中，不存在天然的審美價值。這種辨認也許會引起注意，並導致對繪畫的一種關注方式，即其中的部分與關係被喚起以組成一個整體。

當我們說一幅畫或一個故事是死的，而另一幅或一個故事具有生命，我們幾乎並不感到我們使用了隱喻。要想解釋我們這麼說究竟意味著什麼，並不是一件容易的事。然而，某物柔軟，另一物具有無生命物的沉重的惰性，而其他的則似乎是具有內在動力，這種意識是自發產生的。對象之中必定有什麼東西在推動著它。活的存在物的特徵在於擁有一個過去與一個現分，一幅畫是否在移動也不構成這種區分。紛擾喧鬧並不構成生與死的區在，即將它們作爲當下的擁有物，而不僅僅是某種外在的東西。並且，我認爲，正是在我

們從一件藝術產品中獲得一種處理從其發展的一個特定點所看到的一段生涯和一段歷史的感覺時，我們才獲得了生命的印象。那種死的東西不延伸到過去，也不激起任何對將來的興趣。

包括技術性的和實用的藝術在內的所有藝術的共有的因素，是作為一種手段以產生一種結果的能量的組織。對那些僅僅以實用性打動我們的的產品，我們僅關注其物之外的某種東西，並且，如果不對外在事物感興趣的話，我們就對物件本身沒有感覺。它也許會被忽略，沒有真正被看到。或者，我們也許隨便看看，就像看到某種異乎尋常的古玩一樣。在審美對象中，物件起著——就像那些具有外在用途的物件那樣——集中分別用來在不同的情況下處理不同事物的能量，並賦予它們以獨特的節奏性的組織，我們（在考慮到效果而不是實施方式時將這種組織稱為澄清、強化、集中。處於潛在狀態下的能量，不管本身如何具有實在性，都相互關聯，相互喚起和強化，直接為著所導致的經驗服務。

對獨創性的創作適用的道理，對欣賞性知覺也有效。我們談到了知覺以及它的對象。但是，知覺與它的對象是在同一個連續運作中建構與完成的。人們說此對象、此雲彩、河流、衣服時，就已經賦予它們實際經驗之外的存在：所謂的此碳分子、此氫離子，以及一般科學的實體，就更是如此。但是，知覺的（更確切地說是知覺中的）對象不是一般性之類的一個實例，而是存在於此時此地的，帶有伴隨著並成為此存在標誌的所有不可重複特性的這一個單個事物。由於這種知覺對象的能力，該事物

[177]

存在於完全同樣的與構成知覺活動的活的生物的相互作用之中。既然在外在環境的壓力下，或由於內在的鬆弛，絕大多數我們的普通知覺的對象缺乏完善性。當存在著認知時，也就是說，當對象被辨認為一類中的一個，或者一類中的一種，它們就被切斷了。這樣的認識足夠使我們為著習慣的目的來使用對象。知道這些對象是雨雲，從而促使我們帶雨傘，這就足夠了。對僅僅是單個雲彩完全的視覺領悟，妨礙了對它們作為具體而有限的行為的指號的使用。而另一方面，審美知覺指的是一種完滿的知覺及其相關物的，即一個對象或一個事件的名稱。這種知覺伴隨著，或者更確切地說是組成一個能量在其最純粹的形式時的能量的釋放；這正如我們所見到的，是組織起來的，因此是節奏性的。

因此，當我們說一幅畫是活的，畫中的人物，以及建築與雕塑的形式顯示出運動時，我們無須感到是在隱喻，也無須為一種泛靈論而抱歉。提香的《基督下葬》遠不只暗示一種悲傷的重負；它也傳達和表現這種東西。康斯特勃的畫中草木溼潤，而庫爾貝畫中的山谷滴水，岩石上閃動著冷溼的光芒。當魚兒不再或快或慢地在水中游來游去，當雲彩不再緩緩浮動或迅捷飛馳，當樹不再反射著陽光，它們就不會喚起與對象的全部能量的實現相稱的能量。當知覺得到回憶或來自文學的情感聯想的補充，就像繪畫通常被當作具有詩意時那樣，一種仿冒的審美情感就出現了。

德加的舞女就是實際上在用腳尖跳舞；雷諾瓦畫中的孩子在專心於閱讀和縫紉。

從整體或部分看似乎是死了的畫中，間隙僅僅是中止，而非同時也是繼續。它們是

「洞」、是空白。我們所說的死點是,從觀賞者一方來說,片面地強調其中的一部分,而使持續著的能量的組織受到挫折。有的藝術作品僅僅提供刺激,活動被激起了,卻沒有平靜的滿足感,沒有實現媒介所允許的可能性。能量沒有組織起來。戲劇變成了鬧劇;裸體畫變成了春宮畫;所讀的小說使我們對世界不滿。唉,我們被迫生活在故事書所講的沒有浪漫歷險的機會,沒有高尚的英雄主義的世界之中。在這些小說中,人成了作者的木偶,生活是假裝出來的,而不是實際發生的,因此使人厭惡。活靈活現地表現假冒生活,使我們產生與聽無聊的空談後感到一樣的不滿和憤怒。

對於某些人來說,我似乎誇大了節奏的重要性而犧牲了對稱。就字面而言,我確實是這麼做的,但也僅僅在字面上是如此。這是因為,有組織的能量的觀念意味著節奏與平衡是不可分割的,儘管可以在思想上將它們分開。簡單而概括地說,當注意力特別放在完整的組織所顯示的特徵與方面時,我們就特別強調對稱,即一事物與它事物之間「度」的關係。對稱與節奏是同一樣東西,由於在感受時具有不同的側重點,注意它時帶有不同的興趣,它們才不同。當決定休止與相對完成的間隙成為特殊的知覺特徵時,我們就意識到了對稱。當我們關注運動,關注來來去去而不只是到達,節奏就變得突出了。但是,無論如何,對稱既然是對抗的能量間的均衡,就與節奏有關,而節奏只是在運動被休止的空間間隔開時才出現,因此涉及「度」。

當然,這兩者有時在一件藝術品中是分開的。但是,這一事實顯示作品還不完善:一

方面，存在著空洞、死點；而另一方面，存在著動機不明、不能平息的激動。在反思性經驗本身中，在由有問題的情境中所引起的考察中，存在著尋找與發現，著手尋求可行的結論與達到一個至少是暫時性的結論之間的節奏。但是，這些階段通常並不重要，不能以顯著的審美特性來影響其過程。當它們得到強調，與題材結合在一起時，存在著同樣類型的意識，即它們出現在任何藝術的構造之中。與此不同的是，在僅僅是仿效的與學院式的藝術中，平衡與題材並非吻合，而只是故作姿態，它孤立於運動之外，而終於變得非常令人乏味。

　　強度與廣延性兩者間的聯繫，以及兩者與張力間的關係，並非僅僅存在於口頭上。如果沒有壓縮與釋放間的交替，就沒有節奏。阻力擋住了直接的釋放，累積了使能量變得強烈的張力。在這種阻滯的狀態下，釋放必然取一種有序的散布形式。在一幅畫中，冷色與暖色、互補色、光與影、上與下、後與前、左與右，概括地說，是繪畫中對立的性質而產生的平衡手段。在早期的繪畫中，這種對稱主要是透過位置上的左右對立，或者明顯的斜線安排來實現的。既然存在著位置的能量，因此，甚至在這些繪畫中，對稱也不僅僅是空間性的。但是，正如在十三世紀和十四世紀的輪廓畫中那樣，重要人物被放在正中央，而幾乎完全一樣的人物以幾乎是嚴格的橫向對應的方式被放在兩邊，這種對稱是不牢固的。後來，人們就依賴金字塔形的結構。這種安排的力量來自於圖畫以外的因素。對象的穩定感伴隨著對我們熟悉的保證均衡方式的提示。因此，繪畫中對稱的效果是聯想性的，而不

是內在的。繪畫的傾向是發展關係，平衡不能透過對特定人物的選擇作地形學上的顯示，而應是整幅畫的功能。圖畫的「中心」不是空間性的，而是相互作用的力的焦點。

在靜態的條件下爲對稱下定義，犯的是與將節奏當作成分重複一樣的錯誤。平衡是獲得平衡的過程，即將重力在考慮其相互作用的方式的情況下去分布。天平的兩個托盤在它們透過相互推拉得到調整時而實現平衡。並且，天平實際上的（而不是潛在的）存在，就在於兩個托盤爲了達到均衡而相互對立地運作。由於審美的對象依賴於一種在累積中實現的經驗，測量平衡或對稱的最後的標準，是整體最大限度地將相互對立成分的種類和範圍包容在它之內的能力。

平衡與重力之間具有天然的聯繫。在任何領域中，工作都是在對立力量的相互作用中完成的，正像是由相互對立的肌肉組織系統完成的一樣。因此，在藝術作品中，一切都依賴於要達到什麼樣的平衡——這也是爲什麼從崇高到滑稽只有一步之遙的原因。力本身沒有強與弱、大與小。微型畫與四行詩各有自己的完美，空虛而自命不凡的大製作會使人厭惡。說一幅畫、一部戲，或一本小說中的一部分太弱，意味著與此相關的部分太強，反過來說也是如此。如果絕對地說，沒有什麼東西強與弱；這只是指施動與受動的方式而言。

有時令人驚訝的是，在一幅建築景觀中，一座低矮的建築如果處於正確的位置的話，會將周圍的高大建築吸引到一起，而不是被這些高大建築遮蔽。

那些自稱是藝術品的作品中，最普遍的錯誤是努力透過誇大某一個因素而獲得力

量。起初，正如在任何門類中的暢銷品一樣，出現一個即時的反應。但是，這樣的作品不能長久，隨著時間的流逝，日益變得明顯的是，被當作力量的東西就顯示出在平衡因素方面的虛弱。任何感官方面的魅力，無論有多大的量，當它與其他因素相抗衡時都不會使人感到膩煩。但是如果單獨品嘗，糖會成為最容易使人發膩的東西。文學中的「硬漢」風格會很快使人厭倦，這是因為顯然（即使是下意識地），縱然有暴力活動，但沒有展示出真正的力量，產生平衡作用的力量只是由紙牌上或泥捏的人組成的。一個成分彷彿具有的力量，是以其他成分的虛弱為代價的。甚至一部小說或舞臺劇的煽情都只是涉及缺乏延宕與缺乏影響整體性質的關係，而不是任何事件本身。一位批評家曾注意到，奧尼爾的戲缺乏延宕，一切都進行得太快、太容易，因此結果就太集中。畫家在工作時不得不一處一處地畫，而不是一下子畫完全部。並且，畫家們知道在何時有必要「控制」他們正在畫的畫。每一位作家也都必須解決同樣的問題。除非這個問題得到解決，其他的部分就不能「維持」。在絕大多數情況下，對藝術品中說教和經濟與政治上的宣傳在審美上的拒絕，會建立在過分重視某種價值，而犧牲其他價值的分析之上；這些作品除了對那些處在同樣片面狂熱的狀態中的人以外，在其他人身上所出現的不是提神而是厭倦感。

單一形式能量的孤立體現導致不協調的運動，作為生命體的人類實際上是複雜的，因而要求調整許多不同的因素。在行動的暴力性與強烈性之間，存在著很大的不同。看一看想要參加遊戲活動的年輕孩子，就會觀察到一連串互不相關的運動。他們做著手勢、摔倒

在地、打滾、各做各的，不管其他人在做什麼。甚至同一個孩子的活動也沒有前後關聯。這個例子透過對比表現出強烈性與廣延性之間的藝術關係。由於能量不被既對立又合作的其他成分所抑制，動作以抽搐和痙攣的方式進行。存在著非連續性。在透過相互對立而變得緊張之處，能量以有秩序延伸的方式展開。一個組織和處理得都很好的戲的演出，與孩子無規則地亂爬，沒有任何審美價值的情況構成了一個極端的對比。繪畫、建築、詩歌、小說，所有這些都具有不同程度的量——這不可與體積混淆。它們具有審美意義上的厚重與輕薄，堅實與零碎，組織嚴密與鬆散。這種廣延的性質，這種相關變化的性質，是標誌著有規則間隙抑制的能量釋放的動力學階段。但是，再說一遍，這些間隙的秩序（那構成作品的對稱）不是以空間與時間為基礎來調節的。當秩序如此決定時，效果就是機械性的，就像鞦韆發出的叮噹聲一樣。在一件藝術產品中，每當間隙是由各部分的相互推動，以實現整一與整體的效果時，就呈現了規則。這正是將對稱稱為動力性的與功能性的意義所在。

在看一幅畫或一棟大廈時，存在著與聽音樂、讀一首詩或小說、以及看一齣戲的演出一樣，由於歷時性累積而壓縮的過程。沒有藝術作品可以在瞬間被知覺，因為那樣的話，就不存在保存與增加緊張的機會，並因此沒有釋放與展開賦予藝術作品以內容的東西的機會。在絕大多數理性的作品中，除了那些明確是審美的閃現之外，我們必須有意識地追溯以前的步驟，回想獨特的事實與思想。思想的向前推進依賴於這種有意識地向過去記憶的

[182]

偏離。但是，只在審美的知覺被打斷時（不管是由於藝術家還是由於觀賞者的過失），我們才被迫折回去，例如在看一齣戲時，問一問自己前面演了什麼，以便跟上劇情的發展。從過去保留下來的東西嵌入到現在正在看到的東西，並且這種嵌入以其壓縮的形式，迫使思想向將來延伸。從過去知覺的持續過程中壓縮的東西愈多，現在的知覺就愈豐富，朝向將來的衝動就愈強烈。由於濃縮的深度，所包含的材料在打開時的釋放給予後繼的經驗以更廣的範圍，其中包括更大數量的明確的特性：我所謂的廣延和量與由於多種多樣的抵制而產生的能量的強度相對應。

由此，那種對節奏與對稱的區分，那種對空間與時間藝術的區分，還不僅僅是聰明用錯了地方。這種區分所依賴的是一個對審美理解，就所關注的範圍而言，具有破壞性的原理。此外，在今天，它已經不再像過去所以為的那樣，具有科學的根據。由於自身研究對象的特徵，物理學家們被迫承認，他們的單位不是空間與時間，而是時空。藝術家從一開始，假如不是在有意識的思想中的話，也是在行動中領會這一後來才有的科學發現。這是由於，藝術家總是不得不與知覺的而不是概念的材料打交道，並且，在所知覺的對象中，空間與時間總是相伴的。有趣的是，這一科學發現的取得，當其概念抽象過程如果不摧毀證實的可能性的話，就不能達到排除觀察行為的地步。

因此，當科學研究者被迫要將知覺行動的後果與研究對象聯繫起來考慮時，他就從空間與時間過渡到一個他只可將其稱之為時空的結合體。他於是碰到了一個可說明所有日常

知覺的事實。對於一個物體的廣延性與量而言，它的空間屬性不能在一個數學意義上的瞬間被直接經驗到——或感受到；除非作為某種能量以一種廣延的方式來顯示自身，事件的時間屬性也不能被經驗到。因此，藝術家關於知覺材料的時間與空間性質所做的，只是他關於普通知覺的所有內容所做的。他透過形式選擇、強化和集中：節奏與對稱必須具有材料在其進行澄清與調整藝術運作時所取的形式。

除了失去假定的科學上的認可，美的藝術中時間與空間的分離還總是不合適的。正如克羅齊所說，我們只有在從知覺過渡到分析性反思時，才特別地（或分別地）意識到音樂與詩歌中的時間順序，意識到建築與繪畫中的空間的並存。將我們直接聽到的音調假定為存在於時間中，直接看見的顏色假定為存在於空間之中，是把我們後來由於反思而得到的闡釋放到了直接經驗之中。我們見到繪畫中的間隙與方向，我們聽到音樂中的距離與體積。如果在音樂中我們只能知覺到運動，而在繪畫中只能知覺到休止，音樂就完全沒有結構，而圖畫中除了乾巴巴的骨架外什麼也沒有。

然而，雖然空間藝術與時間藝術的區分是錯誤的，所有藝術對象都與知覺有關，而知覺不是瞬間性的，但是音樂因其明顯的對時間的強調也許比其他藝術能更好地說明那種形式是經驗在運動中綜合的感覺。在音樂中，形式，即使是音樂的形式，也必須找到空間的語言，也常被看成具有一個結構，在聽音樂的過程中，形式發展起來。在音樂發展中的任何一點，即任何音調，都是根據已出現的和在音樂上碰撞與預期而存在於音樂對象——或

知覺中的東西。一個旋律是由主音的音符決定的，對此，一個回歸的預期由注意的張力建立起來。音樂的「形式」成為傾聽的職業中的形式。此外，音樂的任何部分以及它們的任何切面都像在繪畫、雕像或建築中一樣，具有嚴格的、以和諧的方式出現的平衡和對稱。旋律是在時間中展開的和弦。

「能量」一詞在這一章中已多次使用。對於有些人來說，堅持將能量的觀念與美的藝術聯繫起來似乎有錯位感。然而，如果能量的事實，它引起波瀾起伏和寧靜平和的力量不被重視，許多與藝術有關的常識都不能被理解。節奏與平衡如果不是外在於藝術的話，就只能是由於其基本的作用，從能量的組織方面來為它下定義。關於藝術作品對我們產生什麼作用、能為我們做什麼，我只能看到兩個選擇。它或者是由於某種超越的本質（通常稱之為「美」）從外部降臨到經驗之上而出現的、或者是由於藝術對世間事物能量的獨特複製所產生的審美效果。至於在這兩個選項之間，我不知道僅僅靠爭論能決定什麼選擇。

但我們要知道的是，作出選擇會帶來什麼後果。

那麼，以我將審美效果與一切經驗的性質（就任何經驗都是統一的而言）聯繫在一起的立場，我想問，藝術如何才能是表現性的，而除了根據事物對我們作用，使我們感興趣，從而可以選擇和整理能量之外，又不是摹仿性或奴隸式再現性的？如果藝術在任何意義上來說都是再造性的，而又既不再造細節、也不再造類的特徵，就必然是藝術透過選擇事物中的潛能來運作，而正是由於這種潛能，一個經驗——任何經驗——才具有意義與

價值。（選擇活動帶來的）排除去掉了引起混亂、使人分心與無活力的力量。秩序、節奏與平衡就是意味著對於經驗重要的能量在起著最大的作用。

「理想」一詞由於感傷性的通俗用法，由於在辯護性目的的哲學話語中隱藏了存在的不和諧與殘酷，因而貶值了。但是，它存在著一個明確的意思，即上面所提到的意思，在其中，藝術是理想的。透過選擇與組織，那些使任何經驗值得作為一個經驗來擁有的特徵由藝術來提供，以實現相應的知覺。儘管有種種自然對人的利益的漠不關心與敵意的情況，也必然有自然對人的親和性，否則的話，生命就不會存在。在藝術中，那種適宜的，不是支撐某個特殊的目的，而是支撐著整個所喜愛的經驗過程本身的力量被釋放出來。這種釋放賦予它們理想的性質。除了關於在一個環境中所有事物都共同發揮作用，以完善和支撐偶然和部分經驗到的價值的思想之外，人還能誠實地享有什麼理想呢？

一位英國作家，我推測是高爾斯華綏[6]，在某處曾將藝術定義為「能量的想像表現，透過感情與知覺的技術性定型、透過在個人身上激發非個人的情感，使個體趨向於與一般相和解」。那種構成世界的物體與事件，並因而決定我們的經驗的能量是「一般」。「和解」是以一種直接而非爭辯的形式在完善的經驗中取得人與世界和諧合作的時期。所獲得

【6】高爾斯華綏（John Galsworthy, 1867-1933），著名英國作家，著有《福爾賽世家》等小說。——譯者

的情感是「非個人的」，它不與個人的幸運，而是與放棄自我而以奉獻精神所建構的對象聯繫在一起。欣賞在情感性質上也同樣是非個人的，因為它與客觀能量的建構和組織有關。

第九章　各門藝術的共同實質

對藝術來說，什麼題材是適當的？是否有材料合適，而其他材料不合適？或者說，在藝術處理方面，就不存在有共同的和不當的地方嗎？各門藝術本身對第二個問題所給予的回答是穩定而日益多地向肯定方向發展。然而，存在著一個經久不衰的傳統，它堅持藝術應作出歧視性的區分。對這個問題的簡短的考察，也許會因此而成為本章論題的引論，也就是說，藝術質料中所有的藝術都共同具有的方面。

在另一個場合，我曾有機會指出一個時期的通俗藝術與官方藝術之間的區分。甚至受眷顧的藝術在教士與統治者的庇護與控制之下而產生時，類別的區分仍然存在，儘管「官方」已不再是一個合適的名稱。哲學理論只關注那些被具有社會地位與權威的階級打上認可的印記的藝術。通俗藝術也許曾繁榮過，但卻不能得到文人的注意。它們不值得被理論討論所提及。也許，它們甚至沒有被想到過是藝術。

然而，我不是要考察存在於藝術中的一個歧視性區分的早期表述，而是選擇一個現代代表，然後簡要地說明那打破曾設置起來的壁壘的反叛活動的某些方面。約書亞·雷諾茲爵士[1]提供了這樣一段表述給我們：由於適合於在畫中處理的主題只是那些引起「普遍興趣」的東西，它們應是「某些英雄的行為與英雄的經歷」，例如「希臘和羅馬寓言與歷史

【1】約書亞·雷諾茲（Sir Joshua Reynolds, 1723-1792），英國畫家與藝術理論家，提倡「崇高風格」，主張向過去的藝術大師學習。長於肖像畫，著有《藝術演講錄》（1769-1791）一書。——譯者

中的偉大事件。再如，《聖經》中的重要事件。他認為，所有過去的偉大繪畫作品，都屬於這種「歷史畫派」，並且，他還進一步說，「依照這一原則」，羅馬、佛羅倫斯、博洛尼亞畫派都形成了它們的實踐，並因此而值得給予最高的讚美」——作為一個從嚴格的藝術方面所作的充分的評論，這裡遺漏了威尼斯畫派與佛蘭德斯畫派，也沒有對折中畫派的讚美。如果他能夠預見到德加的芭蕾少女、杜米埃的《三等車廂》，以及塞尚的蘋果、餐巾和盤子，他會說些什麼呢？

在文學中，占主導地位的理論傳統也是如此。人們常常斷言，亞里斯多德曾一勞永逸地為悲劇這一最高的文學樣式劃定範圍，宣布貴族與處於高位的人的不幸是這種文學樣式的合適的素材，而一般人的不幸則在本質上適合於較低級的喜劇樣式。當狄德羅說需要資產階級的悲劇，以及，不再僅僅是舞臺上的國王與王子們，無職無權的人身上也可出現激起哀憐和恐懼的可怕的逆轉時，他實際上宣布了一次理論上的歷史性革命。並且，他還斷定，家庭悲劇儘管與古典戲劇在情調與動作上不同，也能夠有它們自己的崇高性——這個預言無疑在易卜生身上實現了。

十九世紀初，在豪斯曼稱之為虛假和偽造的詩，即韻文偽裝成詩的時代以後，華茲華斯與柯爾律治的《抒情歌謠集》開啟了一場革命。柯爾律治將鼓舞了該詩集的作者們的一條原則表述如下：「詩歌的兩條最重要的要點中的一點是，忠實於那些在一個沉思而感受著的心靈在尋找時，會在每一個村莊及其周圍找到的人物與事件，或者在它們呈現自身時

[188]

注意到它們。」幾乎不言自明的是，遠在雷諾茲時代之前，在繪畫發展中就出現了一場類似的革命。當威尼斯人除了讚美他們周圍生活的奢華之外，給予他們名義上的宗教主題以獨特的世俗處理時，他們是向前邁了一大步。除了荷蘭風俗畫家以外，佛蘭德斯畫家，例如老勃魯蓋爾[2]，以及像夏爾丹那樣的法國畫家，眞誠地轉向日常的主題。隨著商業的發展，肖像畫也從貴族轉向到富有的商人，再轉向更不引人注目的人物。到了十九世紀末，在造型藝術中，所有的界限都被一掃而空。

小說是造成散文文學中的變化的重要工具。它使注意的中心從宮廷轉向資產階級，再轉向「窮人」與勞動者，再轉向任何身分的一般人。盧梭在文學領域的永久性巨大影響，很大程度上要歸功於他對「人民」（le peuple）的想像性激動；確實，更多地要歸功於這個原因，而不是他的形式的理論。民間音樂，特別在波蘭、波希米亞以及德國，在音樂的擴展與更新上的作用是衆所周知，因而也無須重複。甚至在所有藝術中最保守的建築中，也感受到類似於其他藝術所經歷的那種轉化的影響。火車站、銀行建築和郵電局，甚至教堂，也不再只是摹仿希臘神廟與中世紀教堂。已確立「等級」的藝術所受到的對社會階級已有定型反抗的影響，一點也不小於所受到的在水泥和鋼材方面技術發展的影響。

[2] 老勃魯蓋爾（Pieter Bruegel the Elder, 1525-1569），十六世紀佛蘭德斯畫家，主要表現農民生活。他的兩個兒子也是當時的著名畫家，故史稱老勃魯蓋爾以示區別。——譯者

上面的簡短述只有一個目的：表示儘管有形式的理論和批評規則，還是出現了一次革命，而沒有倒退。超越一切外在規定限制的衝動存在於藝術家作品的本性之中。它屬於要探索和捕捉任何攪動它的素材的創造性心靈特徵本身，因此那些素材的價值可被分離出來，並成為一個新經驗的材料。拒絕承認由慣例所確定的邊界，常常是將藝術對象譴責為不道德的根源。但是，藝術的一個功能恰恰就是侵蝕道德上過於謹慎，正是這種謹慎造成心靈避開某些素材，拒絕將它們接納到清晰而明朗的通情達理之中。

一位藝術家的興趣是僅有的加於素材使用之上的限制，而這種限制並不是強制性的。限制只是表示，藝術家的作品有著一個固有的特徵，即必須真誠；藝術家絕對不能虛偽與折衷。藝術的普遍性根本就不是拒絕承認依靠至關重要的興趣進行選擇的原則，而是依賴於興趣。不同的藝術家就有不同的興趣，並且不受一成不變、先入為主的規則的阻礙，透過他們的整體作品而將經驗的各方面和各階段都包括進去。只有當興趣不再坦誠，而是像當代對性的利用那樣出現詭詐和隱祕時，興趣才變成片面而病態的。托爾斯泰將真誠看成是獨創性的本質，這對他論藝術的短文中許多怪異的觀點產生了補償作用。在批評詩歌中只有慣例性興趣時，他宣布其中的許多素材都是借用來的，藝術家像食人者一樣相互以對方為食。他說，庫存的素材包括「各種傳說、傳奇、古代的傳統；少女、戰士、牧羊人、隱士、天使、各種各樣的魔鬼：月光、雷鳴、山峰、大海、懸崖、花朵、長髮；獅子、羔羊、鴿子、夜鶯——因為這些都曾常常被以前的藝術家在創作中使用。」

為了將藝術的素材限制在來自普通人、工廠工人，特別是農民生活的主題，托爾斯泰描繪了一幅扭曲的、受到來自習慣的種種限制的圖畫。但是，這幅圖畫中包含了足夠的眞理，可以用來勾畫藝術的一個至關重要的特徵：不管適用於藝術的素材範圍的界限是如何狹窄，它也將單個藝術家的藝術眞誠性包容在內。這對於藝術家的人生興趣來說是不公平的，也沒有給予發揮的機會。我想，那種認爲藝術家存在著處理「無產階級的」素材，以及處理任何以他想像的翅膀。我想，那種認爲藝術家存在著處理「無產階級的」素材，是一種回到藝術所歷史性地其對無產階級的命運的影響爲基礎的素材的道德責任的思想，是一種回到藝術所歷史性地從中生長出來的立場的努力。但是，就無產階級的興趣標誌著一個新的注意方向，並使過亞個人具有的貴族傾向。我想，他的限制是符合傳統的、常見的，因而是受到不同階層的人歡迎的。但不管其源頭在哪裡，都對他的「普遍性」構成了限制。

去忽略的素材得到觀察而言，它確實調動起那些過去沒有被前一種素材感動而進行表現的人的積極性，揭示並因而幫助打破過去沒有意識到的界限。我有點懷疑人們所說的莎士比

藝術的歷史性運動廢除了那曾經以所謂的理性爲根據的題材上的限制，這一證據並不能證明在所有門類藝術的質料中，存在著某種共同的東西。但是，這表示，隨著它的範圍的廣泛延伸，（潛在地）接納任何事物和一切事物，假如不存在一個由共同本質構成的核心的話，藝術將失去它的統一性，分散爲相互聯繫的不同藝術門類，從而使我們無法見樹又見林、見枝又見樹。對這裡所提示的推論的顯然易見的回答是，藝術的統一存在於它們的

共同形式之中。然而，如果接受這一回答的話，我們就必須同意這樣的想法，形式與質料是分開的，從而引導我們回到這樣的結論，即藝術產品是獲得了形式的實質，並且，當一個興趣占據主導地位時作為形式出現在思想之中的另一個東西，在興趣轉向另一個方向時，就表現為質料。

除了某種特殊的興趣之外，每一件藝術產品都是質料，並僅僅只是質料。因此，所存在著的不是質料與形式的對比，而是較少形式化的質料與充分形式化的質料對比。思想在圖畫中找到其獨特的形式的事實不能與一幅畫由塗在畫布上的色彩組成這一事實對立，這是由於任何安排與設計畢竟都只是實質的一種性質，而不是其他任何東西。同樣，今天所存在的文學，僅僅是許許多多的詞，或者是說出的，或者是寫出的。「材料」是一切，它構成一個當注意力主要針對質料的某些方面時稱呼它們的名稱。一部藝術作品是能量的一個組織，以及這一組織的性質是非常重要的事實，並不會對它是組織起來的能量，這種組織在這些能量之外並不存在的事實產生不利影響。

這裡所認可的在不同藝術門類中的形式一致性帶來了在實質上也有相應的一致性的含義。我在這裡所提出要研究與發展的，正是這種含義。我在前面曾提出過，藝術家與觀賞者同樣都是從一種也許可被稱為整體把握的東西開始的，這是一個綜合性的性質上的整體，沒有分辨、沒有區分出其成分。席勒在提到他的詩歌的起源時說：「對於我來說，知覺在一開始沒有一個清楚而明確的對象。對象是後來才形成的。在此之前的是一種精神

[192]

上的獨特的音樂情緒。在此之後出現詩的觀念。」我將這個說法解釋成上面所說的那種東西。此外，不僅「情緒」在先，而且它在區分出現以後，仍潛在地存在著；實際上，這些區分是作為它的區分而浮現出來的。

甚至從一開始，這種整體的厚重性質就具有其獨特性：甚至在模糊不清時，它就是那個東西，而不是什麼其他的東西。如果知覺繼續，辨別活動就不可避免會出現。注意力必然會活動，在它活動時，部分和成分就從背景中浮現。並且，如果注意力以一種統一方向，而不是漫無目的地活動的話，它就被一種無所不在的性質上的統一體所控制；注意力被它控制，是因為它就在其內部起作用。韻文就是詩，是它的實質，這無須多說，不言自明。但是，除非被詩意地感受到的質料首先出現，並以一種統一而大量的方式出現，以致可決定自身的發展，即分化為獨特的部分，這一道理所記錄的事實就不可能存在。感知者能夠意識到藝術作品的縫隙與機械的接合之處的原因就在於實質沒有被一種處處滲透著的性質所控制。

不僅這種性質必須處於所有的「部分」之中，而且只有它才能被感受到，即被直接經驗到。我不想對它作出描述，因為它無法被描述，甚至不能被明確地指出──所有在藝術品中可被說明的東西都是它的分化物之一。我僅僅想引起注意的是，某種每個人都能意識到的東西存在於他對一件藝術品的經驗之中，但是，這種存在是如此徹底而無所不在，以至於被當作是自然就有的。「直覺」一詞被哲學家們用來表示許多的東西──其中的一

此在性質上很可疑。但是，貫穿於一件藝術品的所有部分，並且將它們結合成個性化的整體的無所不在的性質，才能在情感上被稱爲「直覺」到的。一件藝術品的不同的成分與具體的性質以一種獨特的方式混合與融合在一起，這是物質性的東西無法仿效的。這種融合是在感受中呈現的所有部分的同質統一。「部分」是被區分出來的，而不是被直覺到的。

但是，如果沒有直覺的包容性，各部分之間就相互具有外在性，而只是機械地被聯繫在一起。然而，藝術品就像有機體一樣，它沒有什麼不同於它的部分或成分的東西。它就是作爲成分的部分——這一事實再次將我們帶入一個無所不在的性質在被分化時仍保持同質的問題。所導致的整體感具有紀念性、期待性、暗示性與預兆性。[3]

人們沒有給它取名字。當它給予生動之氣時，它是藝術作品的精神。當我們感到藝術作品的眞實在於作品自身，而不在於現實的展示時，它就是它的眞實。它是習慣用語，透過它獨特的作品被構成與表現，作品的個性在它上面打上印記。它是背景，這不僅指空間的背景，因爲它進入到一切成爲焦點的、一切區分爲部分與成分的東西之中，並對它們作出限定。我們習慣於認爲物質性的物體都具有固定的邊界；像石頭、椅子、書本、房屋、貿易和科學等物，及其求得精確的尺寸的努力，強化了這一信念。那麼，我們無意識地將

【3】
藉此機會，我再次提到論定性的思想那篇文章，第一二○頁曾提到過。

這一對所有經驗對象的固定特徵的信念（一個在我們處理事情的實際上的關鍵時刻最終發現的信念）帶入到我們關於經驗本身的觀念之中。我們假定經驗具有與它相關的事物同樣明確的限制。但是，任何經驗，哪怕是最普通的經驗，也具有一個不確定的整體框架。事物與對象僅只是一個無限延伸著的整體中的此時此地的焦點。這是性質上的「背景」，它被限定並以其特殊的物件和具體的特點與性質而被明確意識到。「直覺」一詞帶著某種神祕性，任何經驗在其不受限制的感覺與感情變得強烈時，就變得神祕——就像對藝術對象的經驗中那樣。正如丁尼生所說：

經驗是一座拱形紀念碑，光芒從這裡
閃現，沒有到達過的世界的邊緣
隨著我的行動而永遠永遠地後退。

雖然存在著發揮著限制作用的地平線，但它隨著我們的移動而移動。我們從未完全擺脫那種在我們之外存在著某種東西的感覺。在直接看到的有限的世界之中，存在著一棵樹，樹下有一塊石頭；我們將目光固定在岩石上，然後，我們看到了岩石上的青苔，也許我們還取來一架顯微鏡，觀察一些微小的地衣。但是，不管視覺範圍是大是小，我們都將它經驗為一個更大的整體，一個包羅萬象的整體的一部分，我們只是將經驗的焦點集中在這個

部分而已。我們也許會將範圍從窄向寬擴大。但是，不管範圍擴大到多寬，它在感覺中仍然不是整體；邊緣後退，直到無限地擴張，在它之外，想像力稱之為宇宙。這種隱含在日常經驗中的包羅萬象感，在畫與詩的結構之中變得更加強烈。正是由於這個原因，而不是由於任何特別的淨化，我們才能接受悲劇事件。象徵主義者利用了藝術的這種無限方面；埃德加·愛倫·坡談到「一種暗示性的、模糊的無限性以及由此而來的精神效果」，而柯爾律治則提到，每一件藝術作品為了達到完全的效果，都必須有某種不·可·理·解·的·東西包圍著它。

每一個明確而處於焦點中的對象周圍，都存在著一種向隱晦的、不能被理智所把握的狀態退隱的傾向。我們在反思之中將之稱為暗淡與模糊。但是，在原初的經驗中，它並不被認為是模糊。它是整體情況，而不是其中一個成分的功能，彷彿它必須是如此，以便它作為模糊來被理解。在明暗交替時，黃昏的風景具有整個世界中最令人興奮的性質。這是世界的最合適的展現。只是在使我們不能對某些想辨識的特殊事物有清楚的知覺時，它才成為一個專門化而令人討厭的特點。

一個經驗的不確定的、無所不在的性質，在於它將所有確定的成分，將我們集中注意的對象結合在一起，使它們成為一個整體。為此提供證明的最好的例子是，我們常常感覺到事物是否合適、是否相關，這種感覺具有直接性。這不可能是思考的產物，儘管它需要思考，以確定某一特定的考慮是否與我們所做所想具有從屬關係。如果感覺不是直接的，

我們就無法指導我們的思考。對一個廣泛而潛在的整體的感覺是每一個經驗的背景，並且這是理智的本質。瘋狂而不正常的事物對於我們來說是那種從通常的背景中拉出來，單獨而孤立地存在著，彷彿那些可能會在一個與我們的世界完全不同的世界中出現的事物。沒有一個模糊而未確定的背景，任何經驗的材料都是支離破碎的。

一件藝術品引發並強調這種作為一個整體，又從屬於一個更大的、包羅萬象的、作為我們生活於其中的宇宙整體的性質。我想，這一事實可以解釋我們在面對一個被帶著審美知覺的宗教感。我們彷彿是被領進了一個現實世界以外的世界，這個世界不過是我們以日常經驗生活於其中的現實世界的更深的現實。我們被帶到自我以外去發現自我。除了藝術品以某種方式深化，並使伴隨著所有正常經驗的包羅萬象而未限定的整體的感覺變得高度明晰外，我看不出這樣一個經驗的特性有什麼心理學的基礎。那麼，這一整體就被感到是自我的擴展。一個人只有在像麥克佩斯那樣在至關重要的欲望對象前感到挫折時，才會發現生活是一個白痴所講的故事，充滿著吵鬧與狂怒，沒有什麼意義。自我中心論不能為現實與價值提供尺度，我們是自身之外的這個廣大世界的公民，任何對這世界的呈現在我們面前和我們心中的深刻領會，都帶來一種特殊的它自身以及它與我們統一的滿足感。

每一件藝術作品都具有一種獨特的媒介，透過它及其他一些物，在性質上無所不在的整體得到承載。在每一個經驗之中，我們透過某種特殊的觸角來觸摸世界；我們與它交

[195]

流，透過一種專門的器官接近它。整個有機體以其所有過去的負載和多種多樣的資源在發揮著作用，但是它是透過一種特殊的媒介產生作用的，眼睛的媒介與眼睛相互作用，耳朵、觸覺也都是如此。美的藝術抓住了這一事實，並將它的重要性推向極致。在任何普通的視知覺中，我們都透過色彩的反射與折射來作出區分：這是一個不言而喻的道理。但是，在普通的知覺中，色彩的媒介是混合的、摻雜的。我們在看時也在聽；我們感到壓力，也感到熱或冷。在一幅繪畫中，色彩呈現出景色，卻沒有這些混合與不純性。它們是在一種強烈的表現行動中被擠出來留在後面雜質的一部分。媒介變成了只是色彩本身，並且由於色彩必須單獨地負擔起運動、觸覺、聲音等的性質，它們在一般視覺中為著自身而得到物質性呈現，因此色彩的表現性與能量得到了加強。

據說，照片對原始人來說具有令人恐懼的魔力。將立體而鮮活的事物這般顯示出來，是不可思議的。有證據顯示，當任何種類的圖畫一開始出現時，都被賦予了魔力。它們的再現力量只能來自於一個超自然的源泉。對於一個還沒有由與圖畫再現的日常接觸而變得淡漠的人來說，仍存在著某種東西以一種收縮了的、扁平的、統一的東西的神奇的力量，描繪廣大而多樣的、由有生命的與無生命的事物組成的宇宙：可能是由於這個原因，一般說來「藝術」傾向於表示繪畫，而「藝術家」則指作畫的人。原始人運用詞來超自然地控制人的行動與祕密，並且，假如有了正確的詞語，控制自然力時，也訴諸聲音在表現所有的事件與對象的文字材料中，僅僅聲音也同樣具有非凡的力量。

我感到這些事實似乎表明了藝術媒介的作用與意義。初看上去，似乎每一門藝術都有著自己的媒介，是一個不值得花筆墨記載的事實。為什麼我們要用白紙黑字把這一點記下來：沒有顏色，繪畫就不能存在；沒有聲音，就沒有音樂；沒有石頭與木頭，就沒有建築；沒有大理石與青銅，就沒有雕塑；沒有詞，就沒有文學；沒有鮮活的身體，就沒有舞蹈？我相信，回答已經提出了。在每一個經驗中，都充滿潛在的性質上的整體，它對應於並顯示構成神祕的人的精神狀態的整體活動組織。但是在每一個經驗中，這一複雜的、這一被區分開來並記錄著的機制透過主導的特殊結構而發揮作用，這裡的主導是指並非透過所有的器官同時散亂地起作用，這只有在驚慌失措的情況下，正如我們恰如其分地描述的，一個人在丟了自己的腦袋時，才會如此。在美的藝術中，「媒介」表示一個特殊經驗器官的專門化與具體化發展到這樣一個程度：其中所有的可能性都得到了利用。最具有活動性的眼睛或耳朵在負載著只有它們才使之得以形成的經驗時，並不失去其特殊的特徵及其特殊的合適性。在藝術中，普通知覺分散而混雜的看與聽不再處於散亂狀態，而被集中起來，特殊媒介的特別功能不受干擾，以其全部能量而發揮著作用。

「媒介」首先表示的是一個中間物。「手段」一詞的意思也是如此。它們是中間的，介乎其間的東西，透過它們，某種現在遙遠的東西得以實現。然而，並非所有的手段都是媒介。存在著兩種手段。一種處於所要實現的東西之外；另一種被納入所產生的結果之中，並留存在其內部。有一種目的僅僅是令人愉快的結局，而另有一種目的是此前發生的

事的完成。一個勞動者的勞累往往只是為著他所得到的工資，正像汽油的消耗僅只是實現運輸的手段一樣。當「目的」達到時，手段就不再發揮作用；通常，如果既能得到結果而又可以不使用手段的話，人們就會很高興。手段僅僅是一個腳手架而已。

這種外在的或單純的手段，正像我們恰當地將它稱為手段所表明的那樣，通常屬於這樣一種類型，即它們可以被其他的手段所取代；在此處恰恰使用這些手段是由某種外在的考慮——例如價格低廉——所決定的。但是，當我們說「媒介」時，所指的這些手段是由某種外在的考慮——例如價格低廉——所決定的。但是，當我們說「媒介」時，所指的這些手段被吸收進結果之中。甚至磚頭與灰泥在它們用於建築時，也成為房子的一部分；它們並非僅僅是建房子的手段。色彩就是繪畫；音調就是音樂。一幅用水彩畫的畫，在性質上就不同於用油彩畫的畫。審美效果在本質上就屬於它們的媒介。當用另一個媒介取代時，我們所得到的是絕技表演，而不是一件藝術品。甚至在這種取代工作在實踐時具有最高的藝術鑑賞力，或者為了達到所要達到的目的之外的任何原因時，其產品就會要麼是機械的，要麼豔麗而虛假——就像木板在建一座大教堂時被塗上色彩以便看上去像石頭一樣，因為石頭不僅在物理上，而且在審美效果上來說，對整體都是不可缺少的。

外在的與內在的作用的不同貫穿於生活的一切事務之中。一個學生為了通過考試和得到升級而學習。對於另一個學生來說，手段，即學習活動是與這種活動的結果完全一致的。結果、教益、啟示，與過程是一回事。有時，我們到某個別的地方旅行，是由於我們在那裡有事務要處理。如果能夠取消旅行的話，我們會很高興。在另外一些時候，我們旅

行是為了到處走走，看到所看到的東西的樂趣，手段與目的結合在一起。如果我們在心靈將一些這樣的例子瀏覽一遍，我們很快就能看到，所有那些在其中手段與目的具有相互外在性的例證，都是非審美的。這種外在性也許甚至可被視為一個非審美的定義。

為了避免懲罰而做「善」事，不管這種懲罰是進監牢還是下地獄，都會使行為本身變得不可愛。這就像是牙醫用麻醉藥以避免持久的傷害一樣。當希臘人辨識行動中的善與美時，他們在其對正確行為的優雅與合比例的感受中，揭示出一種手段與目的兩者融合的知覺。一個海盜的歷險至少有一種浪漫的吸引力（這在謹守法律的人的引起痛苦的所得中是沒有的），只是因為他認為，這樣做最終會得到好的報償。道德哲學中流行的對功利主義的厭惡，很大程度是由於對純粹計算的誇大。「得體」與「安貼」曾由於其審美特性而受到歡迎，而現在卻被人們輕視，原因在於它們被理解成為了達到一個外在的目的而一本正經，裝模作樣。在所有經驗的範圍中，手段的外在性就決定了其機械性。許多被說成是精神性的東西也是非審美的。然而，這種非審美特性是由於這個詞所表示的事物也成了手段與目的的分離的證明；「理想」被割斷了與現實的聯繫，人們只是追求現實，生活就變得索然寡味。「精神性」只有體現在從某種意義上來說是實際的事物之中時，才找到了安身立命之處，取得一種審美性質所必需的形式上的實在性。甚至天使也需要在想像中添上身體與翅膀。

我曾不止一次地提到，審美的性質也可以存在於科學著作之中。對於外行來說，科學

家的資料通常是令人望而生畏的。對於研究者來說，這裡面存在著一種達到完成與完美的性質，結論是對通向結論的條件的總結與完善。此外，它們有時還具有高雅的，甚至是嚴謹的形式。據說，克拉克麥克斯韋[4]曾引入一個物理學方程序得以對稱，只是後來，實驗的結果才賦予這個符號意義。我想在商業活動中也是如此。如果商人像對這個行業反感的圈外人所想的那樣，僅僅是一批唯利是圖的人，那麼，他們也不會對這個行業這麼感興趣。實際上，這也許具有某種遊戲性，它甚至在對社會有害時，對痴迷的人來說，也具有一種審美的性質。

因此，手段只有在它們不僅僅是預備性或起始性時，才是媒介。作為一個媒介，色彩是處於微弱而分布於普通經驗之中的價值與由繪畫所引起的新的集中知覺的價值之間的中介。一個留聲機唱片只是一個效果的傳達載體，除此之外什麼也沒有。從中發出的音樂也是一個傳達載體，但除此之外還有點什麼；這是一個傳達載體，又與載體所負載的東西結合在一起；它實現了與所傳達的東西的結合。從物質上來說，畫筆與將顏色塗在畫布上的手的運動是外在於一幅畫的。在藝術中就不是如此。筆觸是一幅畫在被感知時的審美效果的組成部分。某些哲學家曾提出，審美效果或美是一種漂浮的本質，它為了適應肉體的

[4] 克拉克麥克斯韋（James Clerk Maxwell, 1831-1879），英國物理學家，他的研究對二十世紀物理學產生了巨大影響。愛因斯坦曾稱他的工作是「牛頓以來，物理學最深刻和最富有成果的工作」。——譯者

需要，被迫使用外在的感性材料作爲載體。這一信條在暗示，如果不是靈魂被束縛在肉體中的話，繪畫就可以沒有色彩、音樂就可以沒有聲音、文學就可以沒有詞而存在。然而，除了對那些告訴我們他們是如何感覺，卻又不能根據所使用的媒介分辨或知曉爲什麼會如此的批評家，除了對那些將情感的發洩等同於欣賞的人之外，媒介與審美效果是完全融合的。

對作爲媒介的媒介的敏感是所有藝術創作與審美感知的核心。這種敏感性並沒有將外在的材料拉進來。例如，當人們從歷史場景的描繪的角度來看繪畫，從熟悉的場景的角度來看文學時，這些場景就不是根據它們的媒介來被感知的。或者，當只是參照製造它們成爲這個樣子的技術來看待時，也不是從審美的角度來感知它們。這是因爲，在這裡手段與目的也是分離的。對前者的分析成爲了對後者欣賞的替代物。確實，藝術家自己感到常常是從一個完全技術的立場來著手完成一件藝術作品的——並且，其結果至少是，在服了一帖被認爲是「欣賞」的藥之後，使人精神振作。但是在實際上，在絕大多數情況下，他們對整體有著這樣的感受，以至於他們無須用語詞對目的和整體詳加論述，並且，他們因此而自由地思考後者是怎樣產生的。

媒介是一位仲裁者，在藝術家與感知者之間發揮中介的作用。處於道德偏見中的托爾斯泰，常常作爲一位藝術家來說話。當他發表上面曾引用過的關於藝術起統一作用的話時，他在讚美藝術家的這一功能。對於藝術理論來說，重要的事是這個統一是透過使用

作為媒介的特殊材料來實現的。從性情上，也許也從傾向與追求上來說，我們在某種程度上都是藝術家。我們所缺少的是藝術家在實踐方面的能力。藝術家具有捕捉特殊種類的材料，並將它變成可靠的表現媒介的力量。我們其他人則需要許多的管道和大量特殊種類的材料才能表現出我們想要說的東西。這時，所使用的中介的多樣性相互干擾，使表現變得混濁，而所使用材料的單純量的增多則使表現變得雜亂與笨拙。藝術家依賴於自己所選擇的器官及與之相對應的材料，並因此，根據其媒介，被單獨而集中地感受到的觀念達到純粹而清晰。由於嚴格，他的這個遊戲也玩得充滿熱情。

德拉克洛瓦關於他同時代的畫家所說的某些話，普遍適用於一些低等的藝術家。他說，他們是在著色而不是用色。這句話是說，他們將色彩運用到他們所再現的對象上，而不是用色彩將他們再現出來。這一過程顯示，作為手段的色彩與被描繪的對象和景色之間是分離的。他們並非帶著完全虔誠的心情來使用作為媒介的色彩。他們的心靈與經驗是分離的：手段與目的沒有合而為一。繪畫歷史上的最偉大的審美上的革命，是在色彩被結構性地使用時發生的；這時，繪畫不再是著色的素描。真正的藝術家使用他的媒介來觀看與感受，而那些學會審美地感知的人仿效這種做法。其他人則將阻礙和混淆知覺的一些偏見帶入到看畫與聽音樂的活動之中。

美的藝術有時被定義為創造幻覺的力量。依我所見，這肯定是一個對真理的不明智與誤導的表述──即藝術家透過把握單一的媒介來創造效果。在一般的知覺中，我們依賴於

來自多種管道的幫助來理解我們正在獲得的經歷的意義。在藝術中的對媒介的使用標誌著不相關的幫助被排除，而一種感覺的性質被集中而強化地用來處理通常是寬泛地在多種感覺的幫助下完成的工作。但是，將結果稱之為幻覺，是將應該區分的東西混淆了。如果衡量藝術水準的尺度在於能在桃子上畫一隻蒼蠅，以致我們想要轟走牠，或者在畫布上畫幾串葡萄，引得鳥兒來啄，那麼，一個稻草人如果能成功地使烏鴉不敢靠近的話，就是一件最完美的藝術作品了。

我前面所談到混淆是可以得到澄清的。存在某種物理的東西，即它的一般意義上的真實存在。存在著構成媒介的色彩與聲音。並且，存在著一個具有現實感的經驗，很可能是一個被突出的經驗。假如這種感覺像是那種屬於對媒介的真實存在的感覺的話，它就將是幻覺性的。然而它卻並不是如此。在舞臺上，媒介——即演員和他們的聲音與姿態，具有真實性，它們存在著；並且，作為其結果，有教養的聽眾會得到一個對一般經驗的事物的真實性的突出感覺（假如這個戲具有真正的藝術性的話）。只有無教養的看戲人具有這種對所演的現實的幻覺，也就是說，使演出與演員的精神存在的呈現等同起來，從而想要去加入到行動之中。一幅樹或石頭的畫也許會使樹或石頭的獨特現實比以前所見到的更為強烈。但是，這並不意味著觀賞者會將畫的一部分當作他可以敲打或在上面坐的實際的石頭。正是由於用來表達一個意義，素材才變成媒介，這與那種借助其單純的物質性存在來表現不同：一物的意義不在於它在物質上是什麼，而在於它表現了什麼。

在對經驗的性質背景以及獨特的意義與價值投射到它上面的特殊的媒介的討論之中，我們面臨著各藝術門類的實質所共有的某些東西。在不同的藝術中，媒介是不同的。但是它們都擁有媒介。否則的話，就不會是表現性的，沒有這種共同的實質，它們就沒有形式。我前面曾提到，巴恩斯曾將形式定義爲通過關係，色彩、光線、線條與空間所實現的綜合。色彩顯然是媒介。但是，其他藝術門類不僅僅具有某種對應於作爲媒介的色彩，而且也具有在實質上與線條和空間在繪畫中所起作用相對應的同樣的功能特性。在後者中，線條區分、勾勒，從而使獨特的物體、人像或形狀呈現出來，透過這些手段，那些否則的話就不可區分的團塊被描畫出可辨認的物體、人物、山峰、草地。每一門藝術都具有已個性化的、確定的成分。每一門藝術都透過使用其實質性的媒介而將各部分賦予它的創造性的統一性。

在初步思考之後，我們可能會賦予線條的，是形式的功能。線條形成聯繫與連結。它是確定節奏的一個必要手段。然而，進一步的反思卻顯出，在一個方向上只是表示關係的東西，另一個方向上的卻構成了各部分的個性。假定我們正在觀看由大樹、樹叢、一塊草地，以及背景中的幾座小山構成的一片「自然」風景。這片風景由這些部分組成，但是，小山與某些樹並沒有放在正確的位置；我們想要對它們重新安排。有些樹枝並不合適；並且，儘管一片樹叢構成了很好的背景，其他部分卻模糊不清，產生妨礙的作用。

就整體而言，它們之間組合得並不好。小山與某些樹並沒有放在正確的位置；我們想要對它們重新安排。有些樹枝並不合適；並且，儘管一片樹叢構成了很好的背景，其他部分卻模糊不清，產生妨礙的作用。

從物理方面來說，前面提到的東西是景色中的各部分。但是，如果我們將景色看成是審美上的整體的話，它們就不是整體的部分。這時，用審美的眼光看，我們最初的傾向就可能是指出形式上的缺陷，指出輪廓、團塊與位置間關係不適當與混亂的一面。並且，我們會明白無誤地感到不和諧與干擾是出於這個原因。但是，如果我們進一步分析就會看到，關係上的缺陷與單個結構和明確性上的缺陷，是同一問題的兩個方面。我們發現，爲了得到更好的結構而做的改變，也對各部分在知覺中比以前更加個性化和更具有確定性發揮著作用。

在討論強調與間隙時也同樣如此。它們是由維持將各部分結合成一個整體的必要性所決定的。但是，如果沒有這些因素，成分也將是亂成一團，漫無目的地相互碰撞；它們將缺乏個性化的分界。在音樂或詩句中，會存在無意義的中斷。如果一幅畫要成爲圖畫的話，就必須不僅存在著節奏，而且作爲色彩的共同根基的團塊也必須被描畫成圖像；否則的話，就只有汙漬與斑點。

在有些畫中，色彩受到抑制，但繪畫卻給予我們一種熱烈而輝煌的感覺，而在另一些畫中，色彩明亮到鮮豔奪目的程度，但整體效果卻單調而枯燥。除了出於藝術家之手，生動而明亮的色彩一般都會被合乎邏輯地看成是石印而成。但是，在藝術家那裡，本身是俗氣的色彩，或者甚至是泥土也可以用來增加能量。對這些事實的解釋是，藝術家使用色彩來顯示一個物體，並且是徹底地完成了對它的獨特性的描述，以至於使色彩與物體融合在

一起。色彩成了物體的色彩，而物體的所有特性透過色彩得到表現。是物體在閃光——寶石與陽光；是物體在輝煌——王冠、禮服、陽光。除了透過物質在日常經驗中的重要的色彩性質來表現物體之外，色彩只起到短暫的刺激效果——正像紅色起激發而另一種顏色起撫慰作用一樣。取一個人所喜歡的任何藝術為例，媒介會顯示出由於它用來賦予個性與明確化而具有表現性，而且，這並非只是在物理輪廓的意義上，而且是在表現那等同於物體特點的性質的意義上而言的；它透過強調使特點變得異乎尋常。

如果一部小說或戲劇沒有不同的人物、地點、動作、觀念、運動、事件的話，那會是什麼樣子？這些要素在戲劇中透過場次與場景，透過入場與出場，以及所有舞臺技巧設施，而在技術上被劃分開。但是，這些技術性的措施只是使各成分顯得突出，從而使對象與情節具有自足性——正像音樂中的休止不是空白，而是在繼續一個節奏時，強調與確立個性。如果一個建築結構沒有作出團塊的區分，一種不只是物質的與空間的區分，而是分出部分、窗戶、門、簷口、支撐梁柱、屋頂的話，會是什麼樣子？然而，由於不恰當地揣摩一個總是存在於任何複雜的重要整體中的事實，我也許會從一個我們最熟悉的經驗來解讀一個祕密：對我們來說，除非該整體是由那些正在與它們所從屬的整體分離時本身就重要的部分構成的，沒有一個整體是重要的。換句話說，除了由重要的個人組成的社群以外，沒有一個社群能夠存在。

美國水彩畫家約翰・馬林（John Marin）談到藝術品時說：「身分就像最後的依託一

樣顯示出來。正如自然在造人時嚴守其身分一樣，頭、身體、四肢及其各自的內容，本身各有其身分，調動自身內的各部分，透過其他相鄰部分與這些部分合作，盡其所能達到一種美的平衡，藝術產品也是由相鄰的身分構成的。在這種構造中，如果一種身分沒有占據其位置，發揮它的作用，它就是一個壞鄰居。而將鄰居們聯繫在一起的紐帶不合適，就會服務很差、接觸很差。因此，藝術產品本身就是一個村落。」這些性質在藝術作品的質料中，它們自身就是單獨的整體。

在偉大的藝術中，對於這種在部分中的部分的個性化並沒有限制。萊布尼茨教導說，宇宙是一個無限的有機體，其中每一個有機物都是無限地由其他有機體構成的。人們也許會在談到宇宙時，對這一命題的真理性持懷疑的態度，但是，作為衡量藝術成就的尺度，由於藝術具有可在知覺中被無限分辨的性質，作品中的每一部分都確實至少是潛在地這樣構成的。我們看到一些建築物的組成部分不多或很少引人注目——除非作為純粹的醜。[5]我們的眼睛只是掃視過去。在淺薄的音樂中，各部分只是過渡；它們不是作為部分而抓住我們的注意力，隨著音樂的持續，我們也不將剛剛過去的作為部分來接受；至於在審美上廉價的小說，我們被情節所「驅趕」，但除非有個性化的對象或事件，否則沒有什

【5】無疑，事物本身醜，卻可以對整體的審美效果作貢獻的事實，常常被解釋為這些事物產生了使整體中的部分個性化的作用。

[205]

麼可讓我們駐足。而另一方面，當每一個細部都有著清晰的表述時，散文卻可以帶來一種和聲效果。各部分對於整體的貢獻愈明確，這些部分本身就愈重要。

為了看某些清規戒律被遵守得多麼好而去看一部藝術作品，就會使知覺變得貧乏。

但是，如果努力注意某些條件被滿足的方式，或者注意充分的個性化問題是如何解決的，會使審美知覺的手段得以表現和容納一定的部分，使這種知覺的質料變得豐富。每一位藝術家都以自己的方式完成這種運作，他也不會在他本人的兩部作品中完全重複自己。他有權使用一切技術手段去達到他所要的效果，而領會他的獨特方法，是審美理解的開始。一位畫家用流動的線和顏色間的融合比起用極分明的輪廓可以更細緻地表現個性。一位用明暗法實現了另一位用高光法達到的效果。不難發現，在倫勃朗的素描中，人物之中的線條比那些在畫出人物外在輪廓的線條更強有力——個性卻不但沒有被犧牲掉，反而得到了提升。大致說來，存在著兩種對立的方法：一種是對比的、中斷的、突變的方法，另一種是流動的、融合的、漸變的方法。從這裡出發我們可進而作出愈加精微的發現。我們可以用利奧‧斯泰因的一段話，作為這兩種方法的一般性例子。他說：「比較莎士比亞的詩句『在猛烈而狂暴的波濤的搖籃裡』與『當牆上掛著冰柱』。」前面的一行中，有像波濤與搖籃，猛烈與狂暴這樣的語詞對比，也有母音與音步的對比。而對於後者，他說：「每一行都像輕輕懸掛著的鏈條中的一環，甚至像一個懸臂，輕鬆地與後續的部分聯繫在一起。」突變的方法有助於最直接的清楚表達，而連續性

的方法卻建立聯繫，這也是爲什麼藝術家喜歡顚倒這個過程，並因此而增加所產生的總能量的原因。

感知者與藝術家都可能會偏愛某種特殊的取得個性化的方法，以至於將方法與目的混淆，並在他們對達到目的的手段感到厭惡時，就否認目的的存在。從觀衆的一方看，這一事實在很大程度上是在藝術家不再使用明顯的陰影來勾畫人物，而是使用一種色彩的關係時，由對繪畫的接受來說明的。從藝術的一方看，這在一個人身上體現得特別明顯，他的畫作很重要（特別是素描），他的詩也非常突出，這個人就是布萊克。[6]他對魯本斯、倫勃朗，以及威尼斯和佛蘭德斯畫派的審美特點一概反對，認爲他們使用了「斷裂的線、斷裂的團塊和斷裂的色彩」，而這些因素正是十九世紀末繪畫的偉大復興的特徵。他補充說：「藝術與生活的偉大而黃金的規則是：輪廓線愈是明確、清晰和精細，藝術作品就愈優秀；愈是不強烈、不清晰，就愈是顯得想像力貧乏、剽竊與粗製濫造。……缺少這種決定與限制性形式證明藝術家的心靈中缺少思想，從而導致在其發展的所有分支上都抄襲作假。」這段話之所以值得我們在此引用，是因爲它強調了對藝術品中的各成分明確的個性化的必要性的認識。但是，它也表明一種特殊的視覺方式在強烈時所具有的局限性。

【6】 即威廉・布萊克（William Blake, 1757-1827），英國詩人兼畫家。——譯者

[206]

還有另一樣在所有的藝術作品的本質中都共同具有的東西——空間與時間，或更確切地說時空——可以在每一件藝術產品的質料中找到。在各門藝術中，它們都既不是空的容器，也不是一些哲學流派有時所描繪的那樣是形式結構。它們是每一種在藝術表現與審美實現中所使用的材料的屬性。它們是本質性的；它們是每一種在藝術表現與審美實現中所使用的材料的屬性。它們是本質性的；它們是每一的荒原與女巫分開，或者在讀到濟慈的《希臘古甕頌》時，將有形的牧師、少女、母牛與那些稱為靈魂或精靈的東西區分開來。在繪畫中，空間當然是必不可少的；它發揮著幫助構成形式的作用。但是，它也是作為性質被直接感受和感知到的。如果不是這樣的話，那麼，一幅畫就會充滿著使知覺經驗解體的空隙。在威廉·詹姆斯給了更好的教導之前，心理學家們已經習慣於在聲音中只去發現時間性質，並且，他們其中的一些人甚至將此當作一種理性的關係，而不是一種像其他聲音特徵一樣獨特的性質。詹姆斯揭示出，聲音也具有空間上的體積——這一事實每一位音樂家都在實際上使用與展示，而不管他有沒有在理論上闡述這一點。至於我們所說過的其他的屬性，美的藝術從我們所經驗到的事物中將這種性質抽離出來，使之得到比原有事物更為有力而清晰的表現。科學獲得了定性的空間與時間，將它們化約為可用等式表示的關係，而藝術則使所有事物的本質本身所具有的重要價值在其自身的意義上得以豐富。

在直接經驗中，運動是物體性質的變化，而所經驗到的空間是這一性質變化的一個方面。上與下、後與前、去與來、這邊與那邊；或右與左、這裡與那裡，給人不同的感

・覺。它們之所以如此是因為它們不是某種本身靜態的東西中的靜態的點，而是在運動中的物體，是價值的性質變化。這是因為，「後」是向後，前是向前的省略形式，速率也是如此。從數學方面來看，不存在所謂的快與慢。它們只是表示在一定範圍內數的大小。它們在經驗中性質上的不同，就像有噪音與安靜、熱與冷、白與黑之間的不同一樣。被迫很長時間地等待一件重要事件的發生，與鐘錶的指標運動所表示的時間的長度，是完全不同的，它是某種定性的東西。

時間與運動還有另一個重要的在空間中的糾葛關係。它不是由定向的趨勢——如上與下——而是由相互的接近與退縮所組成的。近與遠，即接近與分離，具有常常隱含著悲劇性意味的性質——當它們被經驗到時，不只是像科學中所度量的那樣。它們表示鬆與緊、擴張與收縮、分離與緊湊、飛揚與低落、上升與下降；散亂的，分散的，翱翔與盤旋、虛幻的輕鬆與沉重的打擊。這樣的行動與反應正是那種我們所經驗到的物體與事件得以組成的材料。可以對它們進行科學描繪的原因在於，它們可被化約為只具有數學上區別的關係。科學只關注關係疏遠的與相同的或重複的事物，它們是實際經驗的條件，而不是經驗本身。但是，在經驗中，它們是無限多樣的，無法加以描繪，而在藝術作品中，它們被表現出來了。這是因為，藝術是一種對重要東西的選擇，同時也是對無關緊要的東西的拒絕，由此，重要的東西得到了壓縮與強化。

例如，音樂向我們提供的正是事物低落與揚升、漲與退、加快與減慢、緊與鬆、迅

速挺進與迂迴漸進的本質。這種表現是抽象的，不依附於此物或彼物，但同時又是極其直接和具體的。我想，可能會有人聲稱有這樣的一種情況，沒有藝術，對性質變化的體積、量、形體、距離與方向的經驗就只能是初步的、某種僅僅是朦朧地被領會到的東西，而幾乎不能得到清晰的傳達。

儘管造型藝術強調變化的空間方面，而音樂和文學強調時間方面，這種差異只是在一個共同的本質之內的強調的重點不同而已。各自都擁有其他藝術所積極利用的方面，而這種擁有構成了一種背景，沒有它的話，透過強調而被推向突出地位的屬性就會化為灰燼，消失得無影無蹤。幾乎是一種逐一對應的關係，比方說，可以在貝多芬的《第五交響曲》的開頭幾小節與塞尚的《玩紙牌者》中的重量與沉重體積序列之間建立起來。由於兩者都具有龐大體積的性質，結果是，交響曲與繪畫都具有動力、強度與堅實性——就像一座巨大而結構良好的石橋一樣。兩者都表現出耐久性，即結構上的穩定性。兩位藝術家將一種一石激起千重浪的性質分別用不同的媒介，即用畫和一連串的複雜的聲音來表現。一位使用了色彩加空間，另一位使用了一種聲音加時間，但後者卻具有巨大的空間上的量。

所經驗到的空間與時間不僅是定性的，而且在性質上也是無限多樣的。我們可以將這種多樣性概括為三類：場地、廣延、位置——寬大性、廣延性、間距，或者，從時間方面說，轉變、持久、日期。在經驗中，這些特徵以其單一的效果而相互限定。一種效果通常壓倒其他效果，然而，儘管它們並不單獨存在，我們卻可以在思想中將它們分開。

空間是場地[7]，即德語的 *Raum*，而場地也就是寬敞性，它提供一個存在於其中、生活、運動的機會。「呼吸空間」一詞，說的就是當事物被限制時，就會導致窒息和壓迫。憤怒就表現為在抗議對運動作固定限制時的反應。缺乏場地是對生活的否定，而空間的開放性是對它的潛能的肯定。過分的擁擠，即使對生活不構成妨礙，也是使人焦躁的。對空間適用的道理，對時間也適用。我們需要一個「時間的空間」，以便做成任何有重大意義的事情。不適當的匆忙，使我們處於環境的壓力之下，我們就會產生怨恨。在被催促時，我們總是喊，給我時間！確實，限制出大師，而在完全無限的場地中的行動只會散亂不堪。但是，限制與動力必須具有明確的比例：它們是一種協同選擇的關係，而絕不能是強加的。

藝術品將空間作為運動與行動的機會來表現。這與性質感覺的比例有關。一首抒情詩也許會有這種比例，而自詡的史詩卻沒有。小幅畫會顯示它而巨幅畫卻會給人抄襲和拘束的感覺。對廣表性的強調是中國繪畫的一個特徵。這些畫沒有中心化，不需要一個框架，而是向外擴展，同時，全景性的卷軸畫提供了一個世界，其中普通的邊界變成了往下看的誘因。然而，運用不同的手段，高度中心化的西方繪畫也創造了一個廣延性的整體，它圍

[7] 這裡用「場地」一詞來翻譯 room。這個詞在英語中有空間、房間、場所和餘地等意思，在漢語中，最接近的詞應是「空間」，但這裡為了與被譯為「空間」的 space 一詞相區別，故取了「場地」這個強調其具有容納實體的潛力的譯法。——譯者

起了一個細心勾勒出的景色。甚至室內畫，如凡·愛克（Jan van Eyck）的《阿諾弗尼夫婦肖像》，也可在一個劃定的範圍內傳達室外的感覺。提香畫了個人肖像畫的背景，使無限的空間，而非僅僅是畫布，處於人物之後。

然而，僅僅是機會與可能性完全不確定的場地，將是空白與空虛。經驗中的空間與時間也是占有、是充實──不只是某種外在的填充物。廣延性是物的厚重性與體積，而時間性是持久性，而不只是抽象的持續時間。不僅顏色，而且聲音也收縮與擴張，顏色也像聲音一樣升與降。正如我在前面所提到的，威廉·詹姆斯說明了聲音的量的性質，當聲調被稱為高與低、長與短、尖細與渾厚時，並不是比喻的用法。在音樂中，聲音既持續又迴旋；它們既連續而又有著間隙。這裡的原因與前面提到的繪畫中色彩既輝煌又暗淡是一致的。它們屬於對象，它們不是漂浮而孤立的，它們所從屬的對象存在於一個擁有廣延與體積的世界之中。

小溪喃喃低語、樹葉沙沙地說著悄悄話、微波蕩漾、巨浪與雷霆怒吼、風兒如泣如訴……如此等等，以至無窮。但這裡的陳述，並不表示長笛音調的單薄與風琴的巨大轟鳴聲，是我們將之直接與獨特的自然物結合的結果。但是，我的意思確實是，這些聲調表示的延伸著的物體分開。作為虛空的時間不存在；作為一個實體的時間也不存在。所存在的只是事物的行動或變化，而它們的行為的持續性質是時間性的。

體積，就像寬敞性一樣，是一種不同於單純的大小與容積的性質。小幅的風景照樣可以傳達自然的豐富性。一幅塞尚的靜物畫，以其梨和蘋果所形成的構圖，傳達出在它們相互之間以及它們與周圍空間之間的動態平衡所表現出的體積的本質。脆弱不一定都是審美上的缺陷，它們也可以是體積的體現。小說、詩歌、戲劇、雕像、建築、人物、社會運動、論題，以及繪畫與奏鳴曲，都是由堅實與厚重，及它們的相反面所表示的。

沒有第三個屬性，即間距，充塞就會是一片混亂。地點與位置是由間距產生的間隙的分布決定的，這種間距是產生前面已經說到的各部分的個性化的重要因素。但是，被當作一個直接的定性的價值，並就此而言的位置，是本質的一個固有部分。對能量的感覺，特別是不僅僅是一般性的能量，而且是或此或彼的具體的動力，是與位置的正確性聯繫在一起的。不僅存在著運動的能量，而且存在著位置的能量。後者在物理學上被稱為勢能，以區別於動能，即前者那種直接被感到的實際上的能量。在造型藝術中，這確實是運動得以表現的手段。某種間隙（並不僅僅是橫向的，而且是所有方向的）是有利於能量的顯現的：另一些則對能量的顯現起阻礙作用——拳擊與摔跤是明顯的例子。

事物之間離得太遠、太近，或者相互間的角度被放得不正確，都不能容納行動的能量，其結果就是構造上的笨拙，不管是人體還是建築、散文或者繪畫，都是如此。詩歌中音步的微妙的效果，歸功於它給予各種成分以一個正確的位置——一個顯著的例子是它常常顛倒散文的語序。在間距中如果用的是揚揚格，而不是揚抑格，一些思想就會遭到破

壞。小說與戲劇中太大的距離或太不清楚的間隔使注意力游離，或使人昏昏欲睡，而事件與人物接踵而至又分散了它們的整體力量。某些畫家的所能作出的獨特效果，依賴於他們對於間距的良好感覺——這與使用平面傳達體積與背景完全不同。正像塞尚是後者的大師一樣，柯羅[8]對前者有準確無誤的手法——比起他更有名但卻相對稍弱的銀色風景來說，特別是在肖像畫以及所謂的義大利畫之中顯示了出來。我們考慮置換與音樂有著特別的聯繫，但是，從媒介上來說，它同樣也是繪畫與建築的特徵。關係而不是成分在不同語境中的重現構成了性質上的置換，因此而在知覺中被直接經驗到。

各藝術門類的進步——這不必是前進，實際上也從來不是在所有方面前進——顯示出一種表現位置從更爲明顯的向更爲精妙的手段的過渡。在早期的文學中，位置是與（我已經在另一個場合中指出過）社會慣例，經濟與政治上的階級相一致的。在舊的悲劇中，社會地位意義上的位置對地點的力量產生了固定的作用。距離已經在戲外被決定。而在現代戲劇中，易卜生的戲是其傑出的範例，丈夫與妻子、政治家與民主社會中的公民，老人與爭取著自己的利益的青年（不管是透過競爭還是透過誘惑性的吸引）之間的關係，外在慣例與個人衝動的對比，有力地構成了位置能量的表現。

[8]
柯羅（Jean-Baptiste-Camille Corot, 1796-1875），法國風景畫家。——譯者

現代生活的紛擾忙亂使得有條不紊的細節安排成為藝術家們最感到為難的事。速度太快、事件太集中，因而無法達到確定性——在建築、戲劇和小說中，都同樣可以發現這種缺陷。材料的豐富本身以及活動的機械力量，阻礙了有效的分布。所強調的更多是狂熱性，而非強烈性。當注意力活動缺乏其不可或缺的舒緩時，它就會由於避免重複而出現的過度刺激而變得僵化。只有在偶然的情況下，這一問題才被解決——如在湯瑪斯‧曼的小說《魔山》中，以及在紐約市的叢林般的建築中。

我曾說過，空間與時間的上述三種性質相互影響，並在經驗中相互限定。如果不是由活動著的體積所占據的話，空間就是空洞的。當它們沒有強調團塊，並限定出圖形的個性時，休止就是空洞。如果不是與地方相互作用，從而具有清晰的分佈，廣延就只能是散亂，並最終僵化麻木。團塊並不是一成不變的。它依照自己與其他廣延與持久的事物關係而收縮與擴張，堅持與屈從。儘管我們也許會從形式、從節奏、平衡和組織的立場來看待這些特徵，那些被認為是思想的關係在知覺中呈現為性質，並且，它們正是存在於藝術的本質之中。

那麼在藝術的質料中，存在著共同的屬性，如果沒有這種一般條件的話，就不可能有一個經驗。正像我們前面看到的，基本的條件是感受到有機體與環境相互作用時做與受的關係。位置表現出活的生物的一種平衡的準備狀態，這是它遇到了周圍力量的影響，由此而持續和堅持，透過經受除了作出反應的力量之外的、惰性和敵意的力量本身去延伸與

擴展。透過向外進入環境，位置展開爲體積；透過環境的壓力，團塊收縮爲勢能，並且，當物質收縮時，空間仍作爲可繼續行動的機會而存在。整體中成分的區分與成員間的協調性是某種對才智發揮決定作用的東西的功能；一件藝術品的可理解性是由使整體中各部分的個性以及它們之間的相互關係直接顯示在經過知覺訓練的眼與耳中的意義的呈現所決定的。

第十章 各門藝術的不同實質

藝術是一種做與所做之物的性質。因此，名詞性的詞語只能對它作表面上的說明。由於堅持做的方式與內容，因此它具有形容詞的性質。當我們說打網球、唱歌、演出，以及許多其他活動是藝術時，我們是用一種粗略的方式在說這些活動的實踐之中存在著藝術，並且這種藝術賦予所做和所製成的物以這樣的性質，從而導致那些感知它們的活動中也存在著藝術。藝術產品——神廟、繪畫、雕像和詩歌——並不等於藝術作品。當一個人與他的產品合作，從而形成一種由於其解放的與有規則的屬性而使人愉快的經驗時，藝術作品就出現了。從審美的意義講，至少，

> ……我們所得的都得自我們自己，
> 大自然僅僅存在於我們的生活裡；
> 是我們給她婚袍，給她屍衣！[1]

如果「藝術」表示物體，如果它真的是一個名詞，藝術物就可以按不同的類別而區分開來。因此，藝術可被分爲不同的屬，屬又可分爲種。在動物被相信具有固定不變的屬性

【1】柯爾律治《失意吟》，中文爲楊德豫譯，錄自《華茲華斯、柯爾律治詩選》，人民文學出版社，二〇〇一年版，第四〇七頁。——譯者

時，這種分類是適用的。但是，當它們被發現是生命活動之流中的變異時，這種分類體系就面臨著改變。分類成為遺傳學的，盡可能精確地表示地球上生命連續性的特殊形式的特別位置。如果藝術是一種內在的活動性質，我們就不能對它進行劃分和再劃分。我們只能在它碰到不同的材料、使用不同的媒介時，隨著活動的區分進入到不同的方式之中。

性質作為性質本身是不可分類的。甚至給甜與酸的種類命名都不可能。要想這麼做，我們最終還得去列舉世間每一樣甜的或酸的物體，因此，所謂的區分將僅僅是毫無意義地以「性質」的形式重複此前以物體形式出現過的目錄。這是因為性質是具體而經驗性的，因此由於個體中充滿著獨特性而隨之發生變化。我們也許確實先談到紅，然後談到玫瑰或日落之紅。但是，這些術語在本性上是實踐性的，對於應轉向何處，給予一定的說明。在生活中，沒有兩次日落具有完全同樣的紅色。它們不可能完全一樣，除非一次日落在所有細節上絕對重複另一次。這是因為紅總是那個經驗材料的紅。

邏輯學家們為了某些目的將諸如紅、甜、美等性質看成是普遍的。對於形式邏輯學家來說，他們並不關心存在著的物質，而這正是藝術家所關心的。因此，一位畫家知道，在畫中不存在兩片完全一樣的紅色，各自都受著它出現於其中的獨自整體語境中無數細節的影響。「紅」在其被用來表示一般性的「紅色」時，是一種手段、一種處理方式、一種對在一定範圍內的行動的界定，例如為一個穀倉買紅顏料，在一定範圍內的任何的紅色都行，或者在買貨物時要符合樣品，也是這種情況。

語言遠遠不能對應於多種多樣的自然面貌。然而，作為實際工具的語詞可成為中介，透過它們，自然存在在人的經驗中所顯示出的無法表述的多樣性，就被納入到可操作的秩序、等級與類別之中。不僅語言沒有可能複製所存在的個性化性質的無限多樣性，人們也完全不要求和不需要這麼做。一個性質的獨特性是在經驗本身之中發現的；它存在於此，自滿自足，無須被複製到語言之中。這種指示愈是一般化、愈是簡單就愈好。指示愈是囉唆無用，就愈會在經驗中與它相遇。這種指示是一般化、愈是簡單就愈好。指示愈是囉唆無用，就愈會起混淆而不是指導的作用。但是，語詞在一定程度上服務於它們的詩意的目的：它們在積極的運作中召喚並喚起有活力的反應，而無論我們在何時經驗事物的性質，這種反應都會出現。

最近，一位詩人說，詩對他來說「更是身體的，而不是理智的」，他進而說，他是透過像毛髮倒豎、身體顫抖、嗓子發緊、以及像濟慈的「長矛刺穿了我」那樣腹部被刺的感覺等身體的表徵來理解詩的。我並不認為豪斯曼的意思是，這些感覺就是詩的效果。成為一件事物與成為該事物呈現的符號，是不同的存在方式。但是，正是這些感覺，以及其他作者們所說的有機的「滴答」聲的東西，成為完全有機參與的總的表示，並且，正是這種參與的完滿性與直接性，構成一個經驗的審美性質，也正由於此而實現了對理性的超越。由於這一原因，我對詩「更是身體的，而不是理智的」這一說法的嚴格的真理性提出質疑。它超越了理智，是因為它將理智的因素吸收了透過屬於生命體的感官而被經驗到的直

接的性質之中，這對於我來說是如此地不可置疑，以至於它是對包括在這個說法中的誇大之處所作的辯護，也是對那種認爲性質是通過理智憑直覺發現的共相的說法所作的批駁。

當定義成爲目的，而不是爲了經驗的目的而使用的一個工具時，定義的謬誤就是嚴格分類的謬誤和抽象謬誤的另一面。當一個定義具有遠見卓識時，定義的謬誤就是方向，以使我們可迅捷地獲得一個經驗時，這個定義就是好的。物理學與化學透過它們任何的內在需要知道一個定義，即它們向我們表示事物是如何造成的，以至我們能夠預見它們的出現、檢驗它們的存在，並且在有時候，使它們成爲我們的。理論家與文學批評家已經遠遠落後。他們仍在很大程度拘泥於古老的有關本質的形而上學，依照這種學說，一個定義，如果它「正確」的話，就須向我們揭示某種內在的現實，這種現實是使該事物成爲被外在地固定的一物種中一成員的原因。然後，該物種就被宣布爲比個體更爲眞實，或者它本身才是眞正的個體。

爲了實際目的，我們根據類來思考，正像我們根據個體來經驗一樣。因此，一個外行很可能認爲給一個母音作出定義是件很簡單的事。但是，一位語音學家則透過與實際的題材的親密接觸而被迫認識到，一個嚴格的定義、一個在所有的方面都將從屬於一個類別內容與其他的東西分開的定義，只是一個錯覺。存在著的只是一些或多或少有用的定義；有用是因爲它將注意力指向連續的表述過程之中的重要傾向——這些傾向如果局限於分散性的狀態，就會產生各種「精確的」定義。

威廉・詹姆斯評論道：對像人的情感一樣融合與變化著的事物進行精細的分類，是枯燥無味的。在我看來，試圖對美的藝術進行精確而系統的分類，也同樣是枯燥無味的。列舉性的分類提供便利，對於易於參照的目的來說，是必不可少的。但是，編制一個包括繪畫、雕像、詩歌、戲劇、舞蹈、景觀花園、建築、唱歌、樂器演奏等的目錄，並不要求看清楚所列舉事物的內在價值。只有在一個地方這種價值才能被看清楚——單個的藝術作品。

嚴格的分類是不適當的（如果這種分類被嚴格地理解的話），這是因為它將注意力從審美上的重要之處——一件藝術產品的性質上的獨特性與經驗的綜合特徵——轉移。不僅如此，它對學習審美理論的學生來說，也會產生誤導。存在著兩個理智理解的重要點，在其中它們是混淆著的。它們不可避免地忽視過渡的與聯繫的環節；其結果是，它們對靈活地跟上任何藝術的歷史發展來說，都設置了不可逾越的障礙。

依照感覺器官，人們作出過一個頗為流行的分類。我們在後面會看到，什麼真理成分會存在於這種分類方式之中。但是，如果嚴格而拘泥理解的話，它並不能產生出一個連貫的結果。近來，人們對康德將藝術材料限制在「高等的」理性感官——眼與耳，已經說得夠多了，我在這裡將不重複他們有說服力的論點。但是，當感覺的範圍以最廣闊的方式擴展時，一個特殊感官只是一個在其中包括自主系統的功能在內的所有器官都參與的整體的有機活動的前哨而已。眼睛、耳朵和觸覺在一個特殊的有機體活動中發揮著領頭的作用，

但它們不再具有排他性，甚至也不總是最重要的代表，就像哨兵並非一支完整的軍隊一樣。

在將藝術分爲眼睛的藝術與耳朵的藝術時，詩歌是一個特殊的可引起混淆的例子。詩歌曾經是吟遊詩人的作品。就我們所知，詩歌當時除了是訴諸耳朵的說出的聲音之外，並不存在。它是某種歌唱或吟詠的東西。不言而喻，自從發明了書寫與印刷之後，大量的詩所取得的與歌之間的距離是多麼的遠。在今天，人們甚至試圖使用由印刷形式製成的圖像設計，以強化詩給我們眼睛的感覺——就像《愛麗絲夢遊仙境》中的老鼠尾巴那樣。但是，除了任何誇大的情況以外，儘管靜靜地讀詩時聽到的「音樂」仍是一個因素（在上一節中說明了這一點），詩作爲一種文學樣式在今天仍然顯而易見是視覺性的。那麼，它在過去的兩千年中是從一個「類」移到了另一個「類」了嗎？

那麼，存在著前面已提到過的將藝術分爲空間的與時間的藝術的分類。現在，即使這種區分是正確的，它也是按照事件，並根據外部所作的區分，對於任何藝術作品的審美內容都沒有啓示作用。它不幫助知覺；此外，它不能分辨要找什麼，也不知道如何去看、去聽、去欣賞。此外，它還有一個嚴重的缺陷。正如我們前面所指出的，它否認建築結構、雕像與繪畫，以及歌、詩、雄辯術的節奏。並且，這種否認所包含的意思是拒絕承認對審美經驗最爲根本的東西——即知覺性。這種區分是以藝術產品作爲外在的與物理的存在所具有的特徵爲根本爲基礎的。

在某一版《大英百科全書》中，一位作者[2]在論述「美的藝術」時對這一謬誤作了非常漂亮的描述，以至於值得我們在這裡引上一段。為了證明將藝術分為空間的與時間的正當性，他在談到雕像和建築藝術時說：「眼睛從任何角度去看，都是一下子就看到了對象；換句話說，我們所看到的任何事物的諸部分都只填充或占據空間而非時間，並且透過單一的瞬間知覺從空間的各點影響我們。」他又說：「他們的產品（即雕塑與建築藝術的產品）本身是堅實、固定而永恆的。」

這幾句話中包含了許許多多的模糊之處，以及由此導致的誤解。首先，關於「一下子」。所有空間中的物體（並且所有的物體都是空間的）都是一下子發出振動，並且物體的各物質部分一下子就占據了空間。但是，物體的這些特徵並不是說，也不是要將一種知覺與另一種知覺區分開來。空間的占據性是任何事物存在的一般條件——如果有鬼存在的話，那它們也占據空間。它是擁有任何或每一個「感覺」的因果條件。同樣，振動從物體中發出是每一種知覺的因果條件；因此它們並不將一種知覺與其他的知覺區分開來。

因此，「同時影響我們」最多不過是一個知覺的物理條件而已，而不是被知覺物體的組成要素。只有在「同時」與「單一」被混淆時，才會推導出後者。當然，影響我們的任

[2] 這位作者是悉尼・科爾文。——譯者

[219]

何物體或事件所給予我們的所有印象，都必須綜合成一個知覺。取代知覺單一性的唯一選擇，不管該物體是在空間還是在時間中，都只能是一些不連貫的抓拍照片，它們甚至不能形成任何物的代表性表現。這種難以捉摸而支離破碎的、心理學家們稱之為一種感覺的東西，與知覺之間區分就在於後者具有單一性，構成一種綜合的整體。不管是物理存在的還是生理直接受方面的同時性，都與這種單一性無關。正像前面所指出的那樣，只有在一個知覺的因果條件與實際的知覺內容混淆時，它們才被當成一回事。

但是，根本錯誤在於物質產品與審美對象之間的混淆，而只有後者才被知覺到。從物質角度來說，一個雕像是一塊石頭，如此而已。它是靜止的，並且，只要沒有在時間的長河中被毀滅，就是永恆的。但是，要將物質的團塊與作為藝術品的雕像、以及將布上的顏料與一幅繪畫視為相同，是荒謬的。那麼，如何看待建築物上光線的流動、不斷變化著的陰影、強度與色彩，以及移動著的光的反射？如果該建築或雕像在知覺中，像在物理存在中一樣是「靜止的」，它們就將是僵死的，眼光就不會落在它們上面，而只是一掃而過。

這是因為，對象是由一種累積性相互作用的系列而被知覺的。作為在人體中發揮主宰作用器官的眼睛，產生出一種經受性的、一種回復的效果：這又一次呼喚著看的行動，以新的、又一次增加了的意義與價值作為補充等，如此成為一個持續的審美對象的建構的過程。所謂的一件藝術品的無窮盡性，正是這種總的知覺行動持續性的一個功能。「同時性視覺」是一個突出的對知覺的定義，其中極少審美因素，因而甚至不能被稱為一個

知覺。

我可以想像，建築結構為藝術品中空間與時間的區分提供了絕好的反證。如果有任何物是以「空間的占有」方式存在的話，那就是建築。但是，哪怕是一間小棚屋，如果時間性質不能進入的話，也不能成為審美知覺的內容。一個大教堂，不管有多大，都可以給人瞬間印象。一旦它透過視覺機制與有機體相互作用，一種質的整體印象就從它那裡釋放出來。但是，這只是基礎與框架，在其中，一種持續相互作用的過程被引入，對成分產生豐富與限定的作用。匆匆而過的觀光者對聖索菲亞或盧昂大教堂，並不比開車以每小時六○英里的速度看飛逝的風景能得到更多的審美感受。人們必須在教堂前來回走動、進進出出，還需要多次造訪，使教堂的結構在不同的光線中，再聯繫變化著的人的情緒，逐漸為觀賞者所把握。

也許會有人感到我對一個並不十分重要的論斷花費太多不必要的篇幅。但是，這裡所引的話中所包含的意義對整個藝術即經驗問題都具有影響。瞬間的經驗無論在生物學上，還是在心理學上，都是不可能的。一個經驗是一個有機的自我與世界的持續性與累積性相互作用的產物，人們幾乎可以將經驗稱為是這種相互作用的副產品。審美理論與批評並不存在於其他的產物，而是在其基礎之上。當一個人沒有使這一過程完全產生作用時，他就開始處於一個無關的個人想法取代對藝術品的經驗的轉捩點上。使許多審美理論與批評備受折磨的恰恰是下面所描述的現象：「當累積性相互作用的持續展開過程及其結果被忽視時，一個物體被

看到的只是其全體的一部分，而由此構成的理論的其餘部分就不是增長，而是主觀的幻想。它在最初對部分細節的感知以後就停止了；這一過程的其餘部分就僅僅存在於大腦之中——一種片面的活動只從自身內部取得動力。它不容納來自環境的刺激，而這種刺激可以透過與自我的相互作用而消除空想。」[3]

無論如何，藝術的空間與時間的分類，必須為另一個分類，即再現與非再現藝術的分類所補充。依照這種分類，建築與音樂就被歸到後一類之中。提出藝術再現性觀念的古典形式的亞里斯多德，至少避免了這種區分的二元主義。他將摹仿的概念理解得更為寬泛、更有智慧。於是，他宣布音樂是所有藝術門類中最具再現性的藝術——恰恰是這門藝術，一些現代理論家認為完全屬於非再現性一類。他並不是愚蠢地認為音樂再現了啁啾鳥鳴、哞哞牛喚，或汩汩溪唱。他的意思是，音樂透過聲音重現了感情和情感印象，而它們是在戰鬥的、悲傷的、勝利的，以及性興奮的物件與情景中產生的。具有表現意義的再現包含了任何可能的審美經驗的所有性質與價值。

如果我們將再現這個術語理解為為複製自然的形式而複製的話，建築就不是再現性的——不像一些人所說的那樣，大教堂「再現」森林中的高樹。建築所做的遠不只是利用

【3】
引自巴恩斯博士給作者的一封私人書信。

自然的形式，拱形、柱形、圓柱形、長方形、球形的某些部分。它表現著它們對於觀察者的獨特效果。如果一座建築物不使用與再現自然的重力、壓力、推力等能量，那這座建築又是什麼呢？這個問題必然會留給那些認為建築是非再現的人來解釋。但是，建築並不將再現結合到這些物質與能量的性質之中。它還表現人的集體生活的持久的價值。它「再現」了那些建造房子以便為家庭遮風雨，為神築祭壇，設立一個地方在那裡制定法律，或者建起一個堡壘以抗拒攻擊的人的記憶、希望、恐懼、目標，以及神聖的價值。如果建築不是對人的利益和價值具有高度的表現性的話，那麼，一些建築物被分別稱為宮殿、城堡、家、市政廳、會場，就會使人無法理解。除了人腦中的幻想之外，顯而易見，每一個重要的結構都是歷史上有名的記憶的寶庫，也是我們所珍愛的對未來期望的重要記錄。

此外，將建築（在這裡也包括音樂）與像繪畫與雕塑這樣的藝術門類區分開來，就將藝術門類的歷史發展搞得一團糟了。雕塑（這被公認為是再現性的）在很長的時間內都是建築的組成部分：帕德嫩神廟的飾帶，以及林肯和沙特爾大教堂的雕刻就是其證明。我們也不能說，它從建築那裡日益獨立出來──伴隨著雕像被分散在公園與公共廣場之中，以及半身胸像被放在早已塞得滿滿的居室內的底座上──與雕塑藝術的任何進步具有同步的關係。繪畫最早是畫在洞穴的牆上的，在很長的時間裡，它繼續在神廟和宮殿的外部和內牆上起裝飾作用。壁畫被用來激發信仰、恢復虔誠、給崇拜者講述關於本宗教的聖徒、英雄和受難者的事蹟。當哥德式建築給壁畫留下了很少的牆壁空間時，彩色玻璃以及後來的

平板畫就取而代之——仍像祭壇和祭壇背後的雕飾一樣，是建築整體的組成部分。當貴族和商業巨頭們開始蒐集巨畫在畫布上的畫時，他們用這些畫去裝飾牆壁，甚至常常將畫切開或修剪，以便更適用牆壁裝飾的目的。音樂是與歌曲聯繫在一起的，其不同的風格是用以適應大的危機和重要事件的需要——死亡、婚姻、戰爭、拜神、宴會。隨著時間的推移，繪畫與音樂都不再從屬於特殊的目的。既然所有的藝術門類都具有將自身的媒介利用到獨立的程度的傾向，這一事實可以更好地用來證明，沒有一個藝術門類是在嚴格字面意義上的摹仿，它只不過是為了提供一個在藝術門類之間劃出嚴格界限的理由而已。

不僅如此，一旦界限被劃出以後，設立這些界限的理論家們就會發現需要找出例外，並引入過渡性形式，甚至說某些藝術門類是混合的——例如，舞蹈就被說成既是空間的，也是時間的。既然任何藝術對象的本性都是單一而統一地實現其自身，這種「混合」藝術的說法無疑可以使整個嚴格的分類工作歸於謬誤。分類可以依照浮雕中的高浮雕與低浮雕，依照墳墓前的大理石人像、木門上的雕像、青銅門上的鑄像來進行嗎？可以以柱頭、簷壁、簷口、挑篷、托座上的雕刻來分類嗎？怎樣才能將一些次要藝術，如牙雕、雪花石膏像、熟石膏像、陶俑、金銀器、鐵藝支架、標牌、鉸鏈、屏風與燒烤架放進來？同樣的音樂可以在音樂廳裡演奏時，具有非再現性而在教堂裡成為聖典儀式一部分時具有再現性嗎？

人們並非只是要對藝術進行嚴格的分類與界定。類似的方法還被用於審美效果之

上。在美本身獲得了它的「本質」之後，許多機智的努力被花費在列舉美的種類之上：崇高、奇異、悲劇性、喜劇性、詩意等。現在，無疑存在著這些術語所適用的現實──正像合適的名稱被用於一個家庭的不同的成員一樣。一個具備資格的人可能會說關於崇高、雄辯、詩意、幽默的事物，這實際上加強與澄清了對物體的知覺。它也許會幫助一個叫喬爾喬涅[4]的人事先擁有一個關於什麼是抒情的明確意識；並且，在聽貝多芬《第五交響曲》的主題時，有一個清晰的關於藝術中有什麼力量，沒有什麼力量的清晰概念。但是，不幸的是，審美理論並不滿足於澄清就單個整體中的所強調之處不同而言的性質。它使形容詞成為名詞性實體，然後用所浮現出的固定概念演奏出辯證的曲子。由於嚴格的概念化只能發生在直接審美經驗之外形成的原理和思想的基礎之上，所有這些演奏都是「大腦中的空想」的很好的例證。

然而，如果我們將諸如生動性、崇高、詩意、醜、悲劇性等一些術語理解為標明傾向，從而像可愛、甜、可信等一樣具有形容詞性，那麼，我們就將回到藝術是活動的性質這一事實上。像所有的活動一樣，它是由朝向某個方向的運動所標明的。這些運動可以以這樣的樣式來區分，使我們與這裡所講的活動的關係展示得更加機智。一個傾向、一個運

[4] 喬爾喬涅（Giorgione，約1477-1510），原名G．巴爾雷利，威尼斯畫派的主要畫家。他的作品是文藝復興繪畫從初期向盛期發展的一個標誌，對提香等畫家曾產生過重要影響。──譯者

[224]

動，出現在某種確定其方向的限制之內。但是，經驗的傾向並不具有精確固定的限制，它們不是沒有寬度和厚度的數學上的線。經驗太豐富、太複雜了，不允許這樣精確的限制。這些傾向的目標是帶狀而不是線狀的，它們的性質形成了一個譜系，而不能分散在各自的格子裡。

因此，任何人都會選出一些文學的段落，毫不猶豫地說「這是詩意的、那是散文性的。」但是，這種性質的指定，並不意味著存在一種實體叫做詩、而另一種實體叫做散文。再重複一遍，它意味著某一限制的運動被感受到的性質。因此，性質存在於許多程度與形式之中。某些較低程度的顯示出現在我們想不到的地方。海倫・帕克赫斯特[5]博士曾從天氣預報中引用了下面一段話：「洛磯山以西，愛達荷州，哥倫比亞河以南，直到內華達州爲低氣壓區。沿著密西西比河流域直到墨西哥灣維持颶風狀況。北達科他州與懷俄明州報告有暴風雪，俄勒岡州有雪和冰雹，密蘇里州溫度在零度左右。有強風正從西印度群島向東南方向吹去，沿巴西海岸航行的船隻已收到警報。」

沒有人會說，這段話是詩。但是，只有那些太書卷氣的人才會否認，這裡面有詩意的東西，這裡有地理名詞的悅耳聲音的因素，更有「已轉移的價值」；創造一種大地的廣袤

【5】　海倫・帕克赫斯特（Helen Parkhurst, 1887-1973），美國女教育家，制定道爾頓教育計畫，致力於中小學教育改革，著有多部教育學著作。——譯者

感，遙遠而陌生的國度的離奇事件，更為重要的是，颶風、暴風雪、冰雹、雪、寒冷、暴風雨，各種各樣的自然力騷動的祕密所包含的暗示的累積。意圖是一個散文式的對空氣狀況的陳述。但是，這些詞充實進了一種東西使它們具有朝向詩意的衝動。我想，甚至由化學符號構成的等式也在某些可引申為對自然的洞見的情況下，對於某些人來說，具有詩意的價值，儘管在這些情況下，其效果是有限而帶有個人性的。但是，朝向不同種類結論的不同的材料與不同的運動的經驗也不相同，其兩極的情況相距甚遠，預先就決定了其一極將是完全散文式的，而另一極具有令人激動的詩意。這是因為，在有些情況下，發展傾向是完成作為一個經驗的經驗，而在另一些情況下，所導致的結果只是為另一個經驗所用的沉積物。

我想，對看重喜劇性與幽默的文學作品的考察會顯示同樣的兩種事實。一方面，偶然與附帶的談話使得某些特別的傾向變得更加清楚，並使讀者在實際的情境中變得更活躍、更有辨識力。這些例子與那種一個形容詞的性質，一個傾向被考察的情況相同。但是，建立一種由一組例子的集合所描畫的嚴格的定義仍需複雜而痛苦的努力。任何「屬」與「種」的劃分如何才能將如此多樣的，甚至由下列幾個通用的術語所表示的傾向，約簡為概念的統一性：荒謬、可笑、有趣、滑稽、歡樂、鬧劇、詼諧、歡鬧、戲謔、玩笑、取笑、愚弄、嘲笑、放鬆？當然，如果一個人足夠機智的話，他可以從一個定義出發，如不諧調性，或者從某種反向的邏輯和比例的意義出發，為每個種類找到一種特別的差異。但

是，顯而易見，這時我們就加入到一種辯證的遊戲之中了。

如果我們只是限於一個方面，即可笑，笑（le rire），喜劇性就是我們所笑的對象。但是，我們還存在著笑的狀況：我們在得意、純粹地情緒高昂、適意時和歡宴場合中的笑，輕蔑和窘迫的笑。為什麼要將所有這些傾向的多種變異限制在一個單一而固定不變的概念之中呢？不僅這些構想不是思維的核心，而且它們真正的功能是作為工具來研究具體材料的變化著的活動，而不是將那些材料固定在嚴格的靜止性上。由於是偶然的材料，而不是形式的定義，發揮著特殊經驗中的知覺的強化作用，附帶的談話產生了構想的真實功能。

最後，在這一點上，固定的等級觀念與固定的規則的觀念不可避免地相互共存。例如，如果文學中存在著許多的類別，那麼，就有某種不變的原則將每一類劃分出來，並規定一個使每一個類別成其為自身的固有的本質。然後，這一原則就必須得到遵守；否則的話，從屬於這門藝術的「本性」就會被違反，從而導致「壞的」藝術。藝術家不是用他手頭的材料，或者他所能控制的媒介，來隨意創造，而是註定在知道規律的批評家的批評責難下，要服從來自基本原則的種種規定。他不服從主題，而是服從規則。因為，分類給知覺確定了界限。如果所依據的理論具有影響，這種理論就限制了創造性作品。新的作品，就其新的程度而言，不適合於已經提供的鴿巢式分類。它們在藝術中就像異端在神學中一樣。它們足以在任何情況下都對真正的表現構成障礙。分類帶來的規則，則更加不利。固

定分類的哲學就其在批評家那裡（不管這些批評家是否知道它，他們都服從哲學家給予了更為明確的闡述的某個立場）流行而言，鼓勵所有的藝術家（除了那些具有異常活力與勇氣的藝術家）都以「安全第一」為他們的指導原則。

前面所說的意思並非像初看時那樣消極。它以一種非直接的方式吸引人們去注意媒介的重要性，以及它們的不可窮盡的多樣性。我也許可以可靠地從媒介的決定作用這一事實，開始任何對藝術門類的多樣性物質的討論：從不同的媒介具有不同的內在潛力，並被適用於不同的目的的事實開始。我們不用油灰來造橋，也不用我們所能找到的最不透明的材料裝在窗戶上以透過陽光。這一事實本身就從反面迫使我們在諸藝術作品中作出區分。

從正面意義上來說，色彩在經驗中起某種特殊的作用，而聲音起另外的作用；樂器的聲音與人的聲音有某種不同等。同時，我們應該記住，任何媒介效能的嚴格限制並不能由任何先驗的規則所決定，每一位偉大的藝術獨創者都打破某種先前被認為是天然的障礙。此外，如果我們在媒介的基礎上確立我們的論述，我們會認識到，它們形成了一個連續體、一個光譜。儘管我們也許會區分藝術門類，正像我們區分所謂的七種基本顏色一樣，沒有人能夠說出一種顏色結束而另一種顏色開始。並且，如果我們將一種顏色從它的環境中取出來，比方說，取出一種特殊的紅色的色帶，它就不再是原來的顏色了。

當我們從表現媒介的立場來看藝術時，我們所面臨的一個大的區別是在那些以藝術家的身體組織，即精神肉體，為媒介的藝術，與那些在更大的程度上依賴外在於身體的材料

[227]

為媒介的藝術之間的區別：即所謂的自動的與造型的藝術的區別。[6]舞蹈、唱歌、傳奇講述──一種與歌唱聯繫在一起的文學的原型──都是「自動」藝術的例子，身體的刺青與紋身等，也是如此，屬於這一類的還有希臘人在運動會與運動場健身強體。增強嗓音、姿勢與手勢方面的修養以增加社會交往時的風度，是另一方面的例子。

由於造型藝術必須首先等同於技術性藝術，它們與工作聯繫起來，也在某種程度上，即使是很輕微的，具有外在的壓力，這與自動藝術的自發的、與閒暇自由地相伴的情況構成對照。因此，希臘思想家將它們放在那些將身體的使用屬於透過工具的介入處理外在的材料的藝術之上。亞里斯多德將雕塑家與建築師──甚至那些帕德嫩神廟的建造者們──視為工匠，而不是自由的藝術家。現代趣味將美術作品視為更高，因為它們改造材料，其產品長久而非變化無常，並且能夠訴諸更廣的大眾，包括尚未出生的人，而唱歌、跳舞以及口頭講述的接受者只能是直接的觀眾。

然而，所有的高和低的等級劃分，最終是不合適和愚蠢的。每一個媒介有著自身的功效與價值。我們所能說的只是，技術性藝術門類的產品帶入的自發與自動藝術的程度有多高，它們具有的美的程度就有多高。除了由操作員機械地操縱的機器製作出的作品情況

[6]
我認為，桑塔亞那在他的《藝術中的理性》中，第一次闡述了這一區分的重要性。

之外，個人的身體運動進入到所有材料的改造之中。當這些運動被保存以用來處理物質上的外在材料時，有機體就從內部以一個自動藝術來推動它們，使它們在此範圍內變成「美的」。具有生命自然表現的節奏的某些內容，就像某些舞蹈和默劇，必須進入到雕刻、繪畫、塑像、設計建築物，以及寫故事之中，而這正是技法從屬於形式的又一個新的理由。

甚至在藝術門類之間存在這種巨大區別的情況下，我們所面對的仍是一個譜系而不是各自分離的類別。抑揚頓挫的講話如果沒有蘆笛、弦樂與鼓的幫助的話，就不會向著相距甚遠的音樂方向發展，而這種幫助並不是外在的，因為它修改了歌的內容本身。音樂形式歷史的一個側面，就是樂器發明與樂器使用實踐的歷史。樂器並不只是像留聲機的唱片那樣的載體，而是像所有的媒介那樣，這在鋼琴中就表現得很明顯，它發揮了將今天我們普遍使用的音階固定下來的作用。同樣，印刷術起著深刻地改變文學內容的作用，或反作用；透過一個單一的插圖，改變了形成文學媒介的語詞本身。這種變化不利的一面表現為愈來愈多地把「文學的」一詞作為一個貶義詞來使用。口頭語言在印刷與閱讀逐漸風行以前從來也不是「文學的」。但從另一方面說，即使眾所公認沒有一部文學作品超出過如《伊利亞特》那樣的口頭作品（甚至這部作品也無疑是，為了書寫和廣為傳播而組織了此前散亂的材料的產物），然而印刷除了強迫形成一種此前不存在的組織以外，造成了巨大的量的擴張與質的多樣性與精細性。

然而，我並不打算進一步對此進行研究，而只是表示，甚至在這種將不同的藝術門類

如此粗略地劃分爲自動的與造型的時，我們也面臨著中介的形式、過渡，以及相互影響，而不是檔案櫃一樣地相互分離。重要的是一件藝術作品將它的媒介使用到極致——記住，材料並非媒介，除非當它被用作表現的器官時。自然材料和人的聯繫是多種多樣，直至無窮的。每當任何材料找到一個媒介表現其在經驗中的價值——即它的想像性與情感性價值時，它就成爲一件藝術作品的內容。因此，持久的藝術鬥爭是將在日常經驗中無法表達的材料轉化爲雄辯的媒介。記住，藝術本身表明一種行動與完成了的事情的性質，每一件真正新的藝術品，在某種程度上來說，其本身就是一種新藝術的誕生。

那麼，我該說，關於正在討論的問題，存在著兩種闡釋的謬誤。一種謬誤是將各藝術門類完全分開，另一種是將它們全部熔鑄在一起。後一個謬誤常常在那些滿足於引述佩特的一句話，即所有的「藝術都總是趨向於音樂的狀態」的批評家所給予的闡釋中找到。

我說闡釋，而不說佩特本人，是因爲全段話顯示出，他的意思並不是每一種藝術都向著同樣的一點發展，在那裡，它將提供與音樂同樣的效果。他認爲音樂「最完善地實現了形式與內容完美結合的藝術理想」。這種結合是其他藝術所追求的「狀態」。不管他所認爲的音樂最完善地實現了這種內容與形式的相互融合的觀點正確與否，將其他的觀點轉到他的頭上都是不應該的。這是因爲，除了其他的原因之外，這種觀點顯然是錯誤的。既然他寫道，繪畫與音樂本身兩者都朝向一種建築學的方向運動，而背離在其有限的意義上的「音樂性」；那麼，在一定的程度上，不僅繪畫，而且詩歌也是如此。值得注意的是，佩

特談到每一種藝術都在轉入到某種其他的狀態之中，音樂也具有圖形——「曲線、幾何形式，交織」。

簡言之，我的意思是，像詩意的、建築的、戲劇的、雕塑的、圖畫的、文學的這些詞，就表示其在文學中的性質得到最好體現的意義而言，表示了在某種程度上屬於每一種藝術的傾向，因為它們限定任何完整的經驗，然而同時，某種特殊的媒介最適合於使一種特徵得以強調。當適合於一種媒介的效果在使用另一種媒介時也顯得突出時，就具有審美上的缺陷。因此，當我在下面將藝術的名稱當作名詞來使用時，在我頭腦中出現的應被看成是一系列的對象，它們強調性地，而不是排他性地表現了某種性質。

強調意義上的建築的特性在於它的媒介是（相對）生糙的自然及自然能量的基本方式的材料。它的影響依賴於那些在主要判斷標準上正是屬於這些材料的特徵。所有的「造型」的藝術都扭曲自然的材料與能量的形式，以服務於某種人類的欲望。建築在這一普遍事實前沒有什麼獨特之處。但是，在使用自然力的範圍與方向性方面，建築具有獨特之處。將建築物與其他的藝術產品作一比較，你就會立刻對它用來達到自身目的的無限多樣的材料範圍產生強烈的感受。與繪畫、雕塑和詩歌所用的相對有限的材料相比，建築使用木、石、鋼鐵、水泥、燒製過的黏土、玻璃、燈芯草等各種材料。但是，同等重要的是所謂的它更純粹地採用這些材料。它不僅大規模地，而且第一手地使用這些材料——所使用的鋼材和磚塊並非直接由自然提供，但是，比起顏色與樂器來說，卻更加接近自然。即使

對這事實有任何懷疑，對建築所使用的自然的能量，卻是沒有什麼疑問的。沒有其他任何的產品在展示壓力與張力、衝擊與反擊、重力、光線、內聚力方面可在規模上與建築相比，並且，它比起任何其他藝術都更為直接地，即更少間接性和替代性地承當這種力量。它表現了自然的結構構造本身，它與工程方面的關聯是不可避免的。

由於這個原因，建築物與其他所有藝術對象相比，最接近於表現存在的穩定性與耐久性。如果它們可以比作高山的話，那麼，音樂就可比作大海。由於所固有的耐久力，建築比任何其他的藝術都更多地記錄與展示我們的共同人類生活的普遍特徵。也有那樣一些人，他們在理論偏見的影響下，認為在建築中所表現的人的價值是與審美無關的，只是對實用的不可避免的讓步。那種認為建築物由於表現出對權力的炫耀、政府的權威、家庭關係中的孝敬親情、城市裡忙碌的交通、參加禮拜者的虔敬，在審美上就會更加糟糕的說法，是站不住腳的。這些目的有機地進入了建築結構之中，這似乎已毋庸置疑。同樣清楚的是常常出現的降格為服務於某種特殊用途，也在藝術上有害的說法。但原因在於目的的卑微，或者這樣的情況，即材料沒有恰當地以既適應於自然狀態，也適應於人的狀態的方式進行平衡處理。

完全排除人的使用（像叔本華所說的那樣）顯示將「使用」局限於一個狹窄的目的，而且它依賴於忽視這樣一個事實，即美的藝術總是人類與其環境的一種相互作用的經驗的產物。建築是這種相互作用結果的一個值得注意的例子。材料被改變，以便成為人們的防

禦、居住與崇拜目的的媒介。但是人的生活也不同了，而這遠遠超出了那些從事建築的人的預見意圖與能力。建築作品對相應經驗的重新塑造比起也許除文學之外的所有其他藝術都更直接而更廣泛。它們不僅影響未來，而且還記錄與傳達過去；不僅是廢墟，而且神廟、學院、宮殿、住宅都告訴我們，人們曾經希望什麼？為什麼而奮鬥？有什麼成就？遭受什麼苦難？人類透過他的功績而永世長存的欲望，表現在金字塔的建造上，也表現在一切較小規模的建築作品上。這種性質並不只限於建築，某種可稱為建築要素的東西出現在每一件藝術作品之中，其中大範圍地呈現出持久的自然力與人的需要和目的的和諧地相互適應。結構感與建築性密不可分，建築要素存在於任何作品中，不管它是音樂、文學、繪畫，或具體意義上的建築，在其中建築性質強烈地顯現出來。但是，為了成為審美的，結構必須不只是物理與數學的。它必須是人的價值在持久的時間中經過支持、增強、擴展而得到使用。纏繞著的常春藤對於某些建築物的合適性顯示出建築效果與自然的內在統一；在更大的範圍內，這被理解為建築物必須自然地適應周圍的環境，以保證完整的審美效果。但是，這種無意識中的重要結合，必須與相對應的將人類價值吸收到對建築的完滿經驗效果之中相伴。例如，絕大多數的廠房建築之醜陋與一般銀行建築之令人厭惡，儘管它取決於技術與物質方面的結構缺陷，同時也反映了一種對人的價值的扭曲，而這種扭曲又與建築相關的經驗結合。並非僅僅是技術上的巧妙就能使這種建築變得像神廟曾有過的那樣美。首先，一種高雅的轉換必須出現，使這些結構能自發地表現一種現今並不存在的欲

望與需要的和諧。

正像我們曾提到過的那樣，雕塑與建築是緊密的同盟。我想，甚至在達到很高的審美高度時，雕塑性與建築性是否分離也是一個可質疑問題。無疑，當塑像厚重而具有紀念性，而且具有某種近於建築背景的東西（即使它不過是一張寬大的長椅子）時，就會獲得巨大的成功。雕塑也可以包括一些或許多不同的圖像，像埃爾金大理石群像[7]就是如此。但是，請想一想這些人物形象要集體地再現一個單一的行動，然而卻在物質上相互分開，你頭腦中的意象就會令人莞爾一笑。但是，將雕塑效果與建築效果分開的差異卻是存在的。

雕塑選擇和強調建築的記錄與紀念性的一面。它可謂是將紀念碑專用於一個目的。建築物進入到，並直接地幫助形成與指導生活；雕像與紀念碑，提示英雄主義、獻身精神、過去的光榮。花崗岩圓柱、金字塔、方尖碑，都是雕塑性的；它們是過去的見證，然而，它們不是被時間的興衰交替所征服，而是具有一種承受並超越時間之上的力量——是人世間不朽性的高貴或悲慘的展示。另一個區分標誌著一個更具決定性的差別。雕塑與建築兩者都必須擁有和表現統一性。但是，一個建築整體的統一性是眾多的因素的聚合產生的。

[7] 埃爾金大理石群像（Elgin Marbles），倫敦大英博物館收藏的古希臘雕刻藝術品和建築物細部，它們是在英國埃爾金伯爵的安排下，從雅典的帕德嫩神廟和其他古建築物上拆下運回英國的。——譯者

雕塑統一性更爲單一而明確——如果是以空間爲標準的話，就不得不如此。只有黑人雕塑企圖透過犧牲所有直接聯繫的價值而在一個狹窄的範圍內提供布局安排的性質，而這種性質是一個使人印象深刻的建築所固有的，是透過線條、色塊和形體的節奏取得的。但是，甚至黑人的雕塑也不得不遵守單一性原則——其安排建立在人體的各部分的結合之上：頭、胳膊與腿、軀幹。

材料與目的的單一性（因爲甚至一個專門化的結構，如一座神廟，也服務於一組複雜的目標）使得雕塑有必要將自身限制在具有重大而易於被感知的它們自己的整體的材料的表現上。有生命的物體只實現這一條件——動物和人，或者，在直接依附於建築物時，花、水果、藤本植物，以及其他形式的植物。建築表現人的集體生活——離群索居的隱士並不建築而是尋找岩洞。雕塑表現以個性化形式出現的生活。這兩門藝術各自的情感效果符合這一原理。建築被說成是「定型的音樂」，但是，從情感上來說，這只是說了它們的動態結構，而不是其內容的效果。總的說來，它的情感效果依賴於該建築所參與的人的事務，或與這種事務緊密相連。希臘神廟離我們太遠了，我們無法經驗，而只能感受到其自然力精美的平衡。但是，進入一座中世紀的教堂，而不感到自己參與歷史所賦予它的作用之中的話，則是不可能的；甚至一位西方人在進入到一座佛教寺廟時也有某種類似的感覺。我不願將「借來的」一詞用於屬於住宅與公共建築的經驗的類似的效果，因爲它們的價值完全結合在一起，用這個詞是不適當的。但是，建築的審美價值對吸收來自人類集體

[233]

生活的意義具有特別的依賴性。

雕塑所喚起的情感必須是那些明確而長久性的，除了當雕塑被用於說明性目的之外，這種用法對該媒介很合適。這是由於，音樂與抒情詩內在地適合於表現獨特的心靈震顫與情感轉折（像激發它們的機緣一樣），而雕塑在性質上則絕不是「機緣性」的，這一點與建築相像。模糊、過渡而不確定的情緒不適合於這樣的媒介。儘管在這方面與建築相似，此卻彼之間的區別，再說一遍，是單一的與集體的。人們所說的藝術是普遍與個體的結合，用在雕塑上特別貼切；這種情況導致這樣的思想，即這種結合為所有的藝術提供了一個公式，這一思想也許在希臘雕像中有著其根源。米開朗基羅的《摩西》是高度個性化的，但卻並不比其描繪的事件本身更具有一般性，因為「普遍」與一般有著很大的不同。所塑造的人物精力充沛，具有衝動而又克制的態度，對這位遙望樂土卻又深知自己不能進入的領導者作出了表現。但它以一種高度個性化的價值與感情，傳達出欲望與結果的永恆的分離。

雕塑以一種異常細膩的力量傳達一種運動感——希臘的舞蹈人像與《帶翅膀的勝利女神》就是證明。但是，這是一種被固定在一個單一而持久的姿態上的運動——正如濟慈的詩句中所讚美的——而不是運動的起伏變化，這後者最適合於用音樂來表現。一種時間感就其本身，或就形式而言，是雕塑效果本性不可缺少的一部分。但是，這是在被中止，而不是在持續或流逝的意義上所說的時間。簡言之，這種媒介最合適的情感是結束、凝重、

[234]

休止、對稱與平靜。希臘雕塑的效果很大程度上歸功於它表現理想化的人的形體——以至達到這樣的程度：它對後世雕塑的影響並不完全令人愉快，由於直到最近為止，它都以一種表現理想化的傾向而使歐洲的全身雕像和半身雕像承受過重的負擔，這些雕像，除了出自處於完全適應環境條件下的大師之手（例如希臘的那些雕像），往往是浮華的、淺薄的，圖解如願以償狀態的。在神和半神的英雄外表下以雕塑表現人的形體，並不是一件可以輕鬆完成的任務。

就連孩子都知道，只有借助光線，世界才變得可見。他只要閉上眼睛不看眼前的景觀，就意識到了這一點。然而，這一不言自明的真理，當它的力量被把握時，對於作為繪畫媒介的色彩的獨特效果，就說出了比卷帙浩繁的語詞解釋更多的東西。這是由於繪畫將自然與人類景觀表現為景象，而景象的存在是由於活的存在物主要透過眼睛，與純粹的、反射的和折射成色彩的光線之間的相互作用。（這意義上的）形象化存在於許多藝術門類之中。光與影的作用是建築中關鍵因素，也是那些並非過於受希臘模式束縛的雕塑的關鍵因素——希臘人為他們的雕像著色，也許是一個補償。散文與戲劇也常常達到了一種生動如畫的效果，而詩歌則真正是形象化的，這是傳達了事物的可見景觀。但是，在這些藝術門類中，這種因素處於被抑制和次要的狀況。使這種因素變成主要因素的努力，猶如「意象派」所做的那樣，無疑教給了詩人某種新的東西，但是，媒介的這種強制力只能作為一種強調，而不是一種占主導地位的價值而存在。與此對應的真理是，當繪畫超出景觀

與景象的範圍而講述故事時，就成了「文學的」。

由於繪畫直接將世界當作一片「風景」，一個直接看到的世界來對待，因此，比起其他門類的藝術來說，就更難在沒有對象的情況下討論這門藝術的產品。圖畫能夠表現每一個可作為一個景觀呈現的對象與情境。只要事件提供一個景觀，而這個景觀又足夠簡單與連貫，在其中過去得到總結，未來得到表示時，它們就能表現事件的意義。否則的話，它就只是一個文獻記錄，例如保存在波士頓公共圖書館裡艾比的畫就是如此。[8] 然而，說一幅畫可以呈現出對象與情境，遠沒有說出它的力量，如果我們沒有將繪畫透過眼睛所傳達的對象得以區別的性質，以及它們的本性與構造本身在知覺中得以確立的無與倫比的能力包括進去，就反而會使人誤解。這種本性與構造包括水的流動性、岩石的堅固性、樹的脆弱性與抵抗性的結合、雲的組織等，透過所有不同的各方面，我們將自然當作一個景象與一個表現。由於繪畫所到之處，一種闡明它所涉及素材範圍的企圖都會陷入一種無止盡的列舉之中。只要指出自然景象可以無窮盡的呈現出眾多方面，這就足夠了。繪畫史上的每一個重要的進步都會伴隨著對某種過去沒有得到發展的視覺可能性的發現與利用：荷蘭畫家捕捉住了室內畫的隱祕性，形成一種以傢俱陳設及其獨特的透視關係構成的安排：收稅

[8] 艾比，指 Edwin Austin Abbey（1852-1911），插圖畫家，美國人，曾長期居住英國，晚年畫過英王愛德華七世加冕的官方肖像。──譯者

的盧梭[9]所引出的不僅有異域情調的，而且有家常生活的節奏：塞尚重新觀察到處於動態關係中的自然力量，一種由不穩定部分恰當的適應構成的整體穩定性。

耳朵與眼睛起互補的作用。眼睛提供景觀，事物在其中進行著，變化投射到它之上──留下仍是一個景觀，甚至是一個處於混亂騷動的景觀。耳朵以視覺與觸覺行動所提供的背景為當然事實，使我們將變化當作變化來認識。這是因為，聲音永遠是效果，是撞擊、衝擊與抵抗，以及自然力的效果。它們根據這些刀在相遇時的相互作用來表現這些力；它們相互改變，以及改變作為它們永不止息衝突的場所的事物的方式。流水拍岸、小溪低語、風的呼嘯聲、門的破裂聲、樹葉的沙沙聲、樹枝的搖動和斷裂聲、物體落地的重擊聲、沮喪時的哭泣聲和勝利時的歡呼聲──這些，以及它們所發出的聲音，都是些什麼東西？只是由力的鬥爭所引起的變化的直接呈現？任何自然的攪動都是由振動產生的，但是，一個均勻而無間斷的振動不產生聲音；必須存在著間斷、衝撞與抵抗。

因此，以聲音為媒介的音樂必然要以濃縮的方式表現震驚與不穩定，衝突與解決，這是施加於更為持久的自然與人類生活背景之上的戲劇性的變化。緊張與鬥爭具有其能量的聚集與釋放，其攻與防，其強有力的戰鬥與和平地相遇，其抵抗與解決，音樂用這一切來

【9】指法國畫家亨利・盧梭（Henri Rousseau, 1844-1910），在現代派藝術中獨樹一幟，因他在巴黎擔任市海關官員，故常被人稱為「收稅的盧梭」。──譯者

織它的網。因此，音樂性處於與雕塑性正相對立的另一極。正如一極表現持續、穩定與普遍，另一極則表現激動不安、運動、存在的特殊性與偶然性——然而，這種存在的結構上的永久性在本性上是根深蒂固，而在經驗中是具有典型性的。只有背景的話，就只存在單調不變與死亡；只有變化與運動的話，就只有混沌，一種甚至不能當成被攪動或攪動的狀態。事物的結構產生與變化，但所依照的是一個長久不變的節奏，而送到耳朵裡的事物卻是突然的、出乎意料的、變化迅速的。

在大腦中，與耳朵間的聯繫要比與其他感官間的聯繫占據更大的大腦皮質組織。借助於動物和野蠻人，就不難看出這一事實的意義。不言而喻，可見景觀是顯而易見的；所謂清楚、平常，與看到是一個意思——我們說平常的景象，就是這個意思。平常看到的事物本身不會是令人煩惱的；平常是透過解釋而變得平常的。它意味著保證、信心；它提供了有利於計畫的形成與執行的條件。眼睛是距離的感官——不只是說光線從遠處而來，而是透過視覺我們與遠處的東西聯繫在一起，因而可為將要到來的事物提供預警。視覺提供展開了的景觀——正如我曾說過的，變化在其中間或其上面發生。動物在視知覺中機警、警惕，但也有所準備。只有在驚慌失措的狀態，所見對象才使知覺主體深感不安。

耳朵使之透過與我們聯繫起來的材料，在每一點上都與上面所說的構成對立。聲音來自於身體之外，但是聲音本身就在附近，與人關係密切；它是有機體的一種興奮狀態；我們透過全身來感受振動的衝擊。聲音直接刺激一個當下的變化，是因為它就是變

化的呈現。一顆足球、一根樹枝的折斷、叢林的沙沙聲，也許會表示來自敵對的動物或人的襲擊，甚至死亡。它的重要性是由動物與野蠻人在活動時小心地不弄出聲音來衡量的。聲音傳達即將發生的事，傳達某種正在發生的情況，也表示某種可能發生的情況。比起視覺，它更加充滿著問題感，一種總是有未決定與不確定的氣氛的威脅感──所有的條件都有利於造成強烈的情感激動。視覺以興趣的形式來激發情感──好奇心使我們進一步去考察，但是它又有吸引力；或者說，它構成了一個在退縮與繼續探究行動之間的平衡。而聲音卻能使我們跳起來。

一般說來，所見到的東西間接地激起情感──透過闡釋和聯想。聲音直接引起激動，作為有機體本身的震動。聽覺與視覺常常被並列為兩種「理智的」感官。實際上，儘管聽覺已經取得了巨大的理智範圍，耳朵在本性上卻是情感的感官。它的理智的範圍與深度來自於它與言語的聯繫；這些都是次要的，或者是所謂人為的成就，歸功於語言的制度與交流的慣例性手段。視覺從其他感官，特別是從觸覺，接受其直接的意義的延伸。這種差異是雙向產生的。對於從理智一方對聽覺適用的，從情感一方也對視覺適用。建築、雕塑、繪畫能夠深刻地激發情感。「恰當的」農舍在某種情緒狀態中突然出現，也許會使喉嚨發緊、眼睛溼潤，就像一些詩句產生的效果一樣。但是，這種效果是由於一種與人的生活相聯繫的精神與氣氛。除了形式關係的情感效果以外，造型藝術是透過它表現了什麼而激起情感的。聲音具有直接的情感表現的力量。聲音以其本身的性質而給人以威

脅、哀怨、撫慰、壓抑、凶猛、溫柔、催眠之感。

由於這種情感效果的直接性，音樂既被劃歸爲最低的藝術，又被劃歸爲最高的藝術。對某些人來說，它的直接生理依賴與共鳴似乎是它接近於動物生活的證明；他們可以引用這樣的事實，一些低於常人智慧的人曾成功地演奏過具有一定程度複雜性的音樂。比起其他藝術來，音樂的感染力在一定程度上要更爲廣泛、更不依賴於特殊教養。並且，人們只要觀察音樂廳裡某些類型的狂熱的音樂愛好者，就可看到他們欣賞情感的放蕩不羈，一種從普通的壓抑狀態釋放出來，一種進入到無拘無束的興奮狀態──哈夫洛克·埃里斯[10]指出，有人將音樂的演奏訴諸獲得性興奮。而另一方面，存在著這些音樂的類型，它們得到鑑賞家的高度重視，需要特殊的訓練才能感知與欣賞，它的熱愛者們形成一種崇拜，因爲他們的藝術是所有藝術中最爲深奧的一種。

由於聽覺與有機體的身體各部分都有聯繫，因此聲音比其他任何感官都更能產生回響與共鳴。很有可能，那些使人沒有音樂細胞的器質上的原因，不在於聽覺器官本身的固有缺陷，而在於這些聯繫的中斷。一般所說的一門藝術的力量在於選取自然的、生糙的材料，透過選擇與組織而改變它，使之成爲強化而集中的建構一個經驗的媒介的說法，對於

【10】哈夫洛克·埃里斯（Havelock Ellis, 1859-1939），英國散文家、醫生，著有《性心理研究》一書，對當時有關性問題的研究和討論，曾產生過重要影響。──譯者

音樂來說特別具有說服力。透過使用樂器，聲音從它透過與言語聯繫而取得的確定性中解放出來。因此，它回到了其原始的激情的性質。它取得一般性，從特殊的對象與事件中脫離。同時，聲音的組織透過藝術家所掌握的眾多手段——技術上也許比除了建築以外的其他任何藝術都具有更廣的範圍——產生影響，剝奪了聲音通常所具有的激發一個特殊而明確行動的直接性傾向。反應變成了內在而含蓄的，而不是在外在發洩中散發出來，因而豐富了知覺的內容。正如叔本華所說：「被琴弦所拷問的是我們自己。」

正是音樂的獨特性，它的最為人所讚美之處，（由於它激起最強烈的衝動行為）使它在所有身體器官中擁有最為直接、最具有實踐性的感官性質，並且，透過使用形式關係，它可以將素材改變為離實踐性關注最遙遠的藝術。它保留了聲音的原始力量，表示攻擊與抵抗的力量間的衝突，以及與之相伴的所有情感運動階段。但是透過使用音調的和諧與旋律，它引入無限多樣的問題的複雜性、不確定性，以及懸置。在其中，所有的音調都以相互參照的方式排列，每一個音調都是此前音調的總結，又是此後音調的預告。

與前面所提到的藝術形成鮮明對照的是，文學展現出了一個獨特的特徵。直接出現的，或者作為它們之前屈從於變化中的藝術的聲音。這是因為，語詞存在於書寫的藝術之前，並且，語詞是透過交流的藝術從原生的聲音中形成的。在文學本身存在之前，試圖總結出言語所服務的目的——命令、指導、勸告、指示、警告——是徒勞的。只有在驚訝與

感歎時，聲音才保持原來性質的某個方面。因此，文學的藝術所起的作用就像加重的骰子一樣；它的素材中充實進了在久遠的時代中吸收進去的意義。因此，它的素材具有一種超越其他任何藝術的理智的力量，同時，它與建築一樣，具有表現集體生活價值的能力。

與其他的藝術門類不同，在原材料與作爲文學媒介的材料之間，並不存在著鴻溝。莫里哀筆下的人物不知道他一生都在說著散文。的確，人們一般並不知道，他們只要與別人進行口頭交流，就是在從事一門藝術。在散文與詩歌之間劃分一種界限的困難的原因之一無疑是，兩者的內容都已經絕對藝術產生了變化性影響。將「文學的」當作一個貶義的術語使用，表明較爲正式的藝術已經與它從中汲取營養的前藝術的風格相差非常遠了。爲了不僅僅成爲精細的，所有「美的」藝術都必須時時透過更緊密地與審美傳統之外的材料接觸而得到更新。但是，文學由於它可自由使用的材料已經雄辯、蘊涵意義、生動且具有普遍吸引力，又最受陳規舊習的影響，因而特別需要不斷從這個源泉得到更新。

意義與價值的連續性是語言的本質。它支撐著一個持續的文化。由於這個原因，語詞負載著幾乎是無限的泛音與回聲。情感的「轉移的價值」從孩提時就經驗到，只是不能恢復到從屬於它們的有意識的知覺之中而已。言語實際上是衍生其他語言的原始語言。其中包含著屬於它們的性情與看待和解釋生活的方式，而這構成了一個持續著的社會群體的文化特徵。由於科學意在說一種所有這些特徵都被消除了的語言，因此，只有科學的文章才是完全可譯的。我們所有的人都在某種範圍內享有詩人的特權，我們

……説的語言
莎士比亞説過：擁有的信念與精神
彌爾頓擁有過）。

這種連續性並不局限於書面的和印刷出的文字。老祖母對坐在她膝上的孫子講「很久很久以前」的故事時，將過去傳下來，塗上了色彩；她為文學準備了材料，也許她自己就是一位藝術家。聲音所具有的保存與報告所有過去多種經驗，以及精確地追隨感覺與思想的每一個細微變化的能力，給予它們的結合與改變創造一種新經驗的力量，這種經驗比起來源於事物本身的經驗，要更為強烈。與後者的接觸，如果不是事物將在交流的藝術中發展起來的意義吸收進去的話，就將只是保留在僅僅是物質性的震驚的層面。世間的事件與情境之意義的強烈而生動的實現，只能透過一種已經充滿著意義的媒介才能獲得。建築的、圖畫的與雕塑的性質總是在無意識中為來自言語的價值所包圍與豐富。由於我們有機體構造的本性，排除這種效果是不可能的。

儘管在散文與詩歌之間也許並沒有被明確定義的差異，在散文性與詩意之間，卻存在著作為經驗傾向性的最終限制條件的鴻溝。它們之中的一種在語詞的力量中實現，透過擴展範圍來表現天地和海中的事物；另一種則透過提高強度來實現這一點。散文性與描述和敘述有關，與細節的積累和關係的闡述有關。它的展開就像法律文獻與目錄一樣。詩意則

[241]

將這個過程倒轉過來。它濃縮與簡化，因而給予詞語一種幾乎要爆炸的擴張能量。一首詩使材料呈現出來，使之成為本身就是一個世界，它甚至在作為整體的一個縮影時，也不是一個胚胎，而是一個透過爭論形成的東西。在詩歌中，存在著某種自我封閉、自我限制的東西，而這種自我滿足不僅是聲音的和諧與節奏，而且是為什麼詩歌僅次於音樂，在藝術中最具有催眠效果的原因。

在詩歌中，每一個詞都是想像性的，在散文中，在用於日常記事而受到磨損之前，也是如此。一個詞，當它不純粹是情感性時，表示了某種所代表對象不具有的東西。當事物在場時，忽視它們，或者使用它們、指向它們，這就足夠了。甚至情感性的詞可能也不例外；他們所發出的情感也許聚集到缺席的對象之上，使它們失去了個性。文學的想像性力量是日常言語中的詞所具有的理想化功能的強化。畢竟，語詞所提供在我們面前的一個景觀的最為現實主義的表現，就其直接的接觸而言，只是事物的可能性而已。每一種觀念，就其本性而言，表示一種不具有當下現實性的可能性。它所傳達的意義也許在某些時間與地點是實際的。但是，由於在觀念中被接受，對於那個經驗來說，意義只是一種可能性；它是狹義的理想：這裡的狹義是指，「理想」也可用來指一種幻想的與烏托邦的，不可能的可能性。

如果該理想真正地向我們呈現，就必須是透過感覺媒介來實現。在詩中，媒介與意義似乎是由於某種預定的和諧而融合在一起，這就是詞的「音樂」與悅耳的音質。這裡由於

缺少音調，不可能有任何真正意義的音樂。但是，由於語詞本身依其意義而刺耳與沉鬱、

短促與遲緩、沉鬱與浪漫、低沉與輕狂，因而具有音樂性。艾伯克龍比[11]的《詩的理論》

中論詞的聲音一章講得過於詳細，儘管我願提醒人們對他所展示的不諧和音與悅耳的諧和

音一樣是眞正的因素予以特別的關注。因為我想，將它的力量作為流動性必須由本身是

不和諧的結構因素所平衡，否則，結果就會變得太甜膩的證據來加以解釋，是有一定道理

的。

有些批評家認為，在傳達一種我們想要傳達的生活感受與生活狀態方面，音樂要勝

過詩歌。然而，我卻不得不認為，就其媒介的本性本身而言，音樂具有一種毫不留情的有

機性：我這裡所說的「毫不留情」不等於說是「獸性的」，而是說出嚴酷的事實，由於其

不可避免的存在，因而無法拒絕、無法逃脫。這個觀點也不是對音樂的貶低。它的價值恰

恰在於它能夠使用有機地確定的，並且顯然是難以駕馭的材料，形成旋律與和諧。至於圖

畫，當它們被理想的性質所支配時，就由於過分的詩的性質而變得虛弱；它們跨越了邊界

線，並且，在批評性的考察下，顯示出缺乏對媒介——顏料的感覺。但是，在史詩、抒情

詩與戲劇——不僅有悲劇，而且有喜劇——中，與現實性相對立的理想性起到了一個內在

【11】艾伯克龍比（Lascelles Abercrombie, 1881-1938），英國詩人和評論家，曾在牛津大學與倫敦大學等學校講授文學理論和詩學課程。——譯者

[243]

與根本的作用。可能有或可能有過的東西所代表的，總是與是什麼或曾是什麼構成一種只有語詞才能傳達的對立。如果動物是嚴格的現實主義者的話，那麼，這是由於它們缺乏語言授予人的符號。

　　語詞作為媒介並沒有窮盡它們傳達可能性的力量。名詞、動詞、形容詞表現一般性條件──那就是說人物。甚至一個合適的名字也僅只能表示局限於一個單獨範例的人物。語詞試圖傳達事物與事件的本性。確實，只是透過語言，這些事物與事件才有了一種處於嚴酷的存在之流之上的本性。它們能傳達特徵與本性，不是以抽象的概念形式，而是在個人身上展現並起作用，這在小說與戲劇中得到了明顯的體現。這些文學形式的任務就是開拓語言的這種特殊功能。這是由於，人物存在於激發其本性的情境之中，給予存在的特殊性以潛在的一般性。同時，情境被限定，成為具體的。我們對任何情境的了解，都依賴於它對我們，或與我們一道做了什麼：那就是它的本性。我們對人物類型的想法，以及這些類型的多重變化，主要是依賴於文學。我們根據那些來自文學，當然除了小說與戲劇以外也包括傳記與歷史的眼光來觀察、注意，以及評判我們周圍的人。過去的倫理學文章在描繪人物時相對來說是無力的，它們停留在人類的意識性之中。人物與情境的相互性在這樣的事實中得到證明，每當情境未成熟與搖擺時，人物就模糊而不確定──某種東西需要猜測和未能體現出，簡言之，沒有性格。

　　我在前面的論述，涉及了不同的主題，並分別花了一些篇幅討論它們。我只是關注各

門藝術的一面，我想指出，正像用石頭、鋼鐵或水泥來建造橋梁一樣，每一樣媒介都有著自己的力量，積極的與消極的、開放的與受納的，並且，區分不同的藝術門類特徵的基礎在於它們對能量的利用，而這正是作為媒介的材料的獨特之處。絕大多數關於不同的藝術門類之所以不同的論述似乎都是從內部說的——我指的是，將媒介當作一個現成的事實，而不問為什麼和怎麼會是如此的。

因此，文學提供了也許比其他門類的藝術更令人信服的證據，說明藝術在利用其他經驗的材料，並以一種透過隨之而來的秩序以強化和淨化其能量，從而表現它們的材料時，就成為美的。藝術並非透過自我意識的意圖，而是在創造活動本身中，透過新的物件、新的經驗方式而取得這一結果。每一種藝術都由於其表現而傳達。它使我們能夠生動而深刻地分享其意義，而這在過去沒有表達出來，或者只是從聽覺直接傳遞到明顯的行動中。宣布某事並不構成交流，即使大聲強調也不行。交流是創造參與的過程，是將原本孤立與獨特的東西拿出來共用的過程；它所取得的奇蹟部分在於，在交流時，意義的傳達不僅將肉體與意志提供到聽話者，而且提供到說話者的經驗之中。

人們以多種方式形成聯繫。但是事實上，人的聯繫唯一形式，不是為了溫暖與保護而群居，也不僅僅是為外在行動效率的設置，是對透過交流而形成的意義與善的參與。成為藝術的表現是在純粹而無汙染的形式中的交流。藝術打破了將人們分開的、在日常的聯繫中無法穿透的壁壘。這種藝術的力量在所有的藝術門類中普遍存在，而在文學中得到最完

[244]

全的展現。文學的媒介早已在交流中形成，其他任何藝術都無法做到這一點。關於其他門類藝術的道德與仁愛的功能，也許會有獨創的論述與令人信服的爭論。關於文字的藝術，就用不著了。

第十一章　人的貢獻

我用「人的貢獻」這個短語表示審美經驗中那些一般被稱為心理學的方面和成分。從理論上可以設想，對心理學因素的討論並非一種藝術哲學的必要部分，而實際上，這是不可缺少的。歷史上的一些重要理論中，充滿著心理學術語，而這些術語在使用時並不具有中立的色彩，而是充斥著由當時流行的心理學理論而形成的曲解。如果抹去賦予感覺、直覺、觀照、意願、聯想、情感的社會意義，審美哲學就會失去很大的部分。此外，每一個術語都有著不同的心理學流派所賦予不同的意義。例如，「感覺」就以完全不同的方式解釋，它是既包括經驗唯一的原初成分的見解，也包括低等形式的動物祖先留給人的遺跡，因而是在人的經驗中須被壓抑住事物的思想。審美理論中充滿著過去心理學的化石，覆蓋著心理學爭論留下的殘骸。對美學的心理學方面的討論是不可避免的。

當然，這種討論必須局限於人的貢獻的較為一般的特徵。由於藝術家個人的興趣與態度，由於每一件具體的藝術作品的個性化特性，特定的個人貢獻必須在藝術作品本身之中尋找。但是，儘管這些獨特的產品之間有巨大的差異，所有正常的人都有著共同的體質構造。他們有著同樣的手、器官、身材、感覺、意向與激情；他們吃著同樣的食物，可被同樣的武器傷害、患同樣的疾病、被同樣的藥治好、氣候變化時同樣感到暖和與寒冷。

為了理解基本的心理學因素，並保護我們自己免受那些對審美哲學造成嚴重破壞的虛假心理學錯誤的影響，我們再重溫一下前面提到過的基本原則：經驗與機體與它的環境（一種既是物理的，也包括人類的環境）相互作用有關，這種環境既包括傳統的材料、機

[246]

制，也包括直接環繞著它周圍的事物。有機體透過自己本身的與獲得的結構，負載著作為這種相互作用的一部分的力量。自我既接受也行動，並且，接受並非像打在惰性的蠟模上的印記，而是由有機體反應與回應的方式所決定的。沒有什麼經驗之中人的貢獻不是決定事物實際發生的因素。有機體是一種力量，而不是一種透明物。

由於每一個經驗都是由「主體」與「客體」、由自我與世界的相互作用構成的，它本身就不可能僅僅是物理的，或僅僅是精神的，而不管一種因素或另一種因素占據多大的主導地位。那種由於內在成分起主導作用而被強調性稱之為「精神性的」經驗，直接的或相當間接的指向更爲客觀性的經驗；它們是辨識的產物，因而只有在我們考慮到整體的正常經驗，在其中內在的與外在的因素融合在一起，各自都失去了特殊的性質時，才能被理解。在一個經驗中，在物質上與社會上屬於世界的事物與事件透過它們進入人的環境而變化，而同時，活的生物透過與先前外在於它的事物的交流而得到改變與發展。

那麼，這種關於一個經驗的觀念會成爲標準，它將被用來闡釋與判斷在審美理論中起著關鍵作用的心理學觀念。我說「判斷」或批評，是因爲這些觀念中許多都源於有機體或環境的分離；這種分離被看成是天生的與原生的。經驗被當作某種只是發生在自我、心理或意識內部的東西，某種自我獨立的、只與它恰好被放進的客觀景觀維持外在關係的東西。那麼，所有的心理狀態與過程就不被想成是一個活的生物生活在它的自然環境中的功能。當自我與其世界的關聯分離，自我與世界的相互作用的多種多樣的方式之

間也不再具有統一的聯繫。它們落入感覺、感受、欲望、目的、認知、意志的分離的碎片之中。自我與世界透過受與做的相互作用而構成的內在聯繫；以及事實上所有的其分析都可以引入到心理學因素中的區分只是一個持續的──儘管是各式各樣的──自我與環境的相互作用的不同方面與階段，是對我們下面的討論產生影響的兩項主要考慮。

然而，在著手進行任何細緻的討論之前，我想指出嚴格的心理學區分的歷史起源。這些區分最初是在社會的成分和階級之中所發現的差異的系統表述。柏拉圖為這一事實提供了幾乎是完美的例證。他直接從當時公共生活的觀察中發展出他對靈魂的三分法。他有意識地做出了許多心理學家在沒有意識到其根源時所做出的分類──他們是根據在社會上可觀察到的差別得出分類的，卻認為是透過純粹的反省而實現的。正像在社會中得到放大的表現一樣，柏拉圖在心靈中區分了感性的貪欲官能，這在商人階級中得到了展現；「精神的」官能，即慷慨友善的衝動與意志，這來自公民戰士對法律與正確信念的忠誠，甚至為此而不惜犧牲個人；理性的官能，他在那些適合於制定法律的人身上找到這種官能。他發現，同樣的區分在不同的族群中，在東方、在北方野蠻人，以及在雅典的希臘人那裡都存在。

在理智方面與感覺方面，情感與觀念，人的本性的、想像的與實際的階段之間，並不存在內在的心理上的區分。但是，在個人，甚至由個人所組成的階級之中，有人偏於執行而有人偏於反思；有人是夢想者或「唯心論者」，有人是行動者；有人是感覺主義者，有

人是富有人道精神的人；有人是自我主義者，有人是無私的人；有人進行著老套的身體活動，有人專門進行理智的探索。在一個組織得不好的社會中，這種區分就被誇大了。全面發展的男人與女人倒成了例外。但是，正像形成統一、打破慣例的區分，達到潛藏著的經驗世界的共同因素，同時發展作為觀看與表現這些因素的方式的個性是藝術的功能一樣，在個人身上調和差異，消除我們身上的孤獨和各種成分間的衝突，利用它們之間的對立以建立一個更為豐富的個性也是藝術的功能。因此，作為藝術理論的工具，高度分類化的心理學是極其不適用的。

有機體與世界分離所導致的極端例子，在審美哲學中並不少見。這種分離構成了那種認為審美的性質不屬於作為對象的對象，而是由心靈投射到對象之上的觀點的基礎。這是將美定義為「客觀化的快感」，而不是對於對象的快感的根源，從而，對象與快感存在於不可分割的整體經驗之中。在其他的經驗領域之中，自我與對象的初始劃分不僅是合理的，而且是必要的。一位研究者必須經常盡其所能地在區分一個來自他自己的經驗的不同部分，其中有些是暗示、假設，以及個人對某種結果的欲望的影響，有些則是所研究對象的性質。改進科學技術設施會有益於這種區分的目的。偏執和褊狹的見解、欲望，將判斷的本來傾向扭曲到這樣的程度，以至於必須花很大的力氣才能意識到：這些傾向可能被忽視了。

那些處理材料，做某件工作的人，也具有同樣的責任。他們需要保持這樣的態度，

[248]

說「這屬於我，而那是所涉及的對象所固有的。」否則的話，他們的心不會「在對象上」。[1]喜歡大驚小怪的感傷主義者讓自己的感情與期望給那些他當作對象的東西塗上色彩。一種不可避免地在思維與實際的計畫和處置中成功的態度，成了一種根深蒂固的習慣。如果一個人不知道哲學家們用「主體」與「客體」的術語來論述差別的話，他甚至不能橫穿一條繁忙而擁擠的街道。這種職業思想家自然也是一位寫作關於審美文章的人──是一種永恆地為自我與世界的差異所糾纏的人。他在進行關於藝術的討論時，帶著一種得到強化了的偏見，而不幸的是，這是對審美理解最為致命的一種偏見。這是由於，審美經驗的僅有而獨特的特徵正在於，沒有自我與對象的區分存乎其間，說它是審美的，正是就有機體與環境相互合作以構成一種經驗的程度而言的，在其中，兩者各自消失，完全結合在一起。

一旦一個經驗被認識到是對自我與對象的相互作用方式具有因果性依賴關係時，那種所謂的「投射」就不再具有神祕性了。當一片風景由於戴著黃色的眼鏡或由於患黃疸病而被看成是黃色時，並不存在從自我向風景，像投擲炸彈一樣，投射黃色。有機體的因素在與環境的因果性相互作用中產生風景的黃色，正像氫與氧相互作用而產生溼潤的水一樣。

[1] 原文在這裡用了一個成語 keep one's eye on the ball，即棒球運動中眼睛盯著球，以便打擊。──譯者

一位以精神疾病為素材的作家講過教堂鐘聲明明響起的是一曲音樂，而有個人卻抱怨說這，是噎復說道，是噪音的故事。檢查發現，是因為這個人的未婚妻背棄他，嫁給了一位教士。這只是報復對的「投射」。這不是由於某種物質性的東西奇蹟般地從自我中擠壓出來，投射到物質性對象上，而是由於鐘聲的經驗依賴於一個有機體，而這個有機體在某種情境下由於一個因素的扭曲而行動異常。投射實際是一種轉移價值的情況，這種「轉移」是透過對一個存在物的有機參與而實現的。該存在物透過借助先前經驗進行有機的修正而獲得這樣的狀況，並使之像這樣活動。

眾所周知，當頭朝下看時，一片風景的色彩會顯得更加生動。物理位置的移動導致一種新的心理因素的注入，但是，它確實表示某種略有不同的有機體在活動，而原因的不同註定會導致效果的不同。素描的指導者努力形成一種對眼睛最初的天真無邪性的恢復。這就造成了成分分解的問題，而這在先前的經驗中是如此緊密地聯繫在一起，從而產生一個經驗，並起著與在一個二維平面上進行再現相反的作用。習慣於根據觸覺來進行體驗的有機體，不得不根據眼睛來盡可能地重新調整，以實現對空間關係的體驗。通常與審美視覺有關的那種投射，涉及一種類似為了追逐一些特殊的目的所造成的緊張而放鬆，從而使整個的個性也許會自由而沒有扭曲和限制地相互作用，達到一種特殊的預想結果。藝術中對一種新形式在一開始所具有的敵意的反應，通常是由於不願去從事某種必要的分解。

簡言之，對所謂的投射產生的誤解，完全在於沒有看到自我、有機體、主體、心

[250]

靈——不管用什麼術語——指的是一種因素，它與環境中的事物因果性地相互作用，從而產生一個經驗。同樣錯誤的是，自我被看成是一個經驗的承擔或負載體，而不是一種像氣產生水的例子那樣，是被吸收進所產生物之中的因素。當需要對一個經驗的形成與發展進行控制時，我們必須將自我當作它的承擔者；我們必須承認自我的因果效驗，以保證具有一種責任感。但是，這種對自我的強調具有一種特殊的目的，而當對具體的預定方向的控制需要不再存在時，它就消失了。顯然，它不存在於審美經驗之中，儘管對於新遇見一種藝術的人，這也許是具有審美經驗的準備。

像 I · A · 瑞恰慈這樣智慧的人，也陷入謬誤之中。他寫道：「我們習慣說一幅畫是美的，而不是說它在我們心中引起一個以某些形式具有價值的經驗。……當我們應說是它們（某些對象）在我們心中產生某種效果時，那種投射效果，並使之成為原因的一部分的謬誤就出現了。」在這裡，不是作為一幅圖畫（即審美經驗的對象）的繪畫「在我們心中」產生某種效果。作為一幅圖畫的繪畫本身就是由外在原因與有機體方面的原因相互作用而產生的整體效果。外在的因果性因素來自光在畫布顏料上由於不同反射與折射而產生的顫動。它最終與物理科學的發現，即原子、電子和質子有關。圖畫是它們與心靈透過有機體所貢獻的綜合效果。它的「美」，我在這裡同意瑞恰慈的觀點，只是某種有價值的性質的簡短表述，作為整體效果的內在部分，與其他屬性一樣從屬於圖畫本身。

提到「在我們心中」同樣也是一個來自整體經驗的抽象，這與那種將圖畫分解爲僅僅是分子與原子的集合是類似的。甚至憤怒與仇恨也部分地由於我們，而不是在我們心中產生。這不是說我們是唯一的原因，而是說我們自己的構造成爲產生作用的因果性因素。確實，與現代藝術中個人經驗的作用相比，直到文藝復興爲止的絕大多數藝術在我們看來都是非個人的，與經驗世界的「普遍性」一面相關聯的。也許直到十九世紀爲止，嚴格個人因素的恰當位置的意識都沒有在造型與文學的藝術中產生過任何重要的作用。「意識流」小說標誌著變化著的經驗過程中的一個確定的日期，繪畫中的印象主義也是如此。每一門藝術更長的過程是由重點的轉移爲標誌的。我們已經面臨著一種對非個人的反應。

這些藝術中的變化與人類歷史的大的節奏聯繫在一起。但是，甚至那些很少能作出個人變異的藝術——例如，十二世紀的宗教畫與雕塑——也不是機械的，因此它們也打上了個性的印記：並且，像普桑那樣的十七世紀古典主義繪畫也反映了一種個人對內容與形式的偏愛，而最「個性化的」繪畫也絕不背離客觀景色的某些方面與階段。

在我們可稱之爲個人與非個人、主體與客體、具體與抽象之間的比例中的變異，也許正是那導致審美理論與批評的心理學方面走入迷途的原因。每一個時期的作家都趨向於取自己時代藝術的最高可能性作爲所有藝術的正常心理基礎。其結果是，過去時代與方式的、陌生國度的、與現存趨勢最爲相似和最不相似的藝術，在被欣賞與被輕視之間擺動。

一個以在其實際內容範圍內變異的、自我與世界的恆定關係的理解爲基礎的天主教哲學將

會使欣賞變得更為寬泛，更具有共鳴性。我們可以不僅欣賞希臘的，也欣賞黑人的雕塑；不僅欣賞十六世紀義大利畫家的作品，也欣賞波斯人的繪畫。

每當活的生物與它的環境的聯繫紐帶斷裂時，將自我的不同因素與方面連結在一起的東西也就不存在了。這是因為，它們的統一存在於與環境的施動與受動關係間所產生的合作性作用中。當統一於經驗中的成分被分離時，所導致的審美理論就必須是片面的。我可從流行的觀點看，取其狹義理解的觀照的概念，在美學中欣賞的是什麼。初看上去，「觀照」用來表達常伴隨著戲劇、詩歌與繪畫的興奮與激動的專注，似乎是一個非常不恰當的術語。專注地觀察確實是包括審美在內的所有真正的知覺一個基本的因素。但是，如何才能將這因素簡化為只是觀照行動呢？

就心理學理論而言，回答可在康德的《判斷力批判》中找到。康德在這方面堪稱大師，他首先作出區分，然而就將之區隔為一些分支。這影響了之後的理論，賦予審美與其他經驗方式的區分一種所謂人性構成的科學基礎。康德曾將知識歸入我們的本性的一個部分，即與感覺材料相關的理解力的官能。他曾謹慎地表示，普通欲望行為以快感為對象，而道德行為則指向像對純粹意志（Pure Will）依賴那樣起作用的純粹理性（Pure

Reason）。[2]在去除了真（Truth）與善（Good）之後，仍可為古典的三分中的美（Beauty）找到一個合適的位置。純粹感覺（Pure Feeling）仍然存在，這裡的「純」是取孤立和自我封閉的意思；這種感覺沒有被任何欲望汙染，嚴格說來是非經驗的。因此，他想到了一種判斷力的官能，它不是反思性，而是直覺性的，然而，又與純粹理性的對象無關。這種官能是在觀照中發揮作用的，而獨特審美成分是伴隨著這種觀照的快感。因此，心理學之路被打通，指向遠離所有欲望、行動與情感激動的「美」的象牙塔。

儘管康德的著作並沒有提供他具有特殊的審美敏感性的證據，他的理論強調點卻很可能反映出了十八世紀的藝術傾向。一般說來，那個世紀，直到其結束為止，都是一個「理性」而不是「激情」的世紀，在那時，客觀的秩序與規則，不變的因素，幾乎是審美所能反映出的僅有的源泉——在這種情況下產生這樣的思想，即觀照性判斷及與此相聯的感受是審美經驗的獨特的特性。但是，如果我們將這種思想普遍化，將之擴展到藝術努力的所有時期，其荒謬性就很明顯了。它不僅忽略與藝術生產有關的做與造的過程（以及相應的在欣賞反映中的積極因素），彷彿它們與此無關，而且陷入一種極端片面的關於知覺性質的思想之中。它暗示出將知覺理解為僅僅屬於認識活動，而只是對後者有所增益，將認識延長

[2]
大寫字母對德國思想的影響從來沒有得到充分的注意。

與擴展時所伴隨著的快感包括進去。因此，這種理論對一個時代特別適用，這時，藝術的「再現」性質特別明顯，而所再現題材具有「理性的」性質——存在的有規律的與週期性的成分與方面。

從最好處說，即作出一個自由的闡釋，觀照表示了知覺的一個方面，在其中對成分的尋求和思考服從於（儘管並不是缺席於）知覺過程的完善本身。然而，將審美知覺的情感因素僅僅定義爲在觀照行動中所取得的愉悅，獨立於所觀照的特質產生的刺激之外，只能導致徹底的藝術觀念的貧乏。將之推到其邏輯的結論，它將從審美知覺中排除絕大多數的、在建築結構、戲劇、小說中所欣賞的題材，以及它們的所有伴隨著的影響。

審美經驗的特徵，不是沒有欲望和思想，而是它們徹底地結合到視覺經驗之中，從而與那些特別「理智的」與「實際的」經驗區分開來。所知覺對象的獨特性對於研究者來說構成的是障礙而不是幫助。他只是在對象引導他的思想與觀察到達某種它之外的東西，才對它感興趣：對於他來說，對象是資料或證據。他的知覺也不是被爲了它本身的原因而欣賞的欲望或胃口所支配；他對它的興趣是由於一種他的知覺也許會導致的特殊動作；這是一個刺激，而不是一個知覺也許會滿意地依靠的對象。審美知覺者在落日、教堂，或者一束花面前時心中不存有欲望，意思是，他的欲望在知覺本身中完成。他不想要爲著某種其他目的的對象。

例如，在讀濟慈的《聖愛格尼斯之夜》時，思維是積極的，但同時思維的要求得到了

滿足。期望與滿足的節奏得到了內在的完成，讀者並不將思想理解為分離的成分，與工人工作完全不一樣。這種經驗的標誌是，比日常經驗中所出現的具有更大的對所有心理因素的包容性，而不是將之簡化為單一的反應。這種簡化是一種貧乏。一個既統一又豐富的經驗怎麼會由一個排斥過程達到呢？一個發現自己與憤怒的公牛在一起的人只有一個欲望與念頭：到達一塊安全的地方。一旦他到了安全之處，他也許會欣賞野性力量的情景。他的那種對他當下行動的滿足，而不是逃跑的努力，也許可被稱為一種觀照；但後一行動標誌著許多模糊的積極傾向的完成，並且所得到的快感不是來自觀照的行動，而是來自這些存在於所知覺到的題材中的傾向的實現。比起逃脫的行動來，更多的形象與「思想」被包含進來；同時，如果情感意味著某種有意識的東西，而不僅僅是逃跑時所刺激的能量，就會有多得多的情感。

康德心理學的一個問題是，它假定所有的「快感」，都完全是由個人與私下的滿足構成的，「觀照」所帶來的快感卻被排除在外。每一個經驗，包括最豐富與最理想的經驗，都具有一種渴求的成分，一種向前推進的成分。只有當我們被日常事務弄得麻木不仁時，這種渴望才離開我們。注意力是在一種對這些因素的組織的基礎上建構起來的。一種觀照，如果它不是一種透過諸感官而在知覺中呈現的對材料的刺激性的、強化的形式的話，只是眼睛盯著事物發呆而已。

「感受」必然參與其內，它並不僅是知覺行動的外在事件。傳統的心理學將感受放在

第一位，而將衝動放在第二位，這將實際的情況弄顛倒了。我們在意識中經驗到顏色，是因為看的衝動在發揮作用；我們聽到聲音是因為我們對傾聽感到滿意。運動與感覺結構形成了一個單一的機制，並具有一個單一的功能。由於生命就是活動，每當活動受阻時，就會出現欲望。一幅畫令人滿意，是因為景色比日常圍繞我們的絕大多數事物具有更完滿的光與色，從而滿足了我們的需要。在藝術的王國中，與在正義的王國中一樣，誰渴求，誰就可以進入。在審美對象中，強烈的感性性質占據著主導地位，這本身，從心理學方面來說，就證明了欲望的存在。

渴求、欲望、需要，只有透過外在於有機體的材料才能得到滿足。多眠的熊不能無限制地依照自身的物質而活著。我的需要吞食著環境，開始是盲目的，後者就有了有意識的興趣與注意力。要得到滿足，他們必須從周圍的事物中截取能量，所之吸收。所謂有機體的過剩精力只能增加不安，除非它們從某客體中得到滋養。本能的需要會為了它的釋放而急不可耐（正像如果蜘蛛織網時受到干擾，會不斷織下去，直到死為止），而獲得了自我意識的衝動，會等待累積、合併與消化具有親和性的客體材料。[3]

因此，知覺在最低級、最模糊時就處於只有本能的需要在發揮作用的層次上。本能由

[3] 讀者會注意到，我在這裡所說的內容在「表現性藝術」中用不同的術語談到過。

[256]

於其過於直接而不能關注周圍的關係。然而，在隨後轉換為有意識的對親和物質要求時，本能的需要與反應服務於雙重目的。許多我們沒有清楚意識到的衝動為意識的焦點提供了中心與範圍，更為重要的是，原始需要是與對象依附關係的根源。當對於對象及其性質的關心導致有機體產生依賴於意識的要求時，知覺就誕生了。如果我們以藝術作品的生產，而不是以一種先入為主的心理學為基礎來進行判斷，那麼，除非藝術家是一個沒有審美經驗的人，將需要、欲望、感情與行動一道排除在審美經驗之外的做法的荒謬性是顯而易見的。知覺為自身目的而出現標誌著我們心理存在的所有成分的完全實現。

當然，這也解釋了作為許多審美欣賞的特徵的沉靜與鎖定。就光僅僅刺激眼睛而言，對它的經驗是單薄與貧乏的。當轉動眼睛與頭的傾向被吸收進大量的其他衝動中，並與它們共同成為一個單一行動的成分時，所有的衝動就處於一種平衡的狀態。然而，是知覺而不是某種特別的反應就出現了，而價值就充實了所知覺到的東西。

這種狀態可被描述成一種觀照。它不是實際的，如果「實際」是指為著知覺之外的特別而專門化的目的，或者為著某種外在的結果的話。[4]在後一種情況下，知覺不是為著自身的目的而存在，而是局限於一種為了外在的考慮而進行的認識。但是，這一對「實際」

【4】
請參照本書第一九七頁所講到的外在手段與媒介之間的區別。

的觀念是對它的含義限制。藝術不僅自身是一種做與造的活動——正像詩（poetry）這個詞的希臘文原文 *poiesis* 所表示的那樣——而且，我們看到，審美知覺要求一種有組織的活動整體，包括完全的知覺所需要的動力成分。

當然，與「觀照」這個術語聯繫在一起的聯想所引起的主要異議在於它彷彿對激情式的情感持超然態度。我曾說過在知覺行動中所發現的衝動的內在平衡。但是，甚至「平衡」一詞也可導致錯誤的觀念。它也許會表示一種平穩狀態，它是如此的沉靜與鎮定，以致將一個具有吸引力的對象所引起的興奮排除在外。實際上，它僅僅表示不同的衝動相互刺激，相互加強，從而排除了那種導致背離情感化知覺的公開的行動。從心理學上來說，如果沒有一種情感或感情最終構成了經驗的統一的話，那麼，深層的需要就不會被啟動，並在知覺中得到實現。並且，正像我在別的地方曾指出過的那樣，所激起的情感參與了被知覺到的題材，從而，由於它依附於題材通向其完滿的運動而與模素的情感區分開來。將審美的情感局限於伴隨著觀照行動的快感，就是將它的所有最獨特的特徵排除在外。

濟慈的一段話很值得我們在此引用，儘管其中的一部分我已在前面引用過了⋯⋯「至於詩的性質自身⋯⋯它不是自身——它沒有自身。它是一切，也什麼都不是——它享有光與影⋯⋯它活在個人趣味之中，不管這種趣味是潔淨還是汙穢、高雅還是低俗、豐富還是貧

瘖、低劣還是高尚。在構思一個伊阿古與一個伊摩琴時，同樣令人高興。並非對事物的陰暗面感興趣，就比對事物的光明面感到津津有味更有害，原因在於兩者都以思辨為結果（想像性知覺）。使有道德的哲學家感到震驚的人與事，卻使反覆無常的詩人興奮不已。[5]

一位詩人在存在之中是最不具有詩意的，因為他沒有身分──他不斷地處於、為了，並充實其他人身體。……當我與其他人處於一間房間裡時，如果我們能擺脫對我們自身腦髓的、創造的思考的話，那麼，我在回家時就不是回到自身，房間裡的每一個人的身分都開始對我構成壓迫，因此我短暫地消失了──不僅是從人群中消失；同樣的情況發生在照顧孩子的保姆身上。」

近年來的審美理論談了很多的那種無利害、超然與「心理距離」的思想，也要以與觀照同樣的方式來理解。「無利害性」並不表示無興趣性。但是，它可被用來以一種迂迴的方式表示，並沒有一種專門化的興趣占據著主導地位。[6]「超然」是對某種極具正面性

────

【5】 伊阿古與伊摩琴都是莎士比亞戲劇中的人物。伊阿古是《奧瑟羅》中的一個典型惡棍，而伊摩琴是《辛柏林》中的一個堅貞的女性形象。──譯者

【6】 這裡將 interest 一詞或詞根分別依據不同的上下文，按照過去翻譯習慣譯為「利害」或「興趣」，特別是「審美無利害」，由於康德著作的中譯而形成了一個現成而固定的譯法。在中文中，「利害」表示對象的性質與主體在物質上的關係，而興趣表示精神狀態所形成的聯繫，這裡的表述，

的事物的否定性的名稱。並不存在自我的隔絕，沒有將之分隔開，而是存在著參與的完滿性。甚至「依附」一詞也不能完整地傳達正確的思想，因為它表示，自我與審美對象，儘管緊密地聯繫在一起，但卻繼續保持著各自的存在。這種參與極其徹底，從而使藝術作品超出或割斷那種當我們去消費或者在物質上利用一物時所起作用的專門化的欲望。

「心理距離」這個短語被用來表示大體相同的事實。人對憤怒的公牛的景象的欣賞，很適合用來描述這一事實。這個人並沒有直接進入到現場之中。他沒有被激動到要超出知覺本身的範圍，而做出一種具體而特殊的行動。距離這個名稱表示一種親密而平穩的參與，一種對知覺的徹底沉湎，沒有特別的衝動性行動能使一個人退縮。一個欣賞海上風暴的人將他的衝動與奔騰的大海、怒吼的狂風、顛簸的船隻戲劇性場景融為一體。「狄德羅的悖論」表示了類似的情況。臺上的演員本身並非冷靜而不動心，他在實際上處於所演人物的場景中時，那種占據著主導地位的衝動透過與屬於他作為藝術家所具有的興趣的合作而實現了轉化。無利害、超然、心理距離，這些都表現了適用於生糙的原始欲望與衝動的思想，而與藝術地組織起來的經驗無關。

顯然不鼓勵在這兩者之間作明確區分。另外，這裡的「無利害性」（disinterestedness）與「無興趣性」（uninterestedness）之間還包含著另一個重要的區別，前者表示去除一種特別的「利害」或「興趣」，而後者表示沒有「利害」或「興趣」。——譯者

「理性主義」的藝術哲學所暗示的心理學觀念都與一種固定的感性與理性的分離聯繫在一起。藝術作品顯然是感性的，但卻包含著豐富的意義，從而具有取消分離、透過對世界的邏輯結構的感覺而得以體現的特徵。按照這種理論，除了美的藝術之外，感覺一般說來隱藏與扭曲了理性內容，而這才是外表背後的眞實——感性知覺被限制在此之外。透過藝術，想像在使用其材料時對感覺作出了讓步，然而又利用感覺表示處於其後面的思想的眞。因此，藝術以某種方式擁有理性內容的蛋糕而又擁有吃這塊蛋糕時的感性的快樂。

但實際上，對感性的性質與概念性的意義所作的區分，並非一種基本的，而是衍生性與方法性的區分。當一種情況被解釋是一個，或包含一個問題時，我們一方面確定了透過知覺所提供的事實，另一方面確定了這些事實所可能具有的意義。區分是一種必要的思辨的工具。將某些題材的成分區分爲理性的，而另一些區分爲感性的，總是具有中間性與過渡性。它的功能將最終導致一種知覺經驗，在其中這些區分被克服——曾是觀念的東西成爲材料經由感覺的中介而獲得的固有的意義。甚至科學的觀念，也不得不包含其在感覺知覺中的體現，以便不僅僅只是作爲思想而被人們接受。

所有觀察到的，即沒有透過反思而認出的對象（儘管這種認識可產生進一步的反思），展示了一種在單一而穩固的結構中感覺性質與意義綜合成的整體。我們用眼睛認識到海的綠色屬於海，而不屬於眼睛，並且這在性質上不同於一片葉的綠色；認識到岩石的灰色在性質上不同於在岩石上長出的苔衣。在所有爲了知道它們是什麼而知覺，而不需要

思辨性考察的對象之中，性質就是它所意味的東西，即它所屬的對象。藝術具有加強和集中這種性質與意義，並使兩者都更爲生動的功能。它不是取消感覺與意義之間的區分（聲稱要在心理學上合乎規範），而是透過找到與所有表現的東西構成最完全融合的、嚴格的性質上的媒介，以一種強調的與完善的方式表示了一種成爲許多其他經驗的特徵的聯合。

前面所說的，涉及兩個因素間的不同的比例的話，在這裡是適用的。不僅單個的藝術作品，而且在整個的藝術時期之中，會有與其他的因素相比，一個因素占據著主導地位的情況。但是，只要產生的結果是藝術，就總會產生綜合。在印象主義的繪畫中，一種直接的性質占據著主導地位。在塞尙的畫中，關係、意義，及其不可避免的朝向抽象的傾向，占據著主導地位。然而，當塞尙在審美上成功時，作品就完全是根據質的與感性的媒介而完成的。

　　一般的經驗常常受到冷漠、疲乏與陳詞濫調所感染。我們既沒有受到來自感覺的性質，也沒有受到來自思想的事物之意義的影響。「世界」對我們來說作爲負擔與娛樂都是不能忍受的。我們無法足夠地活躍，以感受感覺的氣味，也無法被思想所感動。我們或者被周圍的環境所壓倒、或者對它們表示冷淡。將此當作正常的經驗來接受，是那種藝術取消了日常經驗固有結構中所具有的區分的說法被接受的主要原因。如果不是日常經驗的壓抑與單調，夢與幻想的王國就不會具有吸引力。情感被完全而持久地壓抑的情況是不可能存在的。由於厭惡那不能適應的環境強加給我們的對事物的沉悶與漠不關心，情感就退

縮而求助於幻想的事物。這些事物來自於一種衝動性的，不能在通常生存活動中發洩的能量。在這種情況下，一般大眾很有可能訴諸音樂、戲劇，以及小說，以便更容易地進入一個自由浮動著的情感的王國。但是，這一事實並非哲學理論斷言存在著感覺與理性，欲望與知覺之間內在的心理學區分的根據。

但是，當理論根據那種促使許多人在純粹幻想物中尋找安慰與刺激的情況來構成其經驗的觀念時，「實際的」思想不可避免地被放在那被當作是藝術作品性質的對立面。許多流行的、美的與有用的對象的對立，這是最常見的對立，是源於經濟制度的一些錯位。廟宇是有用處的；其中的繪畫也有用處；許多歐洲城市美麗的市政廳被用來進行一些公眾的活動，更不用說那些我們稱為野蠻人和鄉下人所造的各種各樣的東西，它們不僅供吃穿住行之用，而且給人視覺和觸覺上的享受。墨西哥陶工所做的最普通、最便宜的家用盤子和碗，也具有其自身的、超凡脫俗的魅力。

然而，人們滿足於一種在用於實際目的與有助於直接經驗的強烈性和統一性的對象之間的心理學上的對立。這些人主張，流暢的實踐行動與生動的審美經驗意識之間的對立存在於我們的存在結構本身之中。據說，物品的生產與使用涉及生產者與使用者行動的流暢，即盡可能具有機械性和自動性，而藝術品的強烈而有活力的意識依賴於存在於這種行

動中的抵抗力的存在。[7]對於這後一個事實，我沒有什麼疑問。

據說，「器具只有透過某種儀式性努力，或者當從某個遙遠的時代或國家引進，才成為昇華了的意識的源泉，因為我們從一個器具平穩地轉移到一個為它所設計的行動中。」至於器具的生產者，所有時代、所有地方的如此之多的工匠發現並花時間促使他們的產品在審美上令人愉快，對於我來說，是一個充分的回答。我看不出怎樣才能有更好的證據證明，在其中進行著生產的流行的社會條件，而不是事物性質中固有的某種東西，成為器具具有藝術的與非藝術的性質的決定因素。就一個人使用器具而言，我看不出為什麼一個人在用杯子喝水時就無法欣賞杯子的形狀以及它所使用的材料的精巧。並非每一個人在飛速解決吃喝需要時，要服從某種必要的心理學規律。

正像在今天的工業條件下，許多技工放下手中的工作，欣賞他的勞動果實，歇一歇，滿足於它的形狀與質地，而不僅僅以實際目的為標準考察它的效率，並且，正像許多衣、帽製造者在投入工作時更看重的是對它的審美性質的欣賞一樣，那些沒有完全被經濟壓力所壓倒的人、那些沒有完全向高速的工業生產線所形成的習慣投降的人，會有著一種

【7】 美的藝術與實用的藝術之間的區分，具有許多支持者。這裡所引用的關於心理學的觀點，來自伊斯曼（Max Eastman, 1883-1969，美國左翼激進派作家）的《文學之心》，第二○五－二○六頁。至於審美經驗的性質，我很高興發現我的觀點與他很接近。

對使用器具的過程本身的生動意識。我想，我們都聽過一些人炫耀他們汽車的美和開車操作時具有的審美性質，儘管這些人比起那些炫耀在單位時間裡所走的里程的人，在數量上要少一些。

區分化的心理學堅持在完整的知覺經驗之中具有一種內在的區分，這本身是一種對生產與消費或使用產生深刻影響的、占據著統治地位的社會體制的反映。工人在與今天不同的生產條件下生產時，他自身的衝動傾向於在向創造有用的物體發展，該物體滿足了他工作時經驗的衝動。那種認為喜愛透過完全平穩的精神上的自主性，以實現機械性有效處理，同時以犧牲對於對象的迅速意識為代價，這在心理學結構中根深蒂固，而對我來說，這是荒謬的。並且，如果我們的環境，就其由有用的對象構成而言，是透過其本身對昇華了的關於視覺與觸覺的意識起作用的事物組成的，我不認為任何人會覺得有用的行動發揮著麻醉作用。

對這種思想的充分的拒斥是由藝術家本身的行動所提供的。如果一位畫家或雕塑家擁有一個經驗，在其中動作不是自動的，而是參雜情感與想像的色彩，這事實上就證明，動作純熟排除了昇華的意識必須具有抵制和阻滯成分的觀點是不正確的。也許存在著這樣一個時期，科學研究者靜靜地坐在椅子上沉思默想出科學。現在，他的動作發生在一個被意味深長地稱之為實驗室的地方。如果一位教師的動作純熟，從而排除對他在做的事的情意上與想像中的知覺，他只能當一個木訥而敷衍塞責的教書匠。同樣的道理對任何專業人

[262]

士，如律師或醫士都適用。不僅這些動作顯示出所提出的心理學原理的虛假性，而且它們的經驗常常顯然在性質上成為審美的。一次充滿著技巧的外科手術的美，不僅旁觀者，施行手術者也會感受到。

通俗心理學與許多所謂的科學心理學受到了心靈與肉體相分離的思想的非常深刻的影響。這種它們間相分離的觀念不可避免地導致一種「心靈」與「實踐」的二元論，因為後者要透過肉體而產生作用。這種分離的思想，至少是部分來自於這樣的事實，即在特定時間中，心靈在很大程度上遠離動作。這種分離一旦形成，確實會證實那種理論，即心靈、靈魂，與精神能夠存在並進行活動，而不需要有機體與其周圍環境的相互作用。傳統的閒暇觀念深受與繁重的體力勞動性質相對照的思想的影響。

因此，我感到，「心靈」（mind）一詞的一些習慣用法，要比它作為技術性術語的用法在科學上與哲學上更真正接近實際事實。在它的非技術性用法中，「心靈」表示對事物的各種各樣和多種多樣的興趣和關注：實踐的、理智的、情感的。這絕不表示任何獨立自足的、與世界隔絕的人與事，而在使用時總是與一定的情境、事件、對象、個人與群體有關。請考慮一下它的包容性。它表示記憶，我們記起（remind，在心靈中再現）了此或彼。心靈還表示注意。我們不僅將事物放在心上，而且還運用心對待我們面臨的問題和困惑。心靈也表示目的，我們有心做某件事，心靈在這些活動中並非純粹是理智的。母親關注她的孩子；她充滿著情感地照顧孩子。心靈所表示的關愛可具有關切與焦慮的含義，也

可表示積極地尋找需要照看的事物；我們留心腳下、留心行動的路線，不僅在思想上，而且在情感上也是如此。從注意行動到注意對象，心靈逐漸具有了服從的意思——孩子被教導要留心並聽從（mind）父母的話。簡言之，「留心」（mind）表示理智的活動，去注意某事物；表示感受性的活動，關心與喜愛，以及意志性的、實踐的、有目的的行動。[8]

「心靈」（mind）的意思來自「留心」，是一個動詞。它表示我們有意識而清楚地對待我們在其中發現自我的情境。不幸的是，一種有影響的思維方式將行動的方式轉變為一種這裡所說的潛在實質。它將心靈當作一種獨立地進行參與、打算、關愛、注意和記憶的實體。這種從環境的反應方式向由此而發出行動的實體的轉變是不幸的，因為它將心靈從必要的與過去、現在和將來的對象與事件中，從與反應性活動有著內在聯繫的環境中去除了。那種與環境僅僅有著偶然關係的心靈，與身體也有著類似的關係。在將心靈變得純粹非物質化時（從做與受的器官中孤立出來），身體不再是活著的，而是一塊死的東西。這種將心靈看成是孤立的存在物的觀念，成為那種審美經驗僅僅是某種「存在於心靈中」的東西的觀念的基礎，並且加強了那種將審美從那種經驗方式（在其中身體積極的

[8] 這一小節講英文 mind 一詞的各種習慣用法。由於漢語中沒有與 mind 在各義項和各種習慣用法以及在成語中的用法上都完全等同的詞，故這裡只好分別譯為「心靈」、「心」、「記起」、「留心」等，請讀者留意。——譯者

參與自然與生命的事物）孤立開來的觀念。它將藝術從活的生物的領域抽取出來。

「實質性的」（substantial）這個詞在習慣用法中，與形而上學意義上的物質（substance）不同，存在著某種心靈的實質性。在做的結果被感受時，自我就得到了修正。這種修正不僅指學會更多的技能與技術。態度與興趣的意義成為自我的一部分。他們構成了資本，自我以此而關注、關心、注意、企圖。在這種實質性的意義上，心靈構成了背景，在此之上，每一次與周圍環境的接觸都是投射；然而，「背景」這個詞太消極了，我們必須記住，它是積極的，並且，在將新的東西投射到它上面時，存在著背景與所吸收和消化的東西雙方的同化與重構。

這一積極而渴求的背景等待與接觸所有被它遇到的東西，並將之吸收到它自身的存在之中。作為背景，心靈是由對自我的修正所形成的，而自我又是在先前與環境的相互作用過程中出現的。它意在向進一步的相互作用的發展。由於它在與世界的交流中形成，而且與世界構成相對的關係，沒有什麼比那些將之看成是自滿自足、自我封閉的思想離開真理更遠了。當它的活動像在沉思默想之中那樣轉向其自身時，它只是在考慮與回顧將世界中所蒐集到的材料從世界的直接場景中撤回而已。

不同種類的心靈是以不同的、促使從周圍世界中聚集與組合材料的興趣來命名的：科學的、行政的、藝術的與商業的心靈。在其中，存在著優先的選擇、保留與組織的方式。

藝術家的天生素質表現為對形形色色的自然與人的世界中某些方面特別敏感，並具有透過所喜愛的媒介表現的衝動來再造它。這些內在固有的衝動在與特殊的經驗背景融合時，就成為心靈。這個背景的絕大部分是由傳統構成的。儘管直接的接觸與觀察是不可缺少的，但僅僅有這一點還不夠。如果不具有關於藝術家在其中活動的關於藝術傳統的廣泛而多樣的經驗的知識，甚至具有獨特氣質的作品，也會相對單薄，並看上去奇怪。否則的話，直接的場景所進入的背景的組織就不可能顯得堅實而有效。這是因為，每一個偉大的傳統本身都具有一個有組織的視覺習慣，一個有組織的整理與傳達材料的方法的習慣。在這個習慣進入到本身的氣質與構造之中時，它成為一位藝術家心靈的基本成分。因此，對於自然的某些方面的特殊敏感，就發展成為一種力量。

藝術的「流派」在雕塑、建築與繪畫中，比在文學中表現得更為明顯。但是，沒有一位偉大的文學家沒有從戲劇、詩歌，以及才氣橫溢的散文大師的作品中汲取營養。這種對傳統的依賴並不只限於藝術。科學研究家、哲學家、技術專家也從文化之流中汲取內容。學院派摹仿者的問題不在於依賴傳統，而在於傳統沒有進入到他的心靈之中，進入到他自己的觀看與製作方式的結構之中。這些傳統仍浮在表面，成為技術訣竅或外在的對怎樣才能做得合適的建議與慣例。

心靈並不只是意識，因為它儘管也在改變，卻是持久的背景，而意識只是其前景而已。心靈透過興趣與環境的共同教導而緩慢地改變。意識總是處在迅速變化之中，它是已

形成的性格傾向與當下的情境接觸與相互作用之處的標誌。它是自我與世界在經驗中持續的適應。「意識」隨著所要求的調整程度增大變得更為劇烈和強烈，當接觸變成無摩擦交互流動時就接近於零。在沒有明確方向的情況下意義經歷重構時，意識就變得混濁，而當確定的意義出現時，意識就變得清朗。

「直覺」是舊與新的相會，在其中相關的每種意識形式的調整是透過迅速而出乎意料的和諧的突然作用的結果，這種閃現出的和諧就像啟示的閃光一樣；儘管在實際上，這是長期而緩慢地培育準備的結果。這種舊與新、前景與背景的聯合，常常只有透過努力，也許是長期而痛苦的努力才能實現。無論如何，僅僅組織起來的意義的背景本身就能夠將來自晦暗狀態的新的情境變得清楚與明白。當舊與新碰在一起時，就像電磁極被調整出現火花一樣，直覺就產生了。因此，直覺既不是領會理性真理的純理智的行動，也不是克羅齊式對其自身的意象和狀態的精神上的把握。

由於興趣是選擇與組合材料的動力，心靈的產物具有個性特徵，就像機械的產物具有統一性的特徵一樣。再多的技術上的技能與技巧也不能取代生命的興趣：「靈感」如果沒有興趣的話，就是短暫而無用的。一個猥瑣而凌亂的心靈做成事情就像在藝術中和其他地方喪失自身一樣，因為這個心靈缺乏興趣所具有的推動力與集中的能量。當標準是從技術發明的領域轉移過來時，藝術作品由鑑賞力的展示來衡量。以純粹的靈感為基礎對它們的判斷，忽視了一種總是在表面發揮作用的興趣。知覺者與創造者一樣，需要一種豐富且已

發展的背景，它除了興趣的持續滋養以外，不管是在詩歌領域裡的繪畫，還是音樂中，都不能實現。

我在前面沒有談到想像。「想像」像「美」一樣，具有成為關於熱情而無知的審美寫作主題的可疑的榮耀。比起人的貢獻的其他方面來說，它也許被當作一種特殊而自足的官能，以其擁有神祕的潛力而與其他官能不同。然而，如果我們從藝術作品創造的性質來評價，它表示了一種彌漫在製作與觀察的全部過程之中，使之充滿生機的性質。它是一種觀看與感受事物，彷彿它們構成一種綜合整體的方式。它是巨大而普遍的心靈與世界接觸時興趣的混合。當老的與熟悉的事物在經驗中翻新時，就有了想像。當新的被創造時，遙遠而奇特的東西成了世界中最自然而不可避免的東西。在心靈與宇宙相會時，總是存在著某種程度上的探險，而這種探險就在此程度上成為想像。

柯爾律治使用「融為一體」（esemplastic）這個術語來表示藝術想像作用的特徵。如果我的理解沒錯的話，他指的是將各種成分，不管它們在普通的經驗中是多麼的不同，結合成一個新的、完全統一的經驗。他說：「詩人將一種統一的語調和精神擴展開來，（彷彿是）將靈魂的各種官能融合在一起，按照相對的地位與價值而相互從屬，我將這種綜合而神奇的力量專門稱之為想像。」柯爾律治使用了他那一代人的哲學詞彙。他將官能說成是融合而成的，而將想像說成是另一種將它們拉到一道的力量。

但是，一個人可以忽視他的語氣，而在他所說的事中找到一種暗示，不是說想像是

一種做某些事的力量，而是說，一種想像的經驗是在各種各樣的感性材料、情感與意義集合到一起，成為一個標誌了世界新生的聯合時發生的。我並不宣稱對柯爾律治在想像與幻想之間作出區分的意義有準確的理解。但是，前面所表示的那種經驗與那種就像一個超自然的幽靈所做的那樣，故意穿上異乎尋常的袍子，從而給熟悉的經驗以奇特的偽裝之間的差異，無疑是存在的。在這種情況下，心靈與材料並不直接相會和相互滲透。心靈的絕大部分都保持超然的狀態，它玩弄材料，而不是大膽地把握它。材料變得太微不足道，以至於不能喚起體現價值與意義的能量的完全配置；它沒有提供足夠的抵抗，因此心靈可以任意地玩弄它。最多，幻想被局限於文學之中，在那裡，想像力很容易變成虛構。人們只要想一想繪畫——更不用說建築——就可發現它與理想中的藝術離得是多麼遙遠。可能性只在藝術作品中，而不在其他地方體現；這種體現是想像的真正性質能夠被發現的最好的證據。

一個藝術家們自身經歷的衝突對理解想像性經驗的本性具有啟示性。這種衝突被人們以多種方式闡釋。其中的一種是宣布它與內在和外在視覺的對立有關。存在著這樣一個階段，其中內在的視覺似乎比任何外在的展現更為豐富與精美。它具有一個巨大而誘人的暗示氣氛，這是外在的視覺對象所沒有的。它似乎把握了比後者所傳達的要多得多的東西。然而，這導致了一種反彈；內在視覺的內容與所呈現景觀的堅實性與能量相比，就顯得像幽靈一樣虛幻。對象使人感到是更為簡潔而有力地說了那些內在視覺，不是有機的，而是

以彌散的感覺模糊表述的東西。藝術家受到驅使謙卑地服從於客觀視覺的規定。但是，內在的視覺並沒有被拋棄。它仍作為控制外在視覺的器官而存在，並且它在外在視覺被吸收進來時，顯現出自身的結構。這兩種視覺的相互作用就成了想像；當想像獲得形式時，藝術作品就誕生了。哲學上的思考者也是如此。有這樣的時刻，他感到他的思想與理想比任何現存的一切都更精美。但是，他發現，如果他的思辨要具有實體、分量和視角的話，就不得不回到對象。然而，他在屈服於客觀的材料時，並非放棄他的視覺；只是作為對象的對象並不能為他所關注。它被置放在了思想語境之中，並且由於這樣的置放，思想語境獲得了堅實性，並參與到對象的性質中。

被謙虛地稱之為思想的東西的系列成了機械性的，它們太容易被理解。不僅明顯的行動，而且觀察也服從於惰性，走著一條阻力最小的路。一個群體是由習慣於以某種方式觀察與思考的人組成的。這與回憶某種熟悉的東西相似，出乎意料的轉折就會激起惱怒，而不是增加經驗的刺激性。語詞特別服從於這種通向自動性的傾向。如果它們幾乎制式的結果不是過於平淡的話，一位作家獲得表述清楚的名聲，是由於他所表達的意義非常熟悉，不要求讀者進行思考。在任何藝術門類中，其結果都會導致學院派與折中派。想像性的獨特性質只有在與狹義的被動適應構成對立時，才能獲得最好的理解。時間對想像與虛構的區分是一個考驗。後者消失的原因在於它是主觀武斷的。想像被保存下來的原因在於，儘管它在一開始使我們感到奇特，最終會由於它符合事物的本性而為我們所熟悉。

不僅美的藝術，而且科學與哲學的歷史，都記載了這樣的事實：想像性作品在一開始受到公眾的譴責的程度與它的範圍和深度成正比。先知們先是被石頭砸死（至少在比喻意義上）。而後來，人們又為他們建紀念碑，這種情況並非只是在宗教中才出現。關於繪畫，康斯特勃以一種幾乎是過分的節制陳述了一個普遍的事實：「在藝術中，存在著兩種人們進行區分的方式。一種是透過小心地運用其他人已實現的，藝術家摹仿他們的作品，或者選擇與綜合這些作品的不同的美；另一種是他從原初的自然中尋找其優秀之處。在第一種情況下，他形成了一種研究圖畫的風格，並且生產摹仿或折中的藝術；在第二種情況下，透過對自然的密切觀察，他發現存在於自然中、過去從來沒有被描繪過的性質，並因此而形成一種獨創的風格。一種方式的結果，由於它們是重複眼睛已經熟悉的東西，會很快被認出和評價，而藝術家在一條新的路上前進的話，必然會很慢，因為很少有人能評價哪一個背離了通常的路線，或者有資格判斷獨創性研究。」[9]這是一個習慣的惰性與想像性的對照；那是尋求與歡迎知覺中新的東西，但也耐受著自然的可能性。藝術中的「啟示」加速了經驗的膨脹。哲學據說是始於驚奇而終於理解。藝術開始於所理解的東西，而

[9] 很可能康斯特勃這裡是在一個有點帶局限性的意義上來使用「自然」一詞，這與他作為一個風景畫家的興趣一致。但是，當「自然」一詞擴大到包括存在的所有階段、方面和結構時，第一手的經驗與第二手的、摹仿性經驗的差異仍然存在。

最終達到驚奇。在到達這個結局時，藝術中人的貢獻也是人身上受到鼓舞的自然的作品。

任何將人從環境中孤立開來的心理學，也使他與同伴隔絕開來，除了保留外在的接觸之外。然而，個人的欲望是在人的環境影響下形成的。他的思想與信仰的材料來自與他生活在一起的人。如果不是那成為他的心靈一部分的傳統，不是那滲透到他的外在行動之下，進入到他的目的與滿足之中的體制，他就會比田野中的野獸還要可憐。經驗的表現是公共與交流性的，因為所表現的經驗是處於所構成的生與死的經驗影響之下。交流不必是藝術家有深思熟慮的意圖的一部分，儘管他絕不能逃脫對潛在觀眾的考慮。但是，交流的功能與結果會對交流本身產生影響，這不是由外在的偶然事件，而是來自他與其他人所共有的本性。

表現打破了將人與人隔開的障礙。由於藝術是最普遍的語言形式，由於它由公眾世界中普通的性質構成，甚至非文學的藝術也是如此，因而它是最普遍而最自由的交流形式。每一個強烈的友誼與感情的經驗都藝術地完成自身。由藝術品所產生的共用感可以帶上一種明確的宗教性質。人與人相互的聯合是從古到今人們紀念出生、死亡與婚姻的儀式的源泉。藝術是儀式與典禮的力量的延長，這些儀式與典禮透過一種共用的慶典，將人們與所有生活的事件與景觀結合起來。這一功能是藝術的回報與印記。藝術也使人們意識到他們在起源與命運上的相互聯合。

第十二章　對哲學的挑戰

審美經驗是想像性的。這一事實，與一種虛假的關於想像性質的觀念聯繫在一起，掩

蓋了一個更大的事實，即所有有意識的經驗都必然在某種程度上具有想像性。這是因為，

儘管每一個經驗之根都可在一活的生物與其環境的相互作用之中找到，經驗成為有意識

的，成為與知覺有關，卻有待於那源於先前經驗的意義進入到經驗之中。想像是僅有的大

門，透過它這些意義能夠進入到當下的相互作用中；或者，正像我們所見到的那樣，新與

舊在意識中的調適就是想像。生命體與環境的相互作用可以在植物與動物的生命中發現。

但是，只有在此時此地所給予的是來自事實上缺席、而僅僅在想像中呈現東西的意識與價

值時，所提供的經驗才是人性的和有意識的。[1]

在此時此地直接的相互作用與過去的相互作用之間，總是存在著一條鴻溝。過去累積

的結果構成了意義，我們以此掌握與理解現在發生的事物。由於這條鴻溝，所有有意識的

知覺都會遇到風險；它是對未知的一個冒險，因為它將現在吸收到過去之中，並導致某種

對過去的重構。如果過去與現在嚴格地相互適應，如果只存在著重現，只存在完全一致，

所導致的經驗就是常規與機械性的；它不會出現在知覺意識之中。習慣的惰性在此時此地

抑制了經驗對意義的適應，沒有它就沒有作為經驗的想像階段的意識。

[1]「心靈表示一個完整的意義體系，而這些意義體現在有機體生命的運作之中。……心靈是持久的發光體；而意識只是間歇的，是一系列具有不同強度的閃爍而已。」《經驗與自然》，第三〇三頁。

心靈是有組織之意義的集合，透過它當下的事件形成對我們的價值。它並非總是進入到此時此地發生著的活動與經歷之中。有時，它受到迷惑與阻礙。這時，由當下的接觸而激起活動的意義之流就保持超然的狀態。然後，它形成了幻想與夢這類的東西；思想在漂浮，沒有作為它的特性與它所擁有的意義而停靠在任何存在上。同樣鬆散而漂浮的情感也附著在這些思想上。它們所提供的快樂是為什麼它們被欣賞和被允許存在於心中的理由；它們只以一種方式獲得其存在，即只要人的心智健全，就會將它們當作只是幻想而非真實來感覺。

然而，在每一件藝術作品中，這些意義實際體現在某種材料之中，該材料因此成為意義表現的媒介。這一事實構成了所有無疑是審美的經驗的獨特性。它的想像性占據著主導地位，因為比它們所依附的此時此地的特殊事物更廣與更深的意義與價值，是透過表現來實現的，儘管不是透過一個與其他物件相比在物質上有效的物件。沒有想像的干預，甚至實用的物件也不能生產出來。人們在對某些現存的材料知覺時借助了直到蒸汽機發明才被理解的關係與可能性。但是，當所想像的可能性體現在一個新的自然材料的集合之中時，蒸汽機就在自然中占據了它的位置，就像一個物件具有與屬於任何其他的物質一樣的物理效果。蒸汽發揮了物質的作用，並產生所有在確定的物理條件下氣體膨脹所伴隨的後果。

唯一的區別在於它在其中引發作用的條件是由人的發明所安排的。

然而，藝術作品與機器不同，不僅是想像的結果，而且在想像性的而非物質存在的領

域中發揮著作用。它所做的是集中與擴大一種直接的經驗。換句話說，所形成的審美經驗的質料直接地表現那想像性地喚起的意義；它不是像材料在一種機器中被引入到一種新關係之中，僅僅提供手段，透過它，對象存在之上與之外的意圖可以得到處理。想像性地被召喚、集合與綜合的意義體現在此時此地與自我相互作用的物質存在之中。因此，藝術作品在那經驗到它的人那裡是對一個同樣透過想像而進行的召喚與組織動作的表現的挑戰，而不只是對外在活動過程的刺激和產生它的手段。

這一事實構成了審美經驗的獨特性，而這種獨特性相應地成為對思想的挑戰。它特別對那種稱之為哲學的系統性思想構成挑戰。審美經驗是一種處於完整性狀態的經驗。如果「純粹」這個術語不是像哲學文獻中那樣被濫用的話，如果它不是這樣經常地被用於表示某種混雜與不純之物，從其經驗的性質本身，或者表示某種經驗之外的東西，我們也許會說審美經驗是純粹的經驗。它是擺脫了阻礙與攪亂其發展的力量的，作為經驗的經驗；也就是說，擺脫了那些使一個經驗處於從屬地位，彷彿它指向某種它本身之外的東西。那麼，對於審美經驗，哲學家必須去理解經驗究竟是什麼。

由於這個原因，儘管某位哲學家所提出的美學理論也附帶成為對其作者擁有成為他所分析對象的經驗的能力測試，其功能卻遠不只如此。這種理論是對他提出以把握經驗性質本身體系的能力的測試。任何測試也比不上對藝術與審美經驗的處理那樣可以明確地看出一種哲學的片面性。想像性視覺是將一藝術品的所有組成要素都統一起來，使這些多種多

樣的要素成為一個整體的力量。然而，那些在其他的經驗中展現得到特殊強調和部分實現的我們所具有的諸成分在審美經驗中融合到一起。並且，它們在經驗的直接整體中的融合極其徹底，從而使各成分本身被掩蓋了：它們在意識中不再呈現為單獨的成分。

然而，各種哲學美學常常從在經驗的構成中起作用的一個因素出發，試圖用單一的成分闡釋或「解釋」審美經驗：用感覺、情感、理性，用活動來闡釋；想像力本身不被看成是在變化中將所有其他的因素集合在一道，而被看成是一種特殊的官能。這些哲學美學多種多樣，五花八門。在這一章中，即使對它們作一簡要的介紹也是不可能的。但是，批評具有一個線索，只要跟著它走，就能走出迷宮。[2] 我們可以考察，在經驗的形成過程中，各體系是取哪一種成分作為其核心與獨特的成分。如果我們從這一點出發，我們就會發現，這些理論可被劃分為一些類型，而所提供的經驗的特殊線索，在被放在與審美經驗本身相對立的位置時，就暴露出了它們的弱點。這是因為，它顯示出這裡的體系將某種預定的思想添加在經驗之上，而不是鼓勵或者甚至是允許審美經驗講述它自身的故事。

既然經驗是透過舊的意義與新的情境的融合，並因而兩者都改變形態（這種變化就是想像），以藝術是一種虛擬（make-believe）的理論作為我們的出發點，就是一件很自然

[2]「線索」一詞原文是 clew，也可以譯成「線團」。這裡用了希臘英雄忒修斯闖克里特迷宮的典故。——譯者

的事。這種理論來自於，並依賴於作爲一個經驗的藝術品與「眞正的」經驗之間的對比。

既然，由於具有想像的性質而使審美經驗無疑占據著主導地位，它就存在於一種大地和海洋之外的光的媒介之中。甚至最「現實主義」的作品，如果它是藝術作品的話，也不是那種如此熟悉，有規律，而具有迫切性，從而使我們將之稱爲眞實東西的摹仿性複製。虛擬理論與種種將藝術定義爲「摹仿」的理論不同，不將與此相伴的快感看成是來自認識，這是抓住了審美的一條眞正線索。

此外，我並不認爲可以否認，一種幻想的因素、一種趨向於夢的狀態，可以進入到藝術品的創造之中；我也不否認，對該作品的經驗在變得強烈時，也會進入到一種類似的狀態。確實，哲學與科學中的「創造性」概念僅僅在一個人放鬆而耽於幻想時才來臨。意義下意識貯藏於我們的態度中，在我們實踐上或精神上緊張時，就沒有機會釋放出來。這時，這一貯藏的更大部分就受到了抑制，因爲對特殊問題與特殊目的的要求阻礙了除直接相關成分以外的所有成分的作用的發揮。意象與想法並非由於固定的目的，而是閃現在我們的心中。只有當我們從特殊的關注中擺脫出來時，這種閃光才強烈而富有啓示性，像火花一樣在我們心中點燃。

藝術的虛擬或幻覺理論的錯誤並非開始於缺乏建構審美經驗理論的成分。它的虛假之處源於，在將一個要素孤立時，公開或暗地裡否定了其他同樣重要的要素。不管適合於一件藝術作品的材料是如何具有想像性，它來自於一種幻想狀態，只有在它有秩序與組織

時，才成爲一件藝術品的質料，並且，只有在目的控制材料的選擇與發展時，才產生這種效果。

夢與幻想的特徵在於缺乏目的的控制。意象與想法按照它們自身的甜蜜願望而輪流出現，而這種輪換在感覺上的甜蜜性作爲僅有的控制而起作用。用哲學的術語說，材料是主體性的。只有在想法不再處於漂浮狀態，而體現在一個對象上，並且，經驗到藝術品的人除非在將自己沉浸在無關的幻想中的同時還將自己的意象和情感與物件聯繫在一起，這種聯繫達到與對象融爲一體的程度，一件審美的產品才會出現。單單是由對象所產生是遠遠不夠的：爲了成爲對象的一個經驗，這些想法必須滲透其性質。滲透意味著完全沉浸在物件的性質與它所激起的情感之中，以致沒有單獨的存在。藝術作品常常啓動了一個本身令人愉快的經驗，並且，這個經驗有時是值得擁有的，而不僅僅是對一種無關緊要的感傷情緒的沉溺。但是，這樣的一個經驗並不只是由於被它激起而成爲一個給人以愉悅的對象的知覺。

由於被等同於虔誠願望以及那有時被稱之爲動機的東西，目的作爲一個控制性因素在生產和欣賞中的意義常常失去。一個目的僅僅由於題材而存在。產生像馬蒂斯的《生之愉悅》一類作品的經驗是高度想像性的；這樣的景象從未出現過。這是一個所能見到的對夢幻理論的最有利的例子。但是，想像性的材料並不會，也不能保持夢幻性，而不管它的來源是什麼。要成爲一件藝術品，它必須根據作爲一個表現媒介的色彩來構思。浮動的意

象與舞蹈的感覺必須被翻譯成空間、線條和光與色分布的節奏。對象，作為得到表現的材料，不僅僅是所實現的目的，而且，它作為對象，從一開始就是目的。甚至在我們設想意象首先在實際的夢中呈現出來時，其材料仍不得不根據客觀的材料與操作組織起來，像在一個共同世界中的公共對象一樣連貫而非間斷地朝向完滿發展。

同時，目的之中以最為有機的方式隱藏著一個個體的自我。正是在他所欣賞與行動的目的之中，一個個體最為完全地展示與實現了他最為隱祕的自我性。對於一個自我的材料的控制並不只是「心靈」的控制；它是對心靈融入其中的個性的控制。所有的興趣都是將一個自我等同於某些客觀世界的，包括人在內的，某些材料方面。目的正是這種活動著的身分。它在客觀條件，是對其真誠性的檢驗；目的之克服與利用抵抗和管理材料的能力，是對目的的結構與性質的揭示。這是因為，正如我已經說過的，最終創造的物件既具有有意識的客觀性，也具有所實現的現實性。哲學上所區分的「主體」與「對象」（用更為直接的語言來說，就是有機體與環境）兩者之間的徹底的結合，是每一件藝術作品都具有的特徵。這種結合的完善性是其審美地位的尺度。一件作品的缺陷是可以最終追溯於這方面或那方面的過剩，對質料和形式的某個方面構成了傷害。對虛擬理論的詳細的批評是不需要的，因為它以違背藝術作品的完整性為基礎。它公開地否定或實質上忽視對客觀性材料與構造性活動的認可，而這正是藝術的本質。

藝術是遊戲的理論與藝術是夢幻的理論相類似。但是，由於它承認行動，承認做什

麼事的必要性，因而離審美經驗的現實接近了一步。人們常常說，兒童在遊戲時虛擬。但是，遊戲的兒童至少要透過行動給他們的想像物一個外在的顯示；在遊戲時，他們的思想與行動完全融合在一起了。這種理論的有力量與虛弱的成分可通過關注一種標誌著遊戲形式的進展秩序而看出。一隻小貓玩線軸或球。這種遊戲並非完全隨意而無目的。它儘管也許不是由一個有意識目的，也是由動物的結構組織控制的，這是因為，小貓在預習一種成年貓用來捕獵的活動。但是，小貓的遊戲，儘管作為一個活動具有一種秩序，卻除了改變它的空間位置這一或多或少外在的性質以外，並不改變對象。作為對象的線團是刺激物，是機緣，而除了以某種外在的方式以外，不是它們的質料。

兒童遊戲的最初表現與小貓的遊戲沒有太大的區別。但是，隨著經驗的成熟，活動就愈來愈受到所要達到的結果的限制：目的成為一根貫穿一系列活動的線索；它將這些活動變成一個真正的系列，一個活動過程，它具有明確的開端和穩定的朝向目標的運動。在對秩序的需要被認識到以後，遊戲（play）就成了一種遊戲活動（game）：它具有「規則」。[3]這裡也存在著一種逐漸的變化，如遊戲不僅涉及一種朝向一個結果的活動的秩

【3】play 與 game 漢語都譯為「遊戲」，作者在這裡將這兩個詞對舉，表明前者只是為了愉悅而進行的活動，而後者具有一系列的規則。一般說來，當我們說「藝術起源於遊戲」時，這個遊戲是指 play，而表示體育比賽和例如紙牌、棋類的活動時，英文都用 game。數學上的博弈論英文原文就是 game theory，表明一組

序，而且涉及一種材料的秩序。在玩積木時，兒童建一個房子和一座塔。他意識到自己的衝動的意義，並根據這些衝動在客觀材料中的形成的差異而行動。過去的經驗向所做的事提供愈來愈多的意義。將要建的塔與城堡不僅對所要進行的活動的選擇與安排產生規範作用，而且表現經驗的價值。作為一個事件的遊戲仍是直接的。但是，它的內容是由一種用來自過去經驗的想法對當下材料的干預構成的。

如果工作不同於辛苦的勞作的話，這種轉換就導致了一種遊戲向工作的轉化。這是由於，任何活動在受完成一個明確的物質結果指導時，就成了工作；而僅僅在活動是繁重的，僅僅作為保證一個結果的手段而忍受時，它才成了勞作。藝術活動的產物被稱為藝術作品[4]，這是意味深長的。藝術的遊戲理論的真實含義在於強調審美經驗的不受限制性，而不在於暗示一種活動中的客體方面的無節制性。它的虛假之處在於沒有認識到審美經驗涉及一種明確的對客觀材料的重構；這種重構不僅是造形藝術[5]，而且是舞蹈與歌唱藝術

局內人按照規則進行抉擇。——譯者

[4] 「作品」與「工作」這兩個詞都是 work 這個英語的漢語翻譯，分別表示兩個不同但卻有聯繫的意思，作者在這裡故意將兩個意思連用，使它們產生相互闡述的作用。——譯者

[5] 這裡將 shaping arts 譯為「造形藝術」，以區別於「造型藝術」（plastic arts）。一般說來，兩者間的區別在於前者強調改變物質的形態，而後者強調創造物質性的空間形象。——譯者

的特徵。例如，舞蹈涉及以改變其「自然」狀態的方式對身體及其運動的運用。藝術家要進行一種具有明確的客觀性參照的活動；對材料施加影響，從而使之轉變爲表現的媒介；但遊戲仍保留著一種從由外在必要性強加的從屬性擺脫出來的態度，這與勞動相反。沒有人在看到小孩子遊戲意圖時，不意識到遊戲性與嚴肅性完全融合。

遊戲理論的哲學含義可在自然與必然、自發性與秩序的對立中找到。這種對立可追溯到對虛擬理論產生影響的主體與客體對立。它所包含的值得注意點在於審美經驗是從「現實」的壓力中釋放與逃脫出來的思想。存在著一種假設，認爲只有個人的活動從客觀因素的控制中解放出來時才會有自由。藝術作品存在的本身證明，沒有這種自我的自發性與客體的秩序和規律之間的對立。在藝術中，遊戲的態度轉變爲對使材料改變，以服從於一個發展著的經驗的目的感興趣的態度。欲望與需要只有通過客體材料才能實現，因此，遊戲•性也是一種對客體的興趣。
•
•

有一種藝術是遊戲的學說將遊戲歸結爲有機體存在著過剩精力需要釋放。這一思想忽略了一個需要解決的問題：如何衡量精力的過剩？相對於什麼而過剩？遊戲理論假定，精力是相對於實際環境的要求得到滿足必須採取的活動而言過剩。但是，兒童並不意識到任何遊戲與必須的工作之間的對立。這種對比的思想是成年生活的產物，這時，某些活動具有消遣與娛樂性，不同於那些需要辛苦努力的工作。藝術的自發性並非與任何事物相對，

而表示完全專注於一種有秩序的發展。這種專注是審美經驗的特徵；但是，這也是所有經驗的理想狀態，並且，這種理想也在科學研究者與專業人士的活動中實現，這時，自我的欲望與要求就完全參與到客觀所做的事之中。

自由的與外在強加的活動的對比是一個經驗的事實。但是，它主要是由社會條件造成的，並且是某種盡可能消除的東西，而不是為定義藝術而樹立起來的差異。在經驗中，有著鬧劇與消遣的一席之地：「一些無傷大雅的胡言亂語時常為最優秀人所喜愛。」喜劇之外的藝術作品也常常具有消遣性。但是，這些事實並非根據消遣來定義藝術的理由。這些觀念的根源在於，存在著這樣一種內在而根深蒂固的個人與世界（個人在其中生存和發展）的對抗，只有通過逃逸，才能達到自由。

既然在自我的需要和欲望與世界的狀況之間存在著足夠的衝突，逃逸的理論就被賦予了某種意義。愛德蒙・史賓塞將詩歌說成是「避開痛苦與動亂的世間溫馨客棧」。在所有的藝術門類中，問題都不是由於這個特徵，但卻必須與藝術所起的解放與釋放作用的方式有關。關鍵在於這種釋放是以鎮痛劑的方式，還是以過渡到一個根本不同的事物的領域方式出現，或者是否它是透過展示實際存在所形成的東西而達到，而這時它的可能性得到完全的表現。從這後一個意思出發，藝術是生產，而此生產只有透過必須按照它自身可能性處理與規範的客觀材料才能實現這個事實，似乎是無可置疑的。正如歌德所說：「藝術在它成為美的以前很久，就是造型的了。人在自身中有著一種造型的本性，它一旦

在存在得到保證時，就在行動中展現出來。……當造型的活動按照單一、個別、獨立的感情而對周圍的事物發揮作用，不顧所有外在於它的事物時，不管產生於粗野的還是有教養的情感，它都是完整而生動的。」從自我的立場擺脫出來的活動受到來自經受著變化的客觀材料方面的規範與制約。

就這種對比所提供的喜悅而言，如同我們從自然轉向藝術一樣，我們愉悅的對象從藝術品轉向了自然物。有時，我們快樂地從美的藝術轉向工業、科學、政治，以及家庭生活。正如白朗寧所說：

而那就是你的維納斯——從那裡
我們轉向遠處涉過小溪的姑娘。

士兵享受著戰鬥的快樂、哲學家愉快地進行哲學思考，而詩人則與他的同伴分享精神的盛宴。想像的經驗比起其他任何種類的經驗來，都更加完滿地顯示出經驗的運動與結構本身。但是，我們也想要公開衝突的刺激和嚴酷條件的衝擊。不僅如此，沒有這些，藝術就沒有素材；對於審美理論來說，這一事實比任何被認為存在於遊戲與工作、自發性與必然性、自然與規則之間的對比更加重要。這是因為，藝術是必然條件施加在自我身上的壓力

與個性的自發性和新異性在一個經驗之中的融合。[6]

個性本身原本只是一個可能性，而且只有在與環境條件的相互作用中才能實現。在這一交流的過程中，天生的能力，其中包含著一種獨特性成分，得到了轉變，成為一個自我。此外，透過所遭遇的抵抗，自我的性質得到發現。自我是在與環境的相互作用中形成和被意識到的。藝術家的個性也不例外。如果他的活動僅僅停留在遊戲與自發階段，如果自由的活動不被用來與實際狀況的抵抗力相碰撞，就不會產生出藝術作品。從兒童初次畫圖動的顯示到倫勃朗的創作，自我都是在對象的創造中被創造的，這種創造要求積極地適應外在的材料，包括修正自我，從而利用並克服外在的必然性，將它們結合進個性的視野與表現之中。

從哲學的觀點看，除了將它們看成標誌每一件真正藝術作品的傾向以外，我看不出有任何解決藝術理論與批評中存在著的古典與浪漫的持續紛爭的途徑。所謂「古典」代表的是體現在作品中的客觀秩序與關係；而所謂「浪漫」代表的來自個性的清新性與自發性。

【6】對遊戲理論含義最為明確的哲學陳述是由席勒在他的《審美教育書簡》中作出的。康德曾將自由限制在由關於責任（Duty）的理性（超經驗）觀念所控制的道德行動中。席勒提出了這樣的思想，即遊戲與藝術占據著處於必然的現象與超越的自由之間的一個中介的過渡位置，教育人去認識和承擔自由的責任。他的觀點代表著藝術家要逃脫康德哲學的嚴格的二元論，而又停留在它的構架之內的勇敢的嘗試。

在不同的時期、在不同的藝術家那裡，某種傾向被貫徹到了極端。如果出現了明顯的失去平衡、倒向任何一邊，該作品就失敗了；古典成為死的、單調或做作的；浪漫成了荒唐古怪的。但是，真正的浪漫性因素終將作為一個在經驗中被認可的成分而得到確立，因此，經典性畢竟不過是意味著一件藝術作品贏得了一種已經確立的、承認的說法是有力的。

對奇特、異乎尋常，在空間與時間上遙遠的事物的欲望，是浪漫藝術的特徵。然而，從熟悉的環境逃到異域，常常是一個擴大相應的經驗的手段，因為這種藝術的遠遊會創造出新的感受，終究會把外在的東西吸收進來，將之歸化為直接的經驗。作為一個過於浪漫式的畫家，德拉克洛瓦至少成為以後兩代藝術家的先驅。這些藝術家使阿拉伯式場景成為繪畫的共同素材的一部分，並且，由於他們的形式適合於其題材，從而與德拉克洛瓦相比，並不激起任何一種遙遠而似乎存在於經驗的自然範圍之外事物的感受。斯各特爵士被歸為文學上的一位浪漫主義者。然而，甚至在他生活的時代，那位曾粗暴地攻擊斯各特反動政治觀點的哈茲利特，說他的小說「透過回溯到一個多世紀以前，將背景放在一個遙遠而未開化的地區，一切都在現今發達時期變得新鮮而令人驚奇。」這裡加了著重號的幾個詞，加上另一段話，「一切都像來自自然之手那樣新鮮」表示了一種將浪漫性的奇特結合進當下環境的意義的可能性。確實，由於所有的審美經驗都是想像性的，想像性可提升到，卻不變得過分和古怪的強烈性程度僅僅是由所做的行動決定的，而不是偽古典主義的先驗規則所決定的。正如哈茲利特所言，查理斯・蘭姆「厭惡新的面孔、新的書籍、新的

建築、新的風俗」並「固守晦澀與冷僻」。然而，佩特在引用這些詞語時說，蘭姆確實從老的東西中感到詩意，但這是「作為現今生活的一個實際部分存活下來的東西，完全不同於離我們而去，變得過時的事物的詩意。」

這裡所批評的兩種理論（加上在「表現的動作」一章中所批評的自我表現理論）被討論的原因，在於它們都是將個人，將「主體」孤立起來的哲學的典型代表；其中的一個選擇像一個夢這樣的私人素材，而另一個選擇完全個人的活動。這些理論相比之下是比較現代的；它們與過分強調個人和主體性的現代哲學相對應。走向另一個極端的是那種在歷史上長期流行的藝術理論，它直至今天仍受著嚴密保護，使許多批評家將藝術中的個人主義看成是異端的變異。它將個人僅僅看成是一個管道，愈透明愈好，透過它客觀的材料得到了傳達。這種古老的理論將藝術當作再現，當作摹仿。這種理論的追隨者將亞里斯多德當作最高權威。然而，正像每一個研究這位哲學家的人所知道的，亞里斯多德指的是某種與摹仿特殊事件與景色完全不同的東西——完全不同於對當下感覺的「眞實」再現。

對於亞里斯多德來說，普遍比特殊在形而上學上更為眞實。他的理論的這個要旨至少從他認為詩比歷史更具哲學性的理由中可以看出。「詩人的職責不在於描述已經發生的

事，而在於描述可能發生的事，即根據可然或必然的原則可能發生的事。」[7]……這是由於詩告訴我們普遍的事，而歷史則告訴我們特殊的事。

由於沒有人能夠否認，藝術所處理的是可能的事，亞里斯多德在處理必然或可然時對它的闡釋需要根據他的體系來作說明。在他看來，事物是由於其類別或種類而不是由於其具體性而具有必然或可然性的。按照其本性，某些種類是必然與永恆的，而其他種類則只是可然的。前者表示總是如此，而後者則表示常常，按照規則，一般如此。兩者都是普遍性，因為它們是根據一種天生的形而上的本質而這樣形成的。因此，亞里斯多德在完成上面引用的一段話時說：「所謂『帶普遍性的事』，指根據可然或必然的原則具有某種性格的人可能會說的話或會做的那一類的事──詩要表現的就是這種普遍性，雖然其中的人物都有名字。所謂『具體事件』指阿爾基比阿得斯做過或遭遇過的事。」[8]

這裡所翻譯的「性格」（character）一詞很可能給現代人一個完全錯誤的印象。他會贊同小說、戲劇或詩中一個人物的行為與言論應是像從那個人的性格中必然或具有極大可然性地流出來的。但是，他將性格想像成是極其個性化的，而在這段話中，「性格」表示

[7] 這裡的中譯文摘自陳中梅譯《詩學》，商務印書館，一九九六年版，第八十一頁。──譯者

[8] 同上。參照英譯作了一些修改，譯者作這些修改的原因在於，作者在後面依照英譯作了評述。──譯者

一種普遍的性質或本質。對於亞里斯多德來說，麥克佩斯[9]、彭登尼斯[10]，或者菲利克斯·霍爾特[11]的審美意義在於忠實描繪了在一個階級或一個類別中所發現的本性。對於現在的讀者來說，它表示一種對個性的忠實，他的生涯得到展示；所做、所經受與所說的事情從屬於他這個具有獨特個性的人。這裡存在著根本的差別。

亞里斯多德對後世的藝術思想的影響，可在從一段來自約書亞·雷諾茲爵士的講演集的簡短引文中得到集中體現。他說，繪畫的功能是「展示事物的一般形式」，因為，「在對象的每一門類中，存在著一個共同的思想與中心形式，這是從屬於這個門類的各種個別形式的抽象。」這種一般的形式預先存在於自然中，確實是當自然忠實於自身時的自然，在藝術中得到再造或「摹仿」。「在事物的每一個種類中，美的思想是不變的。」

從某種相對的意義上來說，約書亞·雷諾茲爵士的弱點無疑被歸結為他藝術能力上的缺陷，而不是接受了他所解釋的理論的結果。無論是在造型藝術中還是在文學中，都有許

———

[9] 莎士比亞的著名悲劇《麥克佩斯》（又譯馬克白）中的主人公。——譯者

[10] 彭登尼斯即一八四八年至一八五〇年英國小說家薩克雷發表的自傳性連載小說《彭登尼斯的身世》（The History of Pendennis）中主人公亞瑟·彭登尼斯。——譯者

[11] 艾略特的小說《激進分子菲利克斯·霍爾特》中的主人公，一個簡樸、理想化、內心充滿熱情的人物形象。——譯者

多人持同樣的理論，並進而超越它。在一定程度上，這種理論只是藝術作品在很長時間裡實際狀態的反映，因為他們的探索是典型的，他們避免任何可能會被認為是偶然和暫時的東西。它在十八世紀的流行反映的不僅是在那個世紀藝術中所遵循的法則（貫穿該世紀前期法國繪畫以外的領域），也是對巴洛克與哥德式的普遍譴責。[12]

但是，這裡所提出的是一個一般性的問題。它不能僅僅透過指出形形色色的現代傾向於搜尋與表現對象與場景的獨特的個性特徵來打發掉，也不能透過一句武斷的話，說這些現代精神的展示是故意背離真正的藝術，僅僅是想標新立異，並由此成名來解決。這是因為，正像我們已經看到的，一件藝術作品愈是體現許多個人所共有的經驗，它就愈具有表現性。確實，沒有考慮客觀的題材所施加的控制，正是近年來所討論的對主觀主義理論的批評的基礎。那麼，哲學思考所關注的並非這類的客觀材料是否存在，而是這些材料在一個審美經驗的發展運動中的起作用的性質與方式。

進入一件藝術作品的客觀材料的性質，與這種材料所起作用的方式並不能分開。在真正的意義上，其他經驗的材料進入審美經驗的方式正是其相對於藝術而言的本性。但是，需要指出的是，一般與共同這一類的術語的意思是模棱兩可的。它們的對於亞里斯多德和

【12】在這裡提一下貝克萊主教這位大好人也許是有趣的，當他想譴責任何阻礙他的觀點、行動，包括藝術中的觀點與行動時，就誇張與怪誕地將之稱為「哥德式」的。

雷諾茲的意義，並不是那種最為自然地出現在當代讀者心靈之中的意義。亞氏與雷氏指的是對象的一個種類與類別，此外，它還指由於其自然構造而已有的存在。對於一個並不知道存在於它背後的形而上學的人，這些術語具有一個更為簡單的、更為直接而更具實驗性的意味。

「共同」是指可在許多人的經驗中找到；許多人參與這一事實本身就是共同。在形成經驗的做與受中介入愈深，就愈一般與共同。我們生活在共同的世界中；自然的該方面是我們所共有的。存在著對所有人性都共同的衝動與需要。「普遍」並非某種在形而上學上先於所有經驗的東西，而是事物在經驗中作為一個將各特殊事件與場景聯繫起來的紐帶而起作用的方式。任何存在於自然或人的聯想中的東西都潛在地「共同」；它是否實際上共同，依賴於多樣的條件，特別那些影響了交流過程的條件。

由於透過所共有的活動和語言及其他的交流手段，性質與價值在人類的一個群體中成為共同的東西。既然藝術是現存的最有效的交流手段，那麼，由於這個原因，在意識到的經驗中共同或一般因素的存在就是藝術的一個效果。世上任何東西，不管在其自身的存在中是如何獨特，正如我前面所說，都具有潛在的共同性，這是因為，它是某種正由於是環境的一部分而可與任何活的存在相互作用的東西。但是，比起其他的手段來，它透過藝術作品而更加成為一個有意識的存在物相互所有物，或者被共用。此外，那種一般是由固定的事物種類的存在而構成的思想，已經被物理學與生物學等科學的進步摧毀了。思想是文化狀況的產物，既與知識的狀態，也與使個人不僅從屬於藝術與哲學，而且從屬於政治的社會

組織有關。

　　潛在的共同材料進入藝術的方式問題是表現性對象與媒介的性質問題聯繫起來處理的。與生糙的材料不同，媒介總是一種語言的方式，因此是一種表現與傳達的方式。色彩、大理石與青銅、聲音本身並非是媒介。只有在與某一個人的心靈與技藝相互作用時，它們才進入到一個媒介的構造之中。有時，我們在繪畫中意識到色彩；物理手段顯得突出；這些手段沒有被吸收並與藝術家的貢獻結合在一起，沒有使我們清晰地看到對象的組織，衣褶、人體、天空，或其他任何東西。甚至偉大的畫家也並非總是獲得一種完全的結合，塞尚就是一個值得注意的例子。另一方面，在一些次要藝術家的作品中，我們並沒有意識到所使用的材料手段。但是，既然人的相互作用的意義所提供的只是不足的材料，作品的表現性也就是微不足道的。

　　上述事實提供了令人信服的證據，顯示藝術中的表現媒介既不是客觀的，也不是主觀的。這是一種新的經驗，其中主觀與客觀密切合作，兩者自身都不再具有獨立存在。再現理論的致命缺陷在於它只是將藝術品的質料等同於客觀對象。它忽視了客觀材料只有在它被轉化，進入到具有其所有性格特徵、特殊的視覺方式與獨特的經驗的個人的做與受關係時才形成藝術質料的事實。甚至在假如存在著（實際上並不存在）特殊的、所有的特例都從屬於它的固定存在物種類時，它們也仍然不是藝術的質料。只有在它們經歷了與單個活的生物結合的材料融合而得到變化之後，它們才至多不過是為藝術品的材料，以及會成為 •

藝術品的質料。由於用於藝術品生產的物理材料本身並不是媒介，也不可能先驗地為它的恰當使用制定出規則。審美潛力的限制只能在實驗中，在藝術家實踐的摸索中得到確定；這是表現的媒介既不是主觀的，也不是客觀的，而是在其中兩者結合為關於新的客體的一個經驗的另一條證據。

再現理論的哲學基礎被迫略去成為每一件真正藝術品特徵的這種特質的新異性。

這種忽視是在實際上否定個性在藝術品質料中固有地位的邏輯結果。根據固定的種類來為真實下定義的現實理論，註定要將所有帶有新異性因素看成是偶然的和審美上無關的，儘管它們在實際上是不可避免的。此外，那些傾向於普遍的本性與「特徵」的哲學派別總是將永恆性與不變性看成是真正的真實。然而，從來沒有一件真正的作品是以前存在的任何事物的重複。確實有一些作品往往只是從以前的作品中選擇出來的因素的重新結合。但是，它們是學院派的──也就是說是機械的──而不是審美的。不僅批評家，而且藝術史家也為固定不變的概念的人為影響力所誤導。他們往往將各時期的藝術品解釋為僅僅是以前作品的重新組合，將新異性當作僅僅是一個新的「風格」出現，即使這時，他們也只是不情願地承認這一點。舊與新的相互滲透，它們在一件藝術品中的完全混合，是藝術向哲學思想提出的另一個挑戰。它為事物的本性提供了一個線索，而那些哲學體系卻很少能遵循這個線索。

理解的增長，一種來自於審美經驗的、對自然與人的對象已深化的可理解性的感

[288]

覺，導致哲學理論家們將藝術當作知識的一種方式來對待，並引導藝術家，尤其是詩人，將藝術當作一種對事物內在性質揭示的樣式，這種性質不能以其他的方式被揭示。它導致將藝術當作一種不僅高於普通的生活，而且高於科學本身的一種知識形式。藝術是一種知識形式（儘管不是一種高於科學的形式）的觀念也隱含在亞里斯多德所說詩比歷史更具哲學性的陳述之中。

許多哲學家都極具表現力地說明了這樣的主張。這是因為，舉幾個最突出的哲學的例子，所謂的知識幾乎不可能同時像亞里斯多德所說的那樣是固定的類的知識，也不能像叔本華所說的那樣，是柏拉圖式的理念，不像黑格爾筆下的宇宙的理性結構，也不像克羅齊所說的那樣是心靈的狀態。這裡所提出的多種多樣、互不相容的觀念證明，這些哲學家們焦急地要將一種在其構成時與藝術無關的觀念的辯證的發展帶入審美經驗，而不願讓這種經驗自己表述自身。

然而，對世界的揭示與突出的可理解性的意義，仍需要說明。從理論方面來說，是隨心靈所產生的作用而來的，必然是從預先存在的、積極參與到審美的生產與知覺中的經驗所提供的意義。有些藝術家的作品明顯受到他們時代的科學的影響——例如盧克萊修、但丁、彌爾頓、雪萊。達文西與杜勒的繪畫中也有著大量的科學成分，儘管這並不給他們的繪畫帶來什麼好處。但是，在想像和情感視覺中產生影響的知識的轉變，與透過聯合感覺材料和知

將一件藝術品的生產之中，可由作品本身得到證明。知識深刻而密切地進入到

[289]

識而形成的表現中所產生的轉變之間，存在著一個巨大的差別。華茲華斯宣布：「詩是所有知識的氣息與精華；它的熱情洋溢的表現是在所有科學的贊許之下進行的。」雪萊說：「詩……既處在所有知識的中心，也處在它們的邊緣；它是一種理解所有的科學，而所有的科學又必須指向它的東西。」

但是，這些人是詩人，用想像的語言說話。知識的「氣息與精華」從任何字面意義上來說，都不是知識，華茲華斯接著說，詩「將感覺帶入到科學的對象之中」。雪萊也說，「詩歌透過將成千上萬種無法理解的思想的結合變得可接受而使心靈清醒與充實。」在這些言論中，我無法發現任何宣稱審美經驗的思想被定義爲一種知識方式的意圖。在我的心目中，不管是在藝術品的生產還是在欣賞性知覺中，知識都得到了改變；它成了某種由於與非理性因素的融合而形成值得作爲經驗存在的一個經驗的、超越知識的東西。我時常提出知識的觀念是「工具性的」。批評家們將奇特的意義放入到這一觀念之中。它的實際內容很簡單：知識是透過控制直接經驗活動而使這種經驗得到豐富的工具。我將不仿效我所批評的這些哲學家，並將這一解釋塞進華茲華斯與雪萊所提出的思想之中。但是，一個與我剛剛說過的話相類似的思想，在我看來是他們的意圖的最自然的翻譯。

混亂的生活場景在審美經驗中變得可以理解，但是，這不是作爲透過歸結爲概念的形式的思辨與科學而使事物變得可以理解，而是將它們的意義呈現爲一種清晰、連貫、強烈或「熱情洋溢」的經驗。我認爲，審美中的再現與認識理論的問題在於，它們與遊戲和幻

覺理論一樣，將整體經驗中的一條線索孤立。這一條線索之所以成立，是由於整體的存在和它被吸收進整體之中。這些理論將之就看成是整體。這些理論或者在擁有審美經驗的人一方是一個中止的標誌，一種由所產生的大腦幻想造成的中止，或者是忘卻實際經驗的性質，從而接受某種先在的、他們的作者所信奉的哲學觀念的強力影響的證明。

存在著第三種一般類型的理論，這種理論結合了所考慮到的第一種類型的逃逸方面與作為第二種類型的過分理智化的藝術觀念。這第三種類型在西方思想中的起源可以追溯到柏拉圖。他從摹仿的觀念出發，但對他來說，在每一個摹仿中，都有著一種虛偽與欺騙的成分，每一自然或藝術的對象之中的美的真正功能，是將我們從感覺與現象領向某種處於它們之外的東西。柏拉圖在一段更具溫情的論述中說，「……藝術成分的節奏與和諧，就像和風吹拂美景一樣，也許從童年起就使我們安詳地與通達情理之美融洽共存；一個受到這樣滋養而成長的人，在理性的時代到來時將會比別人更加歡迎它，將它當作自身的理性來理解。」以這一見解為基礎，藝術對象教育我們離開藝術而去知覺純粹的理性本質。存在著一種從感覺向上發展，由連續的臺階組成的階梯。最低的一級是由可感對象的美所組成的：這一級的美在道德上是危險的，因為我們受到誘惑，要停留在那裡。從那裡，我們受到鼓勵，要攀登心靈的美，再從那裡接近法律與制度的美，再上升到科學的美，然後，我們再繼續發展到對絕對美的直覺的知識。不僅如此，柏拉圖的階梯是單向上升的：沒有從最高的美到知覺經驗的回頭之路。

那麼，變化中的事物的美——所有經驗中的事物都是如此——被認為僅僅是一個潛能，它成為理解永恆的美之圖式的靈魂。甚至他們的直覺也不是最終的。「只要回想一下那樣的場合，透過用心靈之眼注視美，一個人將能夠展示不僅美的意象，而且現實本身。因此，透過展示並滋養真正的傑出，一個人將能夠成為上帝之友，具有凡人所能具有的一切神性。」在柏拉圖以後的一段被吉爾伯特·默瑞[B]恰當地稱之為「失去勇氣」的時代之後，普羅提諾推進了這一說法的邏輯含義。比例、對稱，以及各部分的和諧適應，不再像它們的感性魅力一樣構成自然與藝術對象的美。這些事物的美是由普照在它們之上的永恆的本質或特徵所賦予的。萬物的創造者是指最高的藝術家透過這些本質或特徵「賦予生物」，亦即使它們成為美的。普羅提諾認為此生物不值得成為絕對的存在物，而將它設想成是個人的。基督教則並不像這樣顧慮重重，在新柏拉圖主義的基督教之中，自然與藝術的美被構想成在有限的可感知世界之中聖靈的體現，而這種聖靈是在自然之上和超越感覺的。

對這一哲學的反應出現在卡萊爾那裡，他說：「在藝術中，無限被用來與有限混合在一起；它處於可見狀態彷彿它能夠做到如此一樣。所有的真正藝術作品都是如此；在它

【13】吉爾伯特·默瑞（Gilbert Murray, 1866-1957），生於澳大利亞悉尼，死於牛津，古典文學學者，因翻譯希臘悲劇和喜劇，並在現代舞臺上演出而具有廣泛影響。——譯者

們中（如果我們能將真正作品與胡亂塗鴉區分開來的話），我們分辨出從時間顯露出的永恆，神聖變得可見。」鮑桑葵這位具有德國傳統的現代唯心主義者對此說得很明確，他斷言，藝術的精神是對「生活與神性」的信心，「它充滿與啟示著外在的世界。因此，『理想化』是藝術的特徵，它與其說是背離現實的想像的產物，不如說是其本身就具有終極真實性的生活與神性的顯示。」

已經放棄神學傳統的當代形而上學家們看到，邏輯本質可以獨立存在，而不需要任何心靈與精神居住在它們之內並支持它們。當代哲學家桑塔亞那寫道：「本質的性質在美的事物中得到最好的顯現，這時，它是一個精神的正面顯現，而不是按照慣例加上的一個模糊的名稱。在一個被人們感到美的形式中，一種明顯的複雜性構成了一種明顯的統一；一種顯著的強烈性與個性被看成是屬於一種具有極端非物質性，除了其外觀之外不可能存在的現實。這種神性美在一個物質事實的世界中是顯而易見、轉瞬即逝、不可捉摸，而又無家可歸的；然而，它無疑具有個性、自我充實，並且，儘管它也許會很快消失，但絕不真正消滅；它的訪問需要時機，但它卻屬於永恆。」他又寫道：「最為物質性的東西，只要它被感覺到是美的，就立刻被非物質化，被提升到外在的個人關係之上，集中與深入到它的合適的存在中，在一個詞中昇華為一種本質。」這個觀點的含義包含在這樣的本質中，即「價值存在於意義，而不是質料之中；在事物所接近的理想中，而不在它們所體現的能量中。」（著重號不是原有的。）

甚至在這種審美經驗的觀念中，我想也存在著一種經驗的事實。我曾有不止一次的機會說到一種強烈的審美經驗的性質，它是如此的直接，以至成為無法言說的、神祕的。這種經驗的直接性質的一種智化的顯現，將它翻譯成為一種夢——形而上學的術語。無論如何，當這種最終本質的觀念與具體的審美經驗對比時，兩個致命的缺陷就暴露了出來。然而，反所有的直接經驗都是性質性的，而性質是使生活經驗本身直接得到珍視的東西。思探究直接的性質之後的東西，因為它對關係感興趣，而忽視性質上的安排。哲學上的反思將這種對性質的漠不關心發展到對它厭惡的地步。它被當作是對真理的遮蔽，是感覺罩在現實之上的薄紗。背離直接的感覺性質的欲望——所有的性質都透過某種感覺方式的中介——由於起因於道德主義的對感覺的害怕而得到了加強。感覺似乎像柏拉圖所說的那樣是一個誘惑，它引導人們離開精神。它被人們所容忍，是因為它成了人們可以用來對非物質與非感覺的本質進行直覺的手段。考慮到藝術作品蘊涵著注入了想像的價值的感覺材料這一事實，我除了說它是一種幽靈的形而上學，與實際的審美經驗無關之外，無法對這種理論進行批評。

「本質」是一個極其含混的術語。在普通的言論中，它表示一物之要旨；我們將一系列的談話濃縮、將一系列的事務精簡，其結果就是本質的。我們去除無關緊要的，保留下來的就是不可缺少的。在這個意義上，所有的真正表現都走向「本質」。在這裡，本質所指的是一種本來是分散的，被伴隨著的多種多樣的經驗的事件弄得多少有點模糊的意義的

組織。本質的或不可缺少東西也都與一個目的有關。究竟是什麼原因使此考慮，而不是其他的考慮不可缺少？多種多樣事務的要旨對律師、科學研究者和詩人來說並不相同。一件藝術品也許確實傳達了眾多經驗的本質，並且有時會以密集而驚人的方式來傳達。選擇與簡單化只有在以表現本質性為目的時才會出現。庫爾貝常常傳達滲透在風景之中的流動性本質；克勞德則傳達地方特色與田園牧歌式的景色中的本質；康斯特勃傳達的是簡樸的英國鄉村景色中的本質；而郁特里洛傳達的是巴黎街道建築的本質。戲劇家與小說家塑造人物，從偶然中抽取本質的東西。

既然一件藝術品是提升與強化了的經驗的主體質料，對什麼是審美上的本質性產生決定作用的目的恰恰是作為一個經驗的經驗的構造。經驗的材料不是從經驗逃脫到一個形而上學的王國之中，而是呈現為蘊涵新經驗的質料。不僅如此，我們當下對人與物的本質特徵的感覺在很大程度上是藝術的結果，而這裡所討論的理論則持藝術依賴於，並指向已經存在著的本質的觀點，因而是顛倒了實際的過程。假如我們現在知道本質的意義的話，那主要是因為各不同門類的藝術家們將之抽取出來，用生動與突出的知覺中的題材將它們表現出來。柏拉圖所提出的形式與理念成為現存事物的模式與樣式的思想實際上源於希臘藝術，因此，他對待藝術家的態度是在思想上不知恩圖報的最典型的例證。

「直覺」是整個思想範圍中的最為野心勃勃的術語。在前面所考慮的理論中，它被假定具有本質作為它的恰當對象。克羅齊將直覺與表現的觀念結合起來。這兩者的相互等

同，以及將此兩者等同於藝術，給讀者帶來了很大的麻煩。然而，以他的哲學背景為基礎，這卻是可以理解的，並且，當這位理論家將哲學偏見加在停滯的審美經驗之上時，它就為所產生的結果提供了一個出色的例證。克羅齊是這樣一位哲學家，他相信僅有的真實存在是心靈，「對象在它被知道之前並不存在，它無法與一個感知著的精神分開。」在一般的知覺中，對象被當作彷彿是外在於心靈。因此，意識到藝術對象與自然美並非是知覺的例證，對於對象的感知本身就是心靈的狀態。「我們在一件藝術品中所欣賞的是完善的想像形式，在其中一種心靈狀態穿上了外衣。」「直覺由於它們再現情感而真實地成為自身。」因此，構成一件藝術品的心靈狀態是作為一個心靈狀態顯示的表現，也是作為一種心靈狀態知識的直覺。我這裡提到這個理論的目的，不是為了反對它，而是指出，哲學可以走到如此極端的狀態，將一種預想的理論強加在審美經驗之上，從而導致一種武斷的扭曲。

叔本華也像克羅齊一樣，在許多附帶說明中，顯示出比絕大多數哲學家對藝術作品具有更多的，而不是更少的敏感性。但是，他的版本的審美直覺是另一個值得一提的、面對藝術向反思性思想提出的挑戰在哲學上完全失敗的例證。在他寫作時，康德已經透過設置感覺與現象、理性與現象之間的明確的區分而提出了哲學的問題，並且以最有效地影響後世思想的方式提出了問題。叔本華的藝術理論中儘管有許多的敏銳的言論，卻只不過是他對康德式知識與現實，以及現象與最終現實之間關係問題的解決的一種辯證發展而已。

康德使超越感覺與經驗的責任意識所控制的道德意欲成為達到最終現實的唯一途徑。對於叔本華來說，一種他命名為「意志」（Will）的積極原則成為不僅是自然，而且是道德生活所有現實的創造性源泉，而意欲（will）是一種不安分與不知足的抗爭，它註定會不斷遭受挫折。僅有的達到平和與持久滿足的途徑是逃脫意欲及所有它的作品。叔本華宣布，觀照是唯一逃脫的方式，並且，在觀照藝術作品時，我們觀照了意欲的客觀化，並因此而使我們從所有其他方式的經驗裡的意欲的掌控中解放出來。意志的客觀化是共相；它們與柏拉圖的永恆的形式與圖式相似。因此，在對它們作純粹的觀照時，我們在共相之中喪失自身，獲得「無欲知覺的福分」。

對叔本華理論的最有效的批評來自他自己對這種理論的發展。他將魅力排除在藝術之外，原因是魅力意味著吸引，而吸引是以意欲來反應的一種方式，本來確實是一種欲望與物件的肯定性關係，卻透過厭惡表現為否定性關係。更為重要的是，他設置了固定的等級安排。不僅自然的美低於藝術美，原因是意欲在人身上獲得了比在自然中更高程度的客觀化，而且，不管在自然還是在藝術中，都有著一種從低到高的秩序。我們從觀照草、樹、花時獲得的解放，小於我們從觀照動物生命形式時所獲得的解放，而人類的美則處於最高的地位，因為意志在它後來的顯現方式中將脫離奴役狀態。

在藝術作品中，建築被放在最低的地位。其原因也是從他的體系推導出來的。它所依賴的意志的力量處於最低的等級，即由固體的堅實性與巨大的重力所顯示的凝固力與重

[296]

力。因此，木頭建築不可能是眞正美的，並且，人的裝飾品必須被排除在審美效果之外，因爲它們與欲望聯繫在一起。雕塑高於建築，因爲儘管它仍與低級形式的意志力聯繫在一起，它卻是在人的形象的展示中處理這些形式的。繪畫涉及形狀與輪廓，因此更接近形而上學的形式。在文學中，尤其在詩歌中，我們上升到了人本身的本質性理念，並因此而接近了意志結果的頂點。

音樂在諸藝術門類中處於最高的地位，因爲它不僅僅是給我們意志的外在客觀化，而且將意志的過程本身放在面前供我們去觀照。此外，「一定的、有比例的間隔與一定的意志客觀化的級別相類似，對應於一定的自然中的物種。」低音音符代表最低級的力量在活動，而高一點的音符代表對動物生命力量的認識，而旋律代表著人的理智生活，這是客觀存在的最高的事物。

我所作的概述從提供資訊的目的來看，是遠遠不夠的；並且，正如我曾說過的，許多叔本華不經意的話公正而富有啓發性。但是，他展示出許多眞正而個人的欣賞證據這一事實本身，反而證明了這樣一種情況，一位哲學思想家的反思沒有被投射到作爲一個經驗的藝術的實際題材的思考中，相反，在其發展時沒有指涉藝術，並且在後來就強迫取代後者。我在本章中的意圖，不是批評各種藝術哲學本身，而是抽引出在最廣泛的範圍內藝術對哲學的意義。由於哲學像藝術一樣，生活於想像的心靈的媒介之中，並且，由於藝術最直接而完全地顯示出存在著作爲經驗的經驗，因此，藝術提供了一種對哲學的想像性冒險

的獨特掌控。

在作為一個經驗的藝術之中，實際性與可能性或理想性、新與舊、客觀的材料與個人的反應、個體與全體、表層與深層、感覺與意義，都綜合了一個經驗，其中所有因素都從在孤立思考時從屬於它們的意義中得到變化。歌德說：「自然既沒有核，也沒有殼。」只有在審美經驗中，這一命題才完全正確。在作為經驗的藝術中，自然既不是主觀的，也不是客觀的存在物：它既不是個人的，也不是普遍的：既不是感性的，也不是理性的。因此，藝術即經驗的意義與哲學思想的漫遊是無法比較的。

第十三章　批評與知覺

批評就是判斷，無論在語源學上的還是在觀念上，都是如此。因此，對判斷的理解是關於批評性質的理論的首要條件。知覺向判斷提供材料，不管這些判斷涉及物質性、政治學，還是涉及傳記。只有知覺的題材是唯一能帶來不同判斷的東西。控制知覺題材，以保證合適的判斷資料，是野蠻人經歷自然事件與像牛頓或愛因斯坦那樣的人經歷這些事件後作出的判斷間巨大區別的關鍵。由於審美批評的資料就是對審美對象的知覺，自然與藝術批評總是由第一手知覺的性質所決定；知覺上的遲鈍絕不能由無論多麼廣泛而大量的學習，也不能由對無論多麼正確的抽象理論的掌握而得到補償。這也不可能將判斷排除在審美的知覺以外，或至少不讓判斷附加在一個原初完全未分析的質的印象之上。

因此，從理論上來說，立刻從直接的審美經驗進入到與判斷有關的領域是可能的，這裡所提供的線索一方面是來自存在於知覺之中的、藝術作品的有形式的質料，另一方面，與根據其自身結構所作的判斷有關。但是，在實際上，首先要做的是清理場地。關於判斷性質的不可調和的差異反映在各種批評理論中，而不同藝術門類中的多種多樣的傾向，爲著肯定一種運動的目的而譴責另一種運動的理論。確實，我們有理由認爲，審美理論中最具生命力的問題，一般都可在與某種藝術的特殊運動相關的論爭中找到，例如建築中的「功能主義」、文學中的「純」詩與自由詩體、戲劇中的「表現主義」、小說中的「意識流」、「無產階級藝術」以及藝術家與經濟條件及革命的社會活動間的關係。參與這些論爭的人也許會帶著激動與偏見，但是，這些論爭更可能是在考慮

到具體的藝術作品，而不是抽象的關於審美理論的專門著作的情況下進行的。它們由於其來自外在的派別運動所形成的觀念與目的而使批評理論複雜化了。

判斷並不能從一開始就被安全地假定為一種對直接的知覺資料所施行的、有利於更加充分的知覺的理智的行動。這是由於，判斷還有一種嚴守法規的意思與味道，正如莎士比亞所說的，是「批評家，不，巡夜人」。遵循這種由法律實踐所提供的含義，一位法官、一位批評家、是宣布權威判決的人。我們常常聽到對藝術作品所宣布的批評家們的判決和歷史的判決。批評被想像成不是說明關於一個對象的實質與形式的內容的工作，而是一個以其優缺點而宣布無罪或有罪的過程。

司法意義上的法官占據著一席社會權威的位置。他的判決決定了一個人，也許一項事業的命運，並且在一定的情況下，決定了未來行動方針的合法性。獲得權威的欲望（以及被敬仰的欲望）激勵著人的胸懷。我們的存在中的絕大部分都應和著稱讚與責備、辯解與否定而進行調節。因此，一種賦予批評以某種「司法性」的活動出現在理論中，並反映了實踐中的廣泛傾向。在廣泛閱讀了這一批評學派的公開聲明之後，人們無法不看到這裡面有著太多的補償性——即在人們嘲笑批評家沒有創造性後所產生的情況。許多這種嚴守法規的批評開始於下意識的自我不信任，其結果是求得當局的保護。知覺由於回憶起一種有影響的規則，由於慣例與權威取代直接經驗而受到阻礙、被打斷。獲得權威地位的欲望使得批評家們說起話來就像是擁有無可爭議權威的既定原則的化身一樣。

不幸的是，這種活動影響批評觀念本身。最終的、解決某一事務的判斷更適合於罪孽深重的人的本性，而不是一種作為已深刻實現知覺在思想上發展的判斷。原創的充足經驗並不容易得到；它的獲得是對天生的感受力與透過廣泛接觸而成熟的經驗的一種檢驗。作為一個受控研究行動的判斷要求一個豐富的背景與一個受到訓練的洞察力。「告訴」人們他們應該相信什麼，比分辨與結合要容易得多。並且，一群本身已經習慣於被告訴，而不是被訓練去作富有思想性的研究的觀眾，喜歡被告訴。

司法的決定只有在以被認為可適用於所有例證的一般規則基礎之上才能做出。特殊的司法判決的實例，就其作為特殊而言，所產生的傷害，比起發展該觀念與先行的權威標準與用現成的先例去作判斷所產生的結果來，要輕得多。所謂的十八世紀古典主義聲稱古代人提供了典範，從中可引申出規則來。這一信念的影響從文學擴展到其他的藝術分支之中。雷諾茲推薦學生遵循翁布裡亞與羅馬畫家的藝術形式，並且，警告他們不要學習其他人，說丁托列托的發明是「野蠻的、反覆無常的、放縱的與怪異的」。

一種關於過去所提供模式重要性的穩健的觀念是由馬修‧阿諾德提出的。他說，發現「什麼樣的詩屬於真正優秀的等級，並因此能對我們產生好的作用」的最好方式，「是牢記住一些大師們的詩句與措辭，並且像試金石一樣將它們用於其他的詩。」他否認其他的詩應該被貶低為摹仿，但是，他說大師們的詩句是「考察崇高的詩的性質是否存在的、可靠的試金石」。除了我有意用著重號標出的詞中所包含的道德因素之外，這種「可靠

的」檢驗的思想，如果照此辦理的話，會限制知覺中的直接反應，會引入自我意識並依賴外在因素，所有這些對生機勃勃的欣賞活動都是有害的。此外，這裡還涉及是否過去的傑作被接受本身就由於個人的反應或以傳統與慣例的權威為基礎。馬修・阿諾德確實在假定對某種獲得正確知覺的個人力量的最終依賴。

司法式批評學派的代表們對一位大師是由於遵守了某些規則而偉大，還是由於現在所遵守的規則是來自偉大人物的實踐這一點似乎並不很清楚。一般說來，我想採取這樣一個觀點更為保險，對規則的依賴是先前對傑出人物的作品的更為直接的讚賞的弱化與緩和，最終變成了奴隸式服從。但是，不管它們是按照自身原因所建立的，還是來自於大師的傑作，標準、規定、規則都是一般，而藝術對象是個別。前者不具備時間上的點，被人們天真地稱為永恆。它們既不屬於此地，也不屬於彼地。它們可適用於一切，又不特別適用於某對象。為了獲得具體性，「大師」的作品被用來作說明。因此，實際上，這些規則在鼓勵摹仿。大師本身通常也當學徒，但當他們成熟時，他們就將所學到的東西吸收到個人的經驗、視野與風格之中。他們是大師的原因，恰恰在於他們既不追隨某種模式，也不遵循某種規則，而是克服了這兩者，讓它們服務於個人經驗擴大的目的。「沒有什麼像由批評來確定權威那樣對藝術產生如此大的扭曲了。」托爾斯泰是以一位藝術家的身分說這話的。一旦一位藝術家被宣布為偉大，「所有他的作品都被看成值得讚美與摹仿的。……每一件受到讚美的虛假作品都是一扇藝術的偽君子爬進來的門。」

如果司法式批評家沒有從他們宣稱尊重的過去中學會謙遜的話，這不是由於缺乏材料。他們的歷史主要是異乎尋常的重大錯誤的記錄。一九三三年夏在巴黎舉辦的具有紀念意義的雷諾瓦畫展是發掘五十年前某些官方批評家判決的一次機會。從斷言那些繪畫引起像暈船一樣的嘔吐感，是病態心靈的產物（一種受歡迎的說法），他們胡亂地混合最猛烈的色彩，到斷言他們「否認繪畫中所有可允許的（獨特的詞），否認一切稱為光、透明與陰影、明晰與有目的的東西。」晚至一八九七年，一批學院派人士（總是贊同司法式批評）抗議盧森堡博物館接受一組雷諾瓦、塞尚和莫內的畫，其中的一人宣稱，該機構面對接受一組瘋子的作品而保持沉默，這是不可能的，因為它是傳統的衛士——這是另一個關於司法式批評的獨特觀念。[1]

然而，與法國批評聯繫在一起的通常是某種格調的輕巧。要看到宣言的真正權威，我們可以轉向一位美國批評家關於一九一三年紐約軍械庫展覽會[2]發表的公開聲明。在塞尚無能的標題下，這位畫家被說成是「一位二流的印象派畫家，他偶爾在走好運時，會畫出

【1】現在，這批收藏品的更大部分是在羅浮宮——這是對官方批評能力的充分評注。

【2】軍械庫展覽會（Armory Show），正式名稱是國際現代藝術展覽會，一九一三年在紐約一軍械庫舉行，共展出約一六〇〇幅作品，其中三分之一為歐洲畫家作品。這次展覽會首次向美國公眾揭示了現代派的歐洲藝術，對於美國藝術的發展具有決定性意義。——譯者

[302]

差強人意的作品。」梵谷的「粗野」被用下面的詞句來打發：「一個還算有能力的印象主義者，笨拙（！），對美知道得很少，用他的粗野與不重要的圖畫弄髒了大量的畫布。」馬蒂斯被說成是這樣的人中的一個，他們「放棄了所有對技巧的尊重，所有對媒介的感覺：滿足於用粗糙的線條與色調來塗抹畫布。它們對所有真正藝術的含義的否定對於一種自鳴得意的滿足是至關重要的。……它們不是藝術作品，而是軟弱無力的傲慢而已。」這裡所說的「真正藝術」是司法式批評的典型特徵。這裡，沒有什麼比對前面提到的藝術家的重要之處更嚴重的顛倒了：梵谷是爆發性的，而不是笨拙的；馬蒂斯以過分注重技巧而聞名，並不粗糙，而天生具有裝飾性；而將「二流的」一詞用於塞尚，則更是不言而喻。然而，這位批評家在這時就接受了馬奈與莫內的印象主義繪畫——這發生在一九一三年，而不是二十年前；而他的精神上的後代無疑會將塞尚與馬蒂斯當作標準，並譴責繪畫藝術中的某些未來的運動。

在前面所提到的「批評」之前，存在著其他的表明總是與墨守法規的批評相關的謬誤性質的言論：將特殊的技巧與審美的形式混淆。這裡所談到的批評家從一位並非一位職業批評家的訪問者所發表的評論中，引用了一段話。後者說，「我從未聽說一群人談論這麼多關於意義和關於生活的話，而很少談論技巧、價值、色調、素描、透視、對藍色與白色的研究等。」然後，這位司法式批評家補充道：「我們很感謝這段關於謬誤的具體證據，它比其他證據對過於輕信的觀察者更容易構成誤導和完全迷惑的威脅。帶著對『意義』

與對『生活』的關心去看這個展覽，而以犧牲技巧問題為代價，不只是回避問題的實質，而是用雙手放棄它。在藝術中，藝術家掌握那些技術過程，借此他是否具有天才呼喚它們

（原文如此）出現之前，『意義』與『生活』的成分並不存在。」

這段評論的作者企圖將技巧問題排除在外的含義的不公正性是所謂的司法式批評的典型特徵，它之所以重要，只是因為它顯示，批評家只有在技巧等同於某一個程序模式時可以如何完全地對它進行思考。這一事實極其重要。它表示了甚至最好的司法式批評的失敗的根源：不能應付新的生活模式的出現——要求新的表現模式的經驗的出現。所有後印象主義畫家（塞尚是部分例外）在他們的早期作品中都顯示出對前一輩的大師們的技巧的掌握。庫爾貝、德拉克洛瓦，甚至安格爾的影響在他們身上到處可見。但是，這些技巧適合於老的主題的表現。當這些畫家成熟時，他們就有了新的視野，以一些新的方式看世界，對此老一輩的畫家不敏感。他們的新題材要求一種新的形式。並且，由於技巧對形式的相對性，他們被迫實驗，從而發展新的技術程序。[3]一種在物質上與精神上都變化了的環境要求新的表現形式。

我再重複一遍，在這裡，我們揭露了甚至最好的司法式批評的固有缺陷。在任何藝術

【3】
參見本書第一四二頁。

中，一個重要的新運動的意義本身，在於它表現了人的經驗中的某種新的東西，某種新的活的生物與他的環境之間的互動關係，以及由此而來的先前受鉗制或遲滯的力量的釋放。

因此，運動的顯示得不到評判，而只有在將形式等同於某種熟悉的技法時所產生的誤判。

除非批評家首先對「意義與生活」作為要求自己的形式的質料感到敏感，否則的話，他就會在具有獨特的新的性質的經驗出現面前無能為力。每一位專業人士都受著習慣與慣性的影響，並且必須保護自身，免受一種有意面向生活本身的開放性影響。這位司法式批評家樹立起的事物本身對他要求遵從原則與範例構成了威脅。

許多所謂的司法式批評的笨拙無能，呼喚著一種處於另一極端的反應。這種主張取「印象主義」批評的形式。它在實際上，如果不是在詞句上的話，否定判斷意義上的批評的可能性，並斷言，判斷應該為對藝術對象所激發的感覺與想像反應所作的陳述取代。在理論上，儘管並不總是在實踐中，這種批評是從現成的規則與先例的標準化的「客觀性」到一種缺乏客觀性的主觀性混亂的反抗，並且，如果在邏輯上得到貫徹的話，就可能會導致各種互不相關事物的混雜一片──有時事實上已如此。朱爾·勒梅特[4]曾對印象主義的觀點給過一個經典的陳述。他說：「不管它的要求如何，批評都絕不能超出對印象的說

─────────

【4】朱爾·勒梅特（Jules Lemaitre），法國評論家、小說家及劇作家。他反對評論的教條主義，主張印象派評論，主張評論者對作品的富於人情的見解。──譯者

明，這種印象在一個特定的時刻，由一件藝術作品製造出來，對我們發揮作用，而這件藝術品也是藝術家本身對他在某一時間裡從世界接受的印象的記錄。」

這裡的陳述包含了一個暗示，如果將此公開的話，就遠遠地處於印象主義理論的思想之外了。為一個印象下定義，所包含的意思要遠遠超過只是說出它來。作為事物與事件作用於我們的完全在性質上未分析效果的印象，是所有判斷的前身與開始。[5] 一個新的印象在進行廣泛研究之後也許會終止於精細的判斷，但在開始時只是一個印象，甚至對於一位科學家或哲學家來說，也是如此。但是，要定義一個印象，就要對它進行分析，而分析只有在超越印象，求助於它所依賴的基礎和它所導致的後果時，才有可能進行。而這一過程就是判斷。甚至傳達其印象的人將他的對此所作的說明，他的區分與界定限制在他的氣質與個人歷史的基礎之上，向讀者坦露心跡，他仍超出單純的印象，走向某種對它具有客體性的東西。因此，他從他的角度向讀者提供了一個「印象」的基礎，比起那種僅僅是「我似乎感到」的印象來說，它更具有客觀性。那麼，有經驗的讀者就具有了在不同人的不同印象間，根據擁有此印象的人的偏愛與經驗來進行區分的手段。

對客觀基礎的指涉開始於對個人歷史的陳述，卻不是在此中止。為自己的印象下定義

【5】 參見本書第一九一頁。

的人的傳記並不存在於他的身體與心靈之內，而是由於與外部世界——一個在其某些方面和階段與他人共有的的世界——相互作用才產生的。如果批評家明智的話，他就會透過考慮進入到他自身歷史的客觀原因來評判此歷史的某一時刻出現的印象。除非他這麼做，至少是暗中這麼做，具有鑑識力的讀者必須為他而完成任務——除非他盲目地沉醉在印象本身的「權威」之中。在後一種情況下，印象之間就沒有什麼區別；一位有教養的心靈與一位不成熟的狂熱之徒的衝動就處在同樣的水準之上。

我們所引用的勒梅特的話還有另一層含義。它提出一種客觀的比例：題材之於藝術家，就像藝術作品之於批評家一樣。如果藝術家麻木不仁，如果他沒有在某些直接的印象中蘊涵著從先前豐富累積的經驗發展出來的意識，他的產品就是貧弱的，其形式就是機械的。批評家的情況也沒有什麼兩樣。說藝術家的印象出現於「某時」，以及批評家的印象發生在「某刻」，這裡面包含著一種不合法的暗示。這就是說，由於印象存在於一個特定的時刻，它的意味就局限於那個狹小的時空之中了。這個暗示是印象主義批評的一個根本的謬誤。每一個經驗，甚至那包含著由於長時間研究與反思而得出的結論的經驗，也存在於一個特定的「某刻」之中。從這一事實推斷出它的意味與有效性是偶然的事件，就是將所有的經驗化約為一種變化著的無意義事件的萬花筒。

此外，將批評家對一件藝術作品的態度與藝術家對他的題材的態度作比較的做法是恰當的，但這對於印象主義理論卻是致命的。藝術家所具有的印象，並不是由印象構成的；

它由透過想像性視覺所顯示出來的客觀材料構成。題材充實著來自與一個共同世界的交流而產生的意義。藝術家在最自由地表現他自身的反應時，也是處於客觀強迫的重壓之下。

許多批評的問題，除了它們的印象主義標籤以外，在於批評家沒有對所批評的作品取一種藝術家對「他從世界接受的印象」所取的態度。批評家比起藝術家來說，更可能說出不著邊際而武斷的警句，同時，對於眼與耳來說，未能很好為題材所控制，要比批評家們的相應的失敗更加明顯得多。無論如何，批評家生活在另一個世界已經是一個足夠大的傾向，這無須得到一個特別的理論的批准。

如果不是司法式批評家犯下的錯誤、如果這些錯誤不是源於他們所持的理論，就幾乎不會出現對印象主義理論的反應。由於前者建立了虛假的客觀價值與客觀標準的觀念，印象主義批評家就很容易完全否認客觀價值的存在。由於前者實際上採用了一種具有外在性的標準的觀念，這個標準是為著實際的目的而在使用中發展起來的，得到了法律的認可，後者則假定不存在著任何種類的標準。就其精確的含義而言，一個「標準」的意思是明確的。它是一個量的尺度。碼是長度的標準，而加侖是液體容量的標準，它們精確到可作法律規定。例如在英國，一八二五年由議會作出法案規定液體量度標準，即一個容器中裝入處於空氣中、氣壓錶指向三十英寸、華氏溫度錶六十二度時的十磅蒸餾水所占的體積。

標準具有三個特徵。它是一個特別物質性的事物，存在於具體的物理條件之下；它·不是一個價值。碼是一個碼尺，而米是一根保存在巴黎的棍子。第二，標準是由具體的

事物，由長度、重量與容量來衡量的。所衡量的事物不是價值，儘管能夠對它們衡量是具有巨大的社會價值的，因為事物以尺寸、體積、重量的方式出現的屬性對於商業交換來說是重要的。最後，作為尺度的標準，它按照量來為事物界定。能夠對量進行衡量對於進一步的判斷來說是一個很大的幫助，但它本身仍不是判斷的一種。作為一個外在的與公共的東西，標準被物質性地運用著。碼尺被物質性地放在所衡量的東西之上，以決定它們的長度。

因此，除非注意到「標準」在今天所賦予的意義與它被當作尺度時的意義的根本不同，「標準」一詞被用在有關藝術品的判斷的場合時，所產生的只是混亂。批評家所做的只是判斷，而不是測量物理事實。他關注某種個體的東西，而不是比較──像所有測量所做的那樣。他的題材是定性的，而不是定量的。沒有對所有相互作用都一視同仁的規律所規定的外在與公共的事物，可被物質性地應用。能使用碼尺的孩子就能像最有經驗與最成熟的人一樣進行測量，只要他能操縱這根尺就行。這是由於測量不是判斷，而是一種為著決定價值而進行的物理運作，其目的是為了換取或有利於某種進一步的物理運作──一位木匠測量他用以進行建築的木板就是如此。同樣，對一個想法的價值，或者一件藝術品的價值的判斷也不能說是測量。

由於批評家們沒有意識到用於測量與用於判斷或批評的標準的意義之間的區別，格魯丁（Grudin）可以談論藝術作品固定標準的信仰者：「他的做法是，尋找一種語詞與觀念

的偏離來支持他的主張；並且，他不得不相信他在所有可得到的零碎的，屬於各種學科，並被聚集來以臨時充當批評原理的東西的意義。」而且，他以不太嚴肅的口吻補充道，這是文學批評的通常做法。

然而，這不是說，由於缺少一種統一而可由公眾決定的外在對象，對藝術的客觀批評就不再可能。隨之而來的是，批評是判斷；像每一個判斷一樣，這裡面有冒險即假設的成分；它被導向性質，然而這卻是對象的性質；並且，它涉及個別的對象，而不是透過外在的、預定的規則在不同事物之間進行比較。由於這種冒險的性質，批評家在他的批評中展示自身。當離開所判斷的對象時，他漫遊到另一個領域，並將價值搞亂了。沒有什麼地方像在美的藝術中那樣，比較變得如此面目可憎。

欣賞被說成是與價值有關，而批評則通常被當作是一個評價過程。當然，這個觀念中當然存在著真理。但是，依據流行的解釋，模稜兩可的語言充斥其中。畢竟，人們關心一首詩、一齣舞臺劇、一幅畫的價值。人們意識到它們是定性關係中的性質。這時，人們沒有將它們當作價值值來分類。人們可以宣布一齣戲好或「糟」。如果一個術語這樣直截了當地作評價的話，那麼，批評就不是評價。批評與直接說出具有完全不同的性質。然而，如果這種搜尋真誠可靠的話，批評是搜尋對象的、可對這種直接的反應作出說明的性質。然而，如果這種搜尋真誠可靠的話，那麼，它在進行時所關注的就不是價值而是正在考慮的對象的客觀性質——如果是一幅畫的話，所關注的就是處於相互關係中的色彩、光線、位置、體積。這是一次考察。最終，

批評家也許會，也許不會明確宣布對象的整體「價值」。如果宣布，他的聲明就會比未考察時更為明智，因為這時，他的知覺性欣賞得到了更多的指導。但是，當他確實對對象的判斷作總結時，如果他小心謹慎的話，他就會以客觀檢查結果的報告的形式來做。他會意識到，他在不同程度上所斷言的「好」與「壞」，說的是某種好的或壞的性質，它本身會在其他人與對象進行直接的感知性交流時得到檢驗。他的批評就像一份社會記錄一樣，可由其他人在接觸到同樣的客觀材料時進行核對。因此，如果批評家明智的話，甚至在聲明某對象好或壞、價值大小時，也會強調支持他判斷的客觀特點，而不是價值本身的出色與貧乏。他的考察也許會對其他人的直接經驗有幫助，正像對一個國家的考察對在這個國家旅遊的人有幫助一樣，而關於價值的論斷只起著限制個人經驗的作用。

如果並不存在藝術作品的標準，因而也不存在批評的標準（這裡的標準取其度量衡的意義）的話，卻存在著判斷準則，因而批評並不僅只是屬於印象主義範疇。[6]對形式與質料關係、藝術中媒介的意義，以及表現性對象的性質的討論，是論述者試圖發現這些準則的努力的一部分。但是，這些準則不是規則或規定。它們是尋找作為一個經驗（構成此結果的那種經驗）的藝術作品是什麼的努力的結果。只要此結論有效，它們對於個人經驗具

【6】在這裡，作者區分了兩個詞，一是 standard，譯為「標準」，一是 criterion，譯為「準則」。作者認為，藝術作品與批評不存在標準，但卻受準則的制約。——譯者

[309]

有手段的作用，而不是命令任何人應該取某種態度。陳述作為一個經驗的藝術品是什麼，可以使對特殊藝術作品的特殊經驗更切合於所經驗到的對象，更了解自身的內容與意圖。

這是任何的準則可以做的；假如，並且只要結論是無效的，更好的準則就會透過已改進的對一般藝術品作為一種人類經驗形式的性質的考查而提出來。

批評就是判斷。判斷從中發展出來的材料是作品、是對象，但是，這一對象進入到批評家的經驗之中，經過了與批評家自己的感受性與知識的相互作用，並得到了所保存的過去經驗的支持。因此，涉及其內容，判斷將隨著引起判斷的具體材料的變化而變化，並且要想使判斷中肯有效，就必須始終得到材料的支持。然而，判斷由於要實現某種功能，因此具有一個共同的形式。這些功能就是區分與結合。判斷必須喚起一種對組成部分的更清楚的意識，並發現這些部分是如何連貫地相互作用，以形成一個整體的。理論將這些功能的施行稱為分析與綜合。

這兩者不能分開，因為分析所揭示的部分是作為一個整體的部分；是從屬於整體情境，即一個整體論述的細節與個別之處。這一活動與切成碎片或解剖活動是對立的，甚至在需要這後一種活動的一些成分而使判斷成為可能時也是如此。對於這樣一個複雜的、決定整體的關鍵部分，及其相關的在整體中的位置與分量的動作，在施行時並不能將什麼規則加於其中。也許，這正是討論文學的學術文章常常只是經院式地列舉細節，而所謂的繪畫批評則屬於專門家所進行的類似於筆跡的分析的原因。

分析判斷對批評家的心靈是一個測試，因為心靈在組織到來自過去與對象所得到的意義的知覺之中時，是區分的器官。因此，對批評家產生保護作用的是一種莫大的、有見識的興趣。我說「莫大的」，是因為沒有一種與強烈的對某些題材的愛好聯繫在一起的自然的敏感，一位批評家即使具有廣泛學識，也會變得冷漠，不能深入一件藝術作品的中心。他會停留作品之外。然而，如果感情中沒有活躍著作為豐富而充實的經驗產物的洞察力，判斷就將是片面的，或者不能超出濫情的水準。學識必須成為興趣之溫暖的燃料。

對藝術領域的批評家來說，這種有見識的興趣意味著熟悉這門獨特藝術的傳統；這種熟悉並不僅限於關於對象的知識，因為它來自於個人與那些構成了傳統的物件的親密接觸。從這個意義上來說，對名著，以及次名著的熟知，不是作為評價的權威，也是敏感性的「試金石」。這是由於名著只有在被放在它們所從屬的傳統中時，才能被批判地欣賞。

不存在什麼藝術，在其中只有單一的傳統。那些不熟知多種多樣傳統的批評家必然具有局限性，他的批評將是片面的，以至扭曲的。前面所引用的有關後印象主義繪畫的批評來自於那些將他們想像成由於專門接受某單一傳統的訓練而成為專門家的人。在造型藝術中，不僅存在著佛羅倫斯與威尼斯傳統，而且存在著黑人、波斯人、埃及人、中國人與日本人的藝術傳統——這裡只列舉幾個突出的例子。正是由於缺乏對多種多樣傳統的感受，樣式上的不穩定擺動成為不同時期對藝術作品態度的標誌——例如，對拉斐爾與羅馬學派過高估計，是以犧牲一度流行的丁托列托與格列柯為代價的。專門追隨「古典主義」與

「浪漫主義」的批評家們的許多無休無止而毫無意義的爭吵，都具有類似的起源。在藝術的領域中，存在著許多大廈，藝術家們已經建造出它們。

透過對多種狀態的知識，批評家們了解到大量的可在藝術中使用的材料（因為它們已經被使用了）。由於作品中具有他所不熟悉的質料，他避免某個作品在審美上是錯誤的這樣倉促的結論，並且，當他碰到一件作品、一件過去未曾發現的例子時，他會小心謹慎，避免立刻就作出譴責。既然形式總是與質料結合在一起，如果他自己的經驗具有真正審美性的話，他也會欣賞所存在的多種特殊形式，提防將形式等同於他逐漸變得喜歡的某些技巧。簡言之，不僅他的一般背景得到擴大，而且他將徹頭徹尾地熟悉一個更為根本的質料，即多種經驗方式的題材走向實現的條件。而這種經驗實現過程構成了所有藝術作品的客觀的與公眾可理解的內容。

這種關於許多傳統的知識與區分本身並不對立。儘管我曾在對司法式批評的忽略所作的譴責的絕大部分篇幅中都說到這一點，在一些錯位的讚美中，它仍有可能被作為一個異乎尋常的錯誤來被引用。缺乏對許多傳統的同情的了解，導致批評家更願意欣賞那些技巧熟練的學院派的藝術作品。十七世紀義大利繪畫贏得了遠超過它們應得到的喝彩，原因就在於它以高度的技藝，將此前義大利藝術有所限制的因素推向了極致。對各種傳統的廣泛知識是嚴格與嚴厲的區分的條件。只有透過這種知識，批評家才能識別藝術家的意圖，以及他對意圖處理的充分性。批評的歷史充斥著粗疏與任性，對那些除了以熟練的技術來

使用材料以外沒有長處可言的作品，充滿著讚美之詞；如果有了充分的關於傳統的知識的話，就不會如此了。

在絕大多數情況，一位批評家所作的區分必須得到對一位藝術家發展情況的知識的說明，而那是透過他的一系列作品顯示出來的。只有在很少的情況下，才能夠根據一位藝術家的活動的單一樣本而作批評。批評家不能這麼做的原因，不僅在於荷馬有時也會打瞌睡，而且在於對一位藝術家發展邏輯的理解對於區分他在任何單一的作品之中的意圖是必要的。這種理解的擁有是對背景的擴展與提煉，沒有它的話，判斷就是盲目與武斷的。對威尼斯派畫家，特別是丁托列托的研究，使人們處於一種對表現手段的持續尋找之中，它將肯定會將人引導向來自一個人自身表現手段之本性的經驗。……羅浮宮是一本很有參考價值的書，但也只是一個中間物。豐富多彩的大自然的景色才是真正要從事的最重要的研究。……羅浮宮是一本我們從中學習如何閱讀的書。但是，我們不應滿足於保持我們傑出的前輩的公式。讓我們離開它們，從而研究美的自然，並按照我們個人的氣質來尋求表現吧。時間與思考逐漸地改變著視覺，最終就有了理解。」改變需要改變的術語，批評家所使用的方法就突顯了出來。

批評家與藝術家一樣，具有他們的偏愛。自然與生活在有些方面是硬的，有些方面是軟的；有些艱苦而令人沮喪，有些則嫵媚誘人；有些令人激動，有些使人平靜；如此

等等，以至無窮。絕大多數的藝術「流派」都是在展示朝向一個或另一個方向的傾向。然後，某些獨創的視覺形式捕捉住了這種傾向，並將之發揮到極致。例如，存在著「抽象」與「具體」（即更為熟悉）之間的對比。某些藝術家努力實現最簡化，感到內在複雜性的過分發展會導致注意力的分散；而另一些人則對內在分類多樣性中最符合組織性的情況進行了思考。[7]另外，也存在著在坦白與公開的方法和以象徵主義的名稱出現的、針對含糊不清的質料的間接的與暗示的方法之間的區別。有些藝術家傾向於湯瑪斯·曼所謂的黑暗與死亡，另一些人則因陽光與空氣而感到高興。

無需贅言，每一個方面都具有困難與危險，隨著它們達到自身的限制點時，困難與危險就增加。象徵性也許會在非理智性與平庸的直接方法中失去自身。「具體的」方法以單純的描畫告終，而「抽象的」方法終止於科學的訓練，如此等等。但是，當形式與質料達到平衡時，兩者都被證明是正當的。危險在於，批評家在個人的偏見或更常見的是在黨派的陳規舊習的引導下，將採用某種步驟作為他的判斷準則，而將所有的偏離都譴責為背離藝術本身。他然後就會失去所有藝術的關鍵，即形式與質料的統一，而失去的原因在於由於他的本身的與接受到的片面性，他對於活的生物與他的世界之間相互作用的巨大的多樣性的本身的與接受到的片面性，他對於活的生物與他的世界之間相互作用的巨大的多樣

【7】儘管關於動物藝術的兩個例證主要用來表示藝術中「本質」的性質，它們也對這兩種方法構成了說明。

性缺乏足夠的同情。

在判斷中，不僅存在著一個區分的階段，也存在著一個統一的階段——技術上來說，這是綜合，以區別於分析。這種統一的階段，甚至比起分析來更是作判斷的個人的創造性反應的功能，這是洞察，不可以為它的活動制定什麼規則。正是在這一點上，批評自身成了一門藝術——否則的話，就會是一種按照現成的藍圖所制定的規則而起作用的機制。分析、區別，都必須導致統一。要想展示判斷，就必須按照其在形成一種綜合經驗中的分量與功能而區分其細節與部分。批評家的工作就像是魯濱遜坐下來列出一張有利因素與會遇到麻煩的借貸表一樣。批評家指出許許多多的缺陷，許許多多的優點，最後達到一個平衡。由於對象，如果它畢竟是一件藝術作品的話，是一個綜合的整體，這種方法就不著邊際，令人厭煩。

批評家必須發現某種貫穿所有細節的統一的線索或樣式這一事實，並不表示他必須自己生產出一個完整的整體。有時，有一類批評家乾脆用自己的作品取代了他們說是要評論的作品。其結果也許是藝術，但卻不是批評。批評家所追尋的統一，必須作為其特徵而存在於藝術品之中。這一陳述並不是說，在一件藝術作品中，只有一個統一的思想或形式。這裡的意思是，批評家應捕捉住某種實際存在著的譜系或線索，將之清楚地展示出來，使讀者有一個新的提示，從而對他自己的經驗產生引導作用。

一幅畫可以透過光、平面、色彩的有結構的使用關係而帶來統一，而一首詩則透過

占支配地位的抒情性或戲劇性。並且，同樣的一件藝術作品向不同的觀察者呈現出不同的樣式與側面——正像一位雕塑家也許會從一塊石頭中看出不同的形象一樣。從批評家一方看，一種統一的樣式與另一種具有同樣的合法性——假如兩個條件都符合的話。其中的一個條件是，由興趣所選擇的主題與構思被真正地呈現在作品之中，而另一條則是這一最高的條件的具體展示：主導的論題必須表現為在作品的各部分始終連貫地保持著。

例如，歌德在說明哈姆雷特的性格時，對「綜合」批評作出了一個著名的展示。他對哈姆雷特的基本性格的觀念，使許多讀者看到該劇中一些未必會注意到的事物。這成了一個線索，或更確切地說一種凝聚力。然而，他的觀念並非僅有的一種各戲劇成分可被帶入到焦點之中的方式。那些看到過埃德溫‧布斯[8]對這個人物刻畫的人，都會沉醉於這樣的思想，即哈姆雷特在蓋登思鄧沒有能吹木簫之後對他說的一段話，可以看出他作為一個人的關鍵之處。「怎麼啦，你看，你是如何的小覷了我！你想玩弄我，彷彿你早已熟悉我的音調變化；你想挖掘我心靈深處之奧祕，想教我奏出我的整幅音階；可是，在此區區一支小木簫，雖然它擁有無限的音樂，美妙的聲音，你卻無法使它發出來。混帳！難道你覺得我比一根木管還容易玩弄嗎？你可把我當作任何樂器，不過，你是玩弄不了我的！」

[8] 埃德溫‧布斯（Edwin Booth, 1833-1893），美國演員，哈姆雷特的最傑出扮演者之一。——譯者

[315]

人們習慣於將判斷與謬誤緊密地聯繫在一起來對待。審美批評的兩大謬誤是約簡與範疇的混淆。約簡謬誤是過分簡單化的結果。它在藝術作品的某個要素被孤立，然後整體被約簡以符合這個單一而孤立的要素時存在。這一謬誤的一般化例證在前一章已經考察過了：例如，將一種感覺的性質——色彩或音調，從關係中孤立開來：孤立出純形式成分：還有，一件藝術品被約簡為專門的再現價值。同樣的原理適用於技巧被人們從它與形式的聯繫中分離時。一個更為具體的例子可從歷史、政治或經濟觀點出發所作的批評中找到。

無疑，不僅在藝術作品之外，而且在藝術作品之中，都存在著文化環境。它作為一個真正奢華是提香繪畫的一個真正的組成因素。但是，那種將他的畫簡化為經濟文獻的謬論，正像我曾經聽到的一位列寧格勒冬宮博物館中的「無產階級」導遊所說的那樣，如果這種情況不是表現得非常巧妙，以致一般看不出來的話，就是粗俗得不值一提。另一方面，法國十二世紀雕像與繪畫的宗教的簡樸性與嚴謹性在它們的文化氛圍中構成，這些性質與這些作品物件嚴格的造型性質一起成為作品的基本審美性質。

這種約簡謬誤的一個更為極端的例子是依照偶然存在於藝術作品之中的因素來對它們作「解釋」或「闡釋」。許多所謂的心理分析「批評」都具有這種性質。那些也許——或者也許沒有——在一件藝術品的產生中引發作用的因素被當作似乎它們「解釋」了藝術作品本身的審美內容。然而，這後者就等於說，是否一種對父親或母親的固戀，或者對

於妻子敏感性的特別重視，進入到藝術品的生產中。如果這裡所說的因素是真的，而不是猜測，那麼，它們，它們也只是與傳記有關，而與作品本身的特徵毫無關係。如果作品有缺陷的話，它們也只是在對象本身建構過程中所發現的瑕疵而已。如果俄狄浦斯情結是藝術作品的一部分的話，我們就可以獨立發現它。但是，心理分析批評並非是僅有一種落入到此謬誤之中的批評。每當某種藝術家生活中的所謂機緣，某種傳記性事件，被當作彷彿是由此而產生的對詩的欣賞的替代物時，這種情況就興盛起來。[9]

另一個這種類型的約簡謬誤的主要樣式在所謂的社會學批評中流行。霍桑的《帶有七個尖角閣的房子》、梭羅的《瓦爾登湖》、愛默生的《文集》、馬克·吐溫的《哈克貝利·費恩歷險記》與各自所產生的環境無疑具有一種關係。歷史與文化的資訊也許有助於揭示它們產生的原因。但是，當所有都說了和做了時，每一件作品就成爲一個藝術的存在，它的所有審美上的優缺點都存在於作品之中。關於它們產生的社會狀況的知識，在它是真知識時，具有真正的價值。但是，它不能替代對於對象的自身的性質與關係的理解。偏頭痛、眼睛疲勞、消化不良，也許在產生某種文學作品中產生某種作用；它們甚至從因果關係的觀點看可以說明某種所生產的文學作品的性質。但有關它們的知識，只是增加

[9] 馬丁·舒爾茲在他的《學術幻覺》一書中，爲這種謬誤提供了中肯而詳細的例證，顯示出它們是審美闡釋諸學派所共有的手段。

了一種對原因與結果的醫學學識，而不是對所生產的東西的判斷，儘管這種知識引導作者傾向於若非如此我們就不會分享的道德上的仁慈。

我們由此而被引向審美判斷的另一個大謬誤，它確實與約簡謬誤混合在一起：範疇的混淆。歷史學家、生理學家、傳記作者、心理學家，都具有他們自身的問題，以及他們自己的、控制著他們所從事的研究的主要觀念。藝術作品爲他們的特殊研究提供了相關的資料。研究希臘人生活的歷史學家如果沒有將希臘藝術的典範作品考慮在內的話，就不能建構出他對希臘生活的報告；這些作品對他的目的來說，至少與雅典和斯巴達的政治制度一樣重要和珍貴。柏拉圖和亞里斯多德所提供的對藝術的哲學闡釋，對於記錄雅典精神生活的歷史學家來說是不可缺少的文獻。但是，歷史判斷不是審美判斷。有這些適用於歷史的範疇——它們對研究觀念起控制作用，當它們被用來控制也具有自己思想的藝術的研究時，就只能產生混亂。

對於歷史研究適用的東西對於其他的領域也適用。雕塑與繪畫，以及建築都具有數學的方面。傑伊·漢比奇曾發表過一篇談希臘花瓶中的數學的文章。一部天才的討論詩的數學性形式成分的作品曾被創造出來。傳記作者如果要構築歌德或麥爾維爾[10]的一幅生活畫

【10】
麥爾維爾（Herman Melville, 1819-1891），美國後期浪漫主義小說家和詩人。——譯者

面而不使用他們的文學作品的話，就是失職。建構藝術作品中的個人過程對於某種精神過程的研究來說是珍貴的資料，就像程序的記錄對於從事精神活動研究的科學家來說非常重要一樣。

「範疇的混淆」這個短語具有一種唯智主義的味道。在實際生活中與它相對應的是價值的混淆。[三]不僅是理論家，而且是批評家們都試圖將這種獨特的審美經驗的術語翻譯為某種其他經驗的術語。這種謬誤的最常見的形式是假定藝術家開始於那些已經具有公認的道德的、哲學的、歷史的或其他什麼狀態的原料，然後透過加上情感的香料、想像的調味汁，使它變得更加可口。藝術作品被當作是彷彿對已經在其他的經驗領域通行著的價值的重新編輯。

例如，宗教價值無疑對藝術施加了無可比擬的影響。在歐洲歷史上的一段很長時間裡，希伯來與基督教的傳說構成了所有藝術素材的來源。但是，這一事實本身對獨特的審美價值並不構成任何說明。拜占庭人、俄羅斯人、哥德人，以及早期義大利人的繪畫都同樣是「宗教的」。但在審美上，各自都具有自己的性質。無疑，不同的形式與宗教的思想和實踐的差異聯繫在一起。但是，鑲嵌圖案形式的影響在審美上是一個更相關的考慮因

【三】伯邁耶（Buermeyer）的《審美經驗》一書有很重要的一章，用的就是這個題目。

素。這裡所涉及的問題是前面的討論常常提到的材料與質料的區別。媒介與效果是重要質料。由於這個原因，後來的那些沒有講宗教故事的藝術作品具有深刻的宗教效果。我想，在新教神學對它們的主題的反對被淡化與遺忘時，《失樂園》的偉大藝術成就會得到更多，而不是更少的承認，這部詩也會被更多的人閱讀。這一觀點並不意味著形式獨立於質料之外。它意味著藝術的實質不同於主題——就像《古舟子詠》的形式不同於作為它的主題的故事本身一樣。彌爾頓所描述的具有巨大力量的戲劇性行動的場景，不必成為審美上的麻煩，就像《伊利亞特》不會給現代讀者帶來麻煩一樣。在一件藝術品的載體，即透過它一位藝術家接受他的題材並將它直接傳達給觀眾的精神負載物，與這件作品的質料與形式之間，存在著一個深刻的差別。

相較於宗教，科學對藝術價值的影響要小得多。一位批評家如果能斷言但丁或彌爾頓作品的藝術性受到他所接受的一種在今天已經沒有科學基礎的宇宙演化論的影響，他就將是一位勇敢的人。至於將來的情況，我想華茲華斯說得很對：「……如果從事科學的人的勞動能以我們的條件或我們所習慣上接受的印象創造任何物質革命（直接的或間接的），那麼，詩人就不會比現在睡得更沉一點……他將會站在他這邊，將感覺帶入到科學本身的對象之中。化學家、植物學家、礦物學家的最細微的發現，正像它們能被應用到自己的對象上，到了一定的時間，這些事物會使我們感到熟悉一樣，它們也將會成為詩人的藝術的合適的對象，並且，被這些各自科學的追隨者所思考的關係也將成為我們這些享受著或經

受著苦難的人的看得見、摸得著的材料。」但是，詩不能由於這個原因而變成只在做科學普及工作，它的獨特的價值也不在科學上。

有些批評家將審美的價值與哲學價值，尤其是那些由哲學上的道德學家們所制定的價值混淆。例如，Ｔ・Ｓ・艾略特說：「最真的哲學是最偉大的詩人的最好素材」。他的意思是說，詩人所做的是使哲學上的內容透過加上感覺與情感的情質而更爲通行。僅僅「最真的哲學」這個詞就是可爭議的，但是，這一派的批評家並不缺乏對這一點的明確的，更不用說獨斷的信服。由於記住了某種過去時代流行的人與宇宙的關係的觀念，他們在沒有任何獨特而特殊的哲學思考的能力的情況下，就要宣布某些權威的判斷。他們將這種關係的恢復看成是將社會從現今的邪惡狀態贖回的關鍵。從根本上來說，他們的批評只是道德藥方。由於偉大的詩人都具有不同的哲學，接受他們的觀點就導致這樣一種情況，如果同意但丁的哲學，我們就必須譴責彌爾頓的詩；而如果接受盧克萊修的詩的話，我們就必須認爲，其他兩人都不幸具有缺陷。並且，在這些哲學中的任何一種的基礎之上，歌德的位置在哪裡？然而，這些三人都是我們偉大的「哲理」詩人。

所有價值的混淆最終都是從同樣的源泉開始的──忽視媒介的內在意義。使用一種獨特的媒介，一種具有自己特徵的特殊的語言，是每一種哲學的、科學的、技術的與審美的藝術的源泉。科學的、政治學的、歷史學的，以及繪畫與詩的藝術都最終具有同樣的材料：那種由活的生物與他的環境相互作用所構成的東西。它們在傳達與表現這種材料時所

[320]

用的媒介不同，而不是材料不同。每一種藝術都從事某種生糙的經驗材料的階段按照其目的而轉變爲新的對象，每一個目的都要求一種作爲其處理對象的獨特的媒介。科學所使用的是那種適應於控制與預測，適應於力量的增長的目的的媒介；這是一種藝術。[12]在特定的條件下，它的質料也可以是審美的。審美藝術的目的在於加強直接經驗本身，它使用適合的媒介來達到這一點。批評家所需要裝備的，首先是具有經驗，其次是根據所使用的媒介抽引出其要素。這兩方面中的任何一方的缺乏，都不可避免地會導致價值的混淆。由於其特別的材料而像一種哲學，甚至一種「眞的」哲學一樣對待詩，與假定文學由於其材料而具有語法是一回事。

當然，一位藝術家可以擁有一種哲學，並且這種哲學可以對他的藝術活動產生影響。由於詞的媒介已經是社會藝術的產物，已經蘊涵著道德意義，從事文學的藝術家常常要比用造型媒介來工作的藝術家受某種哲學的影響。桑塔亞那是一位詩人，也是一位哲學家和批評家。此外，他說出了他在批評中使用的標準，而這個標準是絕大多數批評家沒有說，甚至不知道的。關於莎士比亞，他說，「……他看不到整個宇宙；他似乎沒有感到形成那種思想的需要。他描繪人的生活豐富性和多樣性，但沒有爲生活提供一個背景，從而

【12】
我曾在《確定性尋求》一書中對這一點加以強調，見第四章。

沒有為它提供意義。」由於莎士比亞所表現的場景與人物都各有其背景，因此，這段話的意思顯然是缺少一個特殊的背景，即總的宇宙背景。這種缺乏不是透過暗示的方式表述出來，留給人們去猜測：它得到了明確的表述。「不存在任何主宰與超越我們屬於人的能量的，自然的或道德的力量的固定觀念。」這裡所抱怨的是缺乏「整體性」；完滿性不是完整性。「理論的完整性所要求的不是某個體系，而是某種體系。」

與莎士比亞不同，荷馬與但丁都具有一種信心，要「將經驗的世界包裹進一個想像的世界之中」，在其中理性的理想，幻想與心靈的理想都具有一個自然的表現（這裡著重號都不是原來就有的）。他的哲學觀點也許可以在一句出現在對白朗寧批評的話中有最充分的概括：「經驗的價值不是在經驗之中，而是在它所揭示的理想之中。」對於白朗寧，據說他的「方法是用同情來滲透而不是用理智來描繪」──這句話人們也許會當作是對一位富有表現力的詩人的讚美性描繪，而它本來所要達到的是敵意批評的目的。

存在著各種各樣的批評，也存在著各種各樣的哲學。有觀點認為，莎士比亞有一種哲學，這種哲學，比起那種將哲學的理想構想成將經驗封閉於其中，並用一種超越的，只有超出經驗之外才能構想的理性來主宰多樣的豐富性，對藝術家的作品更為貼切。存在著這樣一種哲學，它認為自然與生活以其充分性提供了許多的意義，並且能透過想像得到多種顯現。儘管偉大的歷史哲學體系具有廣大的範圍和崇高的地位，一位藝術家卻會本能地對接受任何體系都需要具有的限制持反感的態度。既然重要的「不是某個體系，而是某種體

系」，為什麼不像莎士比亞那樣，接受自由而多樣的自然本身的體系，彷彿經驗的活動與運動處於價值的多種多樣組織之中呢？與自然的運動和變化作比較，「理性」所規定的形式也許會具有獨特的傳統，它是根據單一與狹隘的經驗而構成的一種早熟而片面的綜合。

符合於多種組織潛力的藝術，集中於多種多樣的趣味與目的，自然所提供的——像莎士比亞的作品中那樣——也許不僅僅是一種完滿性，而是一種完整性和精神上的健全，從而脫離封閉性、超越性和不變性的哲學。批評家的問題是相對於質料的形式的充分性，而不是有沒有任何特定的形式。經驗的價值不僅僅在於它所揭示的理想，而是在於它揭示許多理想的力量：力量本身比所揭示的理想更根本、更重要，因為它將理想包含在自身的行進之中，打碎它們又再造它們。人們甚至可以將這個命題顛倒過來，說理想的價值存在於它們所引導的經驗之中。

藝術家、哲學家與批評家同樣需要面對一個問題：永恆與變化的關係。哲學的偏見在歷代的更為正統的狀態下，都趨向於無變化，這種偏見對更為嚴肅的批評家產生了影響——也許正是這種偏見產生了司法式批評。人們忽視了這一事實，在藝術中——以及在自然中，只要我們能夠通過藝術的媒介來判斷它——永恆是它們相互支撐關係變化的一種功能，一種結果，而不是一種先在的原則。在白朗寧論雪萊的文章中，可找到一種我感到似乎與批評最接近的東西，對統一的與「全體的」、多樣的與運動著的、「個人」與「普遍」之間的關係作出公正說明，因此我將長篇引用該文。「如果說主體性似乎是每一個時

代的最終目標，客體性則在其最嚴格的意義上必須保持其原初的價值。這是由於在這個世界中，不管是作為起點還是作為基礎，我們都總是要關注自身；世界不應是被我們了解，然後就扔到一邊的東西，而應是回歸和再了解的東西。精神上的領悟也許是無限精妙的，但其原材料必須保持不變。」

「存在著這樣一個時期，一般性的眼睛可謂是吸收了周圍全部的現象，精神的或物質的，懷著了解它所擁有的意義本身，而不是去接受它所具有的觀點的欲望。這時，具有崇高視野的詩人就有了透過強化細節的含義與使普遍意義得到豐滿，將他具有半領悟性的同伴提到了他自身境界的能力。一個在多少相似的精神下工作的繼承者的部落（荷馬氏族[13]）關注於他的發現，並強化他的原理，直到不知不覺地發現世界完全依存於一種現實的陰影、一種沖淡的激情、一種事實的傳統、一種道德的慣例、一種陳年的乾草之上。後來就有了對另一種類型的詩人的急切的呼喚，他們將立即用一把新鮮的草取代那種對很久前吞嚥下的食物的、精神上的反芻；當肯定然而卻衝突的事實將再次落入一種和諧化的規律時，透過將假定的整體打散成獨立而不分類別價值，而不顧重新組合它們所需要的未知的規律（這是此後另一位詩人的事），在人的外在而非內在的視像上極盡奢華，為它們的

【13】荷馬氏族，一個自稱是古希臘詩人荷馬後裔的氏族，他們是一批吟遊詩人，專門吟誦荷馬史詩，後成為史詩吟誦比賽會的評審。——譯者

使用形成一種新異而與以前不同的創造，用一種生戰勝死的權利來取代它們──去忍受，直到透過不可避免的過程，它的自滿自足本身最終要求展示一種它與某種更高的東西類似。」……

「世上所有壞的詩（根據類似性而被當成詩）將會被發現來自於在詩人的靈魂屬性間的差異的無限的等級中的一個。這種差異造成一種在他的作品與多種多樣的自然間的一致性的缺乏──這導致不管什麼虛假的形式出現，在詩中顯示為一種不是由其作為人類一般，也不是作為特殊的描繪者，而是被當作是某種非真實的情緒，處於兩者之間並對兩者都無價值，並由於接受它的人懶惰而不能譴責一種欺騙而獲得短暫的存在。」

自然與生活所顯示的不是流動而是持續性，而持續性涉及透過變化而存在的力量與結構；至少，它們的變化比表面上的事件更慢，卻相比起來更加長久。但是，變化是不可避免的，它儘管並不更好，卻必須認真對待。此外，變化並非總是逐漸的；它們在高潮時就出現突變，這裡，它就似乎表現為革命性的，儘管在後來的觀察中可看出，它們在一個邏輯的發展中具有自己的位置。所有這些情況在藝術中都具有。批評家們對變化的符號並非像對重新與持續那樣敏感，使用傳統的標準，而不理解它的性質，從過去尋找圖式與模式，卻不知道每一個過去都會是其過去的直接未來，而現今的過去也不是絕對的，而是對現在起構建作用的變化的過去。

每一位批評家，就像每一位藝術家一樣，都具有一種偏見與偏愛，它與個體的存在

本身聯繫在一起。將之轉化一種敏感的知覺與理智的洞察的器官，並且在這麼做的時候不放棄本能的愛好，這正是他的任務，而方向與真誠性正是從中引申出來。但是，儘管他的偏見將他引向事物，當聽任他的特殊而具選擇性的反應模式在一個固定的模式中變得僵化時，他就不能作出判斷。因為它們必須在一個如此多樣、如此完滿的世界的視野中被觀看，它們包含著具有吸引力的無限多樣的其他性質和無限多樣的其他反應方式。如果藝術的材料找到了它們實際上由此而表現出來的形式的話，甚至我們生活於其中的世界的令人困惑的方面也是這種材料。一種對作為經驗的材料的數不清的相互作用特別敏感的經驗的哲學，是批評家可以最肯定與最安全地從中汲取靈感的哲學。否則的話，一位批評家如何才能被多種朝向不同整體經驗的完成的運動所鼓舞，使他能夠將其他人的知覺指向一個更為完滿、更有秩序的對藝術作品客觀內容的欣賞？

批評判斷不僅僅從批評家對客觀質料的經驗中生長出來，它的有效性不僅依賴於此，而且還具有深化他人的同樣經驗的功能。對於所知覺到，並在日常與世界的接觸中所處理的事物，科學判斷是對藝術作品知覺的再教育；它對學會看與聽這一過程的意義。批評的功能是對藝術作品知覺的再教育，而且，對那些具有理解力的人來說添增擴展了的意義。那種它的任務是去欣賞、去在法律與道德的意義上判斷的觀念，過程，發揮著輔助作用。批評的任務是去欣賞、去在法律與道德的意義上判斷的觀念，是去在間接施行的。具有吸引了那些受到假定批評具有此任務的人的注意。批評的道德功能是在間接施行的。具有擴展而迅捷經驗的個人，是那種應自賞自得的人。說明他的方式是透過由藝術品來擴展他

自己的經驗，而批評只產生輔助作用。藝術的道德功能本身是要去除偏見，消除阻擋視線的汙垢，撕開風俗習慣的面紗，使感覺的力量得以完善。批評家的功能就是促進這種由藝術對象所產生的作用。強制地將他自身的贊成與指責、讚美與責難強加在對象之上，標誌著未能領悟與實現成為真實的個人經驗發展中一個因素的功能。只有在我們自身經歷了藝術家在生產作品時所經歷的生命過程，我們才能掌握一件藝術作品的全部含義。促進這一積極的過程是批評家的特權。他們也常常由於阻礙這一過程而受到指責。

第十四章　藝術與文明

藝術是一種性質，它滲透在一個經驗之中；除了比喻的說法以外，它不是經驗本身。審美經驗總是超過審美。在它之中，一個內容與意義的實體，本身並非是審美的，卻在它們進入到朝向其圓滿的有規則的有節奏的運動時，才成為審美的。物質本身在很大的程度上具有人性。由此我們回到第一章的主題。審美經驗的材料由於其人性——與自然聯繫在一起，並作為自然一部分的人——而具有社會性。審美經驗是一個文明的生活的顯示、記錄與讚頌，是推動它發展的一個手段，也是對一個文明品質的最終的評判。這是因為，儘管它為個人所生產與欣賞，這些個人的經驗內容卻是由他們參與其中的文化所決定的。

《英國大憲章》被列為盎格魯撒克遜文明偉大的政治穩定方針。即使如此，它是在想像中，而不是在字面內容所賦予的意義上發揮作用。持續不斷的力量並非分開的；它們是多種多樣的過往事件的功能，而這些事件被組織成意義，形成心靈。藝術是實現這種結合的偉大力量。擁有心靈的個人一位接一位地逝去了，意義在其中得到客觀表現的作品保存下來。它們成為環境的組成部分，而與環境的這個狀態相互作用成為文明生活中持續性的軸心。宗教儀式與法律的力量在披上想像所造就的華美、高貴與莊嚴的外衣時，就更加有效。如果社會習俗有什麼超出一致的外在行動模式之處的話，那是因為它們滲透著故事，並傳遞著意義。每一藝術門類都以某種方式成為這種傳遞的一個媒介，而它的產品並非這種滲透著的內容的微不足道的部分。

「希臘的輝煌和羅馬的偉大」對我們絕大多數人，甚至很可能幾乎對所有歷史學者來說，都是對這些文明的總結；輝煌和偉大是審美。對於幾乎所有古物研究者來說，古埃及就是它的紀念碑、廟宇與文學。文化從一個文明到另一個文明，以及在該文化之中傳遞的連續性，更是由藝術而不是由其他某事物所決定的。特洛伊對我們來說，只是在詩歌中，在從廢墟中恢復的藝術物品中活著，米諾斯文明在今天就是它的藝術產品。異教的神與異教的儀式一去不復返，但卻存在於今日的熏香、燈光、長袍與節日之中。假如字母只是為了方便商業活動而設計的，沒有發展為文學，它們就仍是技術性設施，而我們自己就可能生活在比我們的祖先好不了多少的野蠻文化之中。如果沒有儀式慶典，沒有默劇和舞蹈，以及由此而發展起來的戲劇，沒有舞蹈、歌曲，以及伴隨著的器樂，沒有社群生活提供圖樣，打上印記的日常生活的器皿與物件（這與那些在其他藝術門類中的情況相似），遠古的事件在今天就會湮沒無聞了。

要想在給更為古老的文明中藝術的功能作出概要以外再做一點什麼，是不可能的。但是，那些原始人用來銘記與傳遞他們的風俗與制度的藝術，那種公共的藝術是源泉，所有美的藝術從中發展起來。那些武器、墊子與毛毯、籃子與罐子特有的圖案，成為部落聯盟的標誌。今天，人類學家依賴於刻在棍子上的，或者畫在碗上的圖案來確定它的起源。儀式慶典以及傳說將生與死聯繫在一個夥伴關係之中。它們是審美的，但又不只是審美的。服喪儀式所表示的不只是悲傷；戰爭與收穫的舞蹈不只是聚集精力到要完成的任務之上；

魔法不只有一種操縱自然力聽從人的命令的方式；宴會也不只是使饑餓者得到滿足。這些公共活動方式中每一個都將實踐、社會與教育因素結合爲一個具有審美形式的綜合整體。它們以最使人印象深刻的方式將一些社會價值引入到經驗之中。它們將那些顯然重要的與顯然與社群的實質性生活有關的東西聯繫起來。藝術在它們之中，因爲這些活動符合最強烈的、最容易把握的與記憶最長久的經驗的需要與條件。但是，儘管審美的線索是到處存在的，它們卻並不僅僅是藝術。

在雅典，這個被認爲最優秀的史詩與抒情詩、最優秀的戲劇藝術、建築與雕塑之鄉，爲藝術而藝術的思想，正像我所說過的那樣，是無人能懂的。柏拉圖對荷馬和赫西俄德的態度似乎過分了一點。但是，他們是人民的道德教師。他對詩人的攻擊，就像今天的一些批評家以邪惡的道德影響爲由而指控基督教一部分經文一樣。柏拉圖要求對詩歌和音樂進行檢查，是這些藝術所施加的社會的，甚至政治的影響的證明。戲劇是在神聖的日子／假日（holy-days）[1]演出的；出席演出是出於公民信仰活動的本性。所有建築的有意義的形式都是公眾的，而不是家庭的，更不是專用於工業、銀行業或商業的。

亞歷山大時期藝術的衰退，它退化爲古代模式的可憐的摹仿，是伴隨著城邦的消失和

<hr>

[1] 今天的 holiday（假日）一詞來源於 holy-day（神聖的日子）。作者在這裡倒用詞的本義，說明「假日」的宗教起源。——譯者

一種帝國集團的興起而出現的公民意識普遍喪失的標誌。關於語法與修辭的藝術與教養取代了創造。並且，關於藝術的理論表明在發生著偉大的社會變化。不是將各藝術門類與社群的生活表現聯繫在一起，自然與藝術的美被看成是某種來自上天的現實的回聲與暗示，這種現實擁有一種社會生活之外的存在，擁有一種實際上處於宇宙本身之外的存在——這是此後所有將藝術當作某種從外部引到經驗之中的理論的最終源泉。

隨著教會的發展，藝術再次被引入人類生活的聯繫之中，成為一條人們相互結合的紐帶。透過禮拜與聖餐的儀式，教會以感人的形式復興與改造了所有原有的儀式慶典中最動人的東西。

教會發揮著羅馬陷落後解體過程中的凝聚點的作用，這種作用的力量甚至比羅馬帝國還要大。關於理智生活的歷史學家將把重點放在教會的教義上；關於政治體制的歷史學家將強調透過教會體制法律與權威所得到的發展。但是，作為一個可靠的猜測，對人民大眾的日常生活有價值的、給他們某種統一感的發展，是由處於審美線索中的聖餐、歌聲與繪畫、儀式慶典，而不是由其他的某個東西所提供的。雕塑、繪畫、音樂、文學出現在禮拜進行之中。對於聚集在教堂中的崇拜者來說，這些對象與行動起著比藝術品重要得多的作用。很有可能，它們在那些崇拜者心目中，比起在今天的信仰者與不信仰者心目中來說，藝術的因素要少得多。但是，由於這種審美的線索，宗教教導就更易傳達，也更持久。透過藝術，它們就從教義轉化成活的經驗。

教會對藝術的這種額外審美效果的充分意識，表現在它著手努力控制藝術上。因此，在西元七八七年，第二次尼西亞會議[2]正式頒布下述法令：

「宗教場景的實質內容並非歸結為藝術家的主動性：它來自於天主教會與宗教傳統所規定的原則。……只有藝術性才屬於畫家；它的組織與安排屬於神職人員。」[3]這種柏拉圖所期望的檢查制度發展到了巔峰。

馬基雅維里的一段話總是使我感到一種文藝復興精神的象徵。他說，當他完成了當代的事務以後，就會退回到研究之中，沉湎於對古代經典文學的吸收。這一命題具有雙重的象徵意義。一方面，古代文化將不再活著，它只能被研究。正如桑塔亞那所說，希臘文明在今天是一個被讚美的理想，而不是一個要被實現的現實。另一方面，希臘藝術的知

【2】西元七八七年在尼西亞，即今土耳其境內伊茲尼克，舉行的基督教會會議。因西元三二五年也曾在此地開過一次基督教會會議，因此將之稱為第二次尼西亞會議。這次會議是基督教會的第七次普世會議，會議討論了關於聖像崇拜方面的問題。——譯者

【3】引自李普曼的《道德序言》第九十八頁。這裡引述了一段話的這一章，提供了規範藝術家作品的具體規則的例證。「藝術」與「實質」間的區別類似於某些無產階級專政的擁護者們在屬於藝術家的技巧或工藝與服務於「黨的路線」需要而決定的題材之間所劃分的區別。這裡樹立了一種雙重標準。有僅僅作為文學的好的或壞的文學，也有按照它對經濟與政治革命的影響而決定的好的或壞的文學。

識，特別是建築與雕塑的知識，使包括繪畫在內各藝術門類革命化。自然主義的對象形體以及它們在自然風景中的感覺被恢復了：在羅馬畫派中，繪畫幾乎是試圖生產出一種由雕塑所引發的感受，而佛羅倫斯的學校發展線條中所固有的特殊價值。這種變化既對審美的形式，也對審美的實質產生影響。教會藝術缺乏透視，扁平與輪廓線的性質，對黃金的使用，以及其他多種特徵，並不只是表現為缺乏技法與技能。它們與所想要的作為藝術結果的人類經驗中的特殊相互作用有著有機的聯繫。文藝復興時期出現的世俗的經驗，以及從古代文化中所汲取的營養，必然伴隨著產生藝術中的新形式的要求。從聖經與聖人生活題材，到對希臘神話場景的描繪，再到在社會意義上引人注目的當代生活景象，不可避免地會出現實質的擴展。[4]

這些言論僅僅意在對每一種文化都有著自身的集體個性這一事實作一個樸素的描繪。正像製作出藝術作品的個人有個性一樣，這種集體的個性在所生產出的藝術上留下了無法抹去的痕跡。像南太平洋島嶼上的、北美印第安人的、黑人的、中國人的、克里特人的、埃及人的、希臘人的、希臘化時期的、拜占庭人的、穆斯林人的、哥德式的、文藝復興時期的藝術的表達方式，都具有真實的意味。這種集體的文化起源與作品含義的不可否

【4】　參見本書第一四一頁。

認的事實，說明了一個前面提到的事實，藝術是一種經驗的張力而不是實體本身。然而，一種近來出現的思想流派卻提出了一個問題。這個流派主張，既然我們實際上不能再造在時間上遙遠、在文化上陌生的民族的經驗，我們就不可能對在其中生產出來的藝術有真正的欣賞。甚至關於希臘人的藝術，該學派也說，希臘人對生活與世界的態度與我們有很大的不同，因此，希臘文化的藝術產物對於我們來說，在美學上是一本密封起來的書。

我們已經給這個主張提供了部分的回答。希臘人在面對，例如希臘建築、雕像，以及繪畫時，整體經驗與我們有很大的不同，這一點是確實無疑的。他們的文化特徵是轉瞬即逝的；他們今天已經不在了，而這些特徵是體現在他們對自己的藝術作品的經驗之中。但是，經驗是一種藝術作品與自我相互作用的東西。因此，即使在今天，兩個不同的人經驗也不相同。同樣的人在不同的時間點將某種不同的東西帶到同一個作品時，也會發生變化。但是，沒有理由說，為了成為審美的，這些經驗就必須相同。只要在各自的情況下存在著一種有秩序的經驗內容的運動達到一種滿足，就存在著一種占主導地位的審美狀態。

從根本上來說，這種審美性質對希臘人、中國人和美國人是相同的。

然而，這一回答並沒有說明全部情況。這是因為它不適用於一種文化的藝術對人的整體影響。在被錯誤地與獨特的審美性質聯繫起來時，這個問題就表示另一個民族的藝術可能對我們的整體經驗意味著什麼。泰納及其學派關於我們必須根據「種族、環境、時代」來理解藝術的論點，觸及到這個問題，但也僅是觸及而已。這種理解也許純粹是理智的，

因而處於它所伴隨的地理學、人類學與歷史學知識的水準之上。外來藝術對於現有文明的獨特經驗的意義問題，仍然沒有解決。

休姆關於以拜占庭與穆斯林藝術為一方，而以希臘與文藝復興藝術為另一方之間的基本差異的理論表明了問題的性質。他說，後者是有生命力的，自然主義的，而前者是幾何性的。他進一步解釋道，這種不同與技術能力的不同沒有關係。這種鴻溝是由根本的態度、欲望與目的的不同造成的。我們現在習慣於一種滿足方式，而將我們自己的對欲望與目的的態度當作是所有人的本性所固有的，從而當作所有藝術作品的尺度，當作構成了所有藝術作品應該符合與滿足的要求。我們具有一種透過與「自然」的形式與運動的愉快交流而植根於渴望增加所經驗到的生命力的欲望。拜占庭藝術，以及一些其他形式的東方藝術，來自於一種沒有對自然感到喜悅，沒有對生命力追求的經驗。他們「表示一種面對著外在自然的分離的感情」。這種態度與造就具有埃及金字塔和拜占庭鑲嵌圖畫特徵的對象的態度完全不同。這種藝術與西方世界獨特的藝術之間的差別不能解釋為對抽象的興趣。它所顯示的是人與自然的分離與不和諧。[5]

休姆以「藝術不能由自身來獲得理解，而必須被當作人與外在世界的一般調適過程中

【5】
休姆，《思索》，第八十三一八十七頁，各處。

的一個成分。」這句話來作總結。如果不考慮休姆對許多東方藝術和西方藝術之間獨特的區別解釋的眞理性的話（它幾乎完全不適用於中國藝術），就我看來，他的表述方式，是將這個一般性問題放在了合適的環境之中，並對解決辦法作了暗示。從集體文化對創造與欣賞藝術作品的影響的角度說，正是由於藝術表現了深層的調適態度，一種潛在的一般人類態度的觀念與理想，作為一個文明特徵的藝術是同情地進入到遙遠而陌生文明的經驗中最深層的成分的手段。透過這一事實他們的藝術對於我們自身的人性含義也得到了解釋。它們形成了一種對我們的經驗的擴大與深化，在我們所把握的在其他形式經驗中的基本態度的範圍內使它們變得更少地方性與局部性。如果我們不能了解另一種文明中所表現的態度，該文明的產品就或者只是受到「審美家」[6]關注，或者不在審美方面給我們留下什麼印象。因此，中國藝術由於它異乎尋常的透視圖式，看上去就是「奇怪的」；拜占庭藝術就僵硬而笨拙；黑人藝術則是怪異的。

在談到拜占庭藝術時，我給「自然」這個術語加上了引號。我這麼做的原因在於「自然」這個詞在美學文獻中具有特殊的意義，這特別透過它的形容詞形式「自然主義的」使

[6]「esthete」一般被譯為「美學家」，意思是對美與藝術敏感的人，但由於「美學家」一詞在漢語裡常被用於指進行美學的理論研究的人，並與英文詞 aesthetician 相對應，因此，這裡將「esthete」或該詞的另一個拼法「aesthete」譯為「審美家」，以示區別。——譯者

用而顯示出來。但是，「自然」也具有一個意義，其中包含了事物的整體組織的意思——其中具有想像性與情感性的「宇宙」一詞的力量。在經驗中，人的關係、體制和傳統，與物質世界一樣，是我們在它們之中，並透過它們而生活的自然的一部分。這個意義的自然不是「外在的」。它在我們之中，與它相關。但是，參與到它之中的方式是多種多樣的，這些方式不僅以同一個人的不同經驗為特徵，而且包括屬於文明的集體性一面的對渴望、需要與成就的態度。藝術作品是手段，借助於它們、透過它們所喚起的想像與情感，我們進入到我們自身以外的其他關係和參與形式之中。

十九世紀晚期的藝術顯示出了嚴格意義上的「自然主義」的特徵。二十世紀早期作品的特徵以埃及人、拜占庭人、波斯人、中國人、日本人和黑人的藝術影響為其標誌。這種影響表現在繪畫、雕塑、音樂和文學之上。「原始的」與中世紀早期的效果同樣是這個一般運動的一部分。十八世紀將高貴的野蠻人和遙遠民族的文明理想化。但是，除了中國式裝飾風格與一些浪漫主義文學的形態以外，對外來民族藝術的背後的東西的感覺並沒有對實際的藝術產生影響。客觀地說，所謂英國前拉斐爾藝術在當時所有繪畫中具有最典型的維多利亞藝術的風格。但是，在近幾十年來，從十九世紀九〇年代開始，遠方文化對藝術內在的影響進入到藝術創造之中了。

對於許多人來說，這種效果無疑是膚淺的，僅僅提供了一種部分是由於它們獨特的新異性，部分是由於它們所增添的裝飾性而出現的可欣賞性效果。但是，那種認為當代藝術

生產僅僅是渴望異乎尋常、古怪，或者甚至魅惑力的觀點，則比這種欣賞更爲膚淺。從某種程度與方面來說，動力來源於眞正參與到這種經驗類型之中，而原始的、東方的與中世紀早期的藝術對象就是這種經驗的表現。如果這些作品僅僅是對外來作品的摹仿，它們就是短暫而微不足道的。但是，當它們處在一種最好狀態時，可以導致一種將我們自己時代獨特的經驗態度與遠方民族的態度的有機混合。這是由於，新的特性不僅僅是裝飾性的增加，而是進入到了藝術作品的結構之中，從而引發了一種更廣泛、更完滿的經驗。它們對那些在進行知覺與欣賞的人身上的持久效果，對這些人的同情、想像與感覺將會是一種擴展。

這種藝術中的新的運動說明了所有眞正與其他民族所創造的藝術接觸時所產生的效果。我們在什麼程度上使之成爲我們自身態度的一部分，就在什麼程度上達到對它的理解，而不是僅僅透過關於它所產生條件的彙集到的知識來了解它。借用柏格森的話，我們將自己安置在一種對那起初使我們感到陌生的自然的領會理解方式之中時，我們就達到了這種結果。在某種程度上，在進行這種綜合時，我們自己成了藝術家，並且，透過它的施行，我們自身的經驗得到調整。當我們進入到黑人和玻利尼西亞人的藝術精神中時，障礙被清除了，限制性的偏見消解了。這種感覺不到的消融比推理所產生的變化要有效得多，因爲它直接進入到態度之中。

出現眞正交流的可能性是一個範圍廣泛的問題，前面所涉及的只是其中的一個類型而

已。它的發生是一個事實，但是，經驗的共有性質是哲學最嚴重的問題——它嚴重到使一些思想家否認這個事實。交流的存在完全不同於我們在物質上相互分離，不同於個人的內在精神生活，以至於語言被賦予超自然的力量，社群團體被冠上聖典儀式的價值，這就不足為奇了。

不僅如此，熟悉與習慣的事件是我們最少有可能去思考的對象；我們將之視為是當然發生的。由於它們透過手勢與默劇的性質而與我們最接近，最難被注意到。透過口頭的與書面的言論，交流成了社會生活的最熟悉與經常的特徵。因此，我們傾向於將之認為是僅是各種現象的一種，對此我們只能毫不質疑地接受。我們忽略了這一事實，它是所有活動與關係的基礎與源泉，這些活動與關係是人類相互間內在聯繫的獨特特徵。我們相互間的大量的接觸都是外在的與機械的。存在著一個它們發生的「場」，這個場由法律與政治的體制來確認與維持。但是，對這種場的意識並非進入到作為其綜合與控制力量的共同行動之中。國家間的相互關係，投資者與勞動者、生產者與消費者之間的關係，僅僅在一個較小的程度上形成交流的相互作用。它們是相關各方之間的相互作用，但是，它們是外在與編狹的，我們經受著它們的結果，卻沒有將之綜合成一個經驗。

我們聽到言語，但彷彿我們在聽著一片嘈雜的說話聲一樣。意義與價值沒有被我們真正理解。存在著這樣的情況：沒有交流，也沒有經驗的共同體所產生的結果——這樣的結果只有在語言以其全部含義打破物質的孤立與外在的聯繫時才出現。藝術是一個比言語

更為普遍的語言樣式，它存在於許許多多相互無法理解的形式之中。藝術的語言必須透過習得才能具有，但是語言的藝術並不受區分不同樣式的人的言語的歷史偶然性影響。特別是音樂的力量，將不同的個人融合在一個共同的沉湎、忠誠與靈感之中，一種既可用於宗教，也可用於戰爭的力量，證明了藝術語言的相對普遍性。英語、法語與德語之間的言語差別造成了障礙，當藝術來說話時，這種障礙就被淹沒了。

從哲學方面來說，我們所面臨的是分離與連續的關係問題。兩者都是頑強的事實，然而它們也都必須在任何超越動物性交往的人性的聯繫中相會與相混合。為了證明連續性，歷史學家們常常訴諸一種由於將一切都歸結為過去而被錯誤地稱為「發生學」的方法，而這裡並不存在真正的起源。然而，埃及文明與藝術並不只是為希臘人做了準備，而希臘思想與藝術也不僅僅是它們所自由地借用其因素的那些文明的改編本。每一種文化都具有自己的個性，也具有一種將其各部分結合在一起的圖式。

然而，當另一個文化的藝術進入到決定我們經驗的態度之中時，真正的連續性就產生了。我們自身的經驗並不因此失去其個性，但是，它將那些擴大其意義的因素吸收進自身，並與之結合。那種並非具有物質性存在的共同性與連續性是被創造出來的。那種透過將一套事件與一種體制歸結為在時間上先於它的事件與體制的方法來建立連續性的企圖，是註定要失敗的。只有吸收了來自於我們自己的人文環境不同的生活態度而經驗到的價值，從而使經驗得到了擴展，不連續的效果才能被消解。

這裡的話題與我們日常生活中努力了解我們慣常與之交往的另一個人時的情形沒有什麼不同。這個問題的解決全靠友誼。友誼與親密的感情並非是關於另一人的資訊了解的結果，儘管對這個人的知識會促進這種友誼的形成。但是，這只是在知識成爲一個透過想像形成的同情的一個組成部分時，才是如此。只有在另一個人的欲望與目標、興趣與反應方式成爲我們自身存在的擴展時，我們才理解他。我們學會用他的眼睛看、用他的耳朵聽，其結果構成了眞正的指導，因爲這些結果構築到我們自身的結構中。我發現，甚至詞典也沒有給「文明」下一個定義。詞典給文明下的定義是被文明化的，而給「文明化」下的定義是「處在一種文明的狀態」。然而，作爲動詞的「文明化」卻被定義爲「用生活的藝術作指導，從而使文明的程度得到提高」。用生活的藝術作指導，與傳達關於這種藝術的資訊是不同的。這與透過想像來交流和參與生活的價值有關，而藝術作品是最爲恰當與有力的幫助個人分享生活的藝術的手段。文明是不文明的，因爲人類被劃分不相溝通的派別、種族、民族、階級和集團。

本章前面所作出的對某些藝術與社群生活間聯繫的歷史階段的簡短概述，表示出與現有條件不同的情況。僅僅說藝術與文化的其他形式之間缺少明顯的有機聯繫可以由現代生活的複雜性，由許多的專門化，以及由同時存在許多儘管它們之間相互交換產品，但沒有成爲一個包羅萬象的社會整體的，多國家中多文化中心來得到解釋，是遠遠不夠的。這些事實都是眞實的，它們對與文明相關的藝術狀況的效果很容易被發現。但是，普遍存在的

分裂卻是重要的事實。

我們從過去的文化中繼承了許多東西。希臘科學與哲學、羅馬法、具有猶太教根源的宗教，對我們的現代體制、信仰和思維與感受方式的影響，這些我們已經太熟悉了，只要提一下就知道。有兩股起源很晚的力量加入到上述因素裡進行運作，這些力量構成了我們今天這個時代的「現代」。這兩股力量就是自然科學和它透過機器並使用非人力的能量而運用於工商業之中。其結果是，藝術在當代文明中的位置與作用問題要求關注它與科學的關係，以及與機器工業的社會後果的關係。藝術的孤立在今天不應被當作一個孤立的現象來看待。它是由新的動力所造成的我們的文明缺乏內聚力的一種表現；這些動力由於是新出現的，與它們相關的態度和它們所產生的後果還沒有被結合進，並消化吸收為一種綜合經驗的成分。

科學帶來了一種全新的關於物質的自然以及我們與它的關係的觀念。這種新的觀點與那種來自過去遺產的，特別是那種典型的歐洲人的社會想像力所賴以形成的基督教傳統中關於世界和人的觀念比肩而立。物質世界與道德王國的事物被分開，而在希臘傳統與中世紀傳統中，它們保持著親密的結合關係——儘管在不同的時期，是透過不同的手段完成的。現存的我們的歷史遺產中的精神和理想成分與科學所揭示的物質自然的結構之間的對立，是自笛卡兒和洛克以來，哲學上二元論公式的最終根源，這種公式相應地反映出一種現代文明無處不在地活躍著的衝突。從一種觀點看，恢復藝術在文明中的有機位置問題，

與將我們的來自過去的遺產和關於現在知識的洞察力重新組合進一個連貫而綜合的想像性結合之中的問題是相似的。

這一問題是如此尖銳、如此影響廣泛，任何可能提出的解決辦法都是一種至多只能隨著事件的進程得以實現的預見而已。現在所實踐著的科學方法太新了，無法接納到經驗之中。它要經歷很長的時間才能沉入到心靈的底層，成為共同信仰與態度的組成部分。在這種情況發生之前，不管是方法還是結論都仍然為專家所擁有，並且只是透過外在而或多或少是零碎的對信仰的衝擊，以及同樣外在的實際使用，而產生一般影響。但是，即使在這時，科學與想像力的有害影響也有可能被誇大。確實，自然科學剝奪了那種賦予普通的經驗對象與場景的強烈性與珍貴性，在其科學表述的範圍之內，它使世界失去構成其直接價值的特徵。但是，藝術在其中發揮作用的世界仍保持原來的樣子。自然科學向我們呈現的完全忽視人的欲望與抱負的對象這一事實並不預示著詩歌即將死亡。人們總是意識到，他們所置於其中的場景裡，有著許多與人的目的相敵對的東西。那些被剝奪了權利的大眾也永遠不會對那種周圍世界的與他們的希望無關的聲明感到驚訝。

科學傾向於顯示出人是自然的一部分這一事實，當它的內在意義得到實現、當它的意義不再透過與來自過去的信仰對比的方式進行闡釋時，就有一種有利於，而非不利於藝術的效果。這是因為，人愈是接近於自然界，就愈是清楚他的衝動與想法是由他的內在自然作用的結果。人性在其重大運作中，總是依照這一原則行事。科學給予這一行動智力支

持。對自然與人之間關係的感受，總是以某種形式成為對藝術起觸發作用的精神。

不僅如此，抵抗與衝突總是產生藝術的因素；並且，正如我們所見到的，它們總是藝術形式的必不可少的組成部分。不管是對人來說完全冷酷陰森的世界，還是合乎人意、滿足人的一切欲望的世界，藝術都不能從中產生。講述這種情況的童話故事如果不再是童話的話，就不再令人愉快了。為了產生審美的能量，摩擦是必要的，就像為開動機器而提供能量一樣。當舊的信仰失去了對想像的控制以後——並且這些信仰的控制總是現成的，而往往產生一種對經驗的敬意，並且，儘管這種新的尊重僅僅局限於很少的人，它卻包含了一種對要求得到表現的新的經驗種類的允諾。

不是依賴於理性——科學所揭示的環境對人的抵抗就會對美的藝術提供新的材料。甚至現在，我們也將一種人的精神的解放歸功於科學。它激起了一種更為熱切的好奇心，並至少在一些人身上極大地提高了對那些我們過去並不知道其存在的事物的敏感性。科學的方法

一旦實驗的前景徹底地與一個共同文化相適應時，誰又能預見會發生什麼事情呢？

獲得關於未來的見解是一個最困難的任務。我們註定要取一個時期最突出和最使我們困擾的特徵，彷彿它們是未來的線索。因此，我們根據當下科學所具有的與西方世界偉大傳統的矛盾與決裂的情況來思考科學在未來的影響，彷彿這些條件必然而永恆地規定了科學的地位。但是，在實驗的態度被徹底地採用之後，為了進行公正的判斷，我們必須將科學看成是事物將會有的狀況。並且，特別是藝術，當缺乏其熟悉的事物作為其材料時，就會轉

[340]

向，否則的話，就變得軟弱或過分精巧。

到現在為止，就繪畫、詩歌和小說而言，科學的影響在於使材料與形式多樣化，而不是創造一個有機的綜合體。我懷疑，是否會在任何時間裡，有一大群人「穩固地看待生活並看到它的整體」？並且，在最壞的情況下，它是某種從想像的綜合中擺脫出來的東西，與事物的本質是正好相反。擁有一種對許多過去被排除在外之物的審美經驗價值的迅速感受，是對當下藝術對象的混雜狀況的一種補償。畢竟，當代繪畫中的海邊浴場、街角、花與水果、嬰兒與銀行家，並非僅僅是分散而無聯繫的對象。它們是一種新視覺的成果。[7]

我想，在所有的時間裡，許多已經生產出的「藝術」是瑣細而趣聞軼事性的。時間之手揚棄了其中的絕大部分，而我們今天在展覽中看到它的整體性出現。然而，將繪畫和其他的藝術門類擴展到將那些曾經被認為或者是太平常，或者是毫不相關，從而不值得藝術認識的範圍包括進去，是一個永恆的收穫。這一擴展不是科學興起的直接結果。但是，它

【7】李普曼寫了下面一段話：「一個人走進一所博物館，出來時具有這樣一種感覺，他看到了各種各樣奇特的藏品：裸體、銅壺、橘子、番茄，以及魚尾菊、嬰兒、街角與海濱浴場、銀行家與時髦女郎。我不是說，某個人也許沒有發現一幅對他具有極重大意義的畫。但是，我想對任何人來說，一般的印象都是一組混亂的奇聞軼事、知覺、幻想與很少的評論，它們本身也許看上去也不錯，但卻沒有持久力，隨時可以去掉。」（《道德序言》，第一〇三─一〇四頁。）

是與那導致科學過程革命的同樣條件的產物。

存在於今日藝術之中的彌散性與非凝聚性，是信仰一致的被破壞的體現。因此，更大的藝術中形式與內容的結合依賴於文化朝著一種態度的變化，這種態度被認爲是文明的基礎所固有，構成了有意識的信仰與努力的根基。有一件事是確實無疑的：這種統一不能透過宣揚需要回到過去而得到。科學是擺在我們面前的事實，一種新的綜合必須考慮它，並將它包括在內。

在現今文明中，科學的最直接而最普遍深入的存在出現於它在工業中的運用之中。這裡，我們找到了一個比科學本身更爲嚴重的有關藝術與現今文明及其前景展望間關係的問題。實用的與美的藝術的分離比科學脫離過去傳統具有更爲重大的意義。它們兩者間的區分並非在現代才被制定。這種區分可以遠溯到希臘人那裡，當時實用藝術是由奴隸來從事的，是「低下的機械工作」，與奴隸一樣，都不受到尊敬。建築設計者與建造者、雕塑家、畫家，以及音樂演奏者，都是工匠。只有那些以語詞爲媒介工作的人才是受到尊敬的藝術家，因爲他們的工作不用手、工具和物質材料。但是，由機械手段所從事的生產給予古老的實用與美的藝術的區分帶來了一個決定性的新的轉向。今天這種分裂由於工商業在整個社會組織中變得更加重要而得到加強。

機械性立於與審美性正相對立的另一極，這時，商品的生產成爲機械的。使從事手工勞動的工匠所具有的選擇的自由，隨著機器的普遍使用而幾乎消失殆盡了。那些擁有在一

[341]

定程度上生產表現個人價值的有用商品的能力的人，在直接經驗中所欣賞的對象的生產，成為一種背離了一般生產趨向的專門化的事情。這一事實也許是當今文明中藝術地位的最重要的因素。

然而，某些考慮將阻礙人們得出這樣的結論，工業狀況使得一種藝術在文明中的綜合變得不可能。我不能同意這樣的一種意見，即在認為有效與經濟地使一個對象的各部分間形成一種與使用有關的相互適應會自動產生「美」或審美效果。每一個結構完善的對象與機器都具有形式，但只有在該對象使這種外在的形式適合於一個更大的經驗時，審美形式才存在。這種經驗的材料與器具或機器的相互作用是不能忽視的東西。但是，與最有效的使用相關的部分間充分客觀的關係至少會導致一種狀況，它有利於審美欣賞。它去掉了外在的與多餘的東西。一架具有適合於其作用的邏輯結構的機器存在著某種審美意義上的乾淨，並且對於良好地起作用至關重要的鋼與銅的光潔，在知覺上也內在地使人愉悅。如果人們將現今的商業產品與甚至二十年前作比較，就會對形式與色彩上的巨大進步感到驚訝。從古老的、帶著愚蠢累贅的裝飾的木製普爾曼車廂，到現今的鋼製車廂的變化，典型地表達了我的意思。城市公寓的外在建築仍是火柴盒式的，但在其內部，為了更好地適應需要，出現了一場幾乎不亞於審美革命的變化。

一個更為重要的考慮是，工業環境在產生作用，創造特殊產品所適應的更大的經驗，從而獲得審美性質。當然，這句話不是指醜陋的工廠及工廠周圍骯髒的環境對自然美

的破壞，也不是指機器生產所帶來的城市貧民窟。我所指的是，作為知覺媒介的眼睛的習慣被慢慢地改變，以熟悉那些典型的工業產品的形體，以及典型的屬於城市而不同於鄉村的物件。有機體習慣於作出反應的色彩與平面發展出了新的興趣材料。潺潺小溪、綠色的草坪、與鄉村環境聯繫在一起的形式，都在失去它們作為首要經驗材料的位置。至少，過去幾十年對繪畫中「現代主義」圖像的態度的變化，部分是這種變化的結果。甚至自然風景中的物件，如房子、傢俱和器皿等，也逐漸根據對象所特有的、其設計要歸功於機器生產方式的對象的空間關係而被「統覺」。這些價值滲透進一個經驗之中，進行了其內在功能性調整的物件，將高度適應而產生審美性的結果。

但是，由於有機體自然要渴求在經驗材料中滿足自身，並且，既然人為的環境在現代工業的影響之下，提供的是比任何以前的時代所提供的更少的滿足、更多的厭惡，因此，顯而易見，一個問題仍未解決。有機體透過眼睛來滿足的渴望並不低於它對食物的緊迫的衝動。確實，許多農民對花園的耕作比對用作食物的蔬菜的生產給予更多的關照。必須有著某種力量在起作用，對處於機器運轉本身之外的機械性生產手段產生影響。當然，這些力量存在於以私人收入為目的的生產的經濟制度之中。

我們深刻地意識到的勞動與僱傭問題並不能僅僅透過改變工資、工作時間與衛生條件而解決。除了徹底的社會改造以外，不可能有持久的解決辦法，而這種改造影響到工人對他的生產和他所生產的產品的社會分配的參與程度與類型。只有這樣一種改變才能對實用

物品的創造所進入的經驗的內容作重大修正。而這個對經驗性質的修正，是所生產東西的經驗的審美性質最終的決定因素。那種認為僅透過增加休閒時間就能解決根本問題的想法是荒謬的。這種想法僅僅保留了古老的勞動與休閒的二元論區分而已。

重要的是，一種改變將會減少外在壓力，並增加一種生產進行中的自由感與個人的興趣的力量。來自這一過程和該過程作用的產品之外的寡頭控制，是阻止工人從他所從事與所製造的東西之中獲得深刻興趣的主要力量，而這種興趣是審美滿足必備的基本條件。機器生產本身的本性之中並不存在什麼不可克服的障礙，阻擋工人意識他們所做的事的意義，欣賞夥伴關係帶來的滿足感，以及有用的作品的做工精良。來自於為了私人所得而對其他人的勞動的私人控制的心理狀況，而不是任何固定的心理或經濟規律，成為對伴隨著生產過程的經驗中的審美性質進行壓抑與限制的力量。

只要藝術是文明的美容院，不管是藝術，還是文明，都不是可靠的。為什麼我們的大城市裡的建築對於一個完美文明來說是如此的毫無價值？這既不是由於缺乏材料，也不是由於缺少技術能力。然而，不只是貧民窟，富裕階層的公寓也由於缺乏想像力而在審美上使人厭惡。他們的特性是由這樣的經濟制度決定的，在其中土地為著增加利潤的目的而被使用或不被使用。在土地擺脫這種經濟負擔之前，美的建築物也許偶爾也會被蓋起來，但是，配得上一種高貴文明的一般建築結構是很少會有希望出現的。對建築物構成的限制也會間接地影響到許多相聯的藝術門類，而對我們在其中生存和工作的建築物構成影響的社

會力量在所有的藝術門類中都起著作用。

奧古斯都‧孔德說，我們時代的巨大問題是將無產階級組織進社會制度之中。這句話在今天，甚至比孔德說這句話時更加真實。任何不對人的想像力與情感產生影響的革命是不可能存在的。那種導致對藝術的生產與睿智的欣賞價值必須結合進社會關係的體系之中。我感到，對無產階級藝術的許多討論都偏離了要點，因為它們將一位藝術家的個人的、深思熟慮的意圖與藝術在社會中的位置與作用混淆了。真實的情況是，在現代條件下，如果從事世間實用性工作的大眾沒有機會從生產過程行為中擺脫，不具備豐富的欣賞集體勞動果實的能力，藝術本身就沒有可靠保證。所要求的是，藝術的材料應從不管什麼樣的所有的源泉中汲取營養，藝術的產品應為所有的人所接受，與它相比，藝術家個人的政治意圖是微不足道的。

藝術的道德職責與人性功能，只有在文化的語境中才能得到明智的討論。一件特殊的藝術作品也許會對某一個特殊的人或一些人有某種確定的影響。狄更斯或者路易斯[8]的小說的社會影響是不容忽視的。但是，一種較少意識到，但卻更大量而經常的經驗的調整，來自於由一個時代的藝術整體所創造的整體環境。正像物質生活不能在沒有物質環境支援

───
[8] 路易斯（Harry Sinclair Lewis, 1885-1951），美國小說家和社會批評家，著有《大街》和《巴比特》等小說，是第一位獲得諾貝爾文學獎的美國小說家。──譯者

的情況下存在一樣，道德生活也不能在沒有道德環境支援的情況下進行。甚至技術性的藝術，就整體上而言，所發揮的作用也不僅僅是提供一些單獨的方便與便利。它們構成一種整體的占有狀態，決定興趣與注意力的方向，從而影響欲望與目的。

住在沙漠裡的最高貴的人從沙漠的嚴酷與貧瘠中吸取到某種東西，山裡人離開自己的環境時的懷念之情，成了環境是如何成為他的存在的一部分的深刻證明。不管是野蠻人還是文明人，都不是由於本身的身體特徵，而是由於他所參與的文化，才獲得其存在的。藝術的繁盛是文化性質的最後尺度。與藝術的影響相比，直接透過語詞和規則所教導的東西是蒼白無力的。雪萊說，道德科學只是「安排詩人已經創造了的成分」，如果我們將「詩」擴展為包括所有的想像性經驗的產品時，就會發現他並沒有誇大其詞。所有反思性論述對道德影響的總和，與建築、小說、戲劇對生活的影響相比，是微不足道的。它們的重要性體現在當「理智」的產品闡述了這些藝術的傾向，為它們提供了智力的基礎時。除了它是實際外界力量的反映以外，一種「內在」的理性控制是從現實撤退的標誌。也許會提供安全與力量的政治上與經濟上的藝術，假如沒有伴隨著對文化產生決定作用的藝術而繁榮的話，就不是人的生活富足充裕的證明。

語詞為已發生的事提供記錄，透過要求和命令為特殊的未來行動提供指示。文學傳達對現代的經驗有影響、對未來的更大運動提供預言的過去的意義。只有想像性視覺引發與現實交織在一起的可能性。最初不滿的騷動和最初對更好的未來的暗示，總是出現在藝術

作品之中。具有不同於流行價值的觀念的一個時期獨特的新藝術的孕育，就是保守派爲何感到這種藝術淫蕩汙穢的原因，也是他們訴諸過去的作品以求得審美滿足的原因。事實的科學也許會蒐集統計數字，並作出圖表。但是，它所作出的預言，正如人們常說的，僅僅是顚倒過來的過去歷史而已。想像中的趨勢變化，是對生活的極細微處的變化產生影響的前兆。

那些將直接的道德效果與意圖歸結於藝術的理論是失敗的，因爲它們沒有將作爲藝術作品在其中生產與欣賞的語境的集體文明考慮在內。我不是說，它們傾向於將藝術作品當作一種昇華的伊索寓言來對待。但是，它們往往把特殊作品當作具有一種特別的教訓意味，將之從它們的環境中抽取出來，並根據所選作品與特殊個性之間的嚴格的個人關係來考慮藝術的道德功能。它們的全部關於藝術的觀念都極其個性化，從而失去了一種藝術實施其道德功能的方式感。

馬修·阿諾德的格言「詩是生活的批評」在這裡是一個恰當的例子。它向讀者提示，在詩人那裡有一種道德意圖，而在讀者那裡有一種道德判斷。它沒有看到，至少沒有說出詩是如何成爲對生活的批判的；也就是說，而是運用揭示，透過針對與實際的狀況相對照的、關於可能性的、想像性經驗（而不是固定的判斷）的想像性視野來批評。一種未實現而可能實現的可能性，當它們與實際的狀況相對照時，就成爲所能給予的對後者最銳利的「批評」。

正是由於擺在我們面前的可能性，使我們意識到我們所受的限

制和所承受的負擔。

加羅德——這位在許多意義上的馬修‧阿諾德的追隨者——曾機智地說：「我們對說教詩的抱怨之處不在於它教導了什麼，而在於它沒有教導什麼，在於它的不足。」他還表示這樣的意思。在另一處，詩的教導不是透過表達意圖，而是透過人以其自身作為朋友與生活導師一樣來教導。在另一處，他說到：「畢竟，詩的價值就是人的生命價值，你不能將它與其他價值分開，彷彿人的本性是在密封艙裡構建出來的一樣。」我覺得，沒有什麼比濟慈在一封信裡所說的關於詩歌起作用的方式的話更精彩了。他問道，如果每一個人都像蜘蛛織網一樣，從他的想像的經驗虛構一個「空中樓閣」、「在虛空中填進美麗的光環」的話，會有什麼樣的結果。對此，他說：「人們不應該爭論或發出聲明，而是把結果低聲告訴鄰居。透過每一粒精神的種子從虛無縹緲的沃土中汲取汁液，每一個人都會變得偉大。人性不是在或此或彼的某個偏僻處點綴著一兩棵松樹或橡樹的一叢荊棘石南，而是在森林之國實現樹與樹之間的平等共處！」

正是透過交流，藝術變成了無可比擬的指導工具，但是，它所使用的方式與我們通常所理解的教育相距甚遠，它將藝術遠遠地提升到我們所熟悉的指導性觀念之上，從而使我們對任何將藝術與教學聯繫起來的提法都感到不愉快。但是，我們的反感實際上是對那些拘泥地排斥任何想像，並且不觸及人的欲望與情感的教育方式的反思。雪萊說，「想像是道德上的善的偉大工具，而詩是依照這個目標促進它的效果的發揮。」因此，他繼續說

[347]

到：「詩人將他自己的，通常屬於他自己的時空中的，關於正確與錯誤的觀念體現在他的詩意創造中，是一件不好的事。……透過承擔這個低級的功能……他將放棄對這個目標的參與」──即放棄對想像的參與。那些「常常假裝有一個道德目的」的詩人是比較差的詩人，「他們的詩的效果，正好與他們強迫留意這個目標的程度呈反比關係。」但是，想像的投射力是如此巨大，以至於他將詩人稱為「市民社會的奠基者」。

藝術與道德的關係問題常常被當作只在存在於藝術這一方的問題。這實際上假定道德如果不是在實際上，那也是在思想上令人滿意的，而唯一的問題在於藝術是否並以何種方式，符合於已經發展起來的道德體系。但是，雪萊的陳述進入到這個問題的核心。想像力是善的主要工具。一個人對他的同伴的想法和態度，依賴於他將自己想像性地放在同伴的位置上的力量，這多少有點是老生常談了。但是，想像的優先性遠遠超出於直接的個人關係的範圍。除了「理想」被用於常見的差別，或者作為一個感傷性幻想的名稱之外，在每一個道德觀與人的忠誠之中，理想的因素都是想像性的。宗教與藝術的歷史聯姻關係，就植根於這種共同的性質之中。因此，藝術比道德更具道德性。關於人性的道德預言家總是詩人，儘管他們用自由體，或者用寓言來說話。然而，他們對可能性的先見之明無一例外地變成了宣布既存的事實，並將之定型為半政治性的體制。他們對那應對思想與欲望構成控制的理想的想像性呈現，被當作政治的規則來對待。藝術成了逃避證據，使目標感保持鮮

活的手段，具有超越僵硬的習慣的意義。

各種道德被分派進理論與實踐中的一個特殊區域，因為它們反映了一種體現在經濟與政治體制之中的區分。只要有社會的區分與障礙存在，與它們相應的實踐和思想就定下邊界與範圍，從而自由的行動就受到限制。創造性的智慧受到不信任；作為個性本質的創新使人感到恐懼，慷慨的衝動被控制住，以免擾亂了平和的狀態。如果藝術是一種公認的人與人之間聯繫的力量，而不被當作空閒時的娛樂，或者一種賣弄的表演的手段，並且道德被理解為等同於在經驗中所共用的每一個方面的價值，那麼，藝術與道德間的關係「問題」就不會存在。

道德性的思想與實踐充滿著來自讚揚與責備、酬謝與懲罰的觀念。人類被區分為綿羊與山羊、道德與邪惡、遵守道德與犯罪、好與壞。對於人來說，超越善與惡是不可能的，然而，只要善僅僅表示受讚美與酬謝的東西，而惡表示普遍受譴責或被宣布為非法的東西，道德的理想因素就無時無處不處於善惡之外。由於藝術完全超脫於來自稱讚與責備的思想，舊習慣的守護者們對它投以懷疑的目光，只有那些本身古老而「古典」，按照慣例受到讚揚的藝術，才能被勉強接受。莎士比亞就是一個例子，關於慣例性道德的符號可以巧妙地從他的作品中抽取出來。然而，這種由於專注於想像性經驗而榮辱不驚的態度構成藝術的道德潛力的核心。藝術的解放與統一的力量，就是從這裡開始的。

雪萊說：「道德的最大祕密在於愛，或者是一種出於我們的本性、我們自己對存在於

思想、行動或人物之中的美好事物的認同，而不是我們自身。一個非常好的人，必須是具有豐富而廣泛的想像力的人。」對個人適用的道理，對思想與行動的整個道德體系也適用。儘管對可能與實際在一件藝術作品之中結合的知覺本身是一個大的善，這個善卻沒有終止於獲得它的直接而特別的場合。這種呈現在知覺中的結合會在衝動與思想的再造中持續下去。欲望與目標廣泛而大規模地調整的初次暗示必須是想像性的。藝術並非是一種見諸圖表與統計數字的預見方式，而他所暗示的可能性也不能在規章與準則、告誡與管理中找到。

但是藝術，絕不是一個人向另一個人說，
只是向人類說——藝術可以說出一個真理
潛移默化地，這項活動將培育出思想。

名詞索引

杜威年表

John Dewey, 1859-1952

年代	生平記事
一八五九年	十月二十日出生於美國佛蒙特州的伯靈頓（Burlington）的雜貨商家中。
一八七九年	中學畢業之後，進入佛蒙特大學（University of Vermont）就讀。大學時，修過希臘文、拉丁文、解析幾何及微積分，大三開始涉獵自然科學的課程，大四時，接觸到人類智慧的領域。畢業於佛蒙特大學，後進霍普金斯大學（Johns Hopkins University）研究院，師從美國哲學家皮爾士（Charles Sanders Peirce）。
一八八四年	取得博士學位。一八八四─一八八八、一八九○─一八九四年在密西根大學（University of Michigan）教授哲學。
一八八七年	出版了第一本心理學教科書──《心理學》（Psychology），在當時很受歡迎。
一八八九年	在明尼蘇達大學（University of Minnesota）教授哲學。
一八九四年	加入了新成立的芝加哥大學（University of Chicago）。在那裡他發展了對理性經驗主義的信仰，與新興的實用主義哲學運繫在一起。
一八九六年	創立一所實驗中學作為他教育理論的實驗基地，並任該校校長。反對傳統的灌輸和機械訓練的教育方法，主張從實踐中學習。提出「教育即生活，學校即社會」的口號。其教育理論強調個人的發展、對外界事物的理解以及透過實驗獲得知識。
一八九七年	出版《我的教育信條》（My Pedagogic Creed）。

年代	生平記事
一八九九年	當選美國心理學會（APA）主席。
一九〇四年	出版《學校與社會》（The School and Society），一九一五年修訂版。
一九〇五年	在紐約哥倫比亞大學（Columbia University in the City of New York）哲學系兼任教授。
一九〇八年	成為美國哲學協會會長、美國教師聯合會的長期成員。
一九一〇年	出版《倫理學》（With James Hayden Tufts），一九三二年修訂二版；與 J・H・塔夫茨合著。
一九一六年	出版《我們如何思維》（How We Think），一九三三年修訂二版。
一九一九年	出版《民主主義與教育》（Democracy and Education），或譯為《民主與教育》。
一九二二年	杜威和他的妻子在休假期間前往日本，接到胡適的邀請信，到中國講學（一九一九年五月至一九二一年七月），由日本抵達中國上海，遍及北京和華北、華東、華中十一省。促使實用主義在中國傳播。
一九二五年	出版《哲學的改造》（Reconstruction in Philosophy）。
一九二七年	出版《人性與行為》（Human Nature and Conduct: An Introduction to Social Psychology）。
一九二九年	出版《經驗與自然》（Experience and Nature）。
	出版《公眾及其問題》（The Public and its Problems）。
	出版《對確定性的尋求》（The Quest for Certainty）。

年代	生平記事
一九三〇年	退休。不再研究心理學，專注把心理學應用到教育和哲學方面，宣揚他的實用主義哲學和教育學思想。
一九三一年	出版《新舊個人主義》（Individualism Old and New）。
一九三二年	出版《哲學與文明》（Philosophy and Civilization）。
一九三四年	七月，應開普敦和約翰尼斯堡世界新教育獎學金會的邀請，杜威和他的女兒前往南非，在那裡進行了幾次會談。會議由南非教育部長Jan Hofmeyr和副總理Jan Smuts主持開幕。出版美學著作《藝術即經驗》（Art as Experience）。
一九三五年	杜威與愛因斯坦（Albert Einstein）和詹森（Alvin Saunders Johnson）一起成為國際學術自由聯盟的美國部分成員。
一九三六年	被選為人道主義新聞協會的榮譽成員。
一九三八年	出版《經驗與教育》（Experience and Education）、《今日世界的民主主義與教育》。當選為工業民主聯盟的主席。
一九三九年	出版《自由與文化》（Freedom and Culture）、《評價理論》（Theory of Valuation）。
一九五二年	六月一日在紐約家中病逝。

經典名著文庫 092

藝術即經驗
Art as Experience

作　　　者 —— （美）約翰·杜威（John Dewey）
譯　　　者 —— 高建平
發 行 人 —— 楊榮川
總 經 理 —— 楊士清
總 編 輯 —— 楊秀麗
文 庫 策 劃 —— 楊榮川
本 書 主 編 —— 蘇美嬌
特 約 編 輯 —— 張碧娟
封 面 設 計 —— 姚孝慈
著 者 繪 像 —— 莊河源
出 版 者 —— **五南圖書出版股份有限公司**
　　　　　　　地　　　址 —— 臺北市大安區 106 和平東路二段 339 號 4 樓
　　　　　　　電　　　話 —— 02-27055066（代表號）
　　　　　　　傳　　　眞 —— 02-27066100
　　　　　　　劃撥帳號 —— 01068953
　　　　　　　戶　　　名 —— 五南圖書出版股份有限公司
　　　　　　　網　　　址 —— https://www.wunan.com.tw
　　　　　　　電子郵件 —— wunan@wunan.com.tw
法 律 顧 問 —— 林勝安律師事務所　林勝安律師
出 版 日 期 —— 2019 年 9 月初版一刷
　　　　　　 —— 2022 年 10 月初版三刷
定　　　價 —— 620 元

國家圖書館出版品預行編目資料

藝術即經驗 / 約翰·杜威(John Dewey)著，高建平譯. --
初版. -- 臺北市：五南，2019.09
　面；公分 / --（五南經典名著文庫；92）
譯自：Art as experience
ISBN 978-957-763-526-6（平裝）

1. 杜威(Dewey, John, 1859-1952)　2. 學術思想
3. 藝術哲學

901.1　　　　　　　　　　　　　　　　108011678